软装搭配
窗帘
营销教程

梁宵 主编

中国林业出版社

图书在版编目（CIP）数据

窗帘软装搭配营销教程 / 梁宵主编. -- 北京：中国林业出版社，2019.5
ISBN 978-7-5219-0056-9

Ⅰ. ①窗… Ⅱ. ①梁… Ⅲ. ①窗帘 - 室内装饰 - 营销 - 教材 Ⅳ. ① F765

中国版本图书馆 CIP 数据核字 (2019) 第 074314 号

中国林业出版社
责任编辑： 李 顺 陈 慧
出版咨询：（010）83143569

出　版：中国林业出版社（100009 北京西城区德内大街刘海胡同 7 号）
网　站：http://www.forestry.gov.cn/lycb.html
印　刷：深圳市汇亿丰印刷科技有限公司
发　行：中国林业出版社
电　话：（010）83143500
版　次：2019 年 5 月第 1 版
印　次：2019 年 5 月第 1 次
开　本：889mm×1194mm 1 / 16
印　张：18.25
字　数：350 千字
定　价：328.00 元

前 言
FOREWORD

尊敬的读者，亲爱的软装行业朋友们：

随着人们生活水平的提高，大家在生活中对于寻找自我，探求个性，追求品味时尚，与灵魂的沟通交流都促使着室内软装行业的发展与更新。我跟大家一样，只是芸芸软装从业者中的一员，在软装工作的年华里，我深切地感受到软装物料基础应用与实际操作落地的重要性。软装除了整体效果的体现，使得空间达到美的呈现，更多的其实是在塑造一个可以与空间使用者对话的灵魂，而这样的灵魂是通过空间中软装物料的选用与表达而塑造的。

市面上关于软装搭配的书籍已经非常多了，在面料材质和色彩搭配、风格系统等方面的图书也是比较常见，而这本《窗帘软装搭配营销教程》是在《壁纸软装搭配营销教程》之后做的软装搭配的基础综合，并不是只聊软装搭配的技巧，更多的是在打基础，将"为什么"总结整理给更多需要的读者，一点一点地进行整体软装搭配思路的升级，纵观全局而着眼细节，力求在每一个软装物料功能和性格定位中都能够很好地把握到整体空间的情感。

一入软装深似海，而我希望软装从业的朋友们，能够真正地理解并且懂得软装物语。我们的认知并不只是停留在物料之上，而是透过软装物料，感受到它从设计生产之初便已经承载的能量和情感，在基础之中感知，在情感之上升华，这样，我们每一个不同灵魂的软装设计从业者，从内心深处所搭配出来的每一个不同使用者的空间都是不一样的存在。那里面有你对物料的感知力，有你对使用者的关怀和善意，这也是一份非常值得令我们开心的事情。

这本《窗帘软装搭配营销教程》是我送给喜欢窗帘软装搭配却还在迷茫不知怎么着手的朋友们的第一份礼物。我非常荣幸能与大家一起在软装的世界里共同成长，我爱软装，我爱你们！

梁宵

2019 年 3 月

目 录
Contents

前 言

第一章 窗帘基础 .. 6

1 窗帘发展史 7
 1.1 手工业时代 7
 1.2 大工业化时代（工业革命） 9

2 窗帘面料材质 11
 2.1 纤维的分类（按来源和组成分类） 11
 2.2 丝 .. 11
 2.3 棉（cotton） 13
 2.4 麻（linen） 15
 2.5 毛 .. 15
 2.6 缎 .. 17
 2.7 绒 .. 18
 2.8 雪尼尔 19
 2.9 高精密 20
 2.10 欧根纱 21
 2.11 麻纱 22

3 窗帘面料工艺 26
 3.1 印花 .. 26
 3.2 染色 .. 28
 3.3 色织 .. 31
 3.4 提花 .. 33
 3.5 绣花 .. 34
 3.6 烂花 .. 39
 3.7 烫花 .. 41
 3.8 烫金 .. 42
 3.9 植绒 .. 43
 3.10 割绒 43
 3.11 压皱 44
 3.12 激光切割 44
 3.13 激光雕印 45
 3.14 激光雕刻 46

4 窗帘款式分类 47
 4.1 划分的方式 47
 4.2 成品帘 47
 4.3 定制帘 54
 4.4 其他窗帘 106

第二章 窗帘设计 .. 120

1 生活方式解读 121
2 室内窗帘风格 126
 2.1 法式古典风格 126
 2.2 法式新古典风格 130
 2.3 浪漫主义风格 135
 2.4 美式古典风格 138
 2.5 美式乡村风格 142
 2.6 美式现代风格 144
 2.7 新古典主义风格 148
 2.8 地中海风格 152
 2.9 中式风格 155
 2.10 韩式田园风格 157
 2.11 东南亚风格 159
 2.12 ARTDECO 风格 161
 2.13 现代简约风格 162
 2.14 北欧风格 164
 2.15 工业风格 165

3 室内格调感悟 167
3.1 纯净的格调 167
3.2 浪漫的格调 171
3.3 典雅的格调 174
3.4 温情的格调 176
3.5 奢华的格调 177
3.6 朴实的格调 180
3.7 唯美的格调 182
3.8 酷感的格调 184

4 窗型结构分析 193
4.1 平窗 193
4.2 L 型窗 194
4.3 U 型窗 196
4.4 异型窗 197

5 窗帘面料选择 199
5.1 麻材质 199
5.2 毛材质 204
5.3 棉材质 208
5.4 绒材质 211
5.5 丝材质 218

6 窗帘款式确定 226
6.1 简约造型 226
6.2 拼接调色 230
6.3 平幔造型 232
6.4 水波造型 238
6.5 褶幔造型 244
6.6 翻幔造型 246
6.7 工字造型 248
6.8 组合造型 250

7 窗帘辅料搭配 251
7.1 窗帘杆 251
7.2 窗帘轨道 252
7.3 装饰吊穗 252
7.4 装饰带 256
7.5 装饰花边 260
7.6 滚绳 261
7.7 大吊穗 262
7.8 窗帘扣 263
7.9 窗帘捆绳 264
7.10 墙钩 265
7.11 墙钉 266
7.12 窗帘环 266
7.13 窗帘布叉 267
7.14 窗帘布带 267

8 窗帘测量下料 268
8.1 成品帘测量 268
8.2 定制帘测量 269
8.3 窗帘下料 270

第三章 窗帘服务 272

1 窗帘施工方案 273
1.1 制作车间工艺指导及标准 273
1.2 制作流程及工艺要求 273
1.3 成品要求 274

2 窗帘安装方案 274
2.1 窗帘轨道的选择与安装 275
2.2 安装过程 275
2.3 窗帘的配件及安装说明 276

3 窗帘保养维护 276
3.1 柔纱帘的保养与清洁 277
3.2 棉麻窗帘、人造纤维窗帘的保养与清洁 277
3.3 不同面料洗涤方法 277

附件 窗帘材质 .. 279

第一章 窗帘基础

1 窗帘发展史

已知的最早人类的住所是天然岩洞。"上古穴居而野处"，无数奇异深幽的洞穴为人类提供了最原始的家，洞穴口的草盖大约便是最早的门（图1）。自从人类发明遮风避雨的避难场所以来，人类就迫切地需要对光线进行有效的控制和管理。因此，窗户就在人类充满智慧的大脑中诞生了。窗户起源于人类社会进化之后的早期社会，那时的自然条件异常的苛刻，不过当人类的住所在为人类提供避免天敌危害的避难功能的情况下开始考虑光线的明暗和空气的流通的时候，窗户已成为人类生存的重要考虑因素并在此时已经成为反映一个时代居住功能和时代审美的缩影。

【最早的"帘"】

"帘"最初是以"门帘"的面貌出现的。原始人在洞穴里用兽皮做"帘"挂在洞口。就像今天我们还能看到爱斯基摩人的冰屋（图2）入口还是一挂厚厚的北极熊皮。而在热带地区，宽大的树叶、细密的藤须，也都成为人类最早所使用的"帘"。

"帘"最初的功能无疑是为了满足最基本的生存需求：保暖、抵御雨雪、风尘与飞虫。虽然遮蔽避难场所的通风功能是非常重要的，但是在同时这些粗糙的窗户也为人类提供了必要的保护。

1.1 手工业时代

1.1.1 原始手工纺织（图3）

在旧石器时代山顶洞人的考古遗址上发现的骨针，为已知纺织最早的起源。至新石器时代，发明了纺轮，使得冶丝更加便捷。我国西周出现了原始的纺织机：纺车、鞣车。在距今五千年前后的史前时代，黄河流域已经出现丝绸的曙光，可以找到的纺织品记载最早出现在古埃及，那时的人们陆续纺出了亚麻、羊毛、棉、丝。其实古西亚的文明还要久远，但实在没找到相关的记载。旧约中有记载犹太人祖先祭祀的"会幕"，通过不少后续的相关绘画作品，可以看到大约公元前两千多年时的"会幕"是用硕大连续的布帘围做而成。随着纺织品的发展，我国到商周丝绸业已较发达，窗帘的出现已经渐渐孕育在人们的生活中。

古代欧洲人的纺织技术相对落后。很多年里他们只能用棉、麻以及羊毛生产些简单的纺织品。而在古老的东方，在汉武帝的西进政策下，大量中国丝绸通过"丝绸之路"向西运输（图4）。随着战国、秦、汉时代经济大发展，汉朝时发明了提花机，丝绸生产达到了一个高峰。波斯、印度和中国也很早就用他们生产的精美丝绸品、华丽的串珠来装饰门口和房间，但这些花了很多年才被引进到欧洲。直到十字军东征时期，通过与这些古老文化的贸易交流，大量精美的纺织品、香料和其他新奇东西

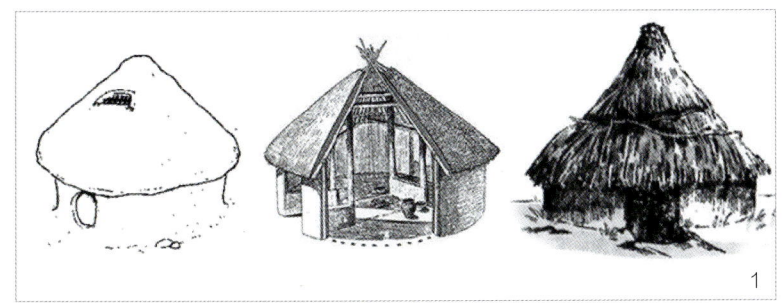

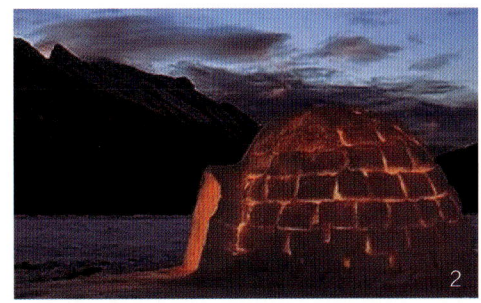

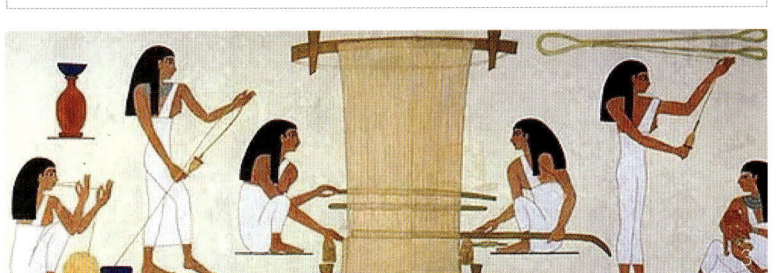

通过陆上或海上丝绸之路来到了欧洲。当然,这些在当时都是只有少数权贵阶层才享有的奢侈品。

【古罗马的"帷幔"】

现今我们能看到的"帘"最早的视觉记录应该是在庞贝古城的马赛克壁画上,那是关于古罗马早期基督教时期(公元2~6世纪)华丽的殿堂建筑室内装饰的描画。那时盛行的装饰风赋予了"帘"新的意义,除了作为空间隔断(门帘)之外,精美而富有造型感的"垂波幔"在这些庄严肃穆的空间中柔化了线条,增加了典雅的氛围。帷幔成为了整个建筑室内装饰的一部分。

然而窗幔装饰在后续的一千年人类历史里却一直"深藏不露"。在19世纪以前,对世界上99%的人来说,他们的家居房间里是没有"窗帘"这个概念的,更不用说"窗幔"了!

直到了19世纪中叶,这种帷幔窗幔款式才得以复兴和发扬光大,从当时的宫廷和权贵之家流行开来,从奢侈品慢慢走向大众。

真正的"窗帘"的出现要晚很多。从中世纪的古堡可以看出,当时的建筑窗都又少又小,玻璃尚未被发明,窗口的处理基本都是用横档木百叶窗。在寒冷季节,人们再在里面挂上厚厚的"挂毯"或"布帘"。大部分的房间内有火炉,光线昏暗,当时人们对于"温暖"的需求远大于"采光"。

除了皇宫贵族可以使用丝绸等纺织面料做室内帷幔装饰使用,此时窗户装饰出现过不少竹木及草编窗帘,不过没有成为主流,样式也不多。再后来,我国东汉时期蔡伦发明改进了造纸术之后,人们发现用纸当窗帘是再好不过的选择了,美观兼具实用,而且还便宜,大多数普通人家都用纸当窗帘了。中国古代的窗户上都是糊窗户纸,窗眼很小很密:一是为了防盗,二是窗眼太大了窗户纸容易被风刮破。这就大大地促进了窗帘的发展,于是在中国就有了窗户装饰的前身——剪纸艺术。

老关东老民俗——窗户纸糊在外。知道为什么窗户纸非要糊在外吗?东北冬天那叫冷啊,一口唾沫吐出去,一个小冰坨子砸在地上,每年到深秋,家家都要糊窗户。纸要用草纸,如果没有草纸硬点的纸也凑合,纸上还要涂上桐油防水。糊窗户纸,目的就是防止冷风从窗户外吹进来,所谓针眼大的窟窿斗大的风。窗户纸必须糊在外面,冬天怎么冷都不怕。要是把窗户纸糊在里面,冬天房间内烧个火炕、生个火盆,温度高起来,窗户上的霜花就会慢慢融化成水,糊在里面的窗户纸经水一浸泡就全掉下来,也就失去了挡风防寒的作用了。

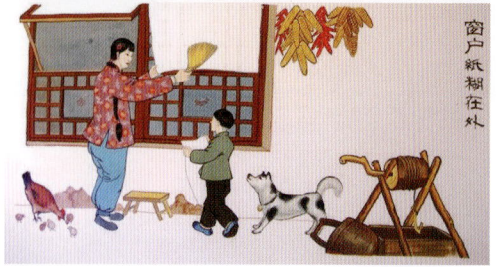

1.1.2 手工机器纺织

中国纺织的起源相传由嫘祖养蚕治丝开始,宋朝宋应星编撰《天工开物》将纺织技术编入其中。中国最著名的纺织品莫过于丝绸,丝绸的

第一章 窗帘基础

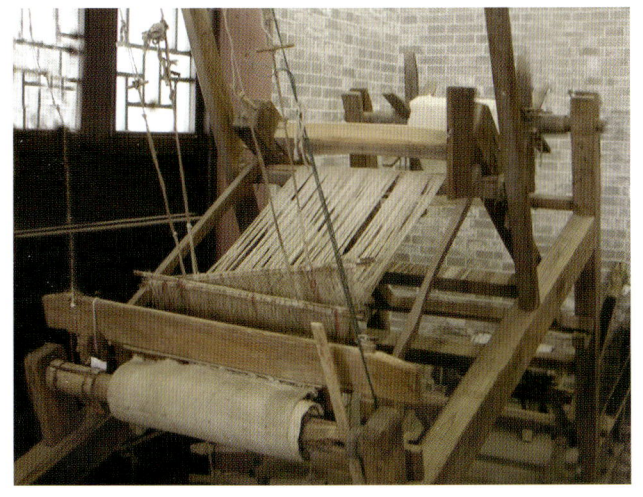

绒或锦缎制作，对称悬挂。

欧洲文明文艺复兴时期对室内装饰艺术的影响巨大，室内装饰搭配成为了人们认可的一种独立的艺术存在。窗帘前身为门帘、床幔，与室内的家具布置和色彩、材质进行有机和谐的布置，由此触发了以装饰窗为基础的装饰帘的出现，窗帘已经从原来以使用功能为主的木质百叶帘变为以装饰为主的布艺造型帘。

1.2 大工业化时代（工业革命）

18世纪60年代，织布工哈格里夫斯发明了珍妮机的手摇纺纱机。珍妮机一次可以纺出许多根棉线，极大地提高了生产率。珍妮机的出现是英国工业革命开始的标志，使大规模的织布厂得以建立。

珍妮机的发明是第一次工业革命的开端，真正开始应归结于瓦特改良的万能蒸汽机，这也是第一次工业革命的主要标志。次要的像飞梭、手摇纺纱机、水力纺纱机……当时英国占领了印度作为殖民地，印度生产的棉纺织品价廉物美，热销一时，引发了英国本土棉纺业的繁荣，生产率大大提高。从此，促进纺织行业的大力发展，促进了窗帘的时代前进。

19世纪70年代~20世纪初，德国工程师西门子发明了世界上第一台大功率发电机，这标志着第二次工业革命的开始。从此，人类生产力发生了巨大的变化，从传统手工业

交易带动了东西方的文化的交流与交通的发展，也间接影响了西方的商业与军事。

在16世纪以前的英国，窗帘几乎是不存在的。人们用木制百叶窗来调整光线，与保持室内温暖。当窗帘终于露面时，是出现在一些拥有大宅的富贵人家的高墙上，是顶端缝着铁环的一片布，挂在一根铁杆上，垂在窗户的一侧，兼具了装饰性和实用性，非常适用于英国的寒冷气候。帷幔也用环和杆固定在墙或柱子上。因能让人感觉去除冰冷石墙上的寒意受到欢迎。比窗帘更常见的是门帘，在装饰上同墙上的挂毯相协调。在此期间法国和意大利的窗帘较为细致的，多由天鹅

时代发展成机器化大生产时代，此时的发明和生产在面料方面也突飞猛进，大大地促进了面料的工艺生产和窗帘的使用。

1.3 后工业时代（二战、中国的改革开放）

第二次世界大战之后，全球经历大发展，如智能等电子设备的研究、使用，中国的改革开放政策以及WTO等与世界接轨的方向。随着经济和科技的发展，我们现在窗帘的材质有了飞跃的发展，出现了以铝合金、木片、无纺布为材质做成的窗帘，这些窗帘统称为简约窗帘。随着科技的进步及阻燃技术的发展，各种功能的窗帘不断涌现，概括起来大致有阻燃、节能、吸音、隔音、抗菌、防霉、防水、防油、防污、防尘、防静电、报警、照明等，还有综合了以上功能的多功能窗帘。窗帘样式也逐渐趋向于简约化或者复古。

现代，由于消费者审美的转变及环保意识的逐渐加强，窗帘不仅体现一个房间的表情，也反映了主人的生活品味和情趣，一款落落大方、简约高雅的窗帘，可以为居室锦上添花。除了装饰功能外，窗帘的材质、功能、舒适度也与我们的健康、生活息息相关。因此，隔热保温窗帘、防紫外线窗帘与现代简约风格的窗帘也越来越多，纷纷受到广大消费者和白领们的追捧。

今天，窗帘与我们的空间并存，格调千变、样式万化，功能用途也细化到任何一个生活的细节之处。

2 窗帘面料材质

从面料成分方面目前窗帘市场主要以化纤、丝绵、棉麻、雪尼尔及真丝、混纺等成分为主。化纤面料的垂感最好，价格实惠，适合机洗。

了解窗帘面料材质之前，我们先了解下面料原料的种类

2.1 纤维的分类（按来源和组成分类）

2.1.1 天然纤维（自然界生长形成的纤维）

（1）植物纤维：棉、麻等

（2）动物纤维：毛、蚕丝（唯一的天然长丝）

（3）矿物纤维：石棉（存在于地壳中，用于建筑、防火等）

2.1.2 化学纤维

以天然或合成高聚物为原料，经化学和机械加工而成的纤维

用天然的或人工合成的高分子物质为原料制成的纤维。常见的纺织品，如粘胶布、涤纶卡其、锦纶丝袜、腈纶毛线以及丙纶地毯等，都是用化学纤维制成的。

（1）人造纤维

人造纤维素纤维、粘胶纤维、醋酯纤维等

人造蛋白质纤维、大豆纤维等

人造无机纤维、玻璃纤维、金属纤维、碳纤维等

（2）合成纤维

包括聚酯纤维、氨纶、丙纶、腈纶等

2.2 丝

2.2.1 蚕丝（silk）

真丝，一般指蚕丝，包括桑蚕丝、柞蚕丝、蓖麻蚕丝、木薯蚕丝等。桑蚕丝被称为"纤维皇后"，由蛋白纤维组成，这种材质的窗帘主要是采用纯天然的蚕丝，相对于品质来说是比较贵的。

2.2.2 仿真丝、人造丝（rayon）

人造丝又叫维卡纤维（粘纤），它是用植物纤维提取纤维素，通过一系列的反应把分子链打散，使纤维素从大分子结构成为小分子结构（反应后呈粘稠液体状），通过带小孔的喷丝头喷出，在硫酸等催化剂的作用下，小分子重新组合成大分子，并形成固体，通过后期的洗涤和其他加工方式就成为了人造丝。所以人造丝的成分就是植物纤维。先进的织法使仿丝的视觉效果与真丝无异，耐用耐洗易打理，色彩丰润，高贵优雅。

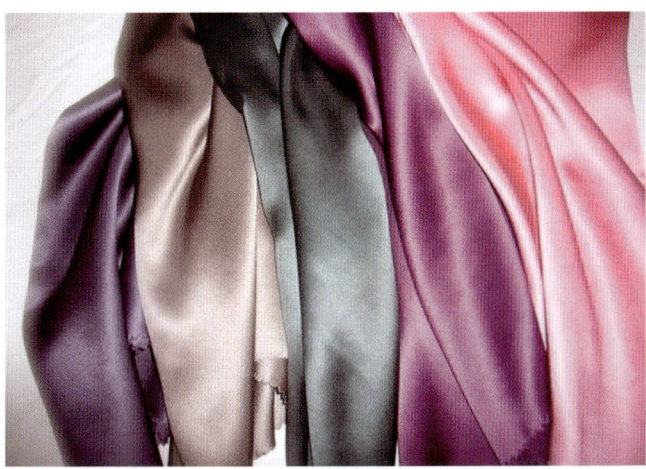
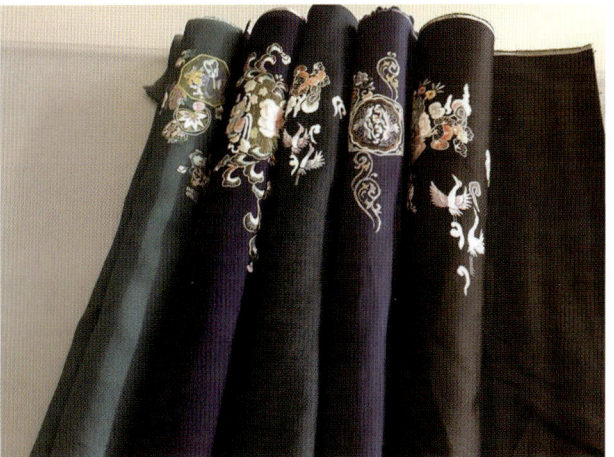

2.2.3 丝面料的优点和缺点

（1）优点

真丝织物有较高的空隙率，功能上因而具有很好的吸音性与吸气性，用于室内装饰，可以起到吸音、吸尘、保温作用，还有起到阻燃功能，亦有抗紫外线功能。

装饰性上，丝质华丽，光泽效果非常好，轻薄飘逸、质感高雅、色调柔和。

（2）缺点

价格昂贵，不宜打理

2.2.4 丝质面料适合

格调：奢华、典雅、唯美、温情、浪漫、纯净
风格：欧式、美式、中式、现代

2.3 棉（cotton）

按棉花的品种分类：

2.3.1 细绒棉

又称陆地棉，纤维线密度和长度中等，一般长度为25~35mm，我国目前种植的棉花大多属于此类。

2.3.2 长绒棉

又称海岛棉，纤维细而长，一般长度在33mm以上，它的品质优良，我国种植较少，除新疆长绒棉以外，进口的主要有埃及棉、苏丹棉等。

此外，还有纤维粗短的粗绒棉，目前已趋淘汰。

2.3.3 棉面料的优点和缺点

（1）优点

保温、透气、吸湿、保湿、柔软、耐热、耐碱、弹性差、易起皱、卫生性、手感好。

（2）缺点

不易上色，故而色彩柔和，水洗会出现一定的缩水现象，弹性与耐性较差一些，价格偏高。

第一章 窗帘基础

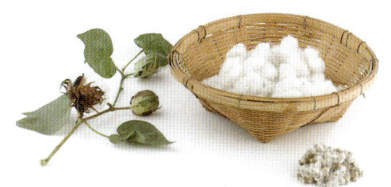

窗帘软装搭配营销教程
CURTAIN SOFT MATCHING MARKETING TUTORIAL

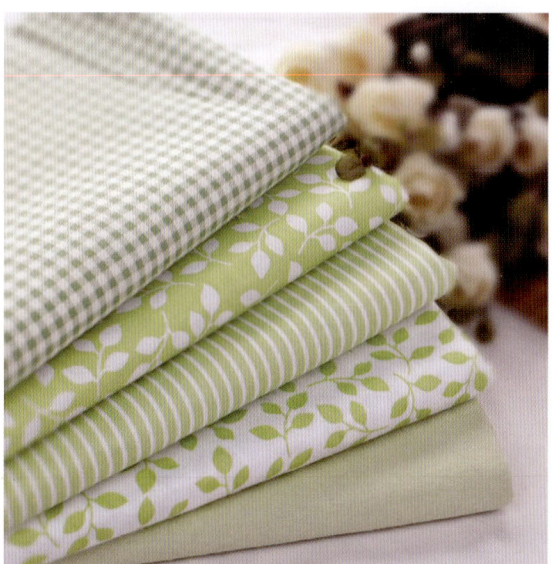

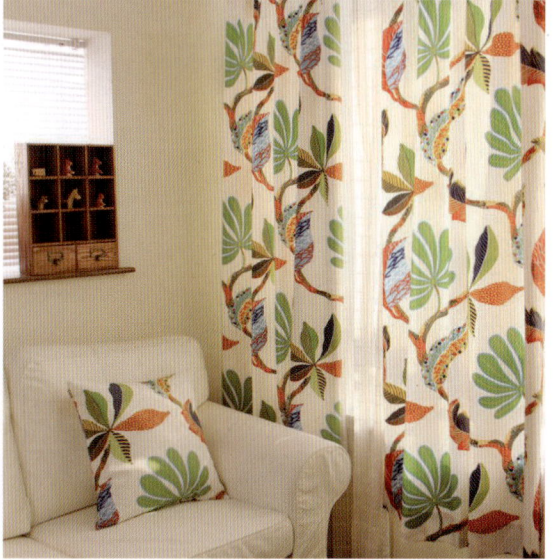

2.3.4 棉质面料适合

格调：纯净、朴实、唯美、温情、浪漫

风格：欧式、美式、英式、中式、现代、日式、田园……

2.4 麻（linen）

麻纤维是从各种麻类植物提取的纤维，包括一年生或多年生草本双子叶植物皮层的韧皮纤维和单子叶植物的叶纤维，麻纤维包括有苎麻、黄麻、青麻、大麻、亚麻、罗布麻和槿麻等。其中，麻、亚麻、罗布麻等胞壁不木质化，纤维的粗细长短同棉相近，可作纺织原料，织成各种凉爽的细麻布、夏布，也可与棉、毛、丝或化纤混纺。黄麻、槿麻等韧皮纤维胞壁木质化，纤维短，只适

宜纺制绳索和包装用麻袋等；叶纤维比韧皮纤维粗硬，只能制做绳索等。它是世界上最早被人类使用的纺织纤维原料，因产量较少和风格独特，又被誉为凉爽和高贵的纤维。

2.4.1 麻面料的优点和缺点

（1）优点

透气，有独特凉爽感，出汗不粘身；色泽鲜艳，有较好的天然光泽，不易褪色，不易缩水；导热、吸湿比棉织物大，对酸碱反应不敏感，不易受潮发霉；抗蛀，抗霉菌较好。

（2）缺点

手感粗糙，不滑爽舒适，易起皱，悬垂性差；麻纤维钢硬，抱合力差。

2.4.2 麻质面料适合

格调：纯净、朴实、唯美、温情、浪漫

风格：美式、英式、中式、现代、日式、乡村、田园……

2.5 毛

毛纤维有绵羊毛、山羊毛、兔毛等，纺织用毛纤

窗帘软装搭配营销教程
CURTAIN SOFT MATCHING MARKETING TUTORIAL

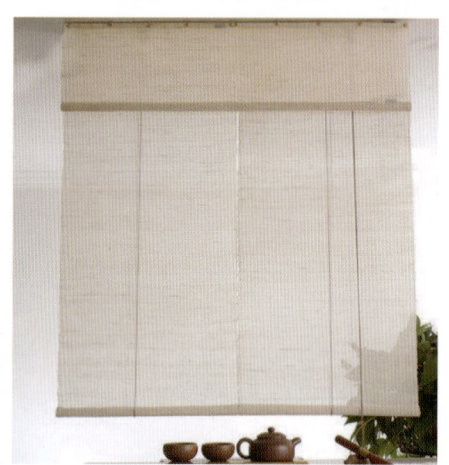

维以绵羊毛为主。绵羊毛通称羊毛，是纺织工业的一种重要原料。线密度是羊毛最重要的质量指标。羊毛越细，则它的线密度越均匀、强度越高、卷曲越多、光泽柔和。

2.5.1 毛面料的优点和缺点

（1）优点

坚牢耐磨、质轻，保暖性好，弹性、抗皱性能好，吸湿性强、手感舒适、不易褪色、耐脏。

（2）缺点

易起毛球、毡化反应、耐碱性能差、洗涤难度较大，水洗后会缩水变形，只能干洗。

2.5.2 毛质面料适合

格调：奢华、纯净、朴实、唯美、温情、浪漫

风格：美式、英式、中式、现代、日式、乡村、田园……

2.6 缎

一种比较厚的外观平滑、光亮、细密的丝织物：绸缎（锦缎）。

缎类织物俗称缎子，品种很多。缎类织物是丝绸产品中技术最为复杂，织物外观最为绚丽多彩，工艺水平最为高级的大类品种。我们常见的有花软缎、素软缎、织锦缎、古香缎等。

2.6.1 缎面料的优点

纯净自然，简约时尚、平滑光亮，对卧室的提光效果，异常明显，质地柔软、细腻、爽滑，光泽度好，手感更佳。悬垂性及透气性好，色牢度高，纱线染色更高；色彩和纹理比纯贡缎更为美观悦目，更显层次和变化；古香缎、织锦缎花型繁多，色彩丰富，纹路精细，雍华瑰丽，具有民族风格和故乡色彩。

2.6.2 缎质面料适合

格调：奢华、纯净、唯美、温情、浪漫

风格：欧式、美式、英式、中式、现代……

2.7 绒

绒（velvet），用桑蚕丝或桑蚕丝与化学纤维长丝交织成的起绒丝织物，统称丝绒。表面有耸立或平排的紧密绒毛或绒圈，色泽鲜艳光亮，外观类似天鹅绒毛，因此通常也称天鹅绒。它是一种高级丝织品，适于做服装、窗帘、帷幕、装饰和工艺美术用品。在中国有悠久历史，湖南长沙马王堆出土的西汉绒圈锦，说明当时已采用提花机和起毛杆织制绒圈织物。此后，历代都有生产，明代尤为发展。丝绒品种繁多，分类方法不一。

2.7.1 珊瑚绒

珊瑚绒，顾名思义，色彩斑斓、覆盖性好、呈珊瑚状的纺织面料。他是一种新型面料，质地细腻，手感柔软，不易掉毛，不起球，不掉色；对皮肤无任何刺激，不过敏，外形美观，颜色丰富。

特点：手感柔软、覆盖性好、去污性好、色泽淡雅、柔和、易起静电

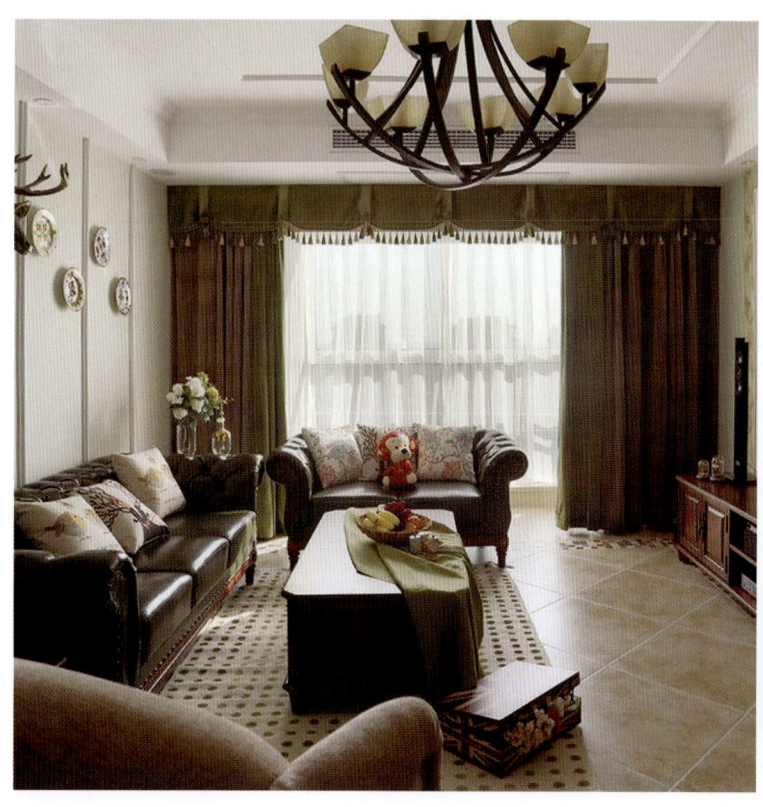

2.7.2 法兰绒

法兰绒色泽素净大方,毛绒比较细腻且密,面料厚,成本高,保暖性好,手感柔软平整,手感丰满,绒面细腻。

2.7.3 灯心绒

传统的灯芯绒以纯棉为原料,追求其柔软的手感,朴实的外观,优良的保暖性,但同时也继承了棉布保型性不好、弹性差、光感不强的缺点。

2.7.4 绒质面料适合

格调:奢华、典雅、纯净、朴实、唯美、温情、浪漫、酷感

风格:欧式、美式、英式、中式、现代、日式、乡村……

2.8 雪尼尔

雪尼尔纱又称绳绒,是一种新型花式纱线,一般有粘/腈、棉/涤、粘/棉、腈/涤、粘/涤等雪尼尔产品。雪尼尔装饰产品可以制成沙发套、床罩、床毯、台毯、地毯、墙饰、窗帘帷幕等室内装饰饰品。雪尼尔纱的使用赋予了家纺面料一种厚实的感觉,具有高档华贵、手感柔软、绒面丰满、悬垂性好等优点。

雪尼尔的装饰织物,华丽,具有丝绒感,具有丰满、

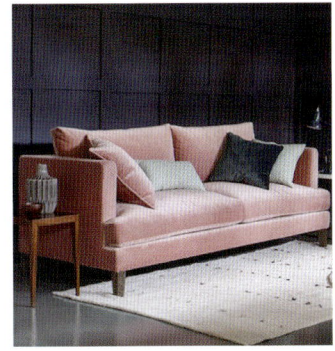
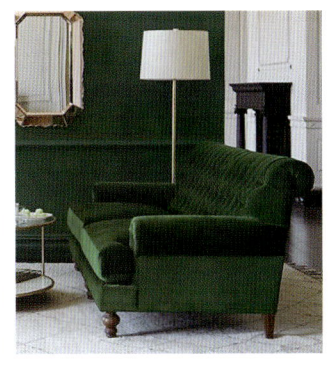
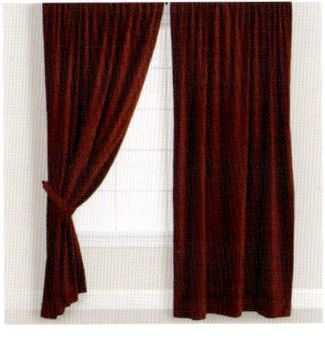

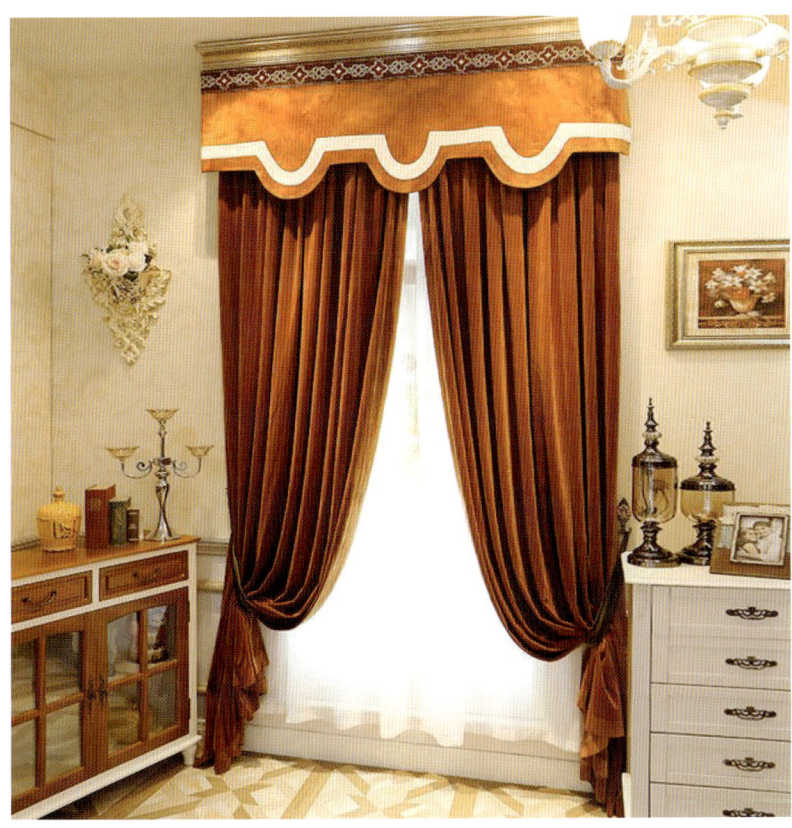
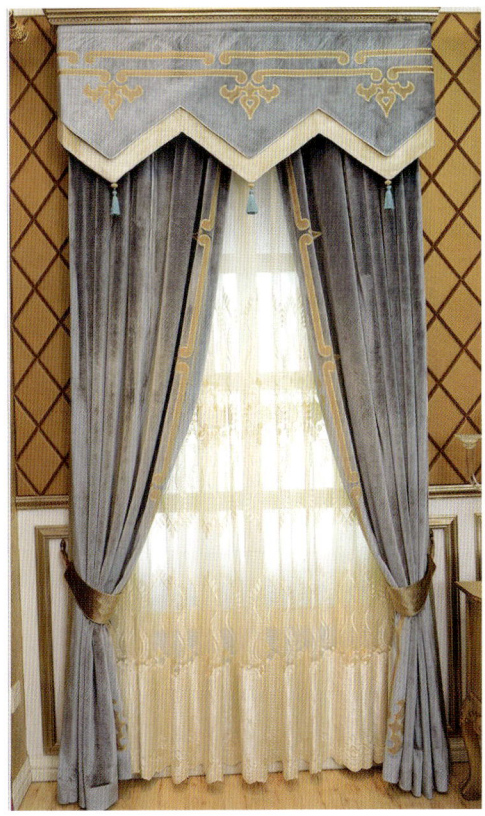

保暖、装饰效果好的特点。可减光、遮光，可防风、除尘、隔热、保暖、消声，可改善居室气候与环境，具调温、抗过敏、防静电、抗菌的功效，由于它的吸湿性好，手感干爽。

2.8.1 雪尼尔的优点

图案和花型精美，高档华丽，装饰性好，绒面丰满，拥有丝绒感，触感柔软舒适。

悬垂性好，质感好，质地厚实，具有保暖作用。

2.8.2 雪尼尔的缺点

易变形，易缩水、表面易不平整。

2.8.3 雪尼尔面料适合

格调：奢华、典雅、朴实、温情、酷感

风格：欧式、美式、英式、中式、现代、日式、乡村……

2.9 高精密

高精密是支数高密度的面料，只要支数高那么对原料的品质、纺织工艺和设备的要求就高，相对来说纺织的成本就会上升。支数越高面料越细腻、厚实。支数越少的面料就越薄、越容易破损。

2.9.1 高精密窗帘优点

高精密布质地细腻，柔韧性强，花型别致，色泽呈亚光，手感柔滑，不论从视觉效果、悬挂效果还是触觉效果都远高于普通面料，是您追求品质生活的最佳选择！

选用高精密棉质底布，面料顺滑，绣花由五彩绣线绣成，绣花精细紧密，图案唯美雅致。绣花仿佛充满生机，让整幅窗帘在微风轻拂下，春意盎然。高精密麻料提花遮光窗帘面料柔软透气舒适，精湛提花工艺，立体感极强、层次感佳，触感完美，色泽明艳。

2.9.2 高精木面料适合

格调：奢华、典雅、纯净、朴实、唯美、温情、浪漫、酷感

风格：欧式、美式、英式、中式、现代、日式、乡村……

2.10 欧根纱

欧根纱，又称柯根纱，欧亘纱。

较轻巧飘逸，非常薄，透明。手感轻微硬挺，适用于蓬松型轮廓的材质，多覆盖于绸缎或真丝上面。

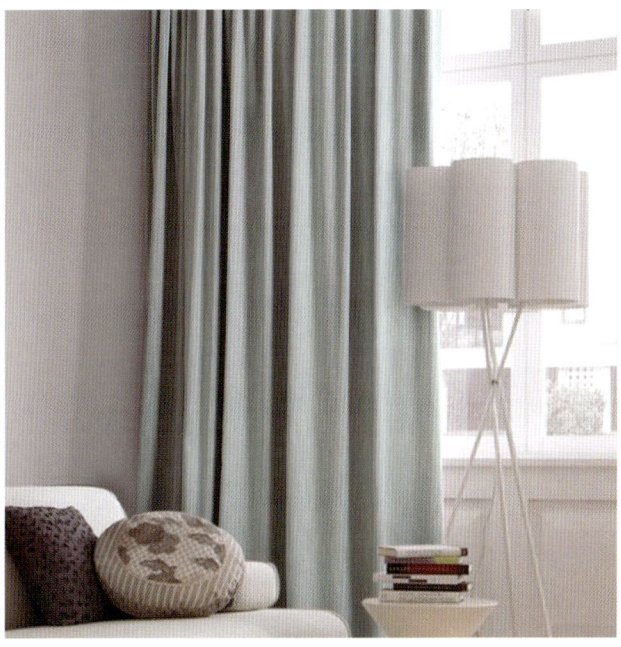

2.11 麻纱

麻纱通常采用平纹变化组织中的纬重平组织织制，也有采用其他变化组织织制的。采用细特棉纱或涤棉纱织制，经纱捻度比纬纱高，比一般平布用经纱的捻度也高，因此

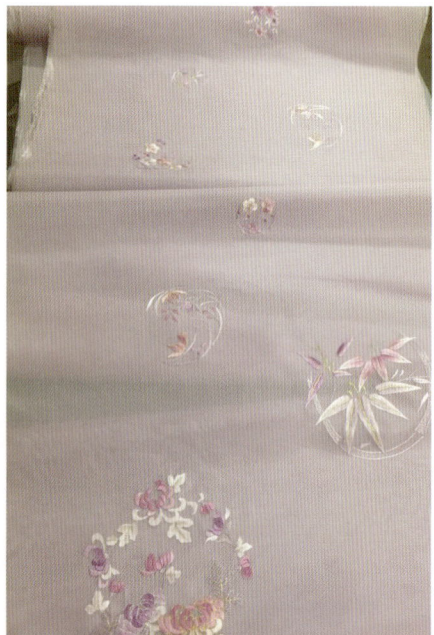

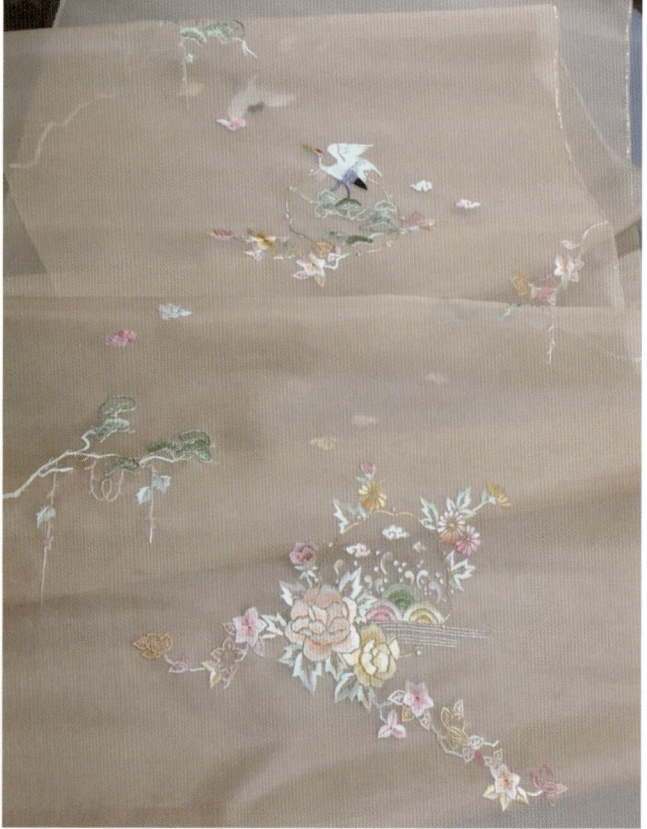

使织物具有像麻织物那样挺爽的特点。织物表面纵向呈现宽狭不等的细条纹。这种织物质地轻薄，条纹清晰，挺爽透气，穿着舒适。有漂白、染色、印花、色织、提花等品种。

麻纱适合自由、舒适、质朴、温馨、柔美、温情的室内空间。

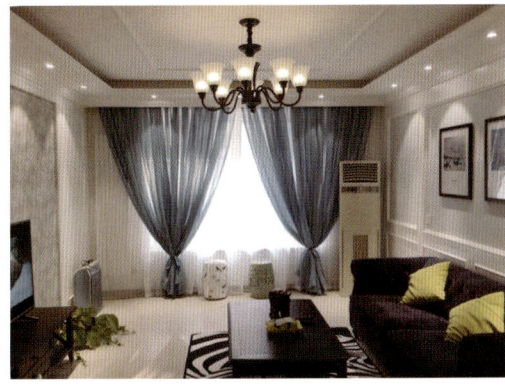

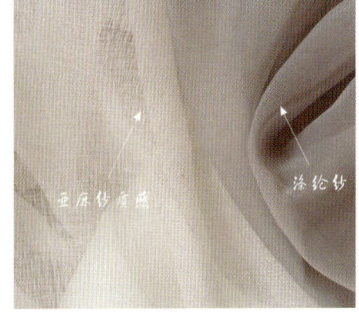

窗帘软装搭配营销教程
CURTAIN SOFT MATCHING MARKETING TUTORIAL

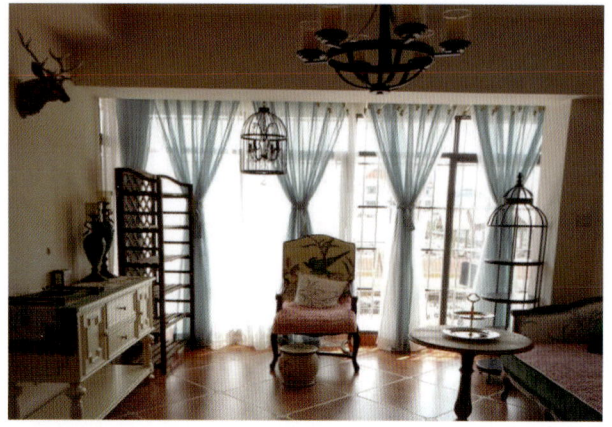

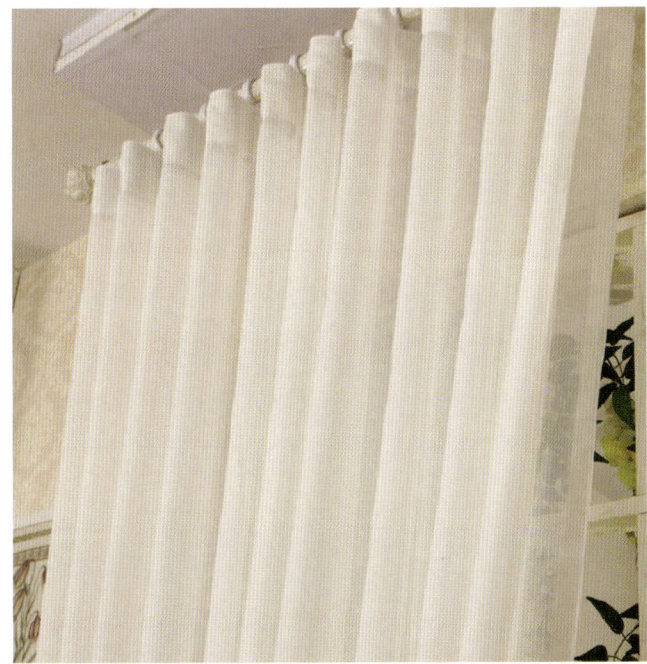

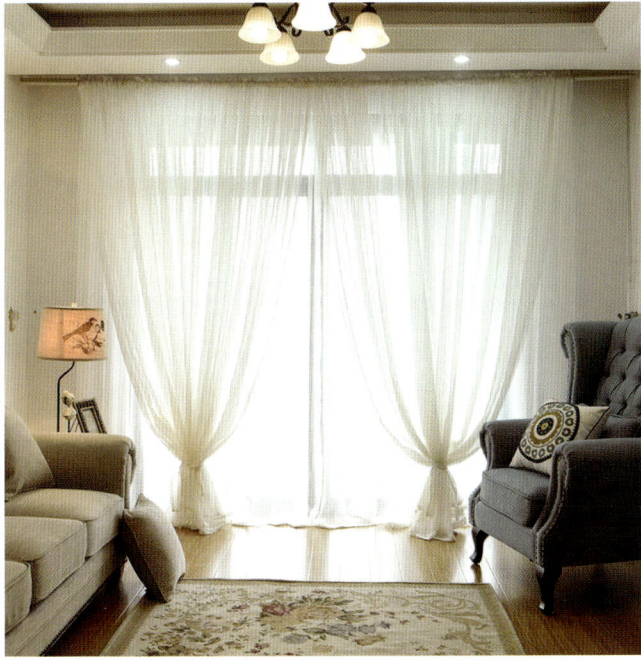

3 窗帘面料工艺
3.1 印花

使染料或涂料在织物上形成图案的过程为织物印花。印花是局部染色，要求有一定的染色牢度。我国早在新石器时代就采用凸版印制陶纹，至周代始用于印章、封泥；至春秋战国凸版印花已用于织物，到西汉时期已有相当高的水平，隋唐时期已有大量的印花织物通过"丝绸之路"传输到西域，5~6世纪又传至日本。在凸版印花开始发展的同时，另一种印花方法——雕纹镂空版相继出现，与凸版印花并驾齐驱。20世纪60年代，金属无缝圆网印花开始应用，其效率高于平网印花。20世纪60年代后期出现了转移印花方法。20世纪70年代研究出电子计算机程序控制的喷墨印花方法。

按印花方法分类：

3.1.1 传统手工印花

木模板印花——用凸纹木模板在织物上印花。

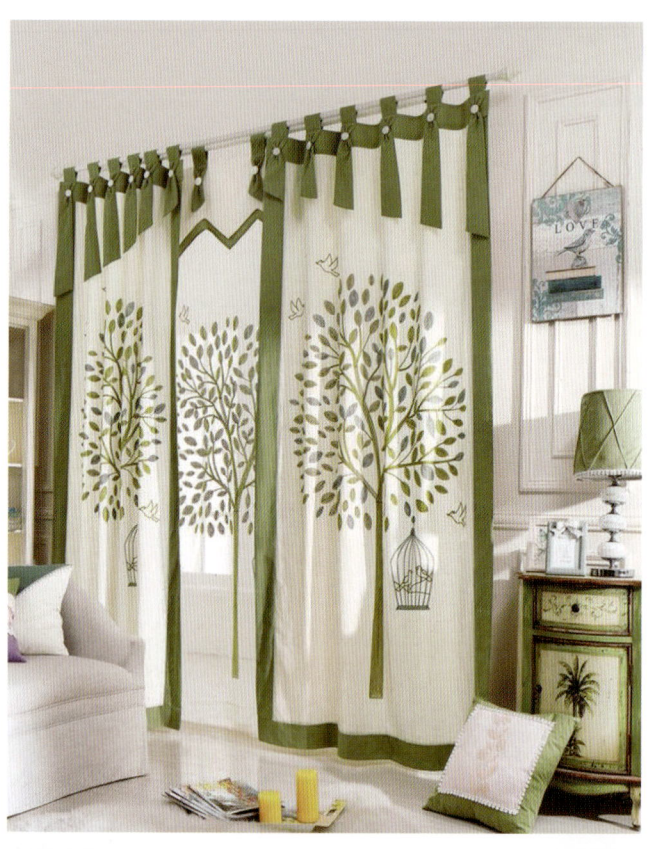

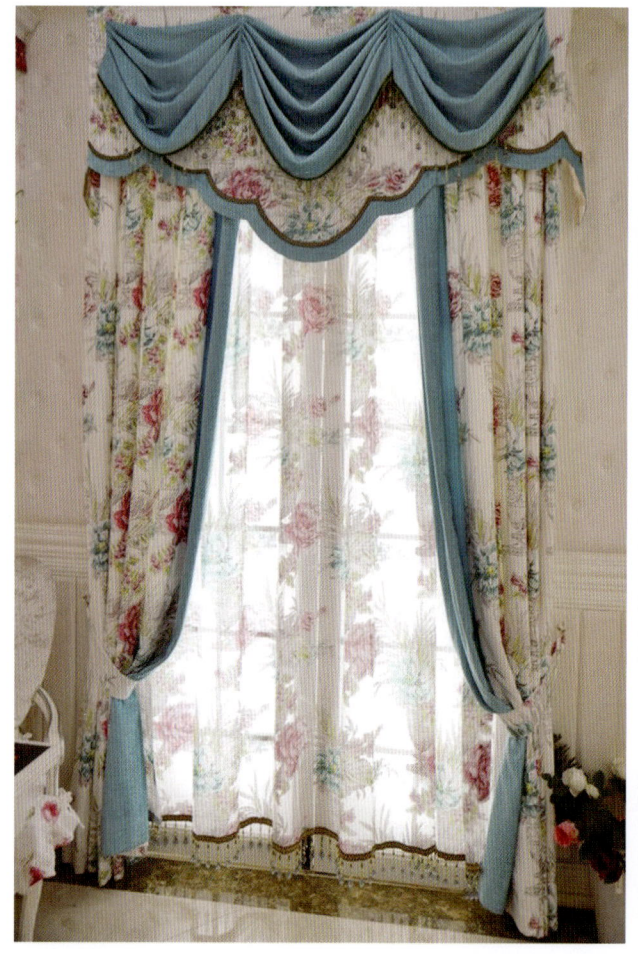

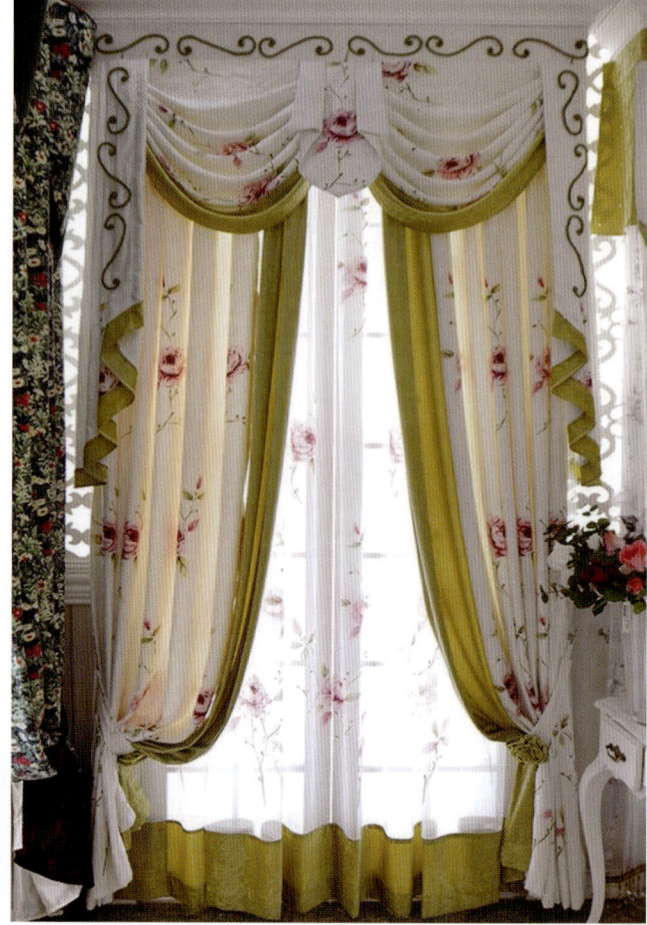

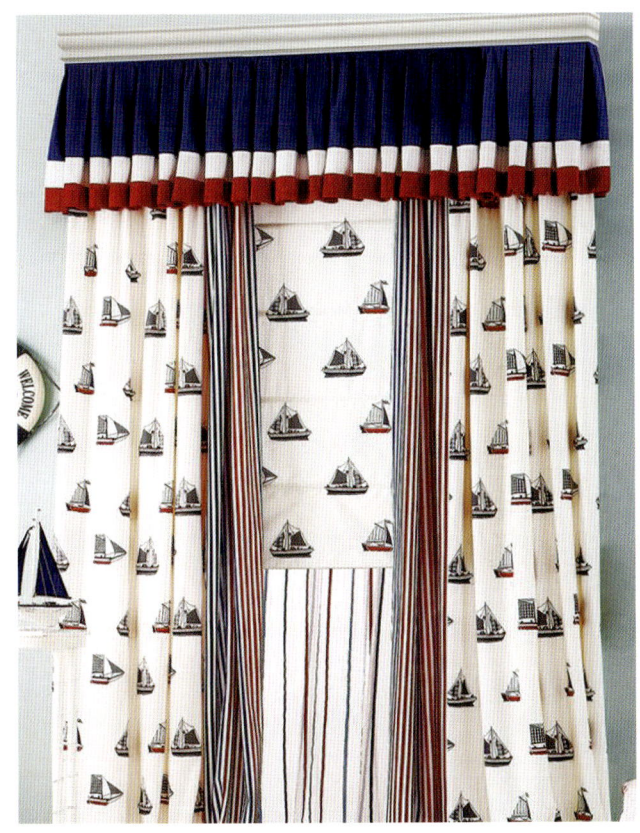 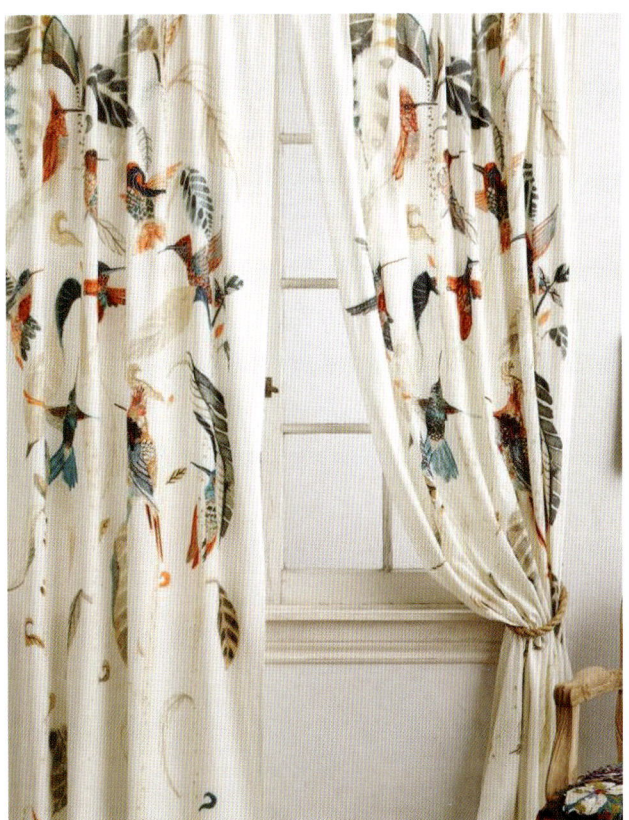

镂空型版印花——分为三大类,即白浆防染靛蓝印花、白浆防染色浆印花、色浆直接印花。

扎染——用绳捆、缝成为一定的折叠状后再捆扎牢固,染色后获得花纹的印染方法。

蜡染——因用蜡作为防染剂而得名。蜡染,就是用石蜡、蜂蜡、松香等调和后作为防染剂,在不需要颜色的部位涂抹后进行浸染或印染后,除蜡,显出花纹。

泼染——用酸性染料在丝绸面料上随意泼色或刷色,然后趁其在染料未干时撒盐,借助盐的碱性和染料的酸性中和的作用,在丝绸上形成自然流动的抽象纹样。

拔染——选用不耐拔染剂的染料染地色,烘干后,用含有拔染剂或同时含有耐拔染剂的花色染料印浆印花,后处理时,印花处地色染料被破坏而消色,形成色地上的白色花纹或因花色染料上染形成的彩色花纹,又称拔色或色拔。

手绘——直接用笔蘸取染液在织物上描绘花纹的一种印花方法,一般多用于丝绸。手绘用笔挥洒自由,少受工艺限制,方法简便,有机器印染无可替代的优点。

3.1.2 特殊印花工艺

(1)发泡印花:将含有发泡剂的树脂涂料色浆印到织物上以后,经高温汽蒸,所印的花纹会发起泡来,呈浮雕效果。

(2)植绒印花:将纤维短绒按照特定图案黏到织物表面的印花方式。机械植绒,织物平幅状通过植绒室时,纤维短绒被筛到织物上,机器搅拌时会使织物振动,纤维短绒被随机植入织物;静电植绒,给纤维短绒施加静电,结果黏到织物上时几乎所有纤维都直立定向排列。植绒前,布面先用粘合剂印制图案,一般都是短绒先染色再植绒。

(3)仿烂花印花:采用特殊的涂料印花浆,印制在织物上形成半透明效果的工艺。印浆主要成分为聚氨酯。

(4)金属箔印花:最关键是粘合剂,国产和进口的粘合剂还是有点差距,但是国产成本低于进口的40%左右;

(5)闪烁印花:在织物上印制带有闪烁金属光泽的花型,也就是说的印散粉。

(6)热敏变色印花:热敏变色涂料价格较为昂贵,在应用时,既要考虑到印花成本,又要获得产品的总体效果,图案设计与色彩的合理结合显得尤为重要。首先,变色印花一般采用变色涂料与普通涂料共同直接印花,变色涂料印花面积小,并且为花型图案的主题部位,这样能获得变色印花的特性,降低变色涂料的用量,节约印花成本;其次,变色涂料和普通涂料拼混使用时,拼色的色调与变化后的色调相差越大,效果越明显;再次,在图案上要求变化的色泽与不变

化的色泽在花型结构上尽量分开，防止二者重叠，产生变化的第三色，严重影响花型整体效果。

（7）手工蜡染：用石蜡、蜂蜡和松香等作为防染剂而得名。用防染剂在棉布、丝绸等织物上不需要显色的花纹局部进行涂绘，再进行浸染或刷染，最后在沸水或特定溶剂中除去腊渍，显现出花纹。蜡染可以显现出独特的"冰纹"效果。

（8）扎染印花：用针线按设计好的图案造型穿行，抽紧而染，纹饰活泼大方，韵味生动自然。

（9）数码印花：适用于小批量印花，又可以达到较好的手感。数码直喷技术，不需要制版，直接将电脑中的图案喷绘在棉质面料上，实现所见即所得的印花效果。其操作简易，完全突破传统丝网印花对颜色的限制，由于数码印花技术可以采用数字图案，经过计算机进行测色、配色、喷印，从而使数码印花产品的颜色理论上可以达到1670万种，突破了传统纺织印染花样的套色限制，特别是在对颜色渐变、云纹等高精度图案的印制上，确保颜料分子在高温高压下完全和棉纤维融合，实现印花图案看得见摸不到的印花效果，数码印花在技术上更是具有无可比拟的优势。

3.2 染色

把纤维浸入一定温度下的染料水溶液中，染料就从水相向纤维中移动，此时水中的染料量逐渐减少，经过一段时间以后，就达到平衡状态。水中减少的染料，就是向纤维上移动的染料。在任意时间取出纤维，即使绞拧，染料也仍留在纤维中，并不能简单地使染料完全脱离纤维，这种染料结合在纤维中的现象，就称为染色。

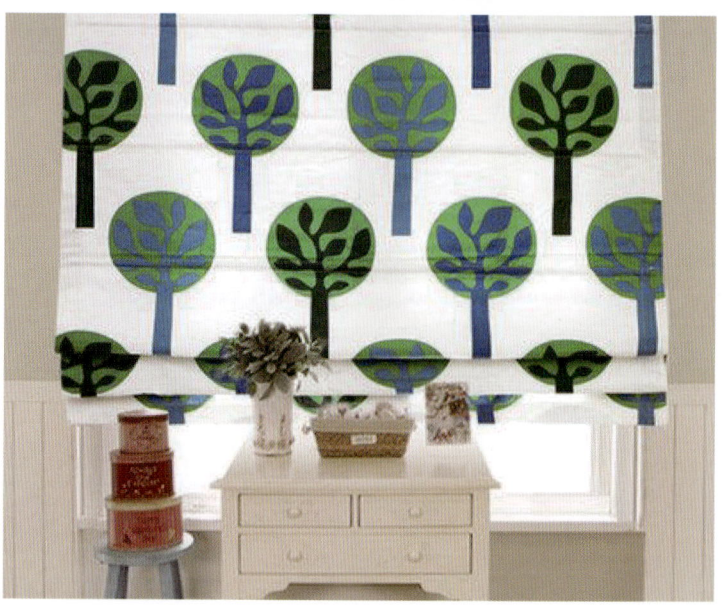

3.2.1 染色基本过程

按照现代的染色理论的观点,染料之所以能够上染纤维,并在纤维织物上具有一定牢度,是因为染料分子与纤维分子之间存在着各种引力的缘故,各类染料的染色原理和染色工艺,因染料和纤维各自的特性而有很大差别,不能一概而论,但就其染色过程而言,大致都可以分为三个基本阶段。

(1)吸附

当纤维投入染浴以后,染料渐渐地由溶液转移到纤维表面,这个过程称为吸附。随着时间的推移,纤维上的染料浓度逐渐增加,而溶液中的染料浓度却逐渐减少,经过一段时间后,达到平衡状态。吸附的逆过程为解吸,在上染过程中吸附和解吸是同时存在的。

(2)扩散

吸附在纤维表面的染料向纤维内部扩散,直到纤维各部分的染料浓度趋向一致。由于吸附在纤维表面的染料浓度大于纤维内部的染料浓度,促使染料由纤维表面向纤维内部扩散。此时,染料的扩散破坏了最初建立的吸附平衡,溶液中的染料又会不断地吸附到纤维表面,吸附和解吸再次达到平衡。

(3)固着

是染料与纤维结合的过程,随染料和纤维不同,其结合方式也各不相同。

上述三个阶段在染色过程中往往是同时存在,不能截然分开,只是在染色的某一段时间某个过程占优势而已。

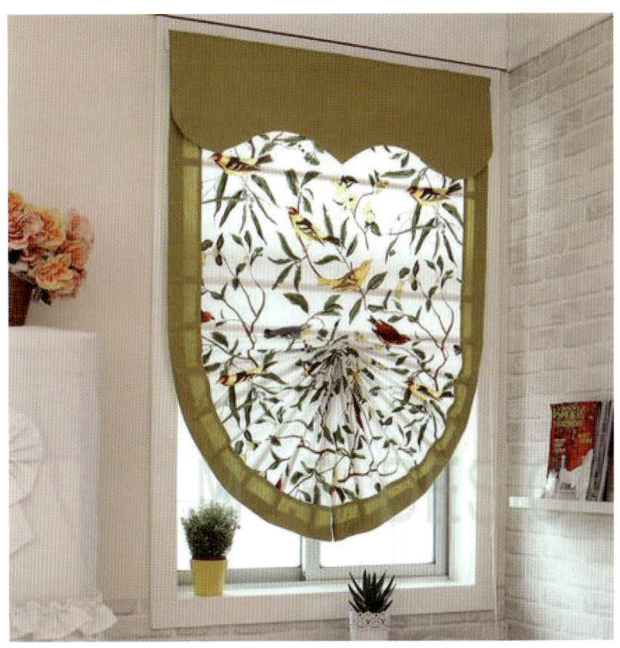
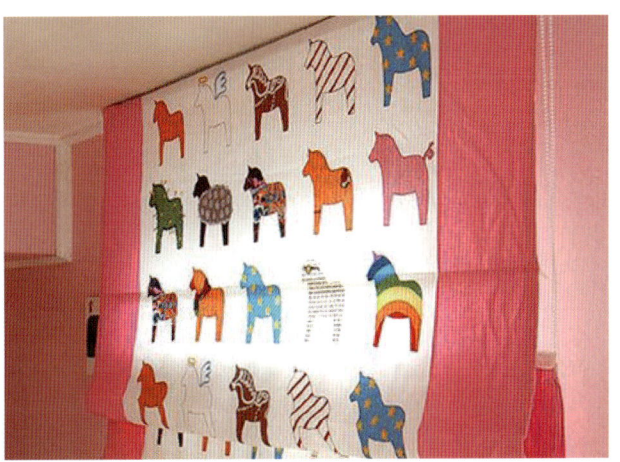

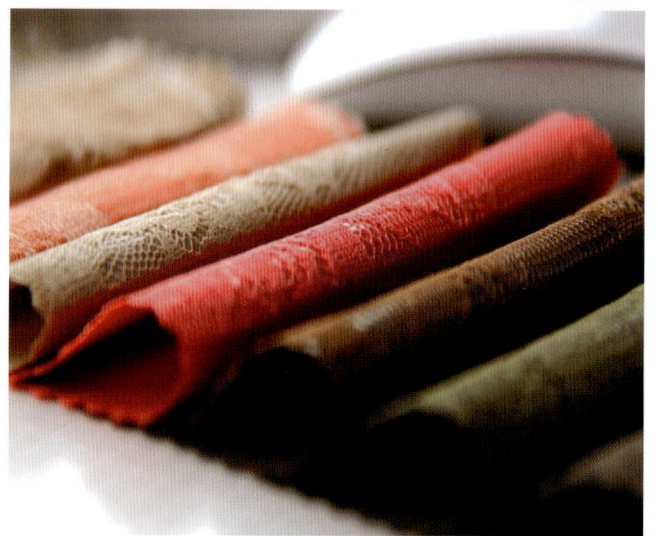

3.2.2 染色的方法

（1）散状纤维染色

在纺纱之前的纤维或散状纤维的染色，装入大的染缸，在适当的温度进行染色。色纺纱大多采用散纤维染色的方法（也有不同纤维单染的效果），常用于粗纺毛织物。

（2）毛条染色

这也属于纤维成纱前的纤维染色，与散状纤维染色的目的一样，是为了获得柔和的混色效果。毛条染色一般用于精梳毛纱与毛织物。

（3）纱线染色

织造前对纱线进行染色，一般用于色织物、毛衫等或直接使用纱线（缝纫线等）。纱线染色是染织的基础。

（4）匹染

对织物进行染色的方法为匹染，常用的方法有绳状染色、喷射染色、卷染、轧染（不是扎染）和经轴染色。

（5）艺术染色

主要有扎染、蜡染、吊染、段染、泼染以及手绘等。

3.2.3 染色与印花的不同之处

（1）染色溶液一般不加增稠性糊料或仅加入少量糊料，而印花色浆一般均要加入较多的增稠性糊料，以防止花纹的渗化而造成花型轮廓不清或失真以及防止印花后烘燥时染料的泳移。

（2）染色时染料浓度一般不高，染料的溶解问题不太大，所以常不加助溶剂，而印花色浆的染料浓度较高，而且由于色浆中必须加入较多的糊料，这样会使染料溶解发生困难，所以常常要加入较多的助溶剂，例如尿素、酒精、溶解盐B等。

（3）染色时（特别是浸染），织物在染浴中有较长的作用时间，这使染料能较充分地扩散、渗透到纤维中去完成染着过程。印花时，色浆中所加的糊料待烘干成膜后，高分子膜层影响染料向纤维扩散，必须依靠后处理的汽蒸、焙烘等手段来提高染料的扩散速率，以帮助染料染着纤维。

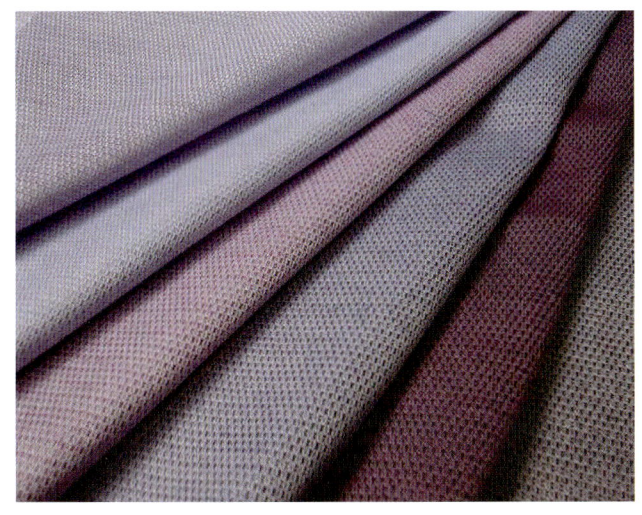

(4) 染色时很少用两种不同类型的染料拼色（染混纺织物时例外），而印花常使用不同类型染料进行共同印花，甚至同浆印花。再加上有拔染印花、防染印花和防印印花等多种工艺，因此印花工艺设计有别于染色。

(5) 印花织物有白地印花或拔白、防白印花的产品，因此要求印花布半制品前处理，有类似对漂白布半制品那样白度的要求，而染色布半制品对白度要求较低些。

(6) 染色布半制品要求有较好的毛细管效应，以利于染色时染料向纤维内部扩散、渗透。印花布加工时，印花和烘燥是连续的，往往同时在几秒钟的时间内即完成，且要求印花处花纹色泽均匀、轮廓清晰、线条光洁、不断线。因此，印花布的练漂半制品不仅要求有较好的毛细管效应，而且要求有均匀一致、良好的瞬时毛细管效果，这样就可以使织物借助于毛细管效应，在印花的瞬间把印花花纹处的印花色浆"照单全收"。

3.3 色织

色织布工业生产起源于19世纪上半叶的欧洲。后受生产成本的影响，产业发生转移，欧洲国家逐步退出这一领域，亚洲成为生产色织布的主要基地。由于劳动力、土地成本不断上涨，以及产业结构升级，日本、台湾等地区的色织布生产厂商已很难与中国的生产厂商相抗衡，近几年也呈现出逐步萎缩趋势，中国内陆日益成为全球最重要的色织布生产基地。

欧美称做"先染织物"，是指先将纱线或长丝经过染色，然后使用色纱进行织布的工艺方法，这种面料称为"色织布"。生产色织布的工厂一般称为染织厂，如牛仔布及大部分的衬衫面料都是色织布。

3.3.1 色织与印染的区别

色织——对纱线进行染色，然后使用有色纱线进行织布。

印染——织造后的面料进行印花染色，如常见的印花布。

色织布具有更好的色牢度。织物印花是一种对材料的表面处理方法，除了在薄型织物上，一般所印的染料很少能渗透进织物结构的深处，水洗或干洗及随后的转笼烘燥，以及日常使用所引起的磨损，往往会使织物表面的纤维脱落，使织物表面颜色变浅或露出未着色纤维，使织物褪色。而纱线染色则是利用不同色彩的纱线与织物相配合，构成各种美观的花型图案，比一般印花布具有立体感。由于采用原纱染色，染料渗透性强，故染色牢度较好，织物上的颜色将持续更久。

3.3.2 色织面料分类

（1）全色织：经线和纬线中都有染色或部分染色的纱线（或面料中有几根色纱与白纱交织）。

① 为了取得不同颜色的效果。同种原料染不同颜色印染后处理做不到，而采用色织可以做到。

②色牢度的要求、色光的要求。色织的产品色牢度好，色光感好。

③层次感的要求。要求取得良好的层次感。

（2）半色织：经线或纬线的纱线是染色或部分染色。经、纬原料的不同，利用经、纬纱线原料不同对染色的性能要求不同，可用半色织来降低成本，增加花式。

（3）白织：没有经过染色的纱线织的布，即坯布。

（4）白织与色织产品比较：色织纱线的染色牢度比白织后染色的色牢度高。

3.4 提花

纺织物以经线、纬线交错组成的凹凸花纹，以经纬线的沉浮来表现各种装饰形象，且以纤维的性能、纱线的形态、织物的组织变化显示出各种材料的质地、光泽、纹理等效果的面料设计方式。提花不同于印花，提花面料是在织布时织上去的，布成形以后就不能再选择花了，印花面料则是布织好后，再印上花，可以有多种选择。

根据花色分类可分为：多色提花和单色提花。

多色提花：为色织提花面料，成品色彩丰富，不显单调，花型立体感较强，档次更高。

单色提花：为提花染色面料，成品为纯色，色彩单一，交织点多。

根据图案分类可分为：大提花和小提花。

大提花：色彩分明立体感强，花纹突出，夸张。

小提花：外观紧密、细致，花纹不突出夸张，多用于薄型织物，且应用日趋广泛。

运用提花构成独特的面料肌理，表达与众不同的高贵。因织造过程复杂，成本增加，是品牌价值的体现。

3.5 绣花

关于刺绣的起源，其产生的意识主要来自于先民的文身习俗。当古人创造了衣服之后，画在身上的花纹逐渐被衣服掩盖，于是文身纹样就被转移到衣服上，窗帘作为居室内软装搭配非常重要的物料，亦像是空间的衣服一样。因此，在绣花布的选用上，我们可以根据不同的刺绣工艺选择搭配出不同的空间风格。

刺绣工艺的表现特质取决于针法的选择与应用。秦汉时期的平绣，唐宋时期的平线绣，明清时期的发绣、纸绣、贴绒绣等，历史发展到今天，传统手工刺绣工艺随着电脑刺绣的出现而被打破，随着特种绣花机、毛织机、多头多针电脑刺绣机等刺绣设备的出现，刺绣工艺已经发展为高效率、精工艺、品种花色丰富而多样的高科技刺绣工艺。

在窗帘面料中，我们常见的绣花布工艺为：

3.5.1 平绣

单以绣花线做为材料刺绣出来效果，叫平绣。平绣是绣花中应用最为广泛的刺绣，只要是可以绣花的物料便可做平绣刺绣。通过应用不同的打版技巧，可取得多样的刺绣效果。

3.5.2 绳绣

使用普通的平针即可用作绳绣。而打版设计并无特殊的要求，但可根据绳索材料的厚度及硬度来调整针迹的数据。主要强调绣作的边缘轮廓。

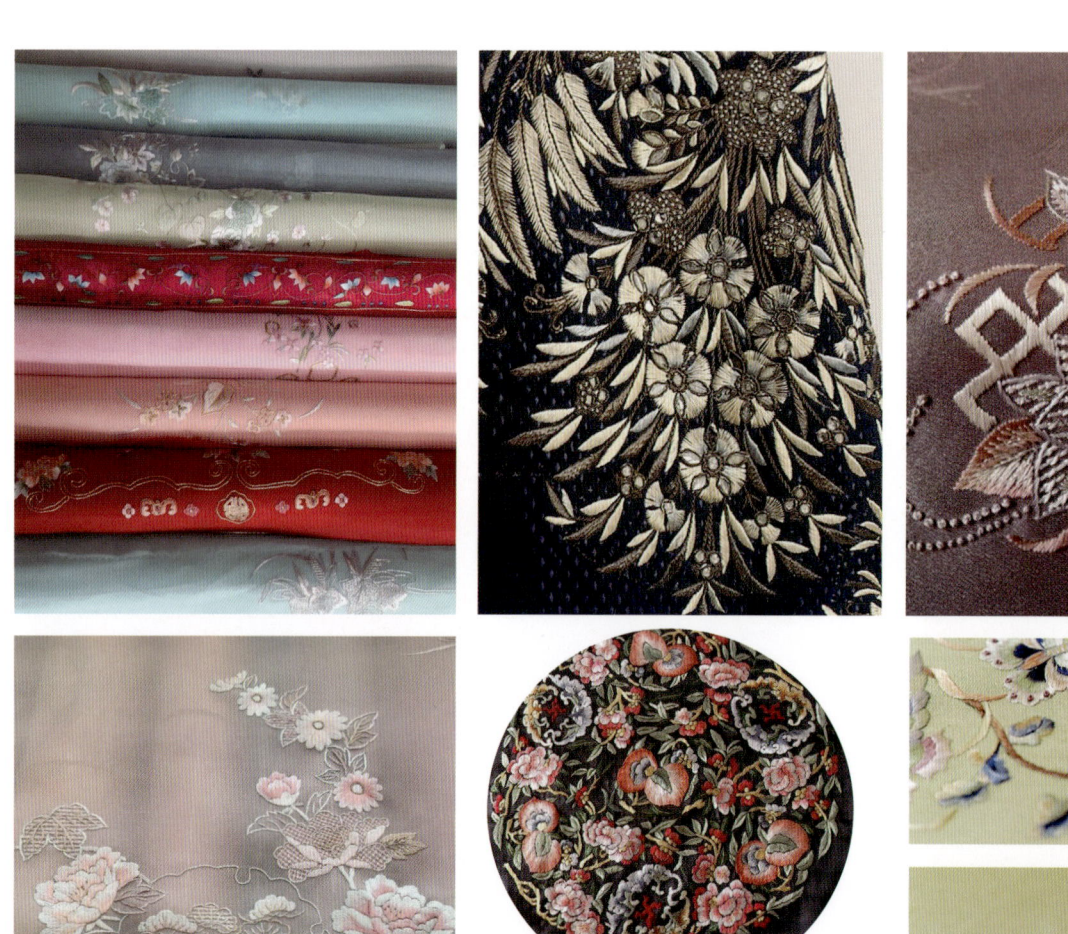

3.5.3 珠绣

又称钉珠秀，以空心珠子、珠宝、珠管、闪光珠片等装饰物为材料，绣缀于纺织品上，产生珠光宝气、闪耀夺目的效果，一般应用于晚礼服、婚纱、舞台表演、高级定制的服装中，但是在室内窗帘面料的刺绣工艺中，我们也常会见到珠绣的装饰面料。

3.5.4 包梗绣

包梗绣的主要特点是先将较粗的线作芯或用棉花垫底，使花纹隆起，然后再用锁边绣或缠针将芯线缠绕包绣在里面。

包梗绣花纹秀丽雅致，用来表现连续不断的线性图案，富有立体感，装饰性强，有高绣、绳饰绣之称，在苏绣中称为凸绣，适合尊贵典雅奢华的居室空间使用。

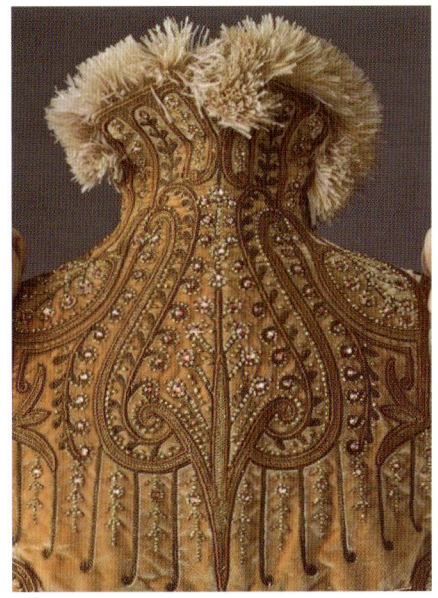

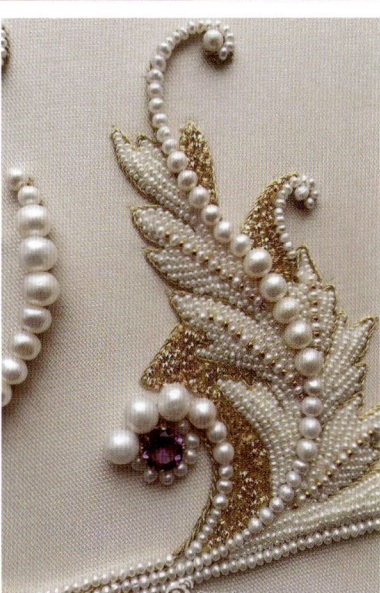

3.5.5 盘梗绣

又称钉线绣或者贴线绣，是把各种丝带、线绳按照一定图案钉绣在纺织品上，常用明钉和暗钉两种钉法，前者针迹暴露在线梗上，后者隐藏在线梗之中。盘梗绣的绣法简单，历史悠久，其装饰风格典雅大方。

3.5.7 锁链绣

指定形状大小相同的珠片串连成一条绳状物料，然后在已经加上珠片绣装置的平绣机上进行刺绣，用以表达尊贵奢华的装饰效果。注：需配珠片绣装置。

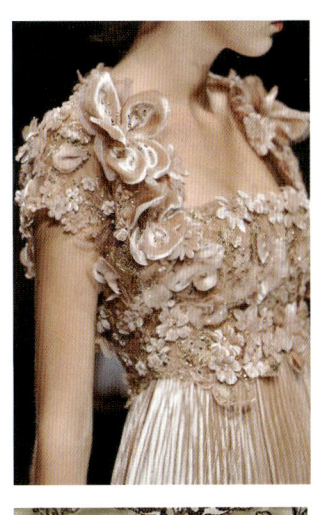

3.5.6 立绣

立绣以花带的应用，装置特殊的配件后固定绣住花带，使剩余部分有立起的手法，以点缀突出表达浪漫唯美的感觉。

3.5.8 毛巾绣

毛巾绣是绣花的一种，属于立体绣花，效果很像毛巾布料，故名毛巾绣。适合花形较为简单、粗糙、颜色较少的，生产出来的产品形状虽大概能较为统一，但是花形均不大相同的绣作，如果有精细绣作那就根本无法完成。

3.5.9 贴布绣

贴布绣是一种很普遍的刺绣方法，又称补花绣，是利用贴布代替针迹而节省绣花线，令图案更生动。转变贴布布料的颜色或物料，就可以创造出多样化的贴布绣，而有不同的感觉。苏绣中的贴绫绣也属于这一类，其绣法是将贴花布图

随着不同的制品要求，毛巾绣的刺绣方法层出不穷。毛巾绣机型包括锁链绣及毛巾绣的刺绣方法。毛巾混合机则可加入平绣在制品内，使绣花更多元化。

案剪好，贴在绣面上，也可以在贴花布和绣面之间衬垫棉花等物料，提升图案的立体感。贴好后，再用各种针法锁边绣制。普通的平绣机便可生产。

贴布绣法简单，图案以块面为主，风格别致大方，在窗

雕孔绣最大特点是在绣制过程中，按花纹需要刺雕出孔洞，并在孔洞里或边以不同方法绣出多种图案组合，使绣面上既有洒脱大方的实地花，又有玲珑美观的镂空花，这样虚实相衬，富有情趣，使绣品显得高雅、精致、别具一格。

3.5.11 水溶绣

水溶绣属于刺绣花边中的一大类，将刺绣图案绣于水溶性非织造布为底布上，再经热水处理，使水溶性非织造底布融化，留下立体感的绣花图案，适用于典雅、奢华、浪漫、唯美的居室空间使用。

帘面料中我们多见于儿童使用面料，但不乏有精致的窗帘花边为贴花，做典雅尊贵的居室环境选择，配合平绣和珠饰等做豪华富丽的居室氛围。

3.5.10 雕孔绣

雕孔绣，又称打孔绣，是借助绣花机上安装的雕孔刀或雕孔针等工具在刺绣面料上打出孔洞后进行包边刺绣，这是一种对制版及设备有一定难度，但效果十分别致的绣法。

3.6 烂花

烂花织物，烂花印花亦称腐蚀加工、炭化印花，又称凸花布，日本称为碳化印花，是一种新型织物。他是由两种纤维组成的交织物，混纺织物或包芯织物进行腐蚀加工，其中一种纤维能被化学品破坏，而另一种纤维则不受影响，印花后制得一种透明、富有凹凸感的印花产品、烂花部分近似绢筛网，凸花部分近似料花丝绒。，因此，它具有透明、凹凸

窗帘软装搭配营销教程
CURTAIN SOFT MATCHING MARKETING TUTORIAL

的花纹，花型自然，风格独特，犹如蝉翼纱，似明非明、晶莹夺目，轮廓清晰、手感滑爽的外观特征，类似于工艺美术品。

烂花织物生产的基本原理主要是利用两种纤维不同的耐酸牢度的化学性能，经过混纺或纺成包芯纱，作经纬纱织成烂花织物坯布，再经过印染工序在酸液中进行烂花处理加工，使不耐酸的那部分纤维被溶解烂掉，即成为凹凸分明、轻薄透明、花纹清晰、新颖别致的烂花织物。

目前，国内生产的烂花织物主要是利用两种纤维，涤纶与棉纤维、涤纶与粘胶纤维纺制成包芯纱而织制的。因此，生产烂花织物的技术关键首先是纺好包芯纱，织好包芯纱烂花加工坯布，再进行染整烂花加工，烂去纤维素纤维，留下涤纶长丝，形成独特的"凸花效果"。

（1）烂花质量的优劣，主要看纤维烂得是否彻底，应该烂掉的纤维，烂得越净，效果越好。织物规格不同，烂花效果相差很大。

（2）烂花浆的配制，主要选择稳定的耐酸糊料或耐碱糊料，要保持浆料的稠度，达到印制轮廓清晰。

（3）热处理条件是烂花印花质量的重要方面，如果炭化作用不完全，烂花透明度差；炭化过度，焦屑粘附于另一纤维上，难于消除。

（4）最后的洗涤工艺是烂花印花质量最后一关，要保证充分的洗涤，必要时进行敲打，揉搓或刷洗等机械方法。

3.7 烫花

烫花来源于美国的自由烫画，并在美国和欧洲得以广泛流传。早期的烫画主要是对一些流行口号、字符等的烫印，后来随着社会和经济的发展，现代人越来越标榜个性，再加上电脑技术的发展和相关软件的开发，促使自由烫画产业渐渐发展为各式生动图案的烫印。烫画理论其实非常容易理解，即将影像输出在转印纸上，再以适当的温度与压力转印在不同材质上的过程。

由于烫画的印刷工艺简易，所需的材料经济易得，而且

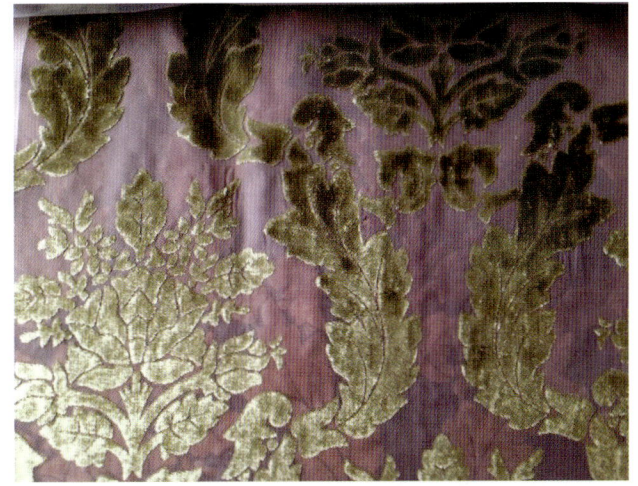

可广泛应用于各种承印物（如针织T恤、牛仔布、毛绒、玩具、鞋、背包、各类尼龙帽等），因此，烫画现已在欧美风靡成形，成为最受欢迎的印刷工艺。烫花技术在印刷界的运用十分广泛，包括当前的面料烫花和金属照片都是运用烫画技术完成的图案效果。

烫花中也包括立体植绒烫花和烫金烫银等面料工艺，烫花的应用范围广泛，而且应用方便，已经在很多领域取代了其他辅料，传统的丝网印刷，水浆印花也逐渐的向烫画工艺转型。烫画逐渐被国内大众熟知和认可。

烫画也属于热转印，热转印又属于印花的一种。

热转印分2种，即烫画和热升华。

烫画是用普通墨水或颜料墨水打印好图案在专用转印纸上，通过热转印机在一定时间一定温度加热，转印至上一层胶质遇热融化连同打印的图案一起粘在面料上面了，烫画一般用于转印纯棉面料。

热升华是用专用的热转印墨水打印在热升华纸上，普通的彩喷纸也可以，热转印机在一定时间一定温度加热，纸上的墨水升华到转印物上，因为只是墨水转印到物体上，所以摸上去无手感。热升华可以转印含棉量少的和化纤面料，也可以转印到带有涂层的玻璃、陶瓷、金属等耐高温200℃以上的物体。

3.8 烫金

布料烫金工艺是烫花的一种工艺，是在面料或各种织物上通过金属印版加热，施箔烫印上色彩鲜艳的烫金纸（电化铝）的工艺过程，随着人们生活水平的提高，生活中个性化的要求越来越高，而布料烫金以其富丽堂皇、光彩夺目，冲击着人们的视觉，受到越来越多人的青睐。

上世纪80年代，著名的时装之都米兰的一位著名的时装设计师在为一位美丽的新娘设计一款婚纱时突发奇想，在婚纱的裙摆与裙边上贴上了金光闪闪的烫金纸，当新娘穿着

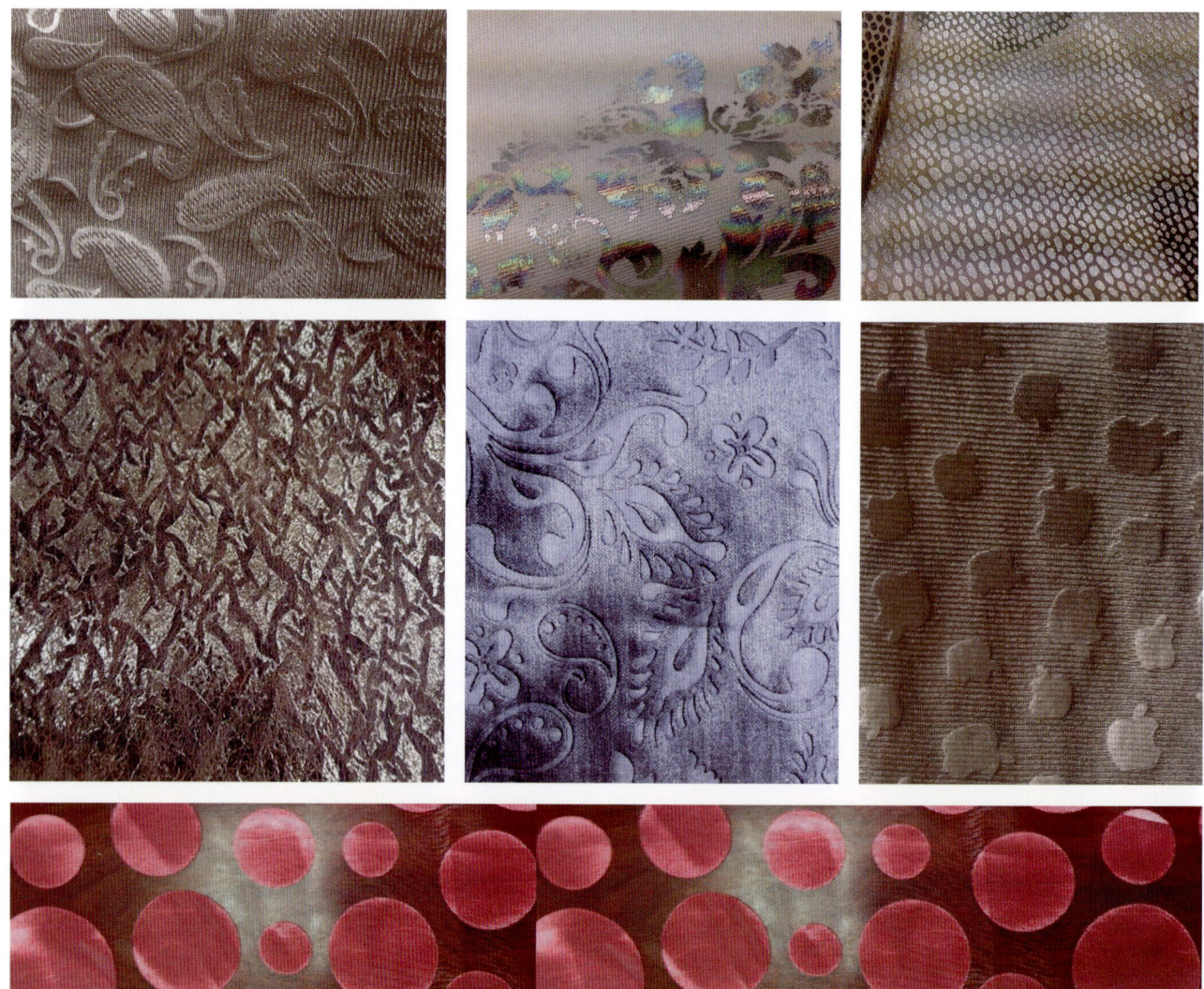

这款婚纱出现时,立即受到人们的瞩目,从此,在T恤、童装、女装等各种服装以及家居饰品上越来越多地使用烫金技术。上世纪90年代末,布料烫金的技术从意大利、日本传到中国,短短几年时间,布料烫金、织物烫金在中国得到迅猛发展。

烫金/烫银特点:图案清晰、美观,色彩鲜艳夺目,华丽、精致。缺点为长时间使用易出现裂纹、掉箔。烫金工艺面料装点的居室空间奢华、高贵,是表达奢华格调的首选面料。

3.9 植绒

将纤维粉末(由废纤维通过磨碎或切断得到的短纤维,长度一般为0.03~0.5cm)按照特定的图案垂直固定于涂有胶粘剂的物体或基材上(如塑料、木材、橡胶、皮革、纸张、布匹等),这种将短纤维固定的方法称为植绒。

工业上采用的主要有机械、静电两种,目前以静电植绒为主。静电植绒就是利用高压静电电场的静电感应原理,各种颜色的棒状的短纤维绒毛在电场中的一个电极上由于静电效应得到一个电荷后,会移动到相对应的极上,由于偶极特性,绒毛会按照电力线的方向排列成行,并且垂直于相对应的基材表面,借助于胶粘剂而粘接并固定。

植绒面料特点:立体感强、颜色鲜艳、手感柔和、豪华高贵、

华丽温馨、形象逼真、无毒无味、保温防潮、不脱绒、耐摩擦、平整无隙且吸音、防潮、无毒无味、使用寿命长。

3.10 割绒

又名割花亦有栽绒、刺绒、堆绒、插花之名。

割绒经过长期的发展,初步形成了一定的形式和鲜明的民族特点,是中国传统文化的一支奇葩,也是中国较早的艺术装饰形式,是将毛绒进行平面切割处理,使织物表面布满平整的绒毛,割绒可以双面都割绒,也可以单面割绒,也可以局部割绒,形成纹样绒圈共存,相互印衬,与织物形成对比,突出花纹。其特点花纹立体感强、对比突出。

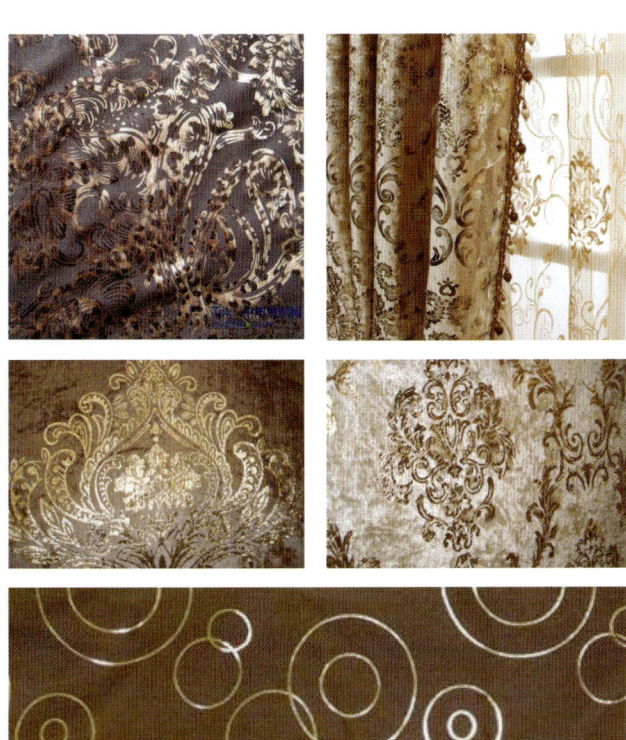

3.11 压皱

压皱工艺又称压褶,种类有:排褶、工字褶、立体褶、竹叶褶、波浪褶、乱褶、菠萝褶等,可以变换多种造型。通过高温定型挤压出来的褶皱形状,定型效果好。

压皱的工艺面料自然纯朴或者时尚个性,一般以简约时尚空间为首选参考,压皱面料以自身工艺表达为主,尽量不做复杂窗帘样式。

3.12 激光切割

激光切割纺织面料,不接触实物而方便地控制切割对象,

采用全新的加工方法和独特的精准度，以及快捷、操作灵活的特点，用不可见光束取代了传统的刀切割方式，不仅价格低，消耗低，而且对于切割出来的产品效果、精度以及切割速度都非常良好。用激光切割出来的面料布边不发黄，不变形，自动收边不散边，不会发硬，尺寸一致且精确，可以切割任意复杂的形状。

激光切割机的工作台面大于激光雕印机工作台面，本质上没有什么区别，但是用途不一样，配置有一些改变。区别一：激光管的功率不同，非金属激光雕刻机激光管功率一般在150W以下，而激光切割机一般在300~800W。区别二：工作结构不同，激光雕刻机一般是激光头在移动，激光切割机是工作台在移动。切割是割断，而雕刻是加工。

在面料的最终效果呈现上，激光雕刻处的表面更加复杂、光滑、圆润。

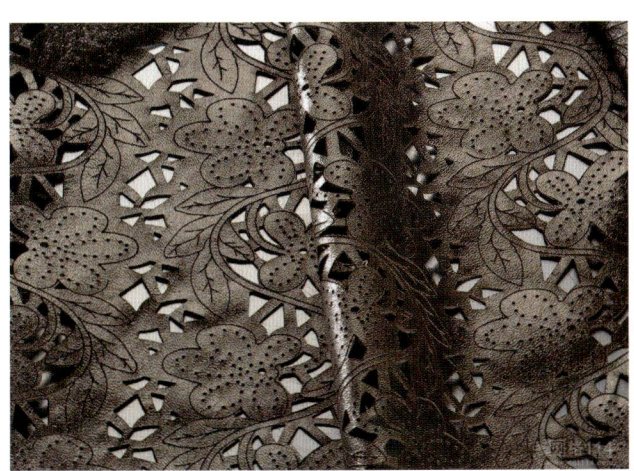

3.13 激光雕印

激光雕印又叫激光印花，属于节水节能的印花技术。纺织品激光无水印花是基于激光瞬时高温能让织物染料及表层纤维进行不同程度融化、升华的原理，实现对纺织品的立体拔色印花。激光印花图案清晰，可以在面料上精准地印出各类艺术风格图案，对比传统印花形成的平面、二维的花纹，激光镭射根据纺织面料底色来处理，形成的印花图案朴素大方、渐变自然，满足了人们回归自然的需求，赋予了印花织物较强的立体感和层次感，使织物具有时尚感和个性化，符合现在人们追求简约、时尚、怀旧、内敛、个性的时代潮流。

3.13.1 激光雕印的原理

利用计算机将待处理图案保存为BMP或者PLT格式，然后使用CO_2激光束按照雕印图案颜色的深浅输出，作用在纺织面料的表面，对表面进行高温烧蚀，激光作用部位的面料表面纱线被烧蚀、燃料汽化，形成与图案相符的深浅不同的刻蚀，从而形成图案或者其他效果。

3.13.2 激光雕印的特点

（1）生态环保，经济高效。

（2）工艺简单可靠，次品率低，人力依赖性小。

（3）时尚个性，不影响织物原有的手感。

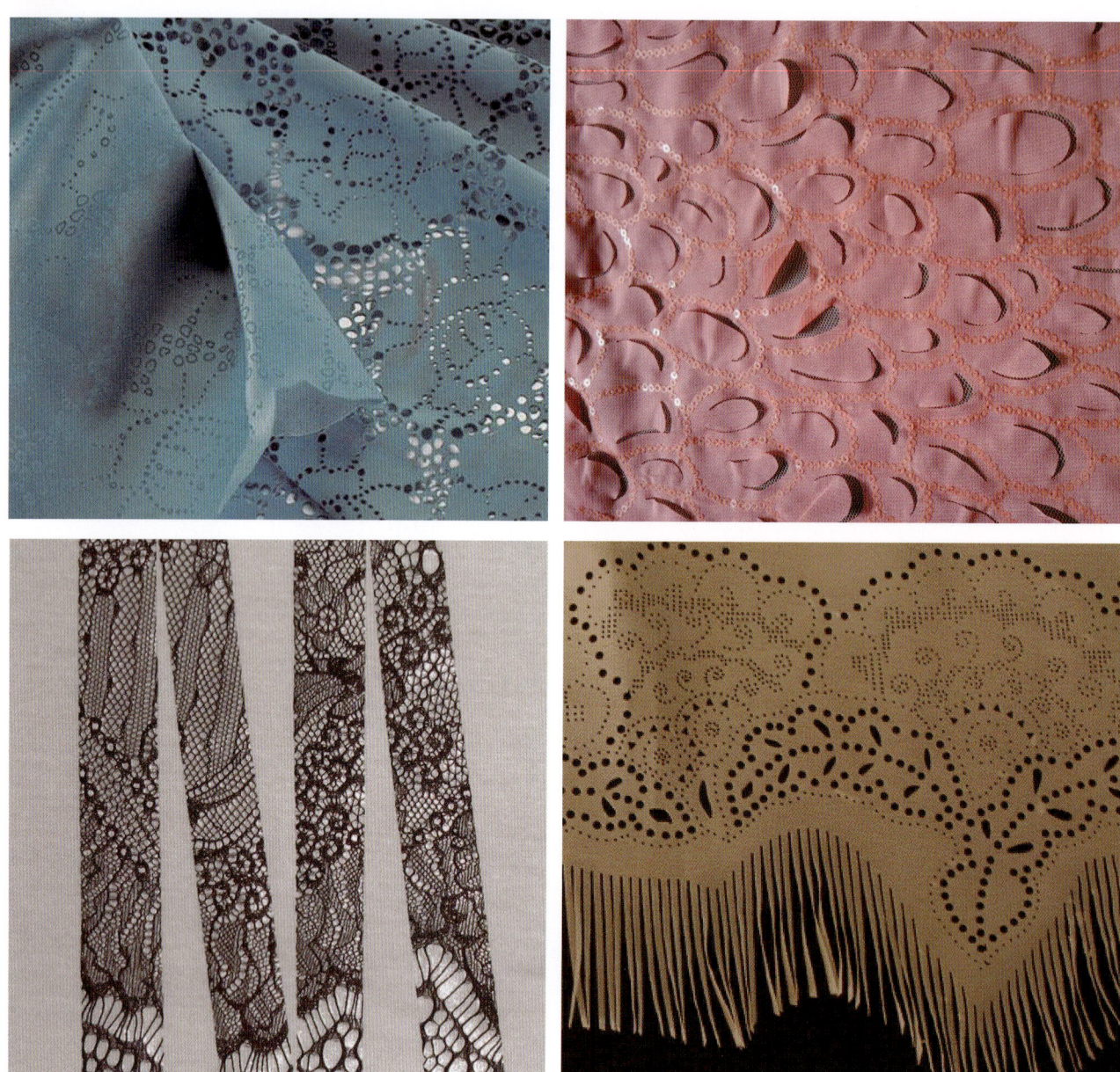

3.14 激光雕刻

激光雕刻指用计算机进行图案设计、排版，并制成图案文件，然后利用激光雕刻机激光束，将面料按照计算机排版指令设计的图案在面料的表面进行雕镂切割、高温刻蚀，雕挖出一定形状图案，使面料边缘雕刻成型或使面料上形成镂空花纹，图案灵活多变。

激光雕刻花纹至面料部分厚度，而不是将面料完全刻穿。激光雕刻可以是由点、线、面构成的各种图案，也可以是由点构成的激光雕刻图案，小分布排列疏密可形成不同的花纹效果。激光蚀刻和激光雕刻工艺可以叠加使用，则所表现的图案将更加丰富。

4 窗帘款式分类

4.1 划分的方式

4.1.1 按结构分
有简易式、导轨式、盒式三种。

4.1.2 按采光划分
透光、半透光、不透光三种。

4.1.3 按形式划分
普通帘：常用于有窗盒的窗户。可配帘眉，不露轨道。制作上宜打固定折，方便安装清洗。

升降帘：类似百叶窗悬挂方法，折叠升高。可根据光线的强弱而上下升降。

罗马轩：常见未装窗盒的窗体，装饰性强。流行吊带式，方便安静，诠释强烈的欧洲风格选择带滑轮的轨道有利于窗帘的使用。

4.1.4 按长度划分
落地窗：多用于客厅，使用落地玻璃的大窗户。

飘窗：港式造型，适用窗台较宽的情况。

半截窗：根据窗型，窗帘下摆超过窗台30cm左右又未及地面。

高帘：适用于3m以上空间的窗型。

4.1.5 按制作形式划分
成品帘、定制帘、其它形式窗帘。

窗帘款式主要依据客户现场窗户实际情况，参考客户生活方式和个性喜好来确认，应在满足实际使用功能之后，再考虑软装设计搭配的形式美观性。

4.2 成品帘

4.2.1 柔纱帘
柔纱帘又名斑马帘、调光帘、双层卷帘、日夜帘、彩虹帘、柔丽丝等，是一种帘布。起源于韩国，在国际上也非常流行，柔纱帘材质：聚酯涤纶/麻/尼龙，双层面料。

采用双层面料可调节光线，不占空间。它不仅集合了布和纱的优点于一身，而且集百叶帘、卷帘、罗马帘功能于一体，欧式风格，双层面料，可错位调节局部光线。

立体感强，非常温馨的柔纱帘，当帘片拉开时可望户外景色而透入室内的光线柔和舒适；当帘片拉密时完全与户外隔绝，确保隐私，尽显柔纱帘的简洁雅致。

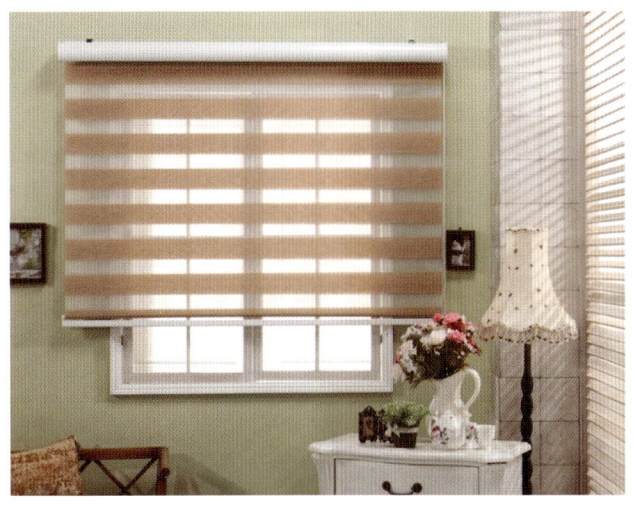

柔纱帘的分类：全遮光柔纱帘、半遮光柔纱帘、韩式柔纱帘、雪尼尔二折柔纱帘、提花柔纱帘、自然纹理柔纱帘、褶皱柔纱帘、绣花柔纱帘、格纹柔纱帘、仿麻柔纱帘、金丝提花柔纱帘。

柔纱帘的操作方式：

（1）手动拉绳式。单根环轴拉绳控制系统，不需类似普通百叶帘的梯绳或百叶帘穿透帘布的拉绳，保障窗帘整洁、美观、完美无瑕。全盒式顶槽设计，窗帘完全收拢时，帘布全部隐藏于顶槽内，有效保护帘布以免意外划破。

（2）半自动弹簧式。在弹簧卷帘及拉珠式柔纱帘基础上开发出来的一款新型柔纱帘系统，既可以采用传统拉珠式操作方式，拉动拉珠以达到柔纱帘升降的目的，也可以拉动柔纱帘下轨，轻拉轻放依靠弹簧的弹力实现柔纱帘面料的升降，此系统操作方便省力，我们还加入了限位器式设计，当卷帘在下降过程中，如想使其中途停止，只需轻轻拉动一下后面的拉珠，柔纱帘便会停止运动。唯一的缺点是高度不宜做得过高，弹簧弹力有限，一般适用于1.5m高度及以下的窗户。

（3）电动卷取式。电动柔纱帘采用管状电机，配合2.0mm厚度40卷管（带窗帘罩式设计）或者1.2mm厚度50卷管（不带窗帘罩式设计），控制系统可采用外置墙控开关、无线遥控等多种方式，电机还可采用最新型静音系列电机，适用于较高档的办公场所或智能家居环境。

4.2.2 百叶帘

百叶帘按安装方式可分为横式百叶帘和竖式百叶帘；

百叶帘按材质可分为亚麻、铝合金、塑料树脂、木质、竹子、布质等，不同的材质有不同的风格特点，档次和价格高低也不相同。百叶帘的叶片宽窄也不等，从 2~12cm 不等，这种窗帘透气性好，调节室内光线轻松自如。

百叶帘是窗帘世界里使用很广泛的一种，一般使用在办公场所比较多，以其简洁明快而深受欢迎。

（1）木百叶

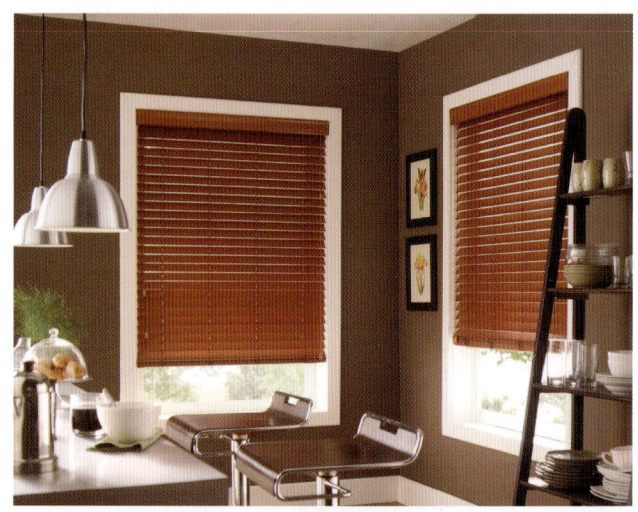

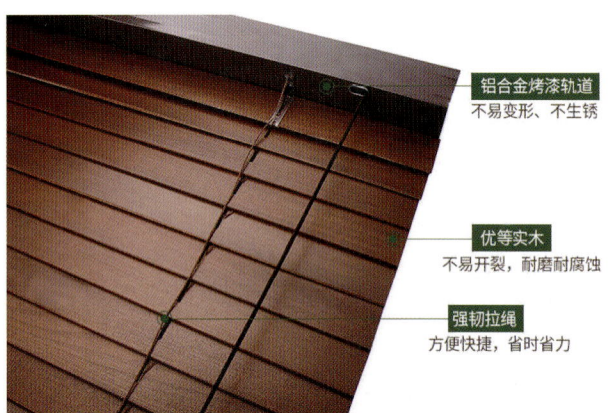

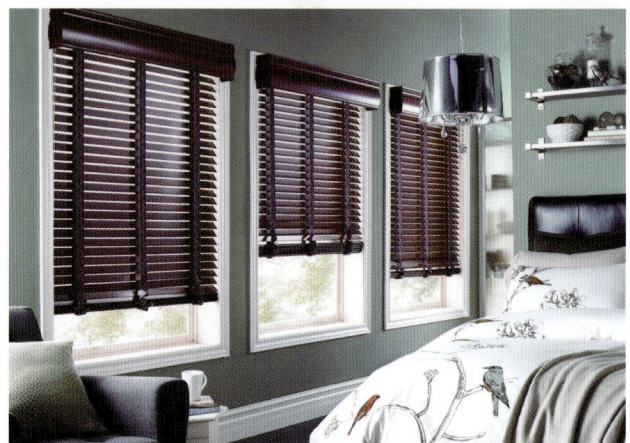

经典梯绳　　　　四合一式

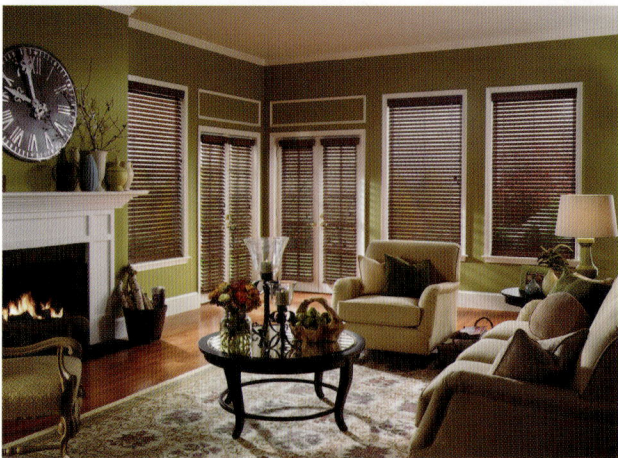

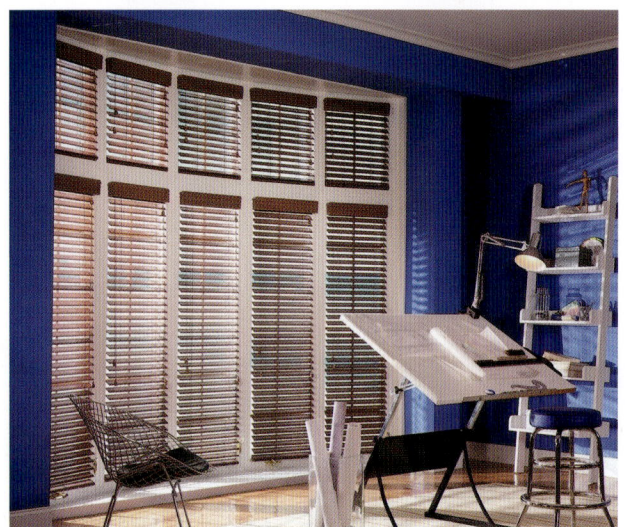

（2）铝百叶

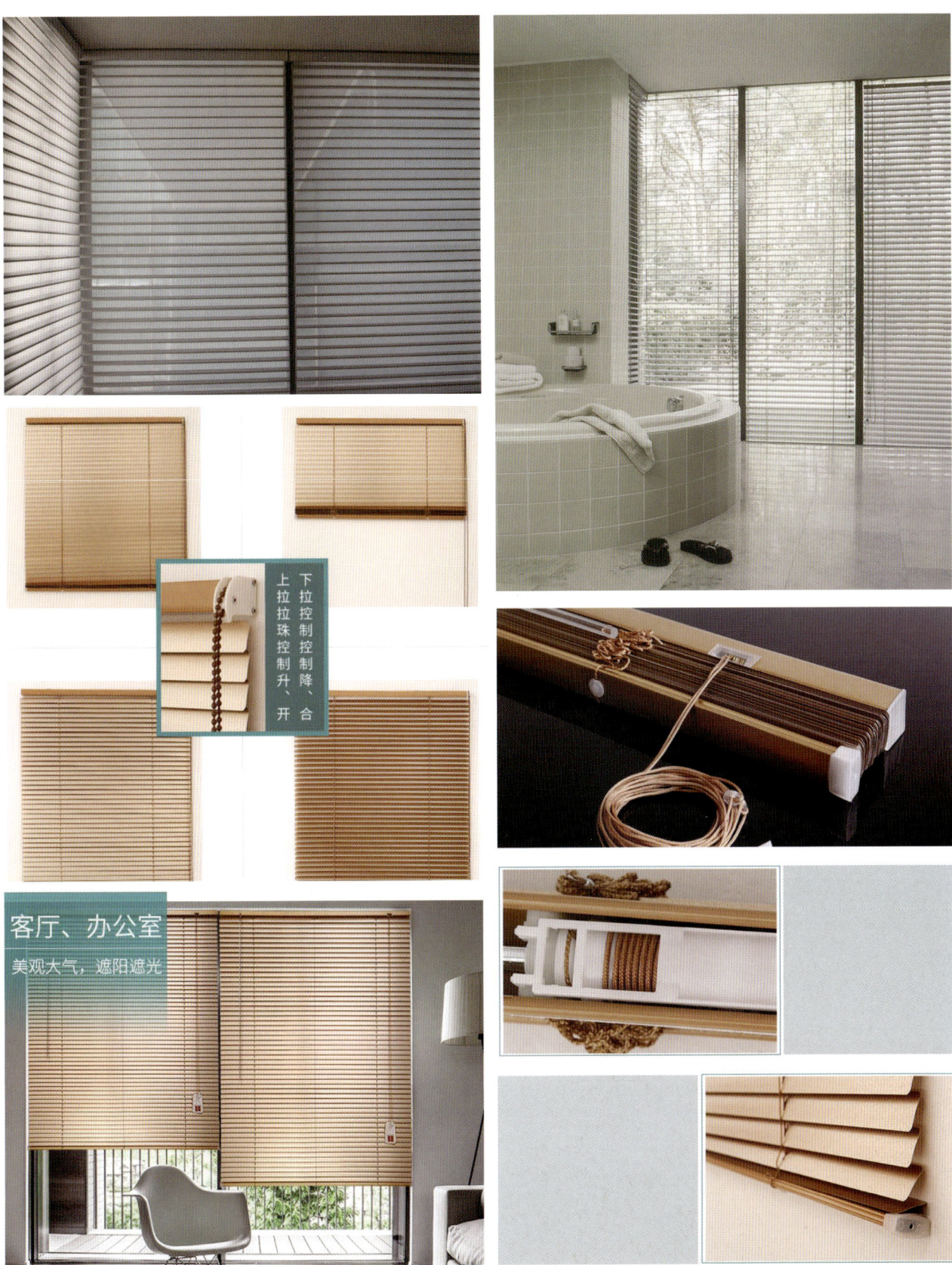

（3）树脂百叶

（4）布百叶

4.2.3 层叠帘

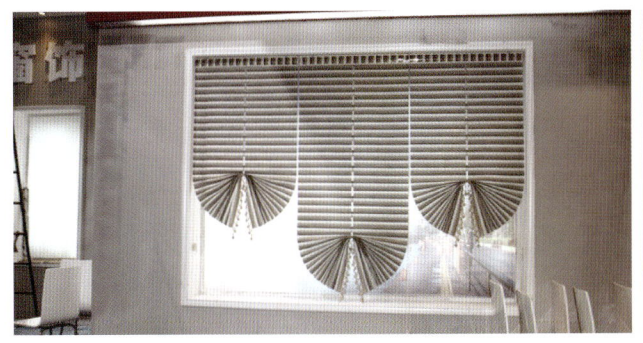

4.2.4 蜂巢帘

蜂巢帘也叫风琴帘，因其独特"蜂巢"结构的设计，使窗帘中的空气存储于中空层，隔热保暖，冬暖夏凉，可以让室内保持恒温状态，还可以节省空调电费，有"节能窗帘"的美称。

蜂巢帘抗紫外线和防水的性能也非常好，同时有很好的隔热功能，既能够保持室内温度节能省电，还能达到很好的室内装饰效果。拉绳一般隐藏在中空层，外观完美，简单实用。

透过蜂巢帘之后的光线，温暖而自然，它能够让人们重新发现我们平时忽略了的自然光之美，链接了自然和人类的生活，融合织品细腻的触感和追求自然之光的意念和感动，为我们带来恬静温婉，简约干练的居室环境。

4.2.5 卷帘

卷帘是现在相对主流的办共用窗帘。长处是种类丰富，价格较低，大方简练，遮阳功能佳，装置便利。卷帘现在分拉珠帘和电动帘，并有超薄、遮阳、加厚等不同规范，是办共用窗帘的较好挑选。卷帘中的一等佳品为阳光阻燃卷帘，防火阻燃，安全性高。帘通布艺主张在各种工作区域都可运用卷帘。卷帘分为半遮光和全遮光。

半遮光卷帘：正常遮光，规范遮光度，可将室外阳光直射光线阻挠在外，而且不影响室内正常光线，遮光度为75%，既做到恰当遮光，避免紫外线直射，又能恰当确保室内采光。半遮光卷帘是现在工作室运用最广泛，造价较低的工作窗帘。

全遮光卷帘：有投影仪的工作室必定要用全遮光卷帘，可确保投影仪的清晰度。通常工作室运用全遮光卷帘，可起到隔热保温的作用，可是白日工作室必须开灯。全遮光卷帘的遮光度为100%，可将紫外线悉数阻挠。全遮光卷帘的原料为涤纶化纤，加厚加密织料，卷帘布料背面有银色遮光防紫外线涂层，还有白色隔热涂层。

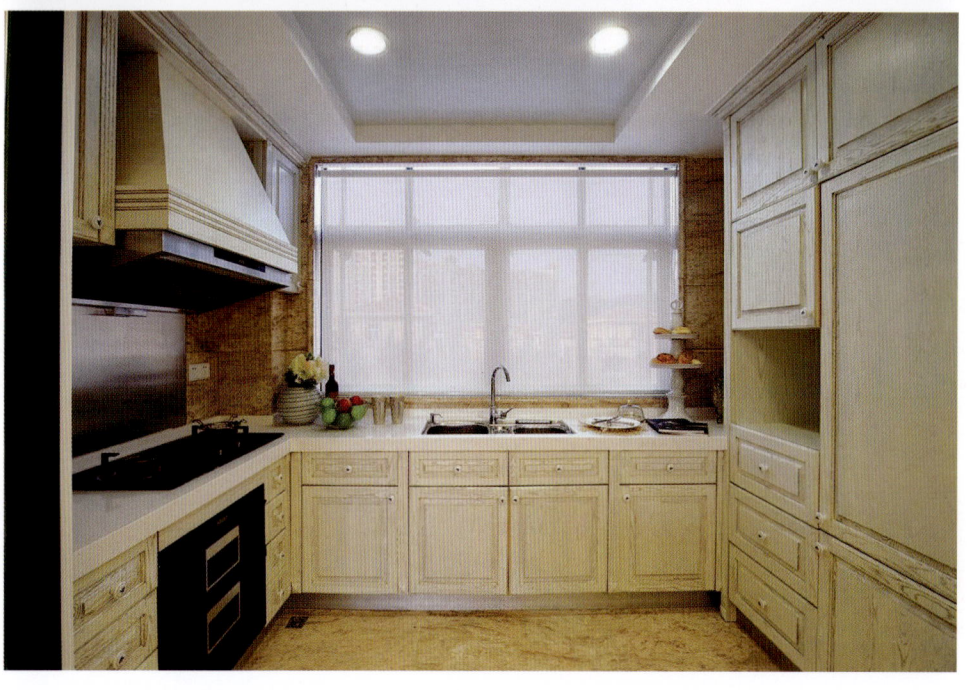

4.2.6 香格里拉帘

香格里拉帘是一种糅合了电动窗帘、窗纱、百叶帘、卷帘于一身的崭新设计，由两层纱加一层叶片组成，方向控制更加稳固，不仅增加了美观性，而且优化了遮光性能。外形美观凸显浪漫气息，又展现出朦胧迷人的情调。

香格里拉帘质地柔软、外形美观，在两层轻柔的织物中连接水平面料可使室内保持柔和的光线。翻动叶片可调节光线的强度，拉起则可完全隐藏在窗帘盒中。

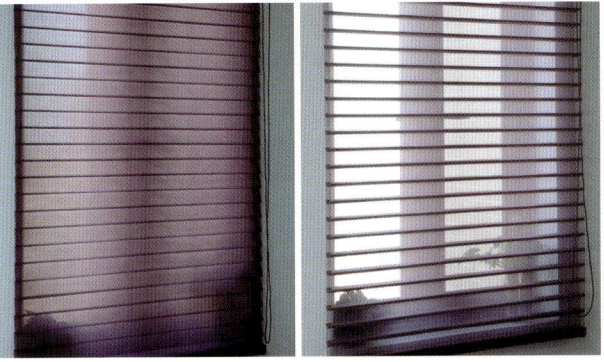

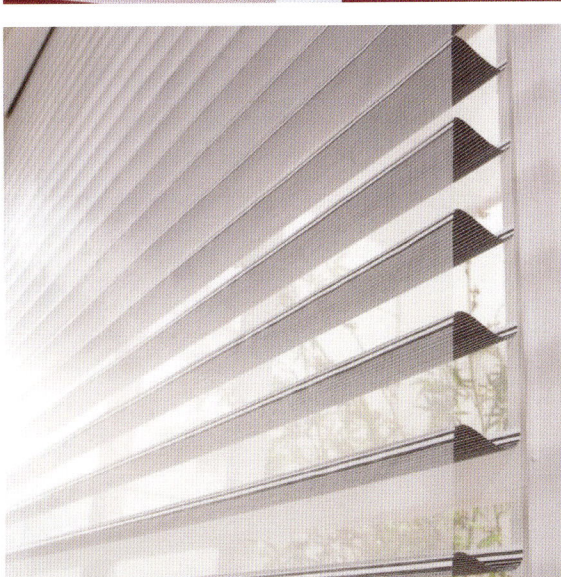

4.3 定制帘

4.3.1 单钩帘

是指3个或2个等分的裥固定在一起，形成了一束一束折皱，每一束折裥的反面套一个小单钩。较厚的面料，可以2个等分的裥固定在一起。通常以3个等分的裥来制做，分为一般单钩帘和豪华单钩帘。单钩帘属于平拉式窗帘，使用灵活方便，感觉匀称平稳、稳重大方，采用明、暗轨均可，适用于面积较大的窗户。

以轨道挂钩或者罗马杆吊环挂钩实现安装。

单钩帘在窗帘捏褶细节上有非常丰富的表达。

（1）收缩褶帘

抽褶帘可以根据空间氛围格调定位，以2个、3个褶皱或者多个褶皱为一个收缩褶，来表达空间。

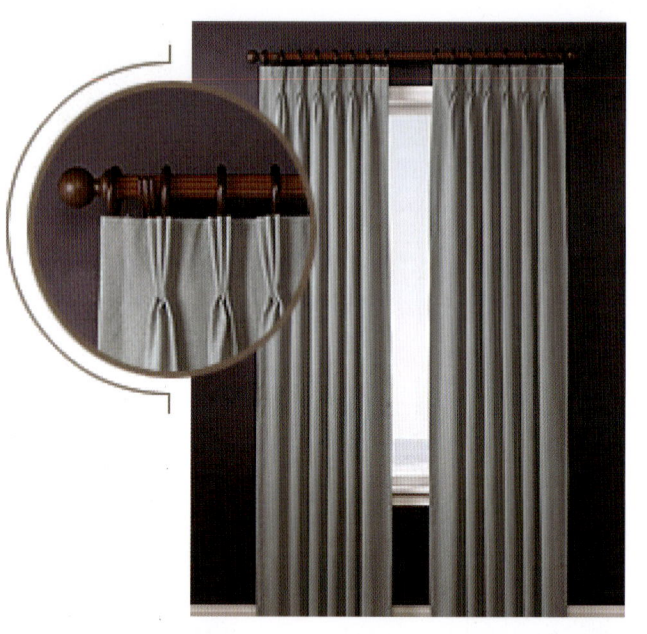

 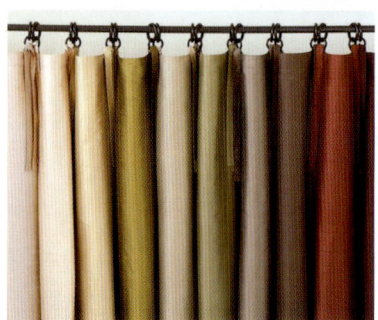

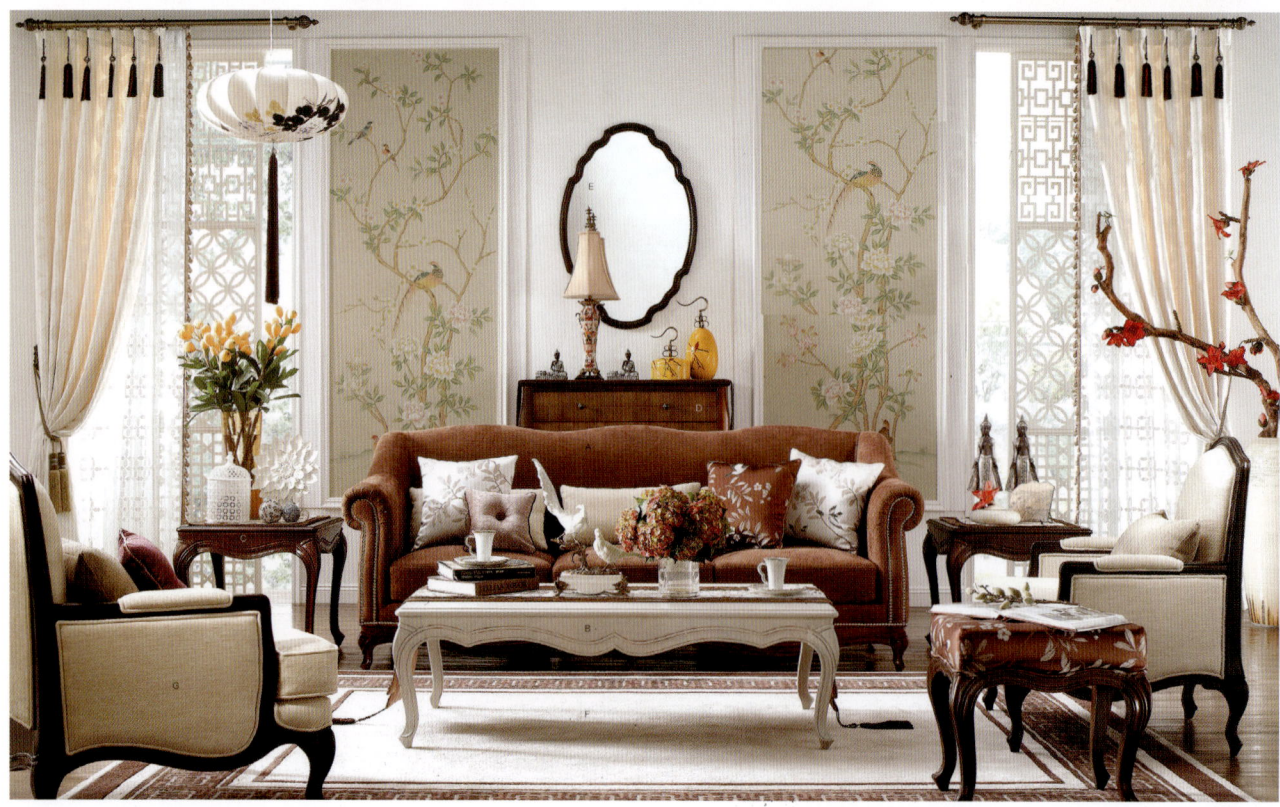

第一章 窗帘基础

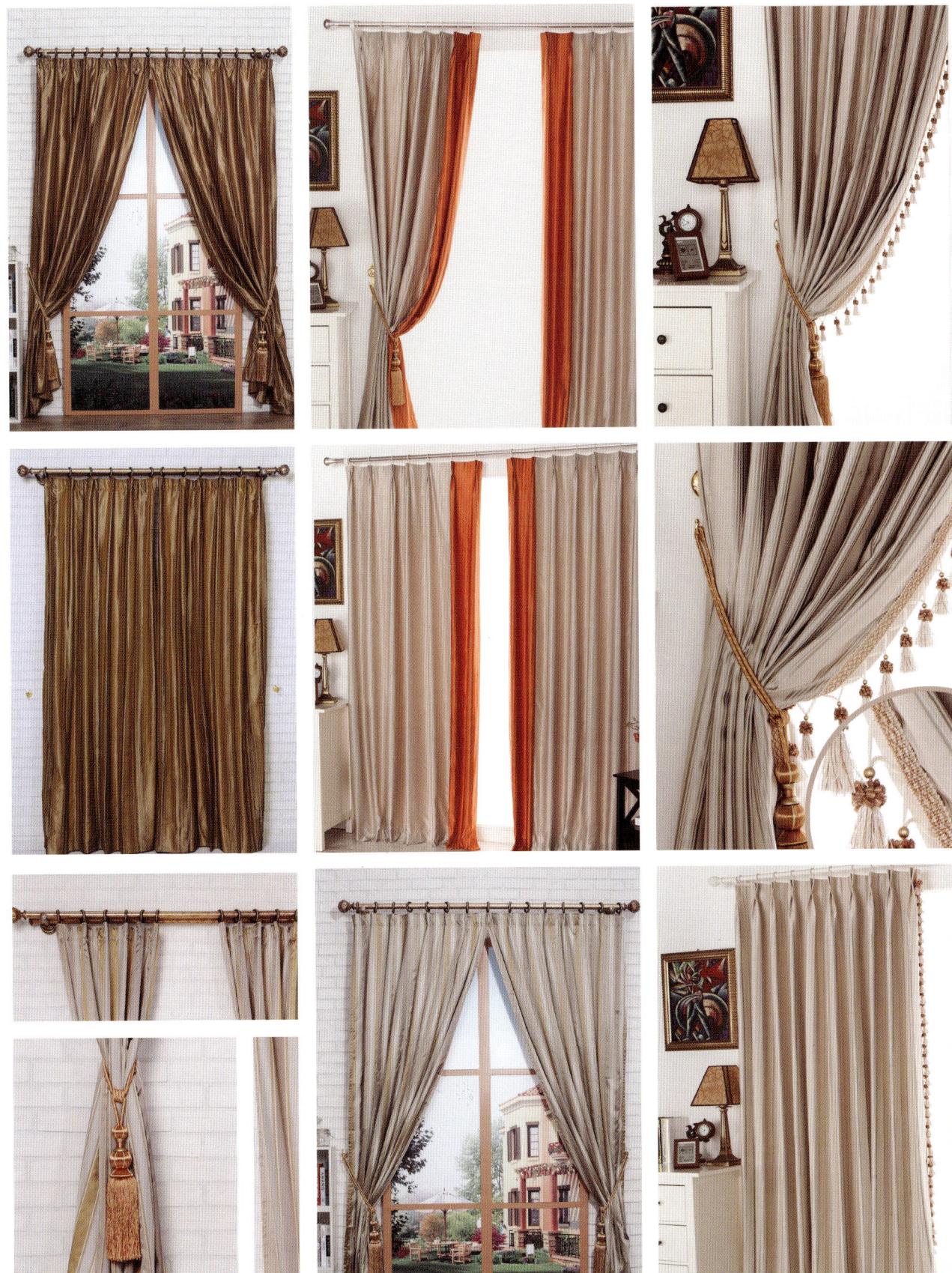

（2）高脚杯帘

高肚脚杯帘是指每个裥在帘上口下来15cm处捏2层裥而形成一个杯状囊，囊内填充适当棉花，杯高统一为15cm。细节在工艺的处理，体现出高雅、知性、优雅的空间情调。

（3）工字帘

工字帘以工艺为窗帘表达手法，在窗帘褶皱制作中，从侧面看以"工"字为窗帘面料样式表达。工字褶帘材质以轻薄为主，还有真丝或者高精密等，表达骨子里的硬朗融合现代的简约，非常适合高雅理性的空间环境。

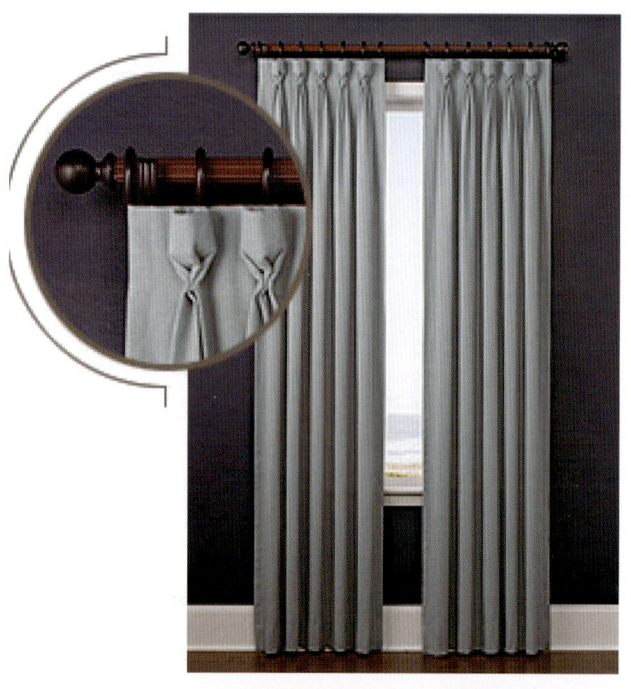
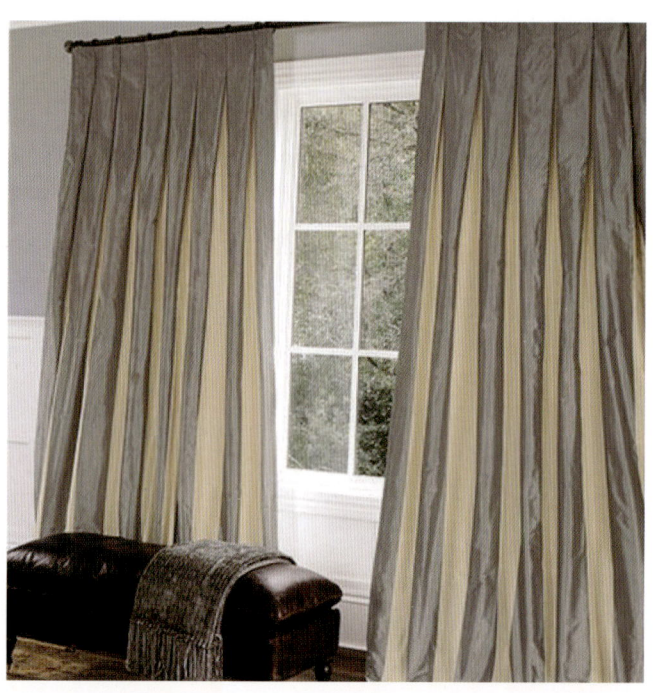

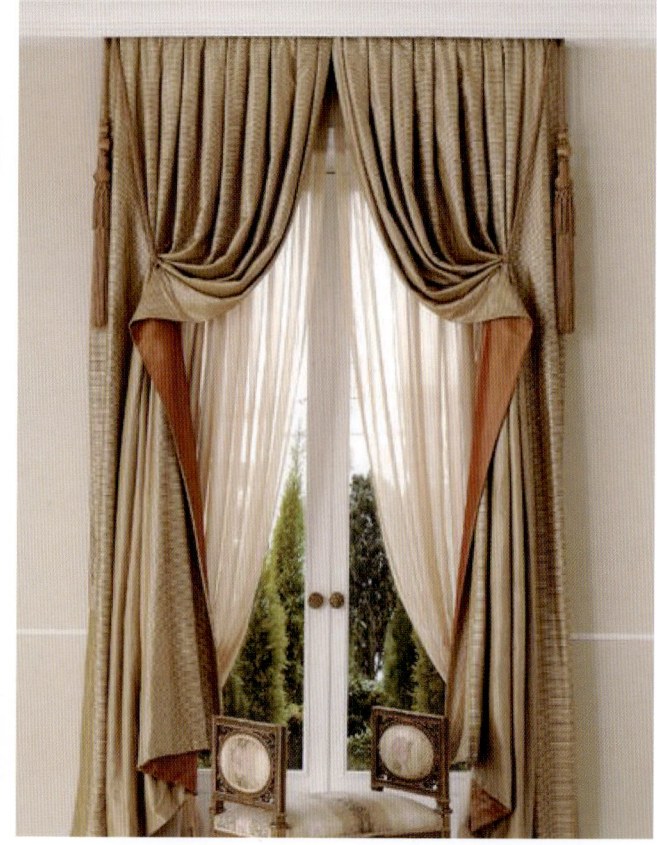

4.3.2 吊带帘

吊带帘指窗帘杆穿入帘上口的用窗帘布做成条状带子穿孔内来固定的窗帘款式。默认每根吊带宽5cm，高8cm，以单幅1.4为例，每幅装7根吊带。吊带分布均匀有规律，直接穿于杆内，只限明轨安装。

（1）吊带做死：用机线固定死。

（2）吊带做活：用子母扣固定。

吊带帘窗帘样式虽然不能够固定搭配室内风格，但是吊带的工艺细节中却能够体现出调皮，休闲，轻松的空间情感。

吊带帘中做吊带处的装饰物，则能够体现出天真可爱，烂漫阳光的生活气息，适合常规室内的儿童区域。

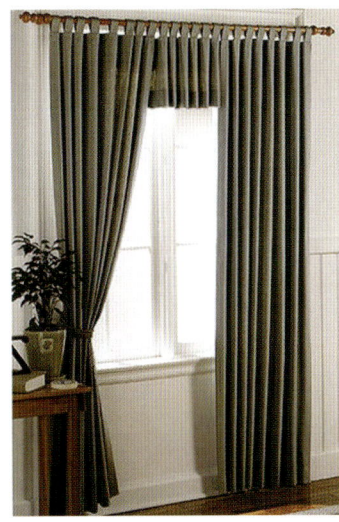
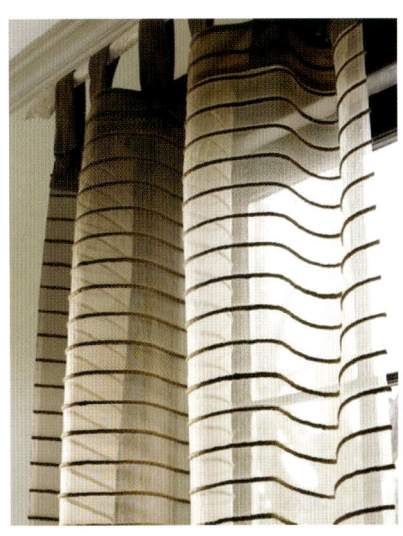
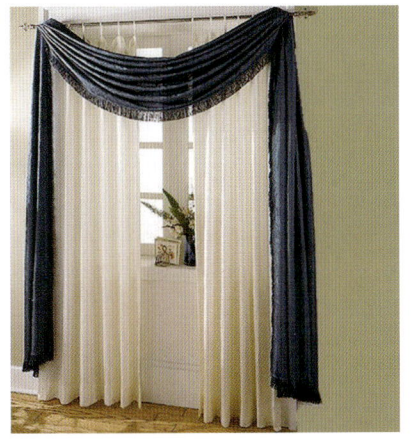
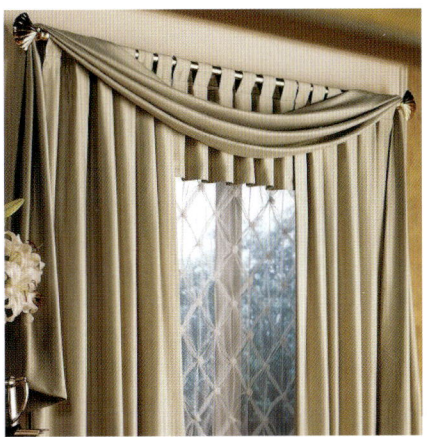
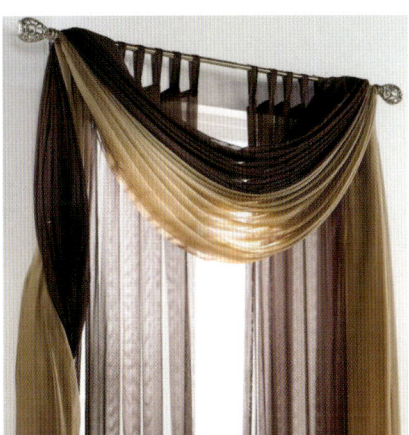
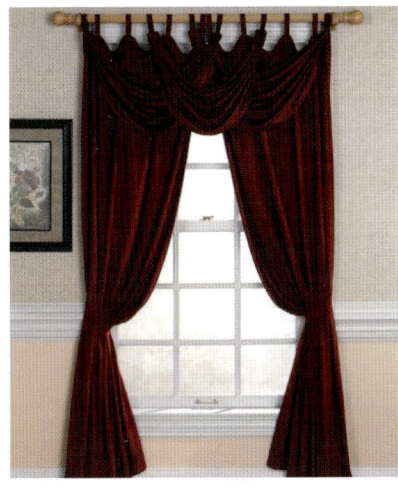

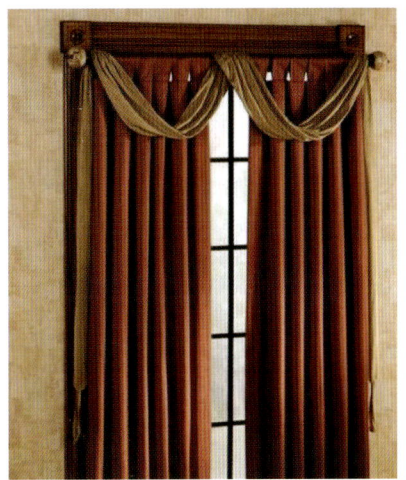

窗帘软装搭配营销教程
CURTAIN SOFT MATCHING MARKETING TUTORIAL

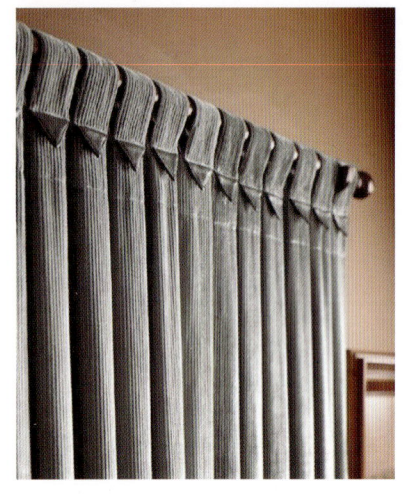

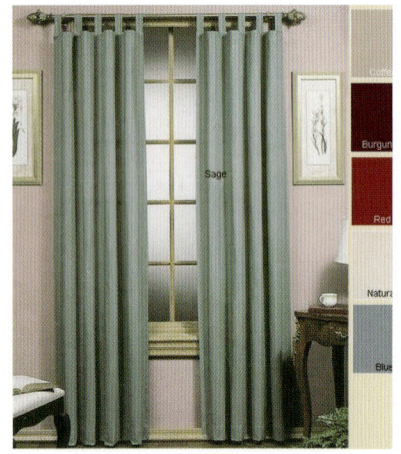

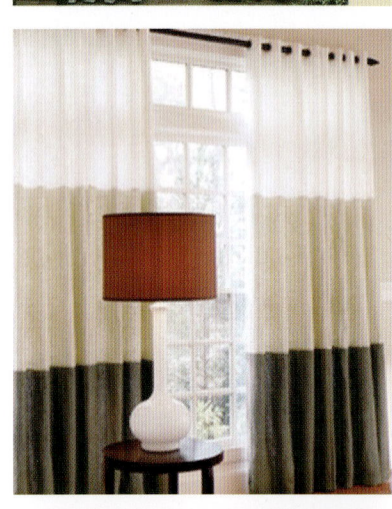

4.3.3 套环帘

套环帘是窗帘面料上做窗帘套环，套环穿过罗马杆，以帘身整体性，简约性为主要表达。相似于平接帘，但他是以套环与帘杆相连。只限于明轨安装。

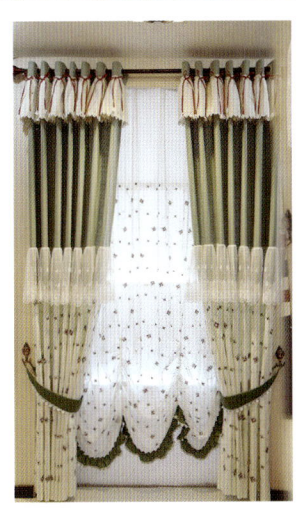

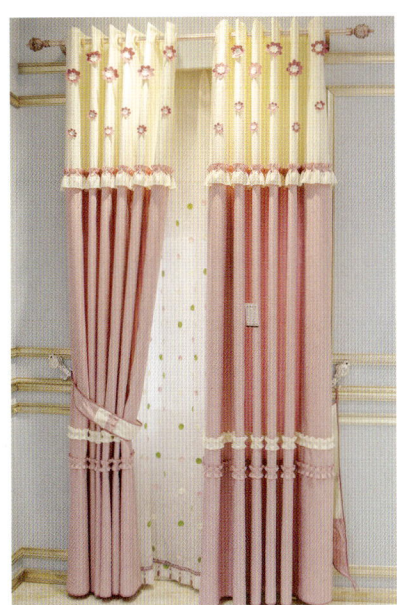

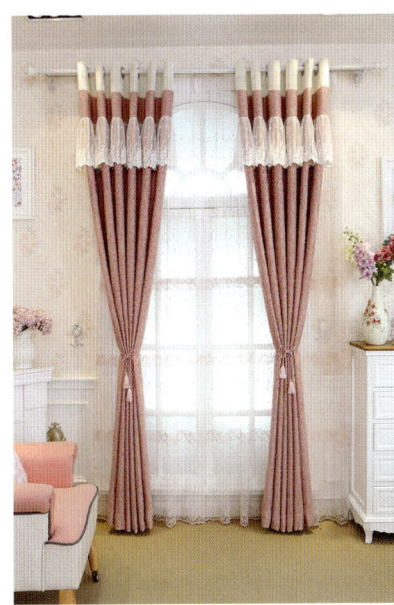

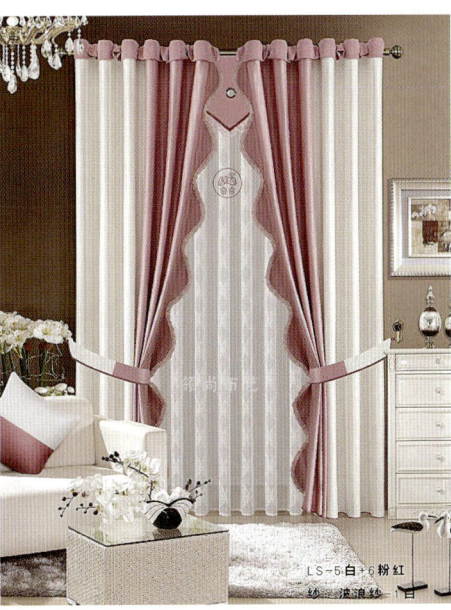

窗帘软装搭配营销教程
CURTAIN SOFT MATCHING MARKETING TUTORIAL

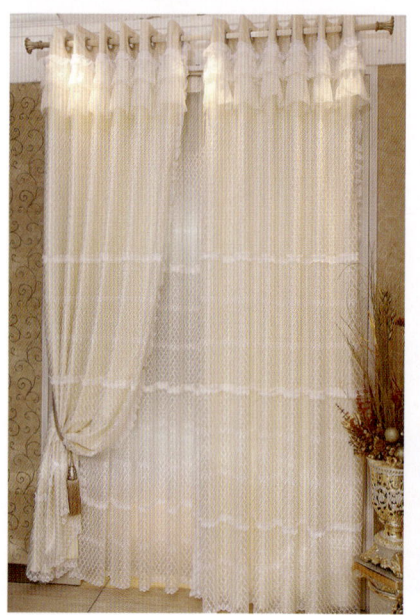
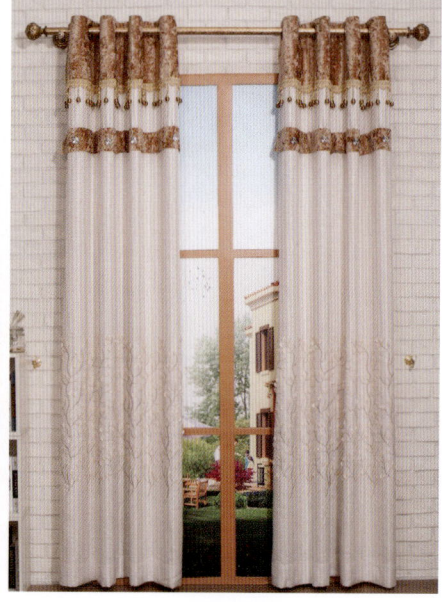
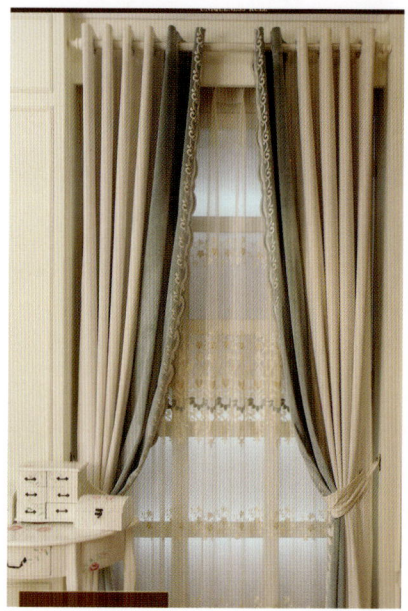

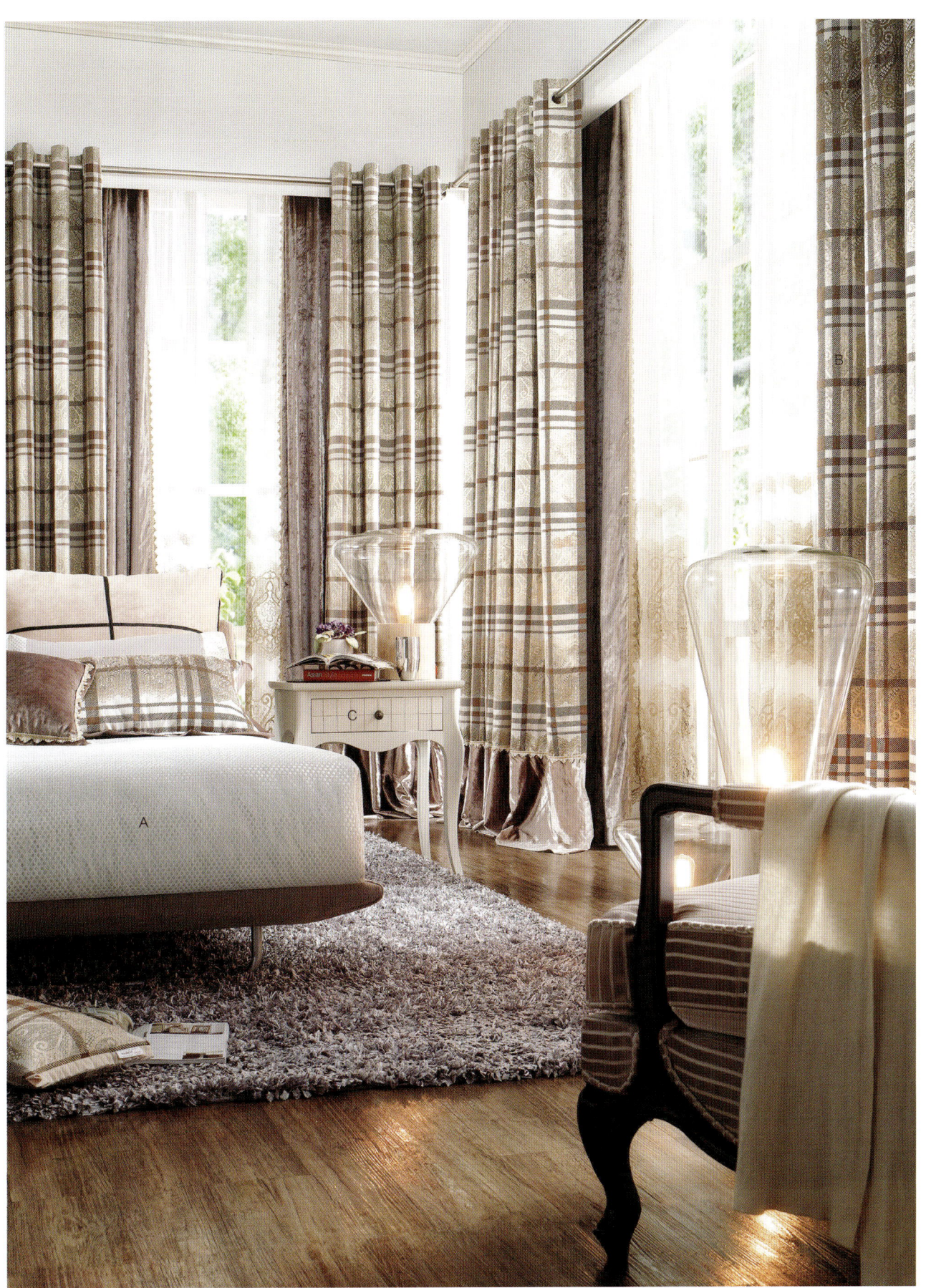

4.3.4 吊环帘

吊环帘是挂帘环穿设在罗马杆上，挂帘环穿过罗马杆，拉动窗帘时，挂帘环带动套环在罗马杆上滑动，摩擦力小，静音效果好，滑动顺畅。

吊环帘也是单钩帘的一种表达形式，常规可以做简约窗帘样式设计，但是罗马杆却可成为空间格调的统一思考，窗帘罗马杆参考空间风格格调定位选用。

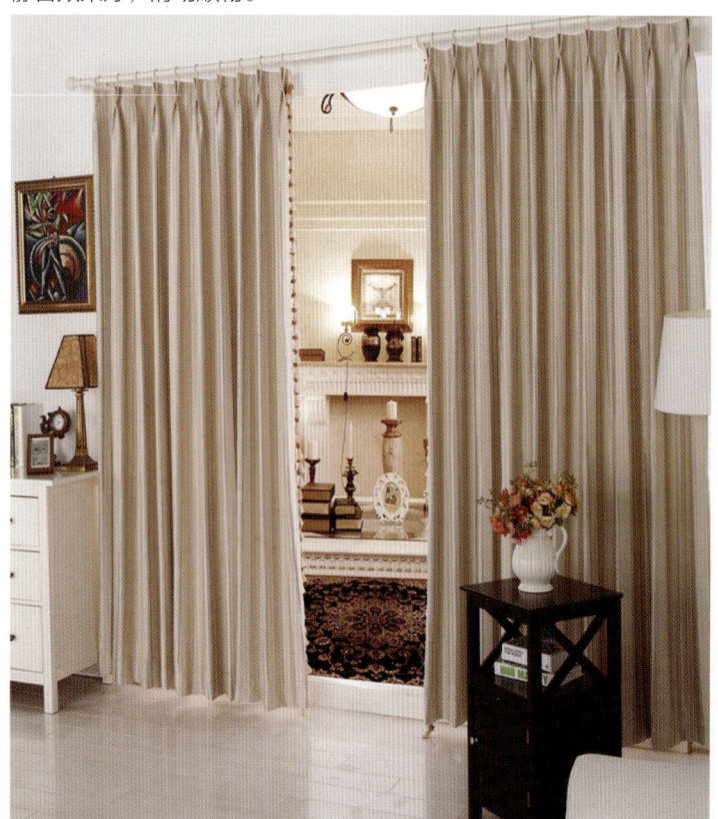

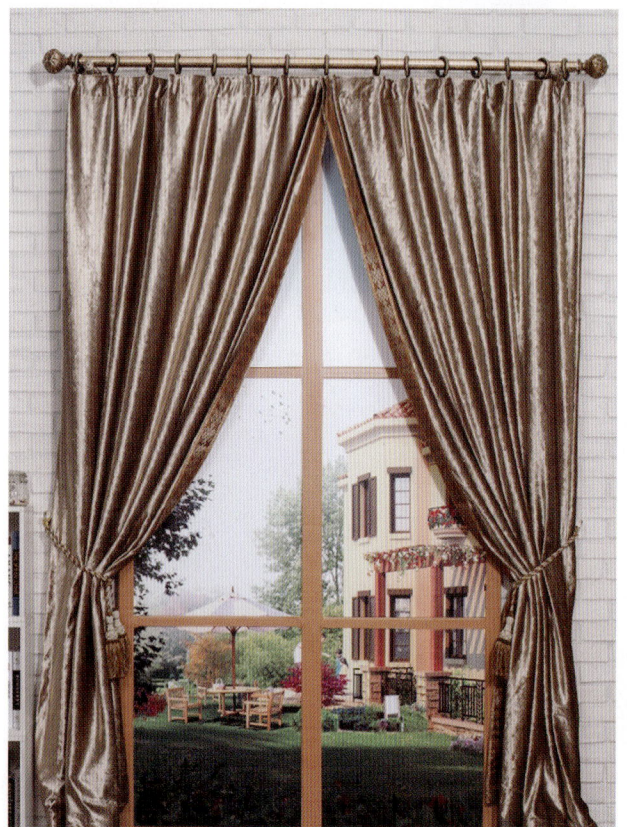

第一章 窗帘基础

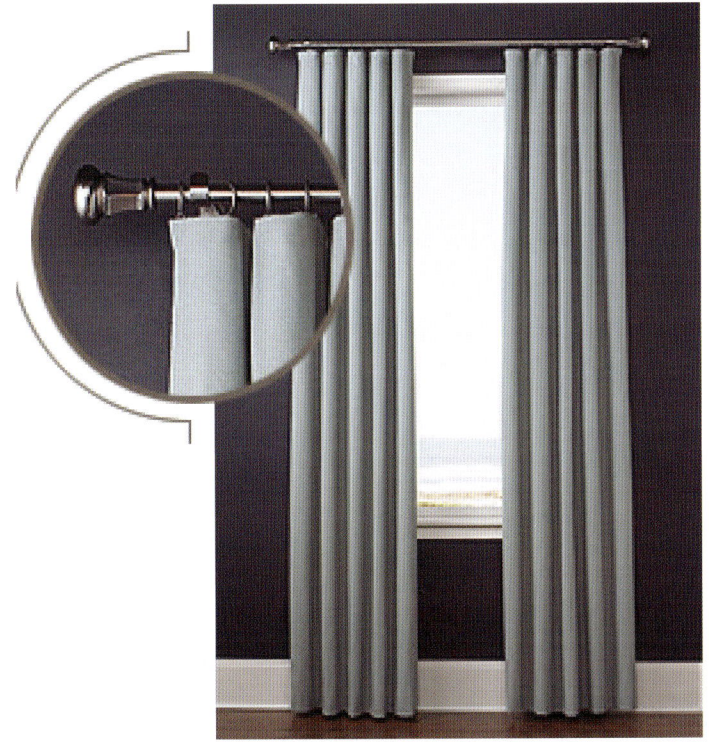
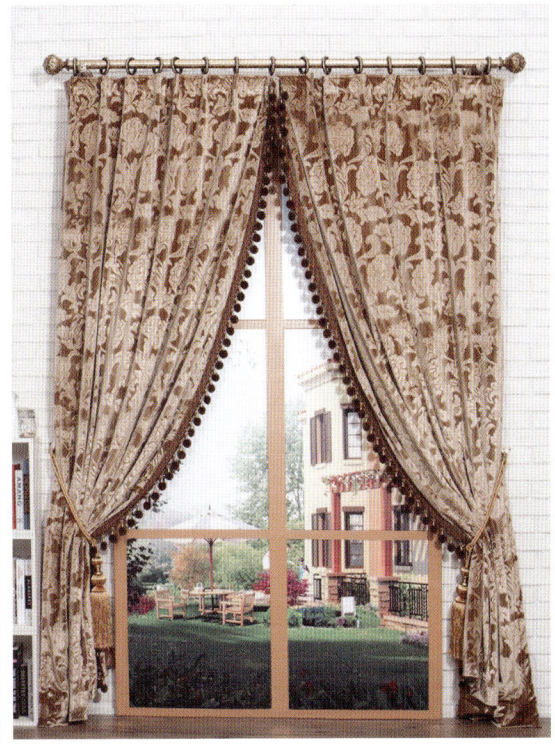

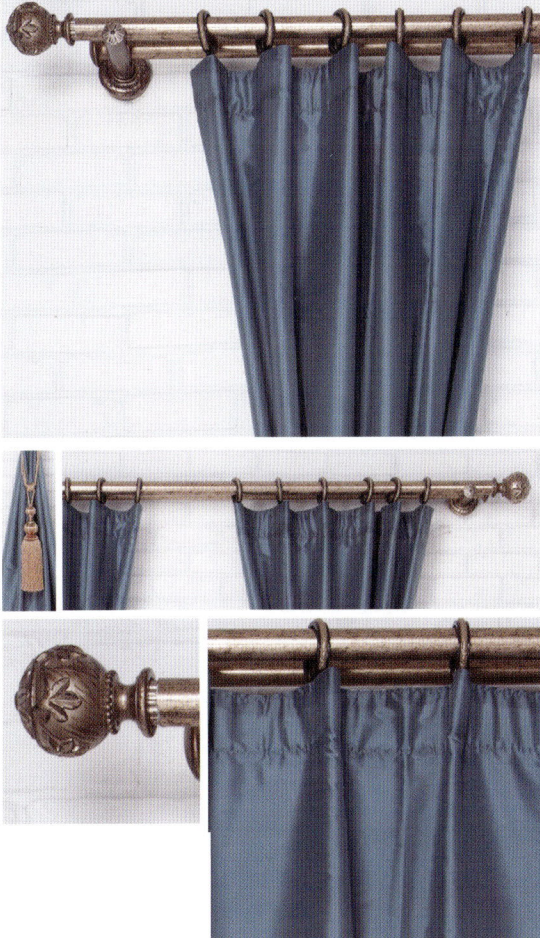

4.3.5 抽褶帘

抽褶帘也叫穿杆帘。窗帘顶部直接通过缝纫制成褶皱的套筒帘顶，此窗帘不便拉动，装饰性强。帘布用料宽度为净宽度的 2~3 倍，也只限于明轨安装。

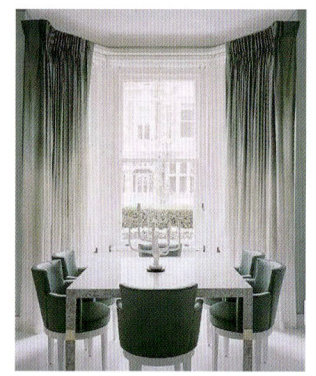
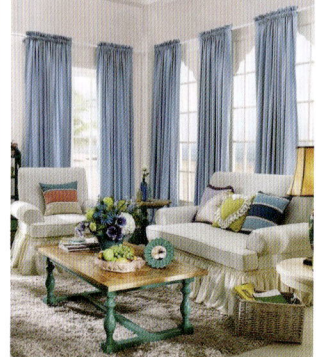

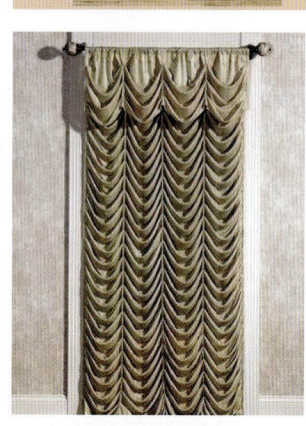

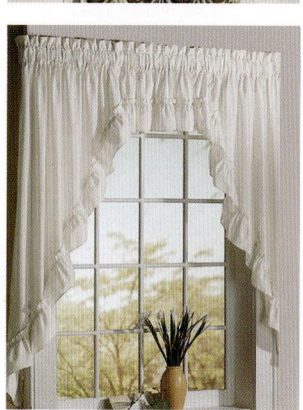
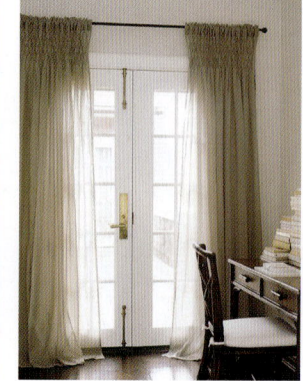
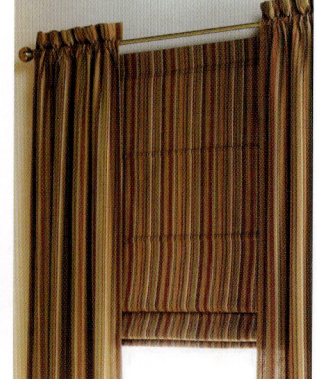

4.3.6 捏褶帘

捏褶帘以褶皱工艺表达窗帘细节，窗帘大样简单大方，在细节之处，流露出骨子里的高贵典雅的气质。可做吊环帘和幔帘方式实现。

4.3.7 翻边帘

翻边帘在抽褶、捏褶、重叠、百褶的窗帘造型中，以工艺细节做反倒效果更好，表达空间高贵复古的情感。

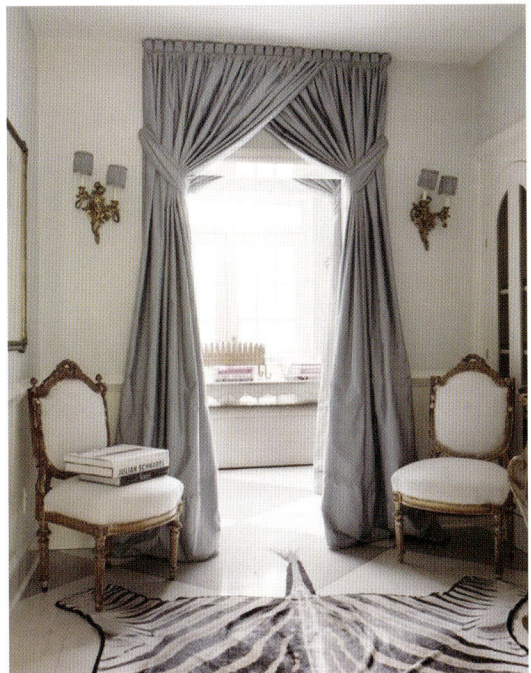
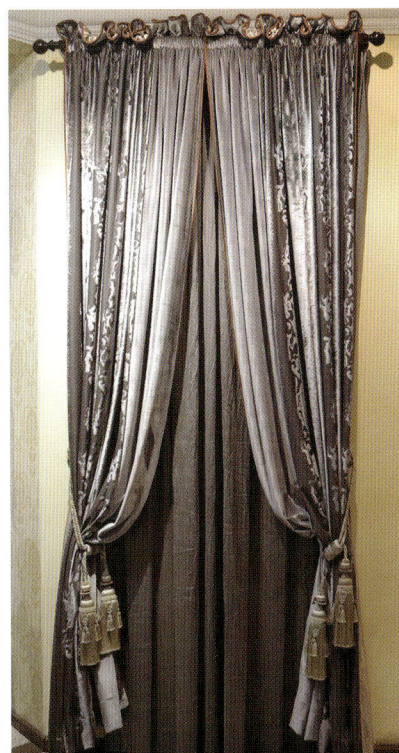
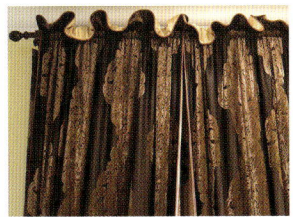

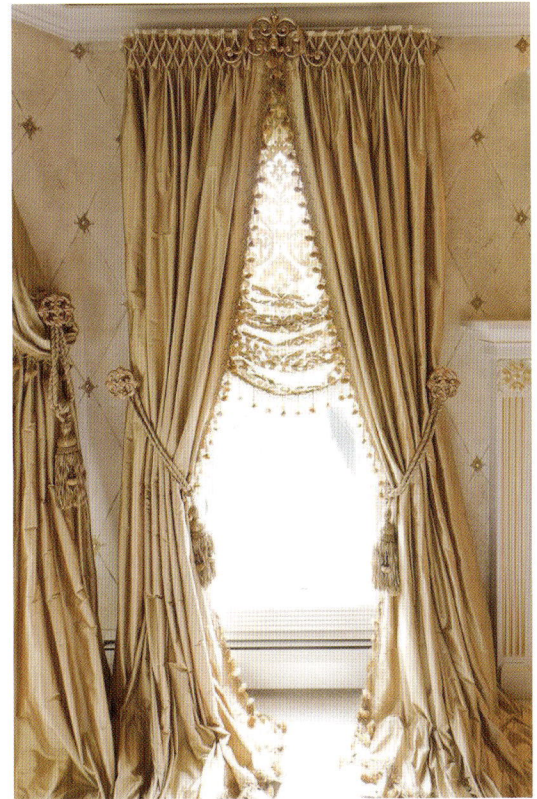

4.3.8 系带帘

系带帘在窗帘制作中以布带做细节点缀，以儿童房或纯朴浪漫空间居室选用。

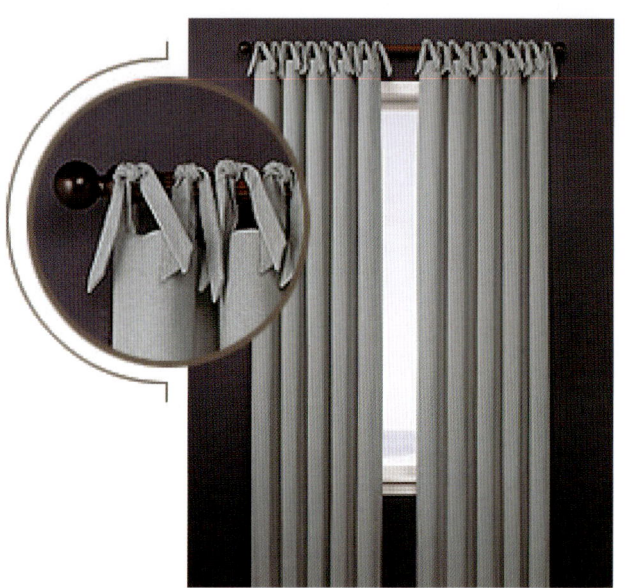
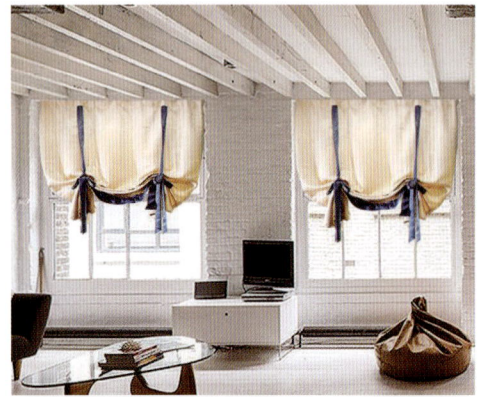

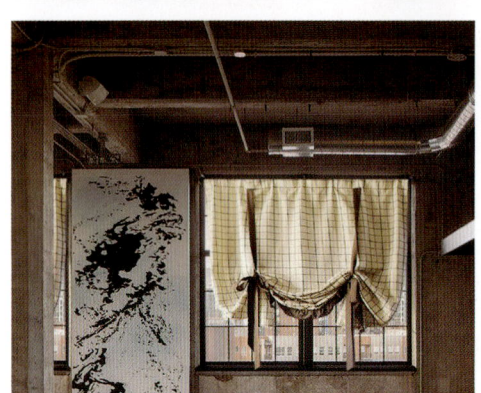
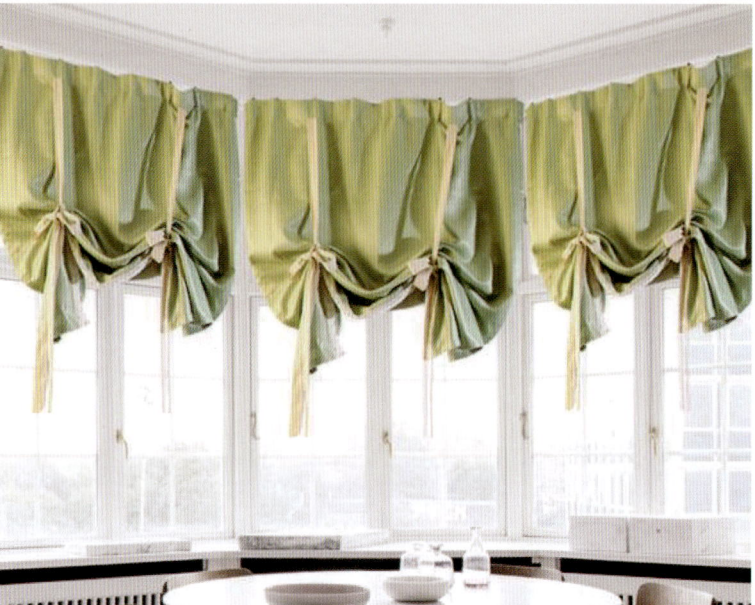
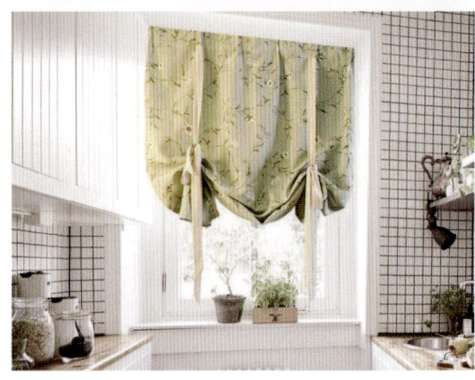

4.3.9 奥地利帘

无龙骨式奥地利帘,最直观体现了波浪的灵动,曲线的优美,宛若女子般的极致韵味。浪漫、随意,既方便又具有装饰性是奥地利帘最大的特点,它常具有飘逸的花式和纹理,轻松便能营造浪漫、温馨的室内氛围,非常适合有女性主人的家居装扮。

奥地利帘除了浪漫的抽褶式(视窗型大小及喜好可做大波或小波),造型还可更多变,加平幔、底边以及加荷叶边和加须穗等造型均可,布和纱都可选用,最常试用于飘窗,以及一些客厅、餐厅,轻轻松松为居家主人带来一份有层次、有空间动感的优雅品位。

4.3.10 维多利亚帘

维多利亚风格是19世纪英国维多利亚女王在位期间(1837~1901年)形成的艺术复辟的风格,它重新诠释了古典的意义,扬弃机械理性的美学,开始了人类生活中一种全新的对艺术价值的定义。

维罗利亚帘又称"气球帘""泡泡帘",以浪漫典雅的面料抽褶方式做底部气泡造型,表达尊贵典雅的浪漫气息。

 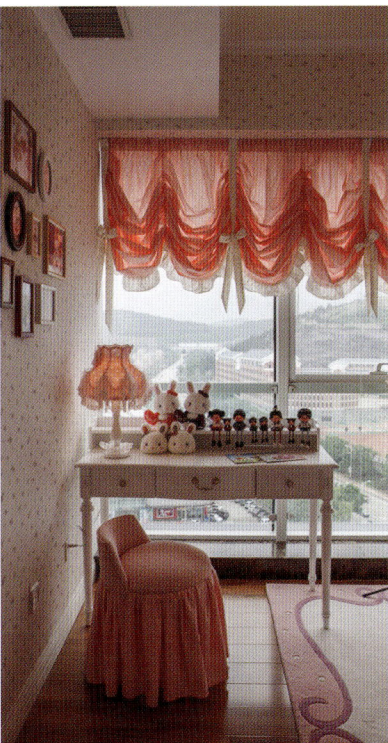

 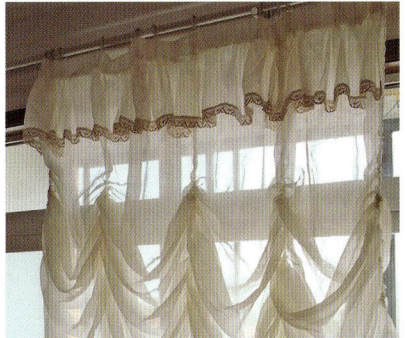

窗帘软装搭配营销教程
CURTAIN SOFT MATCHING MARKETING TUTORIAL

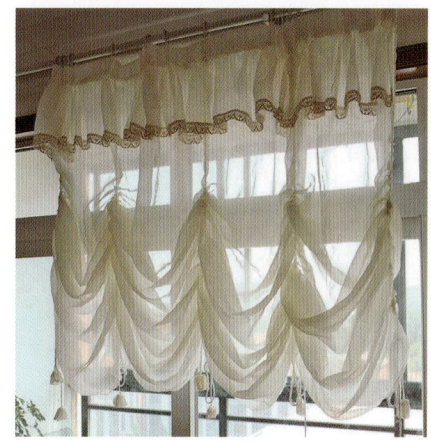

4.3.11 幕帘

幕帘的设计灵感来自于舞台的幕帘样式，褶皱在每一层都有制作，以家居装饰帘为主。营造浪漫尊贵但又不失大气的居室氛围。

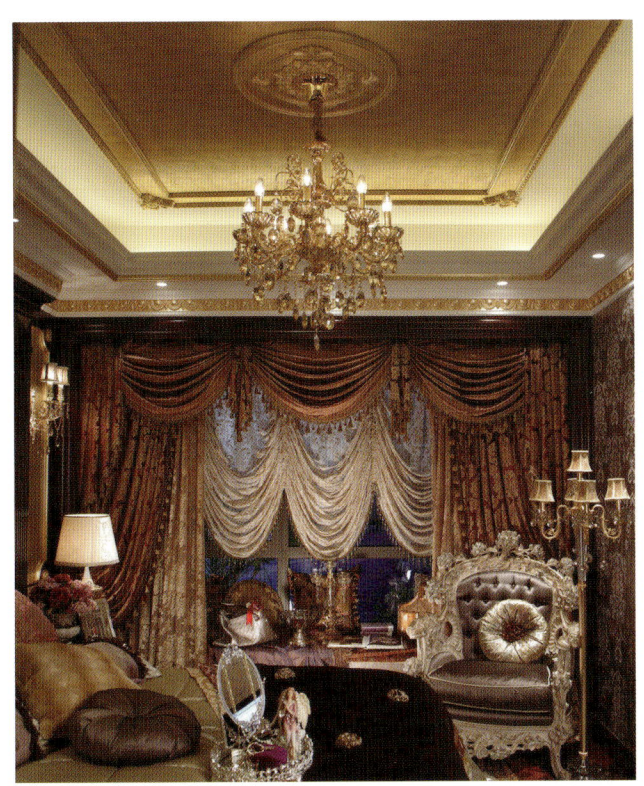

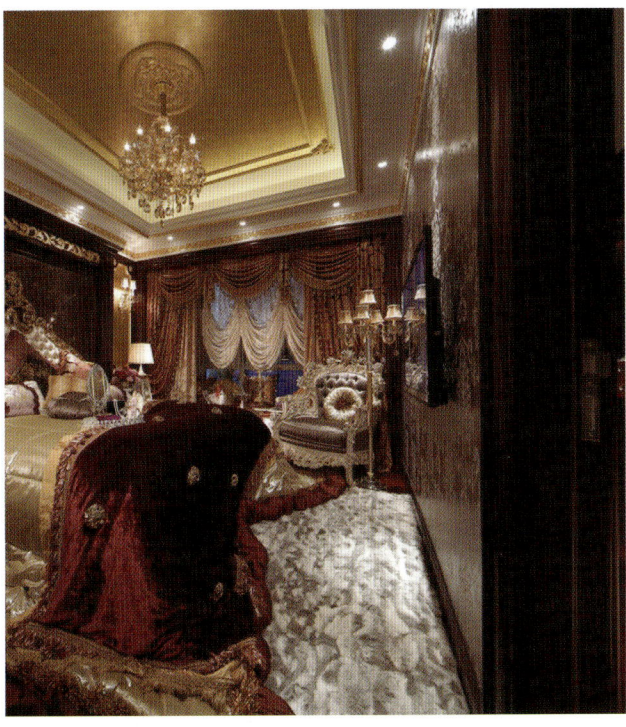
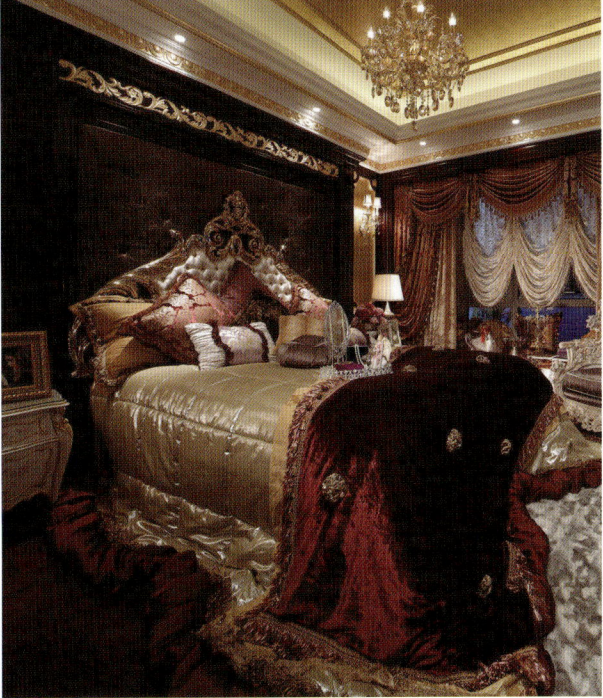

窗帘软装搭配营销教程
CURTAIN SOFT MATCHING MARKETING TUTORIAL

4.3.12 罗漫帘

罗漫帘以幕帘为基础，在窗帘底部做褶皱花边装饰处理，但是在帘身无层次褶皱工艺，只是在底部做褶皱装饰处理。打造柔和浪漫的居室环境。

4.3.13 罗马帘

罗马帘是新型装修装饰品，按形状可分为折叠式、扇形式、波浪式等。罗马帘造型样式多样，以成品和定制为主要参考，常规做较小的窗户装饰使用，能够营造更为温馨的效果。

（1）扇形罗马帘

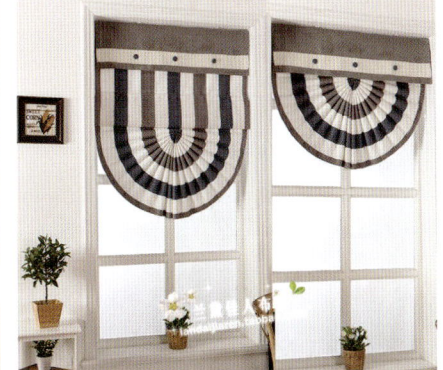
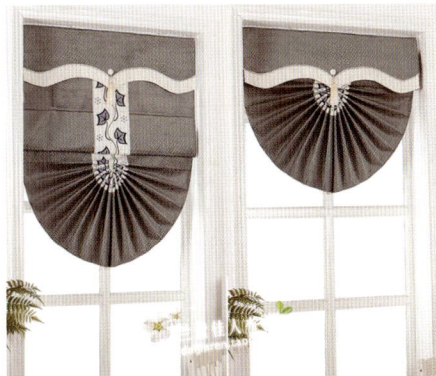

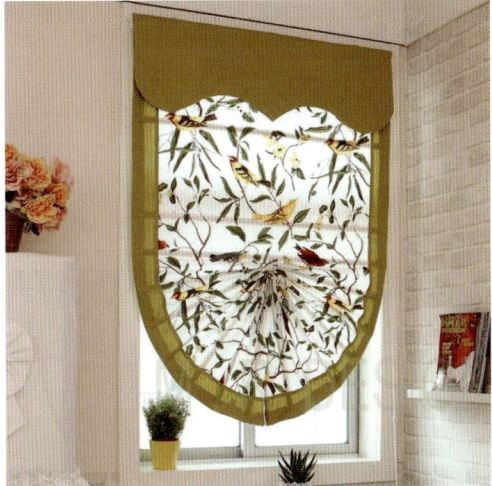

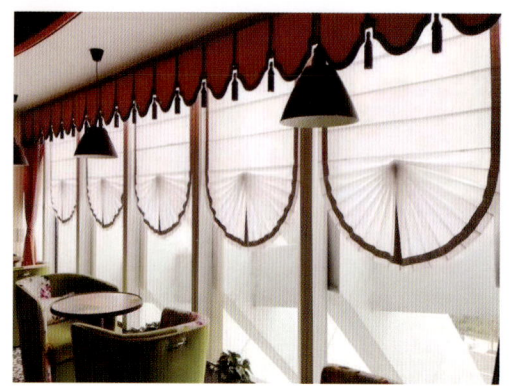 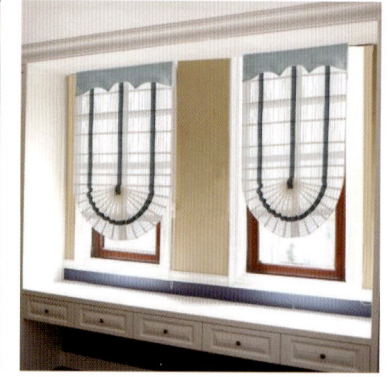 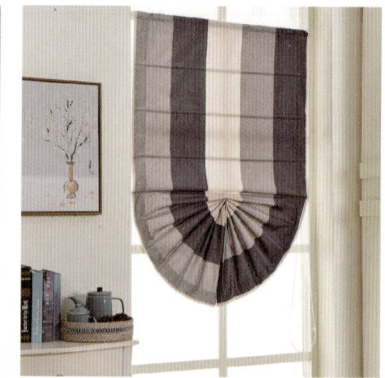

（2）卷轴罗马帘

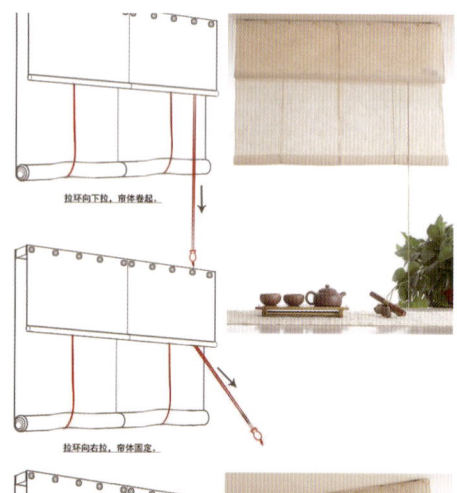

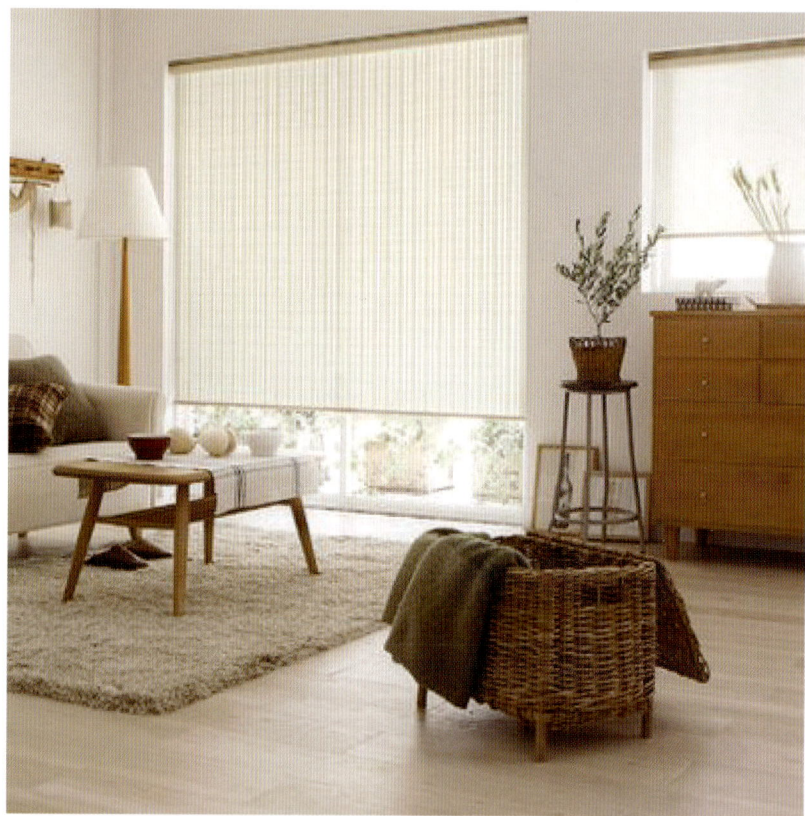

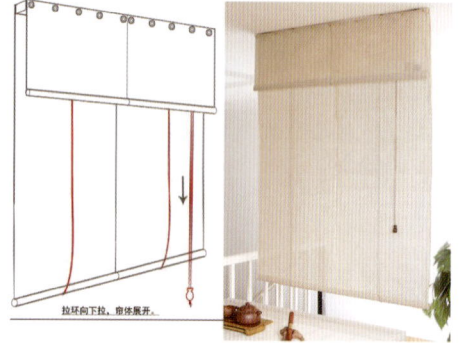

（3）系带罗马帘

 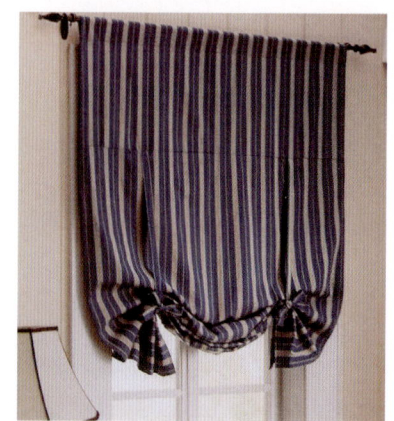

（4）抽带罗马帘

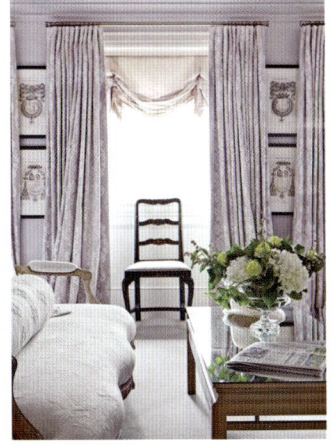 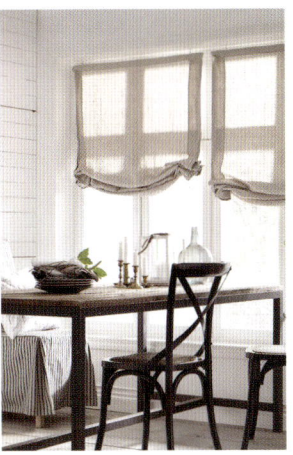 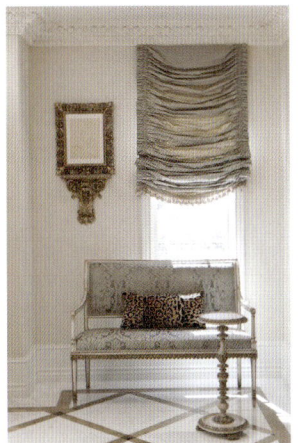

（5）百折罗马帘

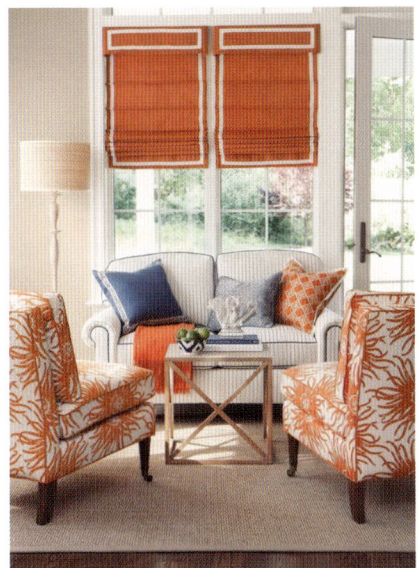

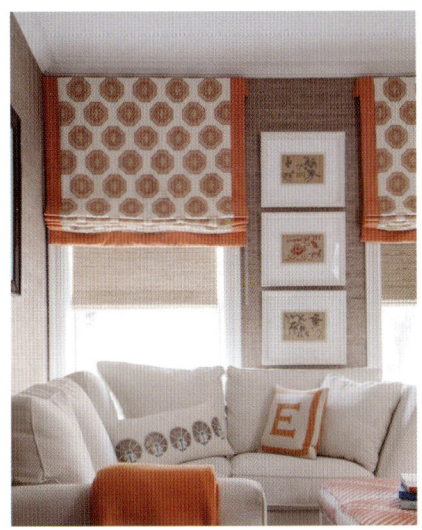

窗帘软装搭配营销教程
CURTAIN SOFT MATCHING MARKETING TUTORIAL

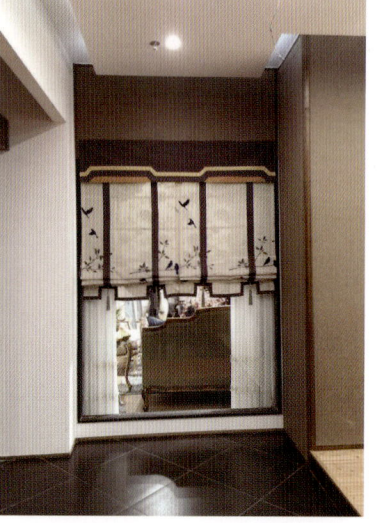
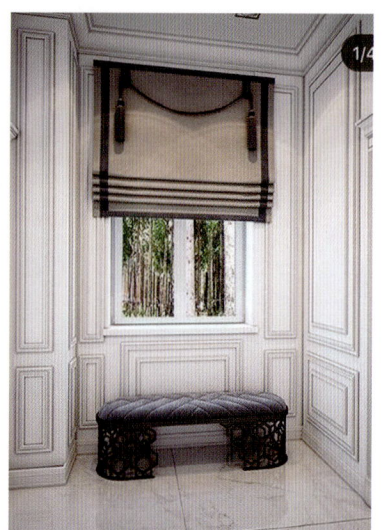

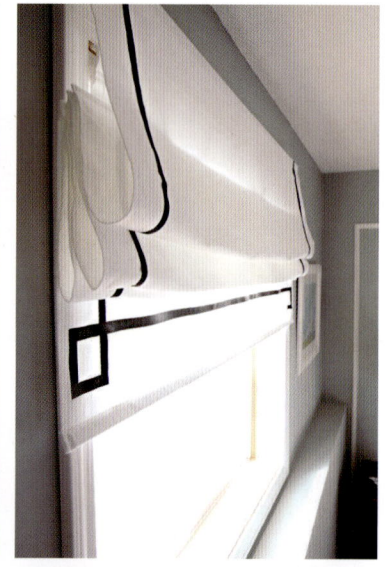
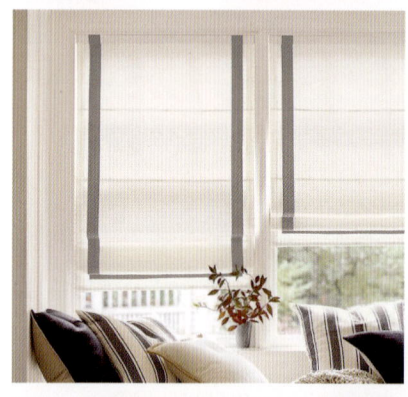

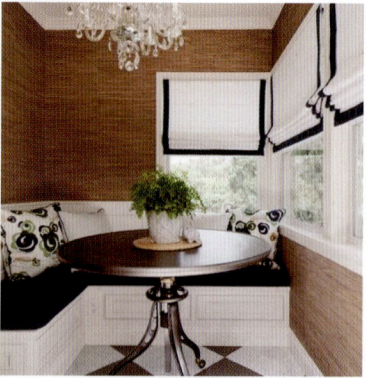
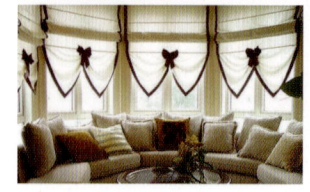
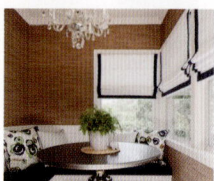
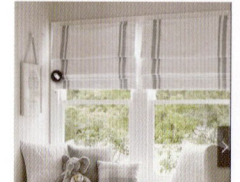

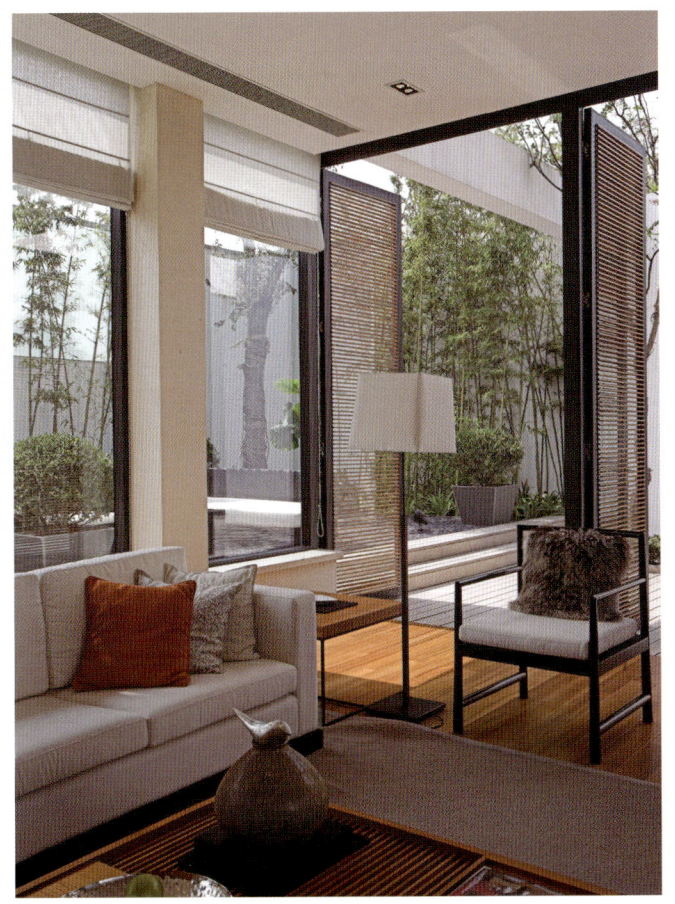
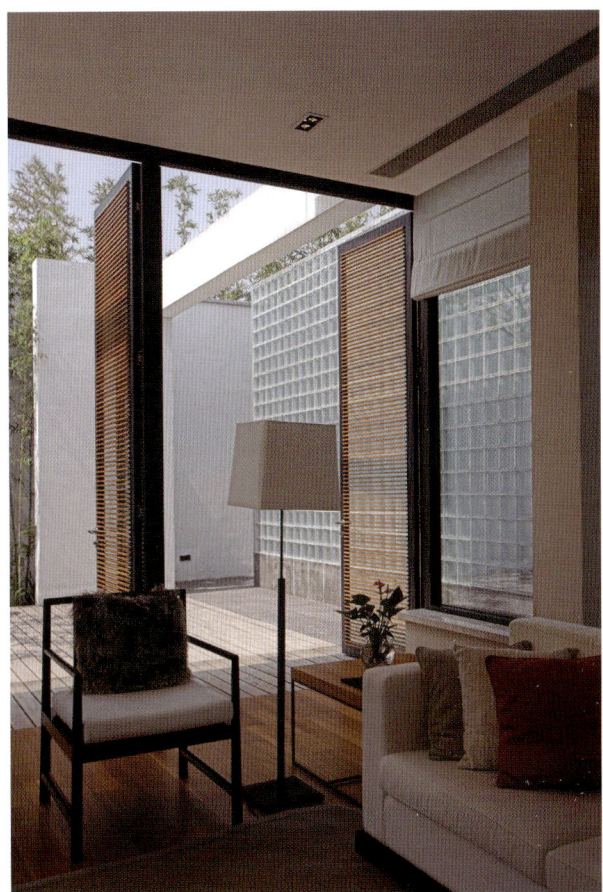
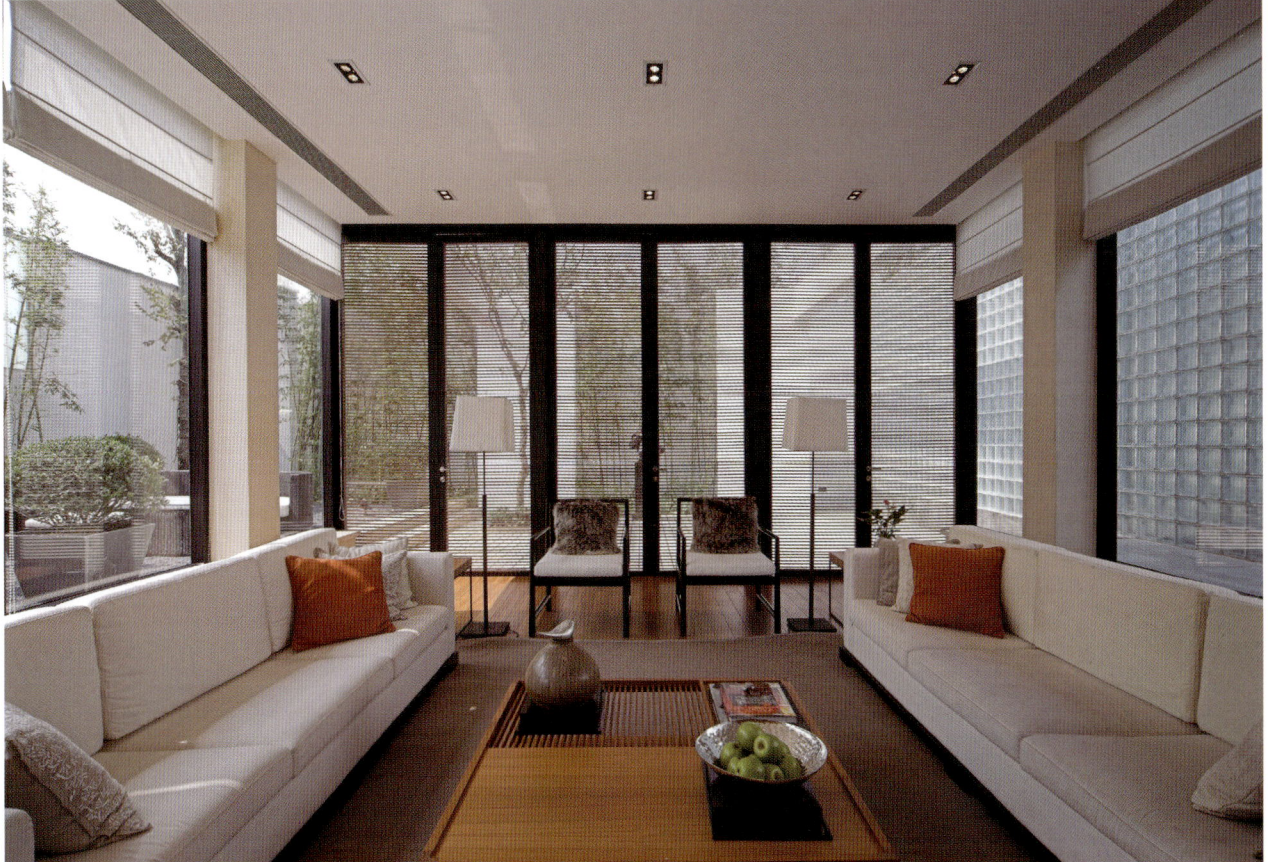

4.3.14 咖啡帘

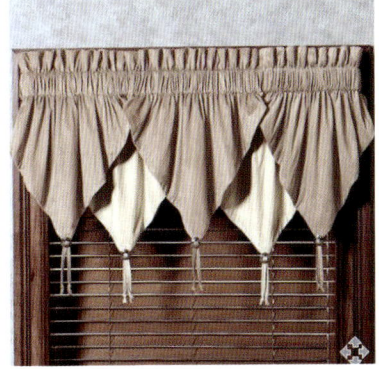
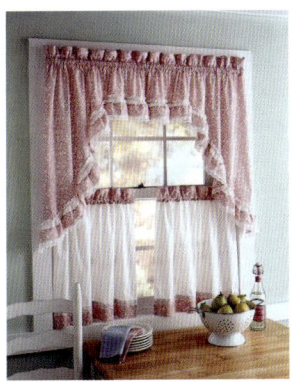
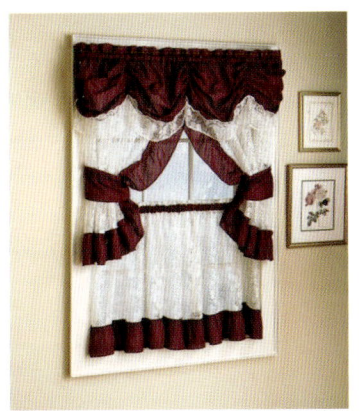
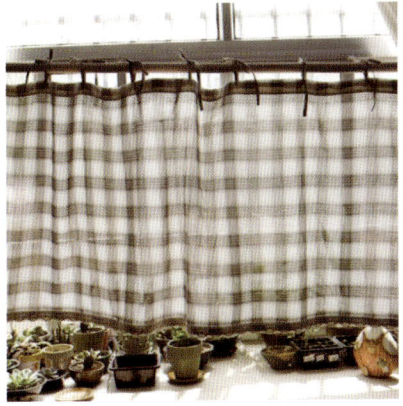
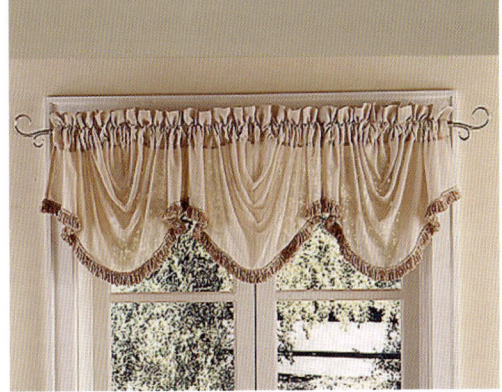

4.3.15 东方遮帘

东方遮帘以东方中式风格为主要参考,烘托屏风屏障等遮物之帘,烘托空间氛围。

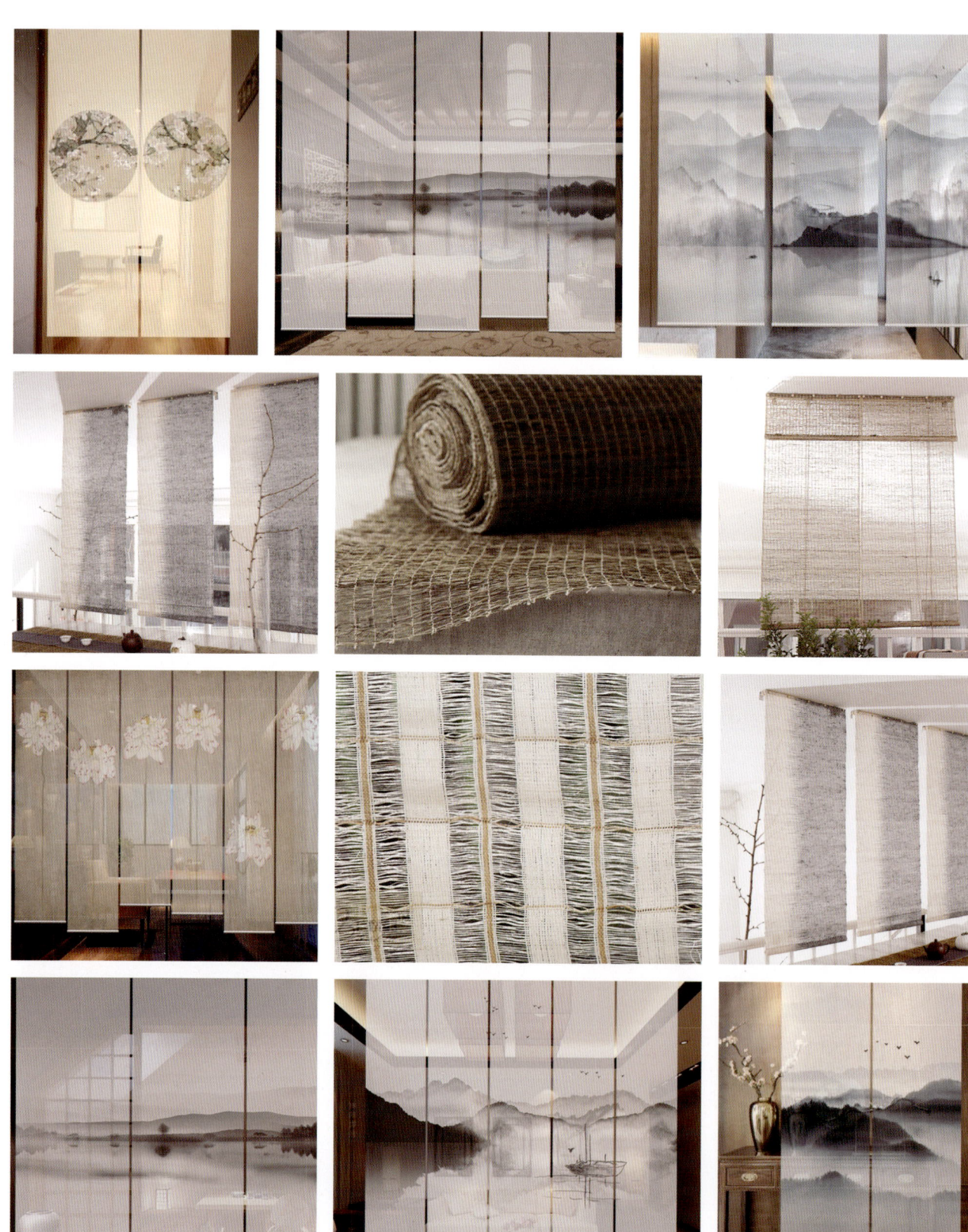

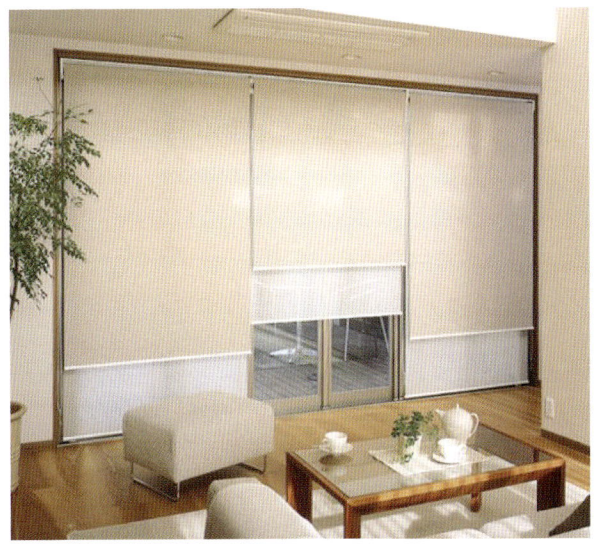

4.3.16 钉扣帘

以固定于墙面的墙钉装饰，做窗帘居室空间格调定位，窗帘造型。

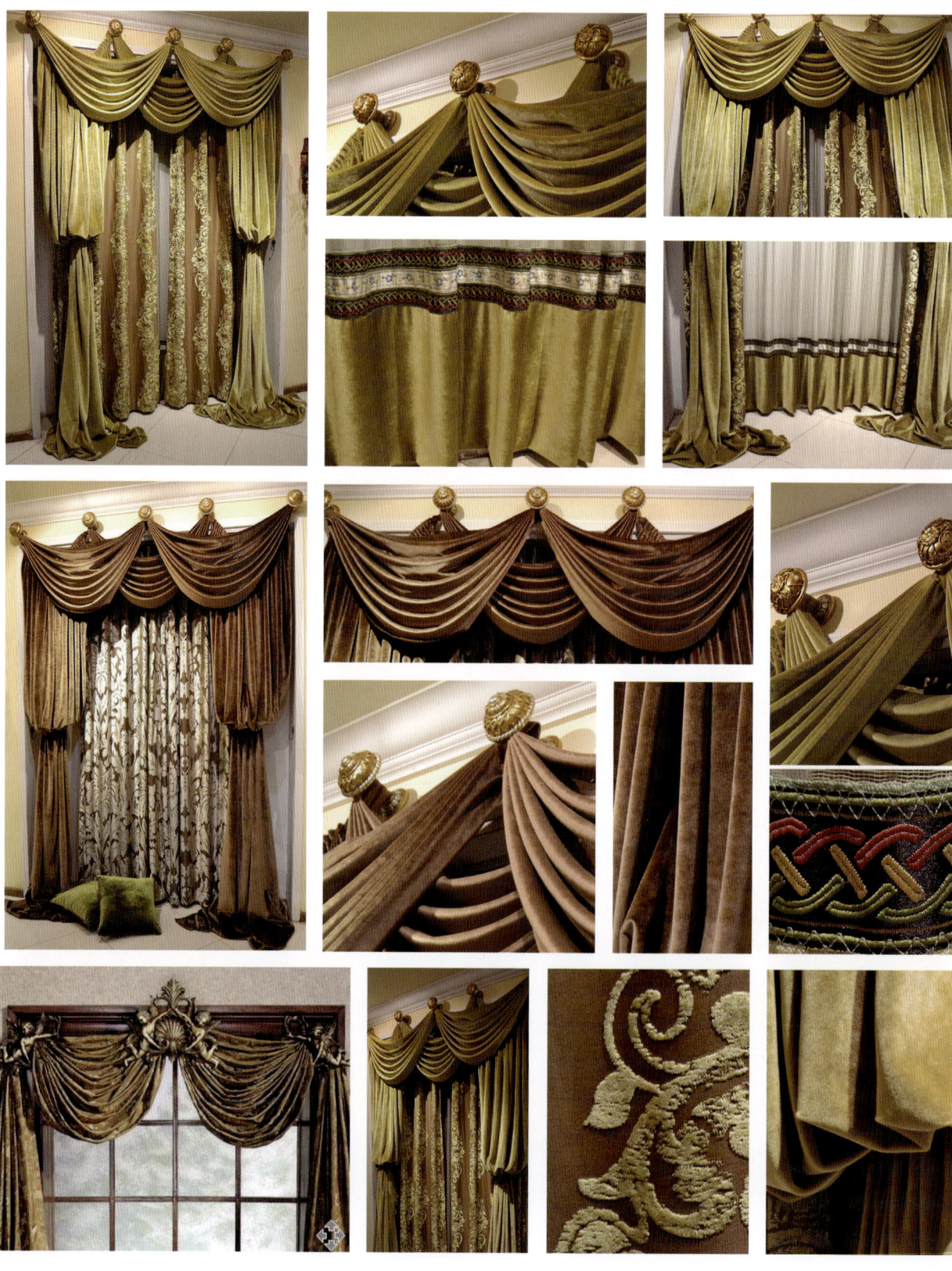

第一章 窗帘基础

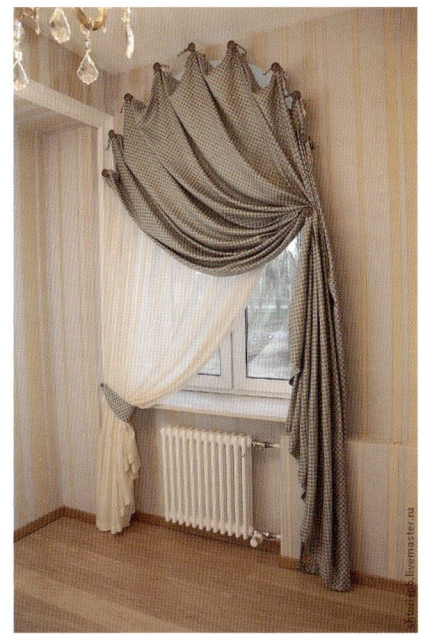

4.3.17 柔性幔帘

柔幔帘又称为"假幔帘",以窗帘幔头直接做于主布之上,统一造型,柔性幔帘,集窗帘的装饰性和实用性为一体。窗帘以单钩帘方式出现,造型样式多样,风格多样不拘一格。

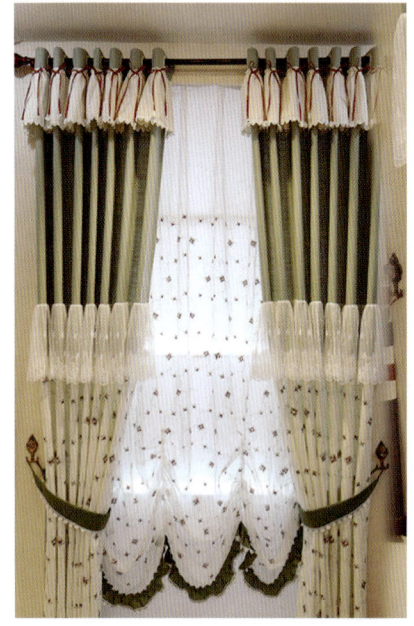
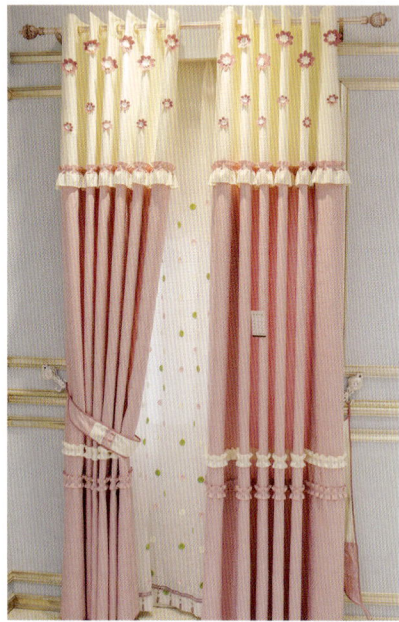
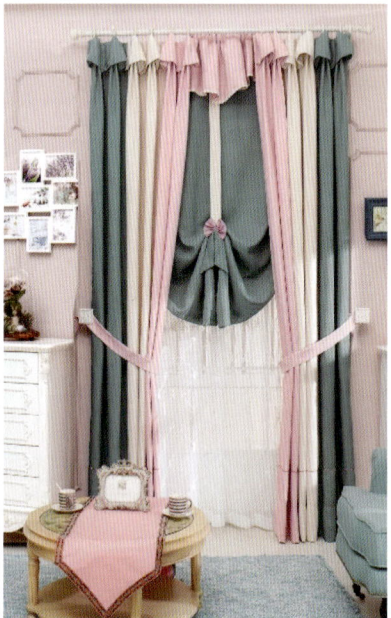

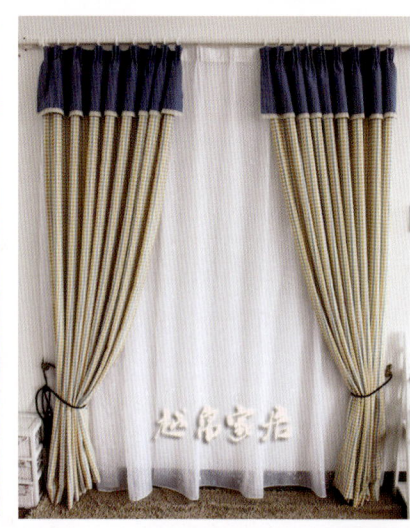
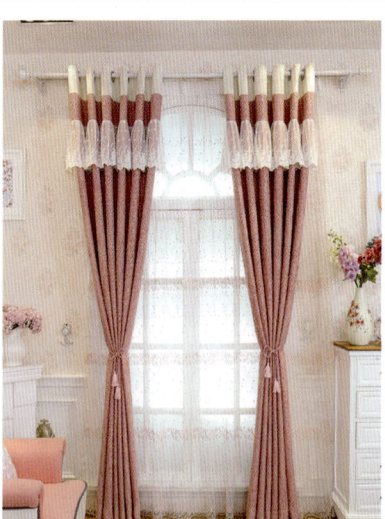
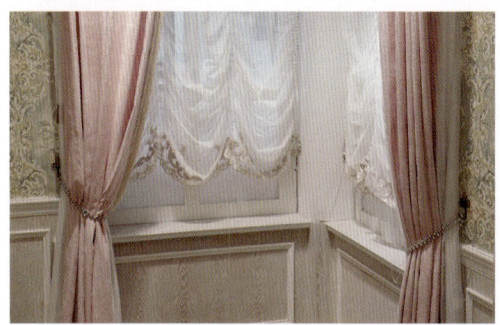
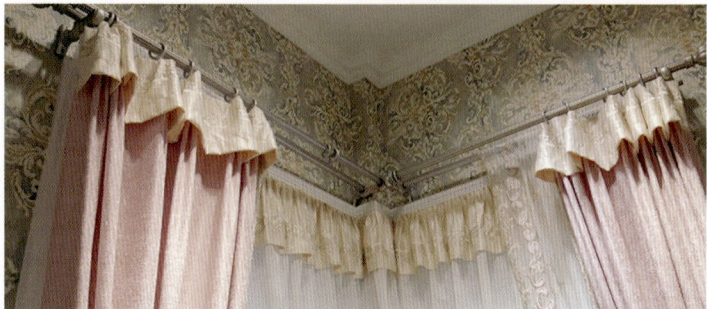

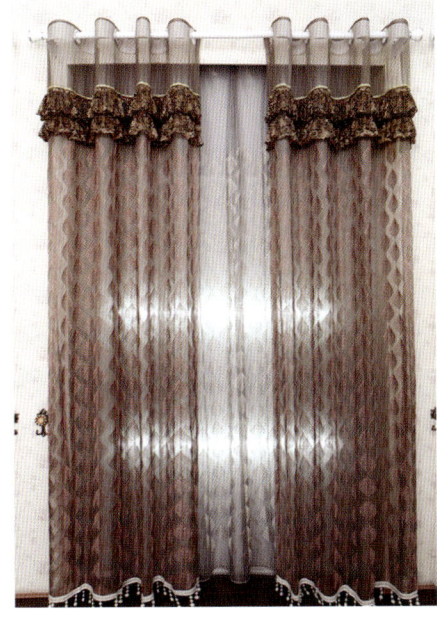
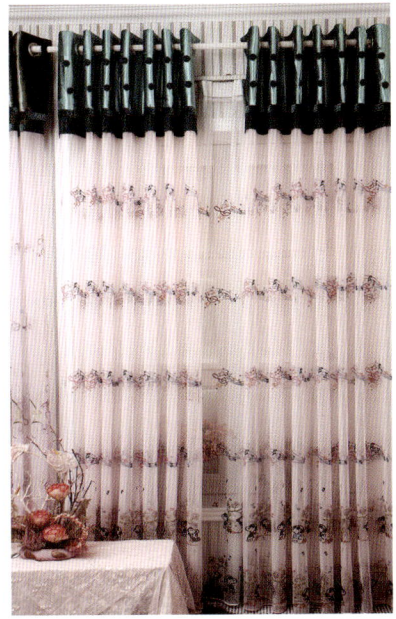
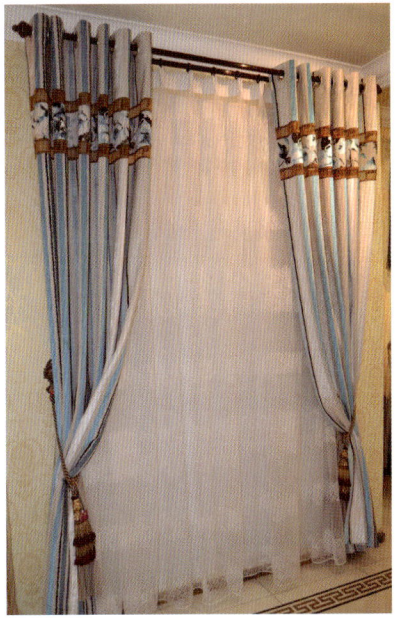
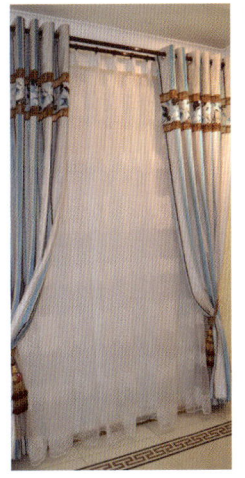

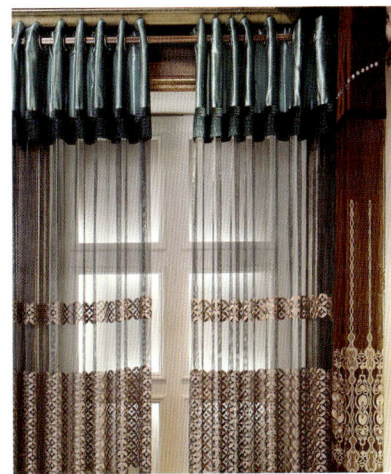
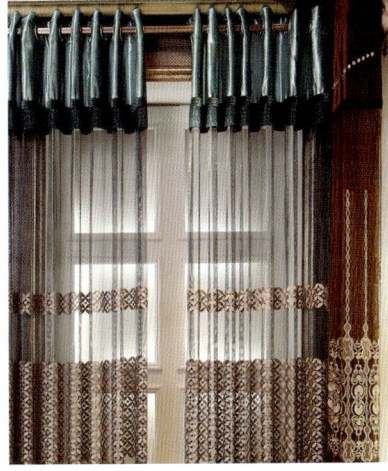
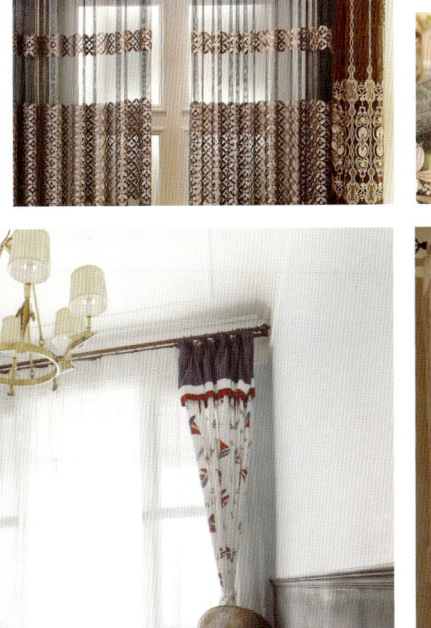
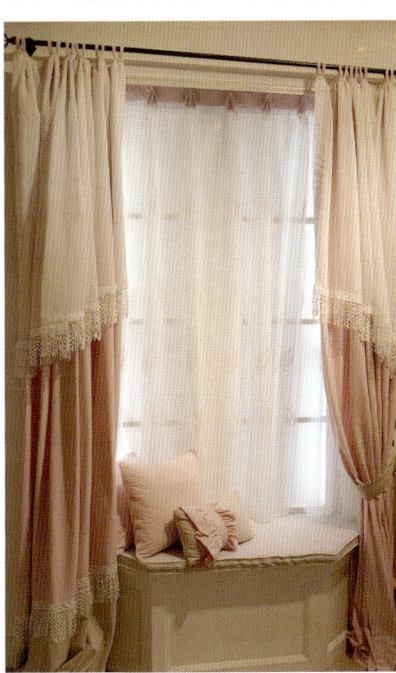

4.3.18 波幔帘

（1）水波帘

一种在欧美非常流行的窗帘，由于其挂起来呈水波形状，故美其名曰水波帘。

水波帘亦隐亦现、若动若现的特点，风格表现多样，有亦动亦静的朦胧感及高贵的感觉。

常规水波帘以波幔为主要表达，在此基础之上，水波帘可做多种样式造型。

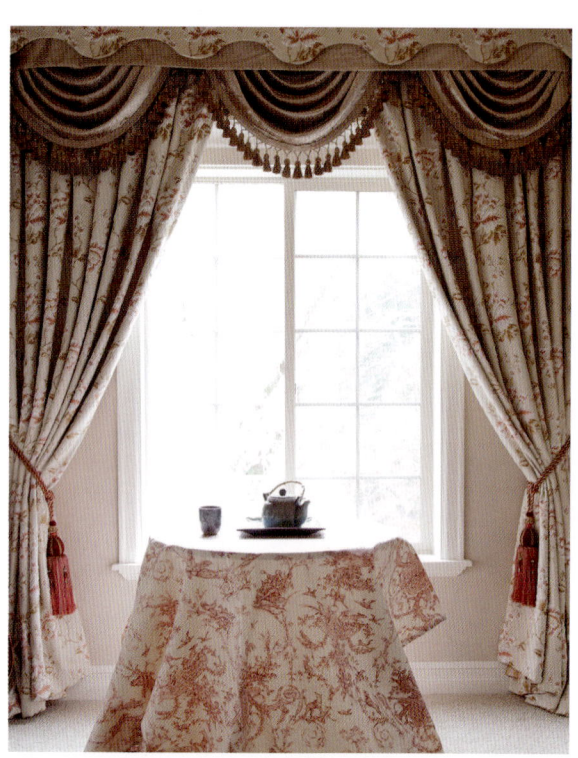
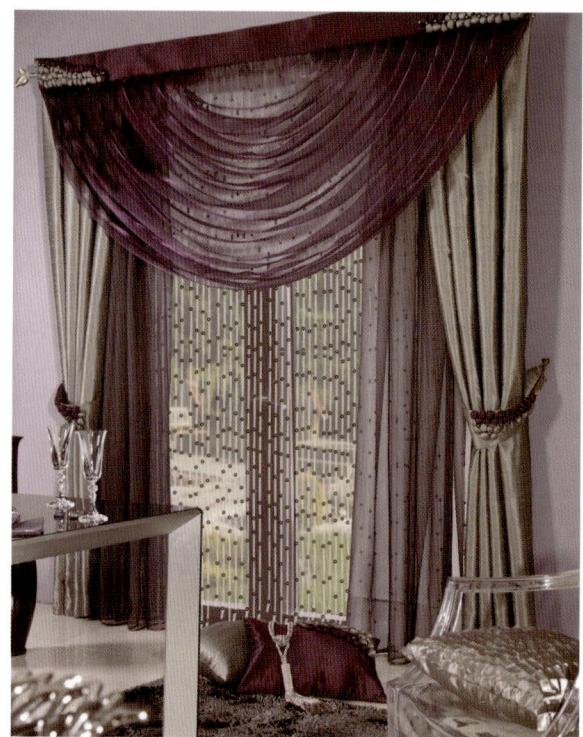
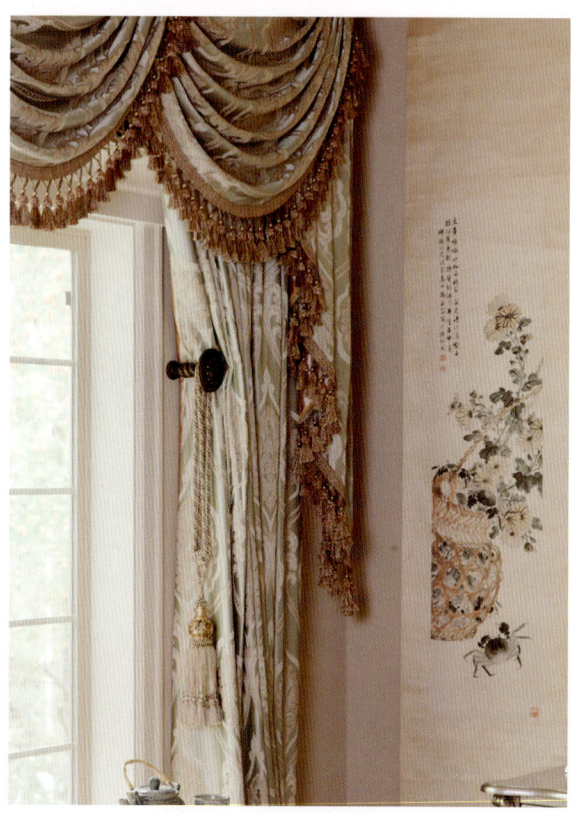
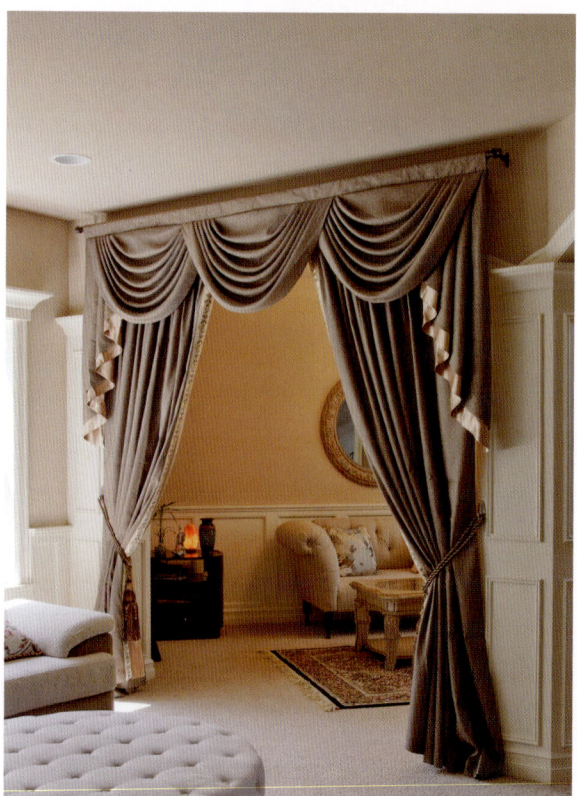

第一章 窗帘基础

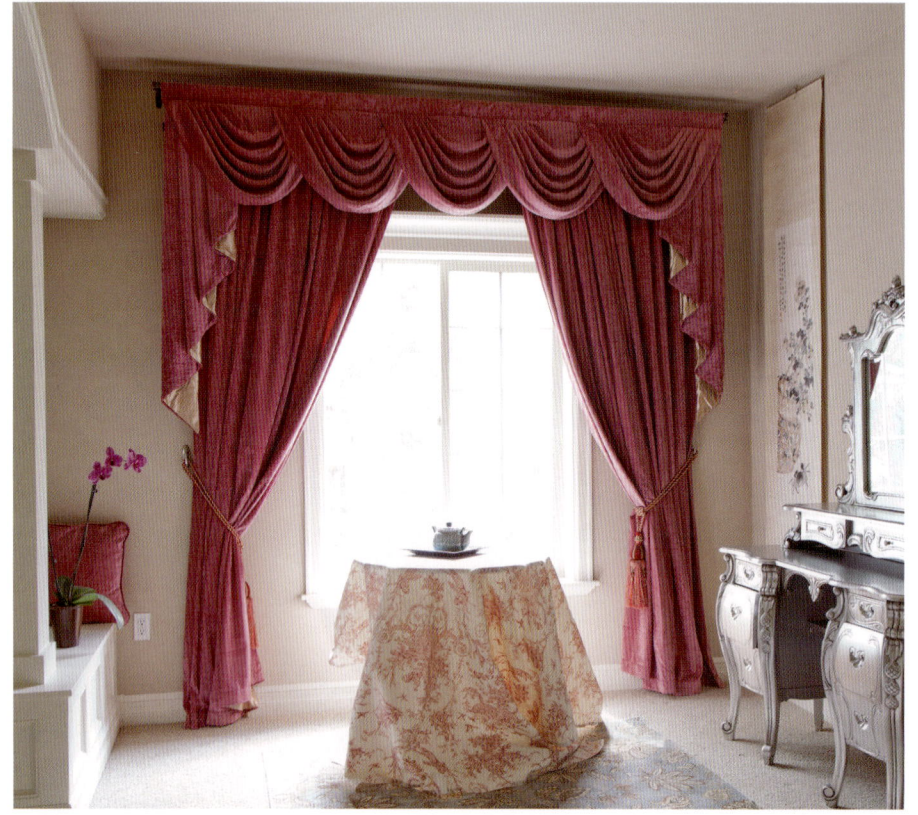
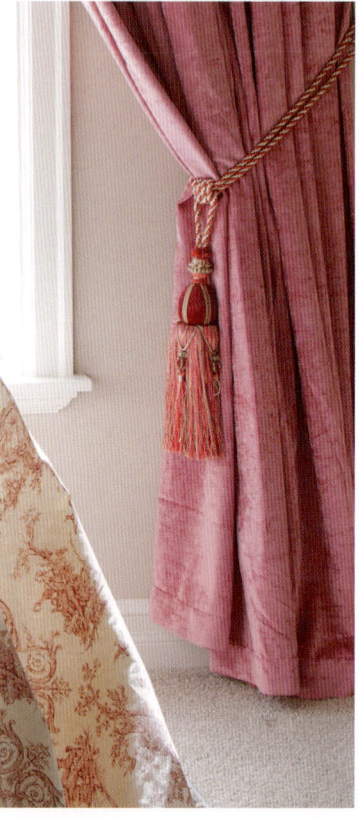

第一章 窗帘基础

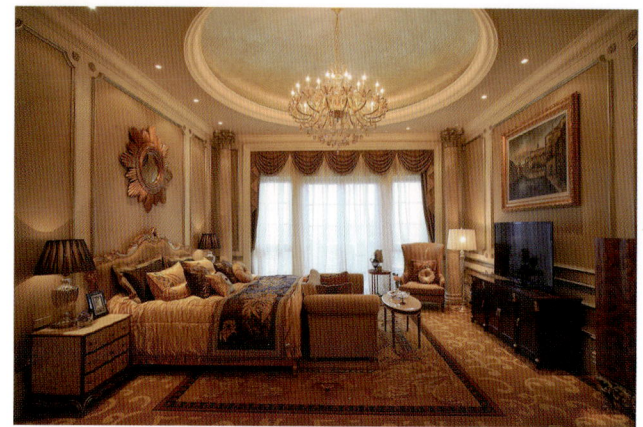
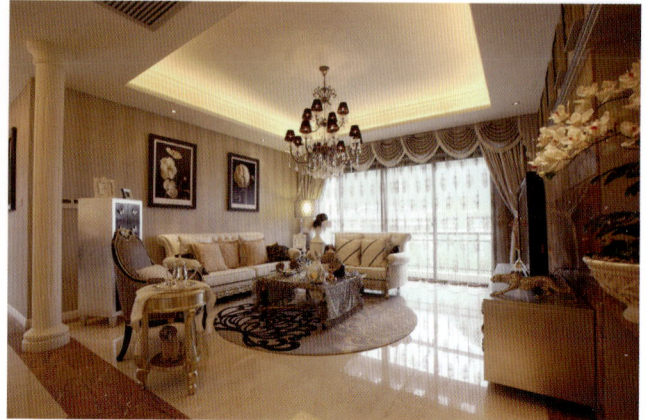

第一章 窗帘基础

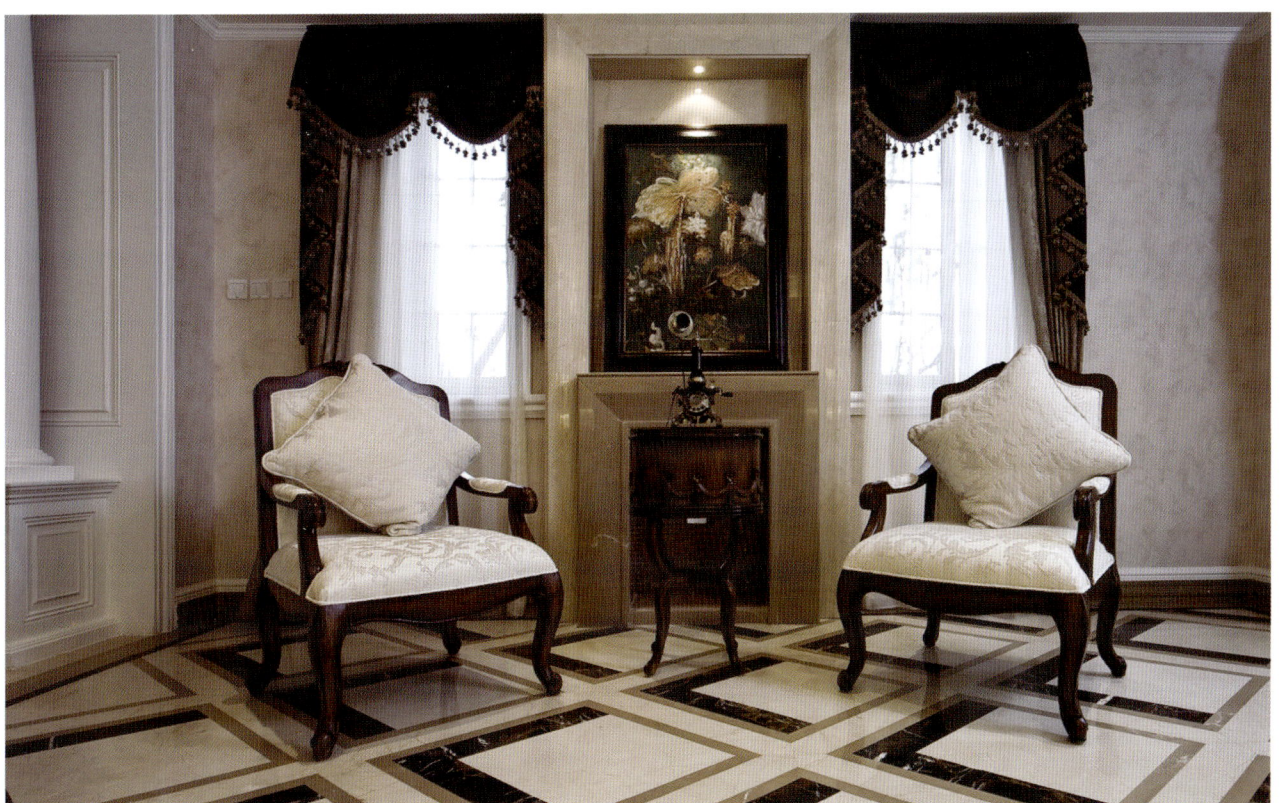

（2）绕幔帘

绕幔帘以浪漫的波幔为主要帘头造型设计，以罗马杆为主要造型样式，波幔绕过罗马杆做浪漫唯美的空间点缀。

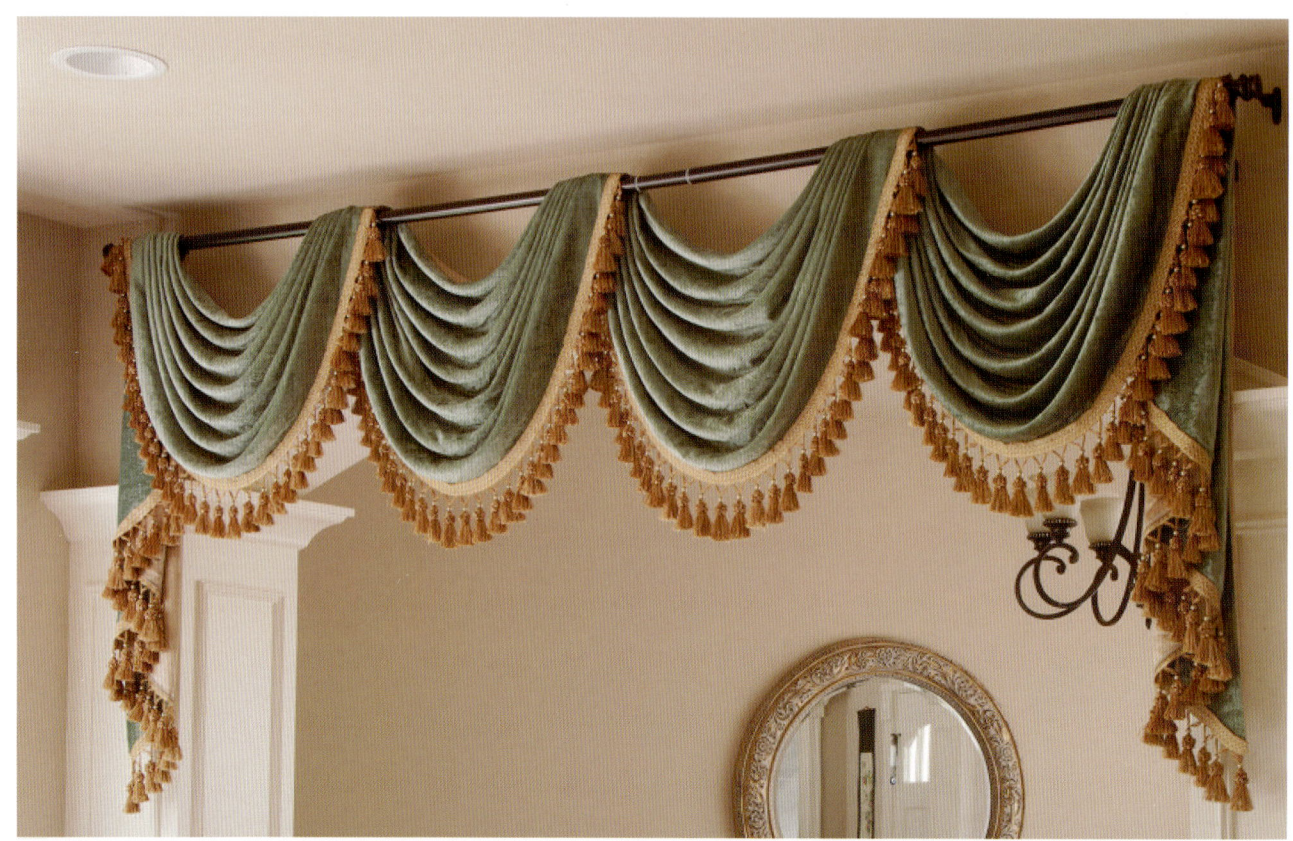

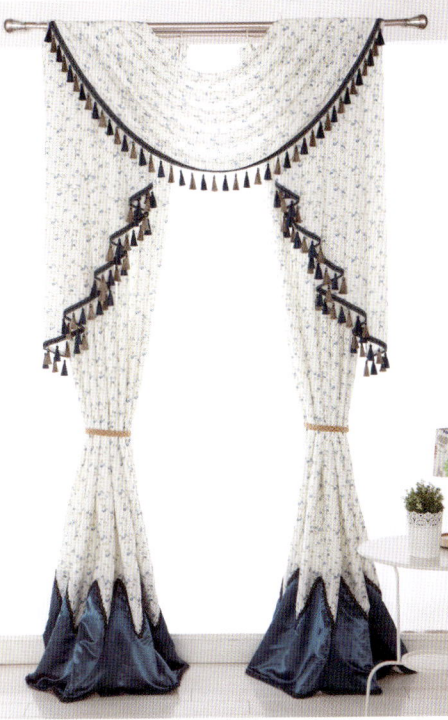
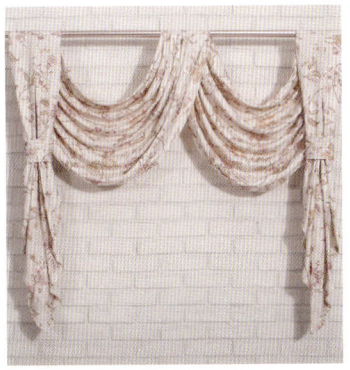
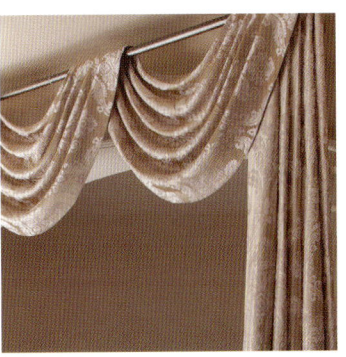

4.3.19 平幔帘

平幔帘以窗帘帘头的平面造型剪花或者造型裁剪为主要参考，做儿童房、新古典或者新中式空间，造型简单大方又不失尊贵典雅，根据选用面料材质或者色彩可营造不同空间氛围。

（1）欧式平幔

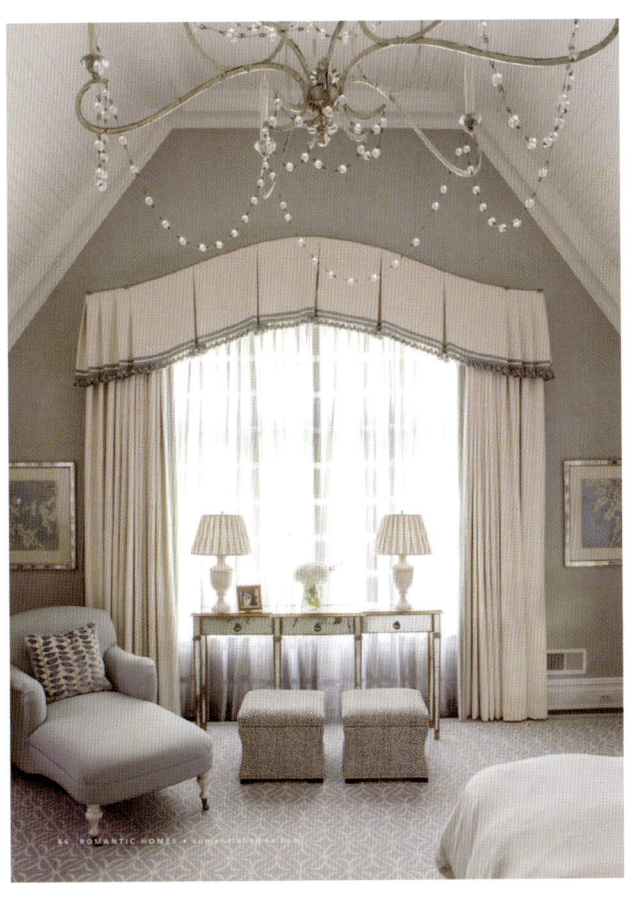
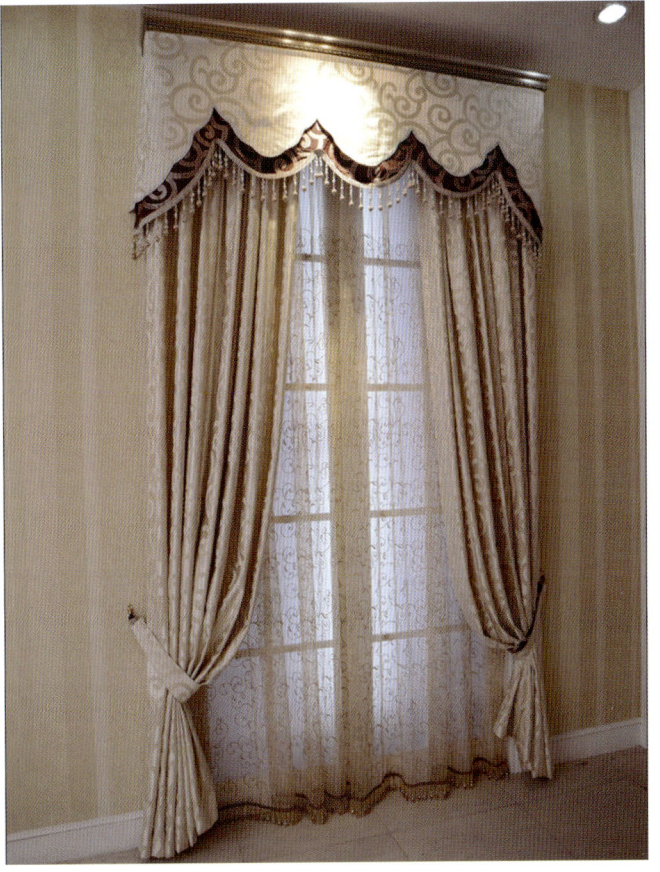

窗帘软装搭配营销教程
CURTAIN SOFT MATCHING MARKETING TUTORIAL

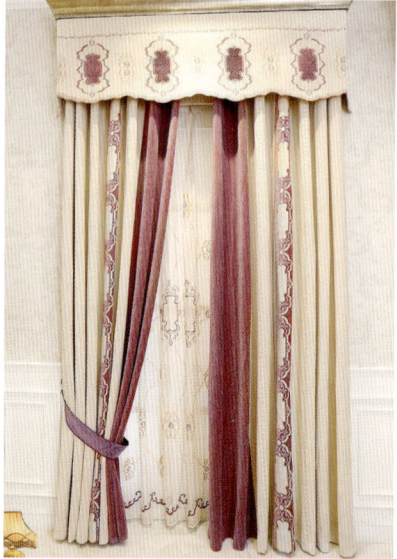
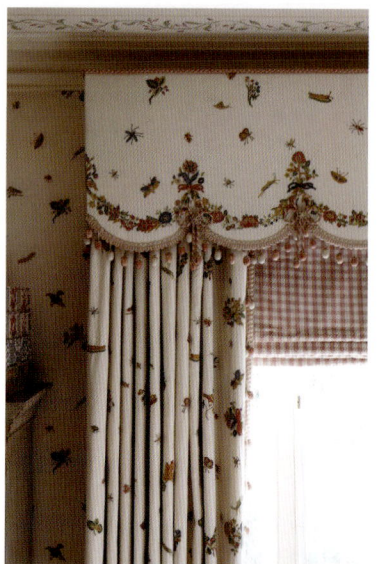
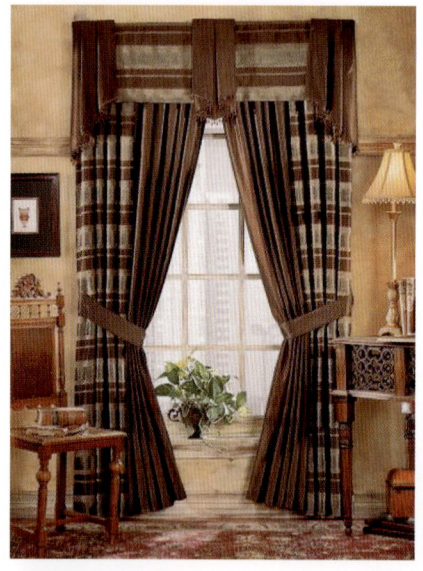
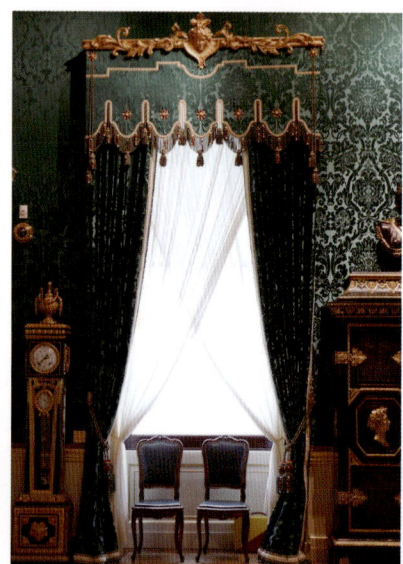
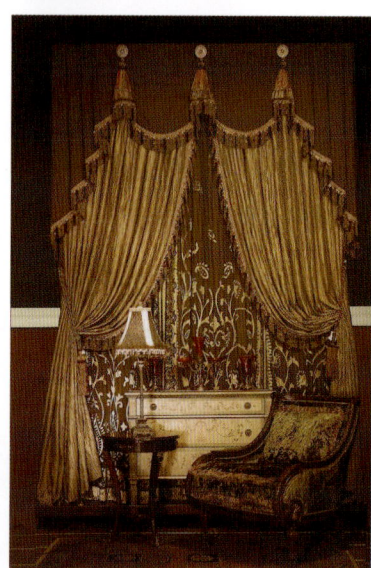
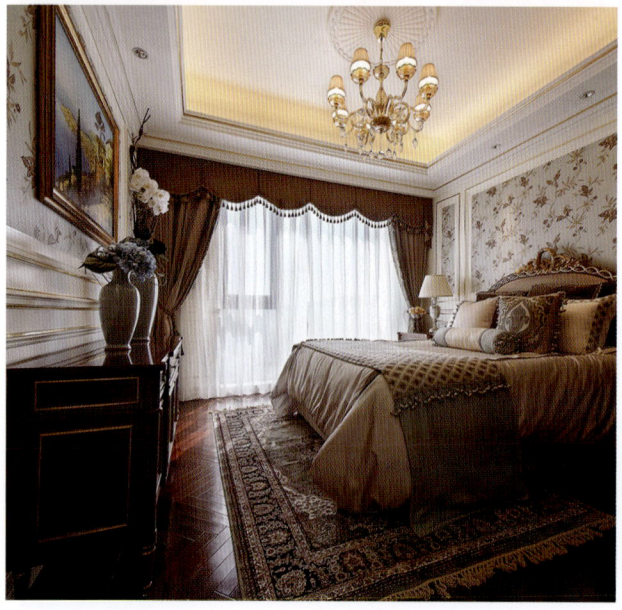
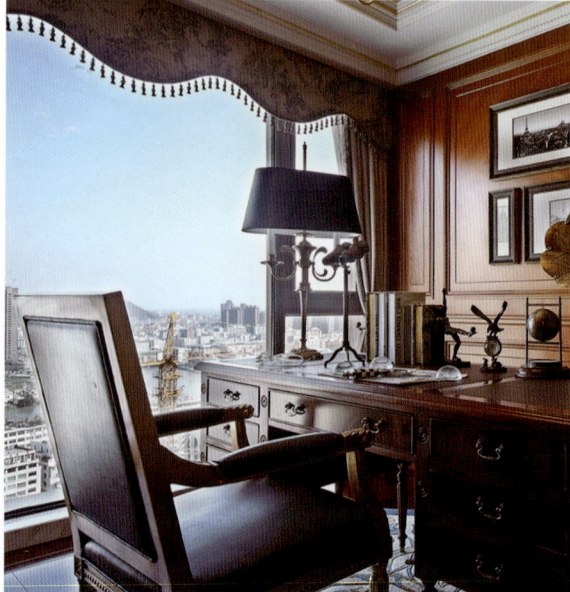

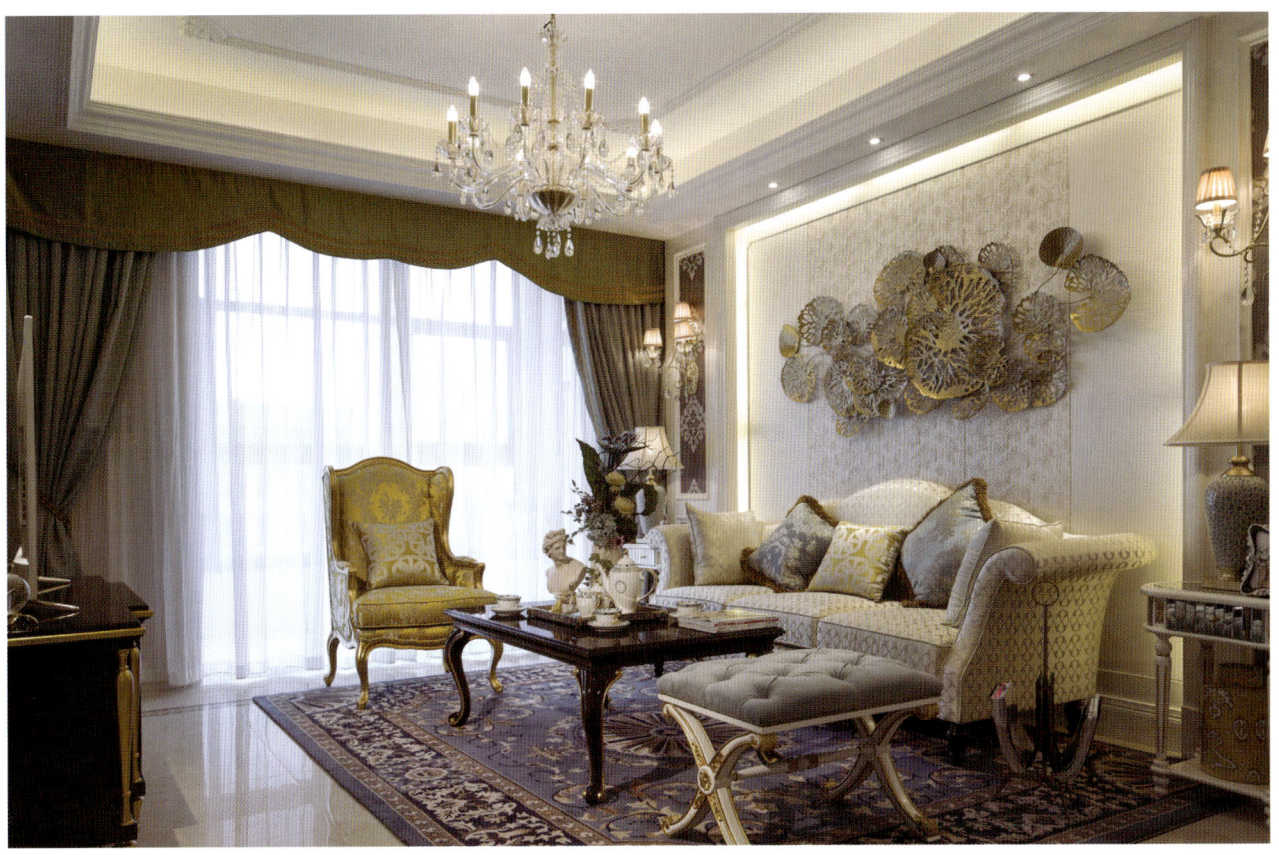
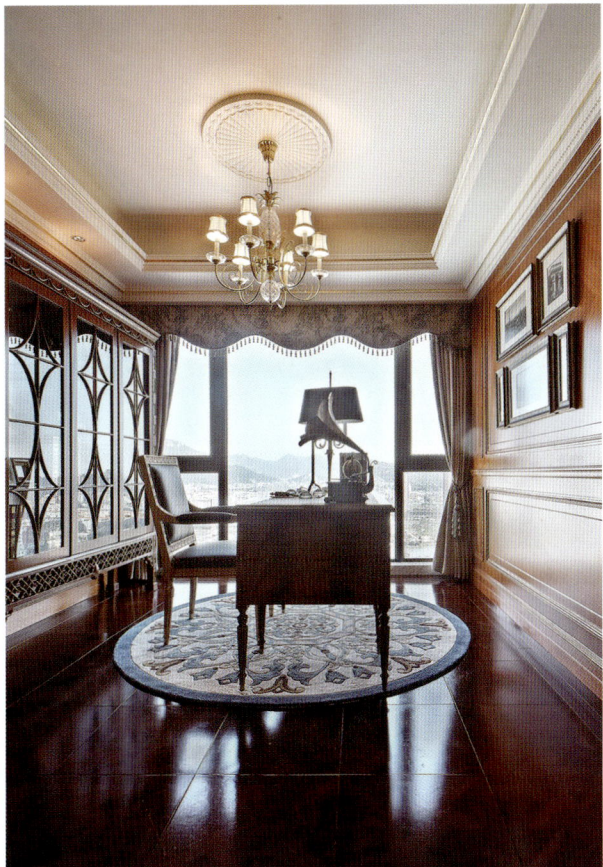

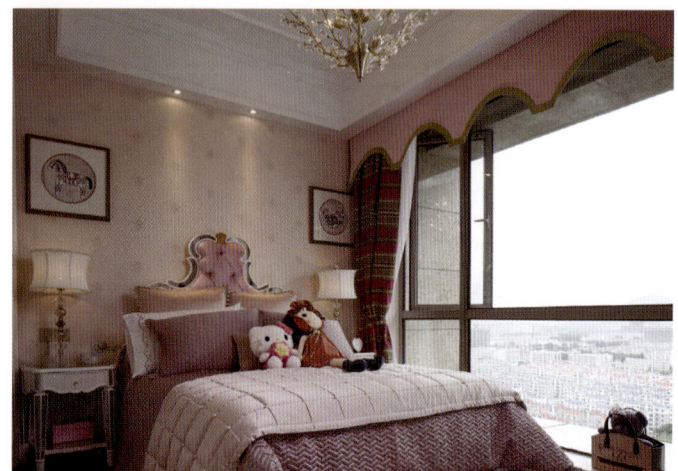
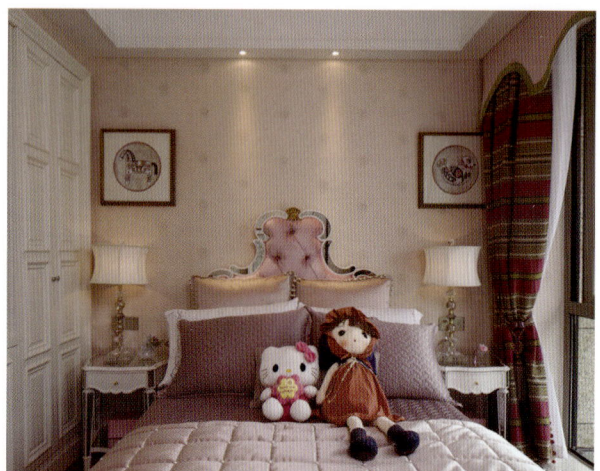

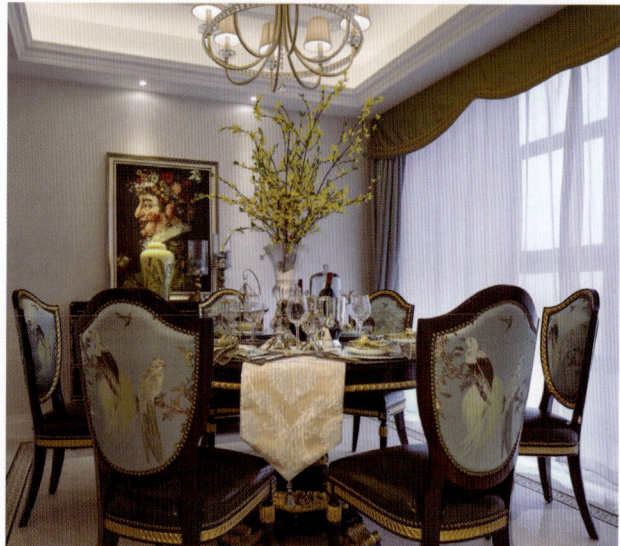

（2）中式平幔

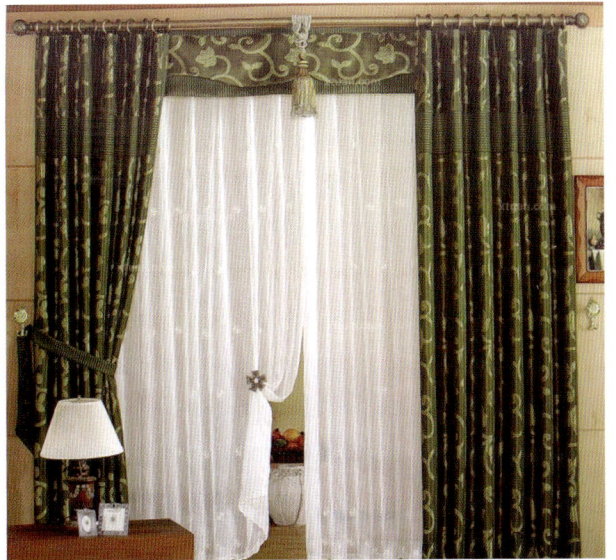
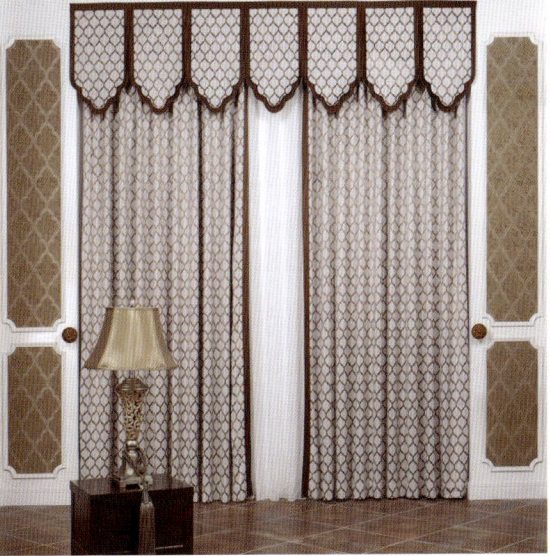
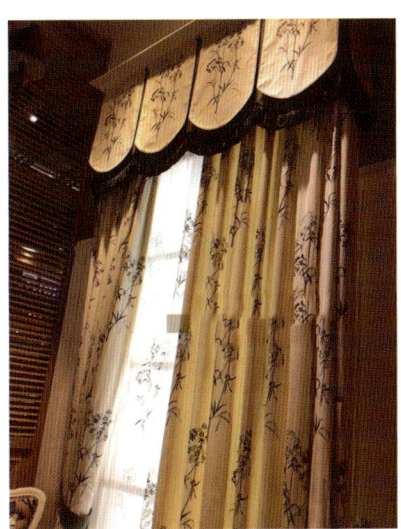
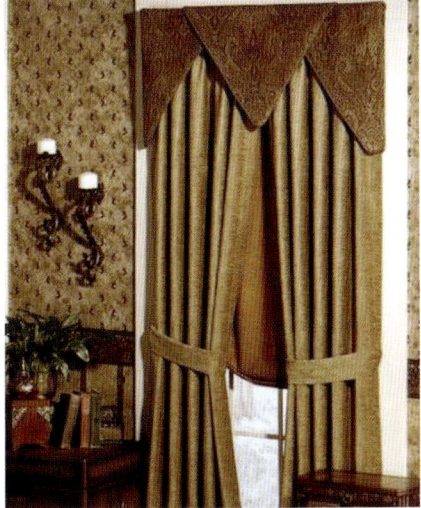
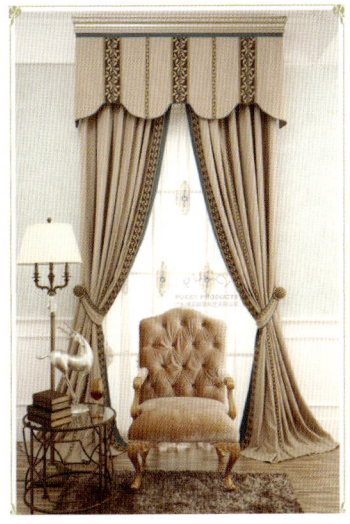

（3）田园平幔

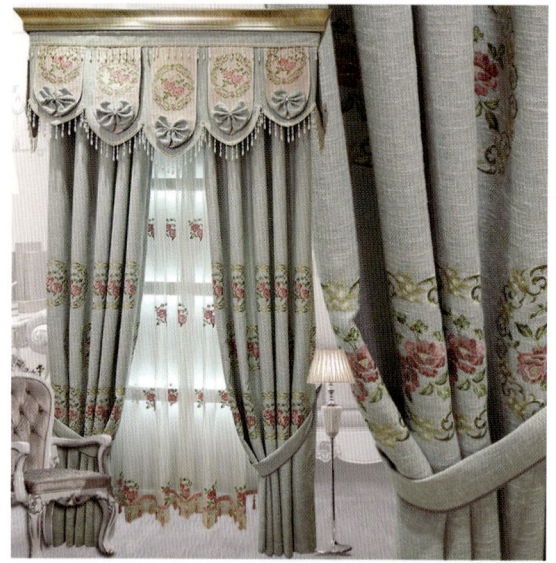
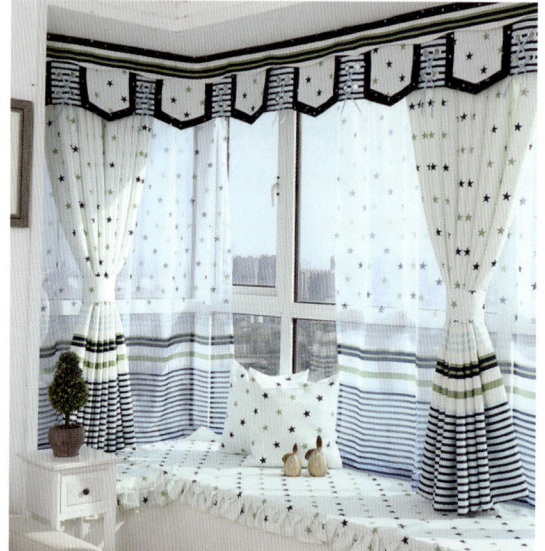
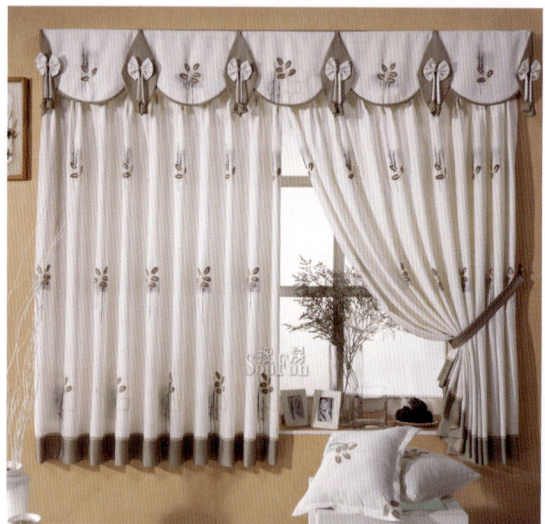
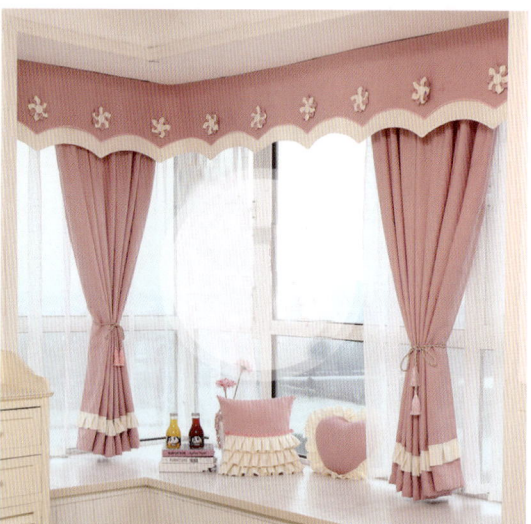
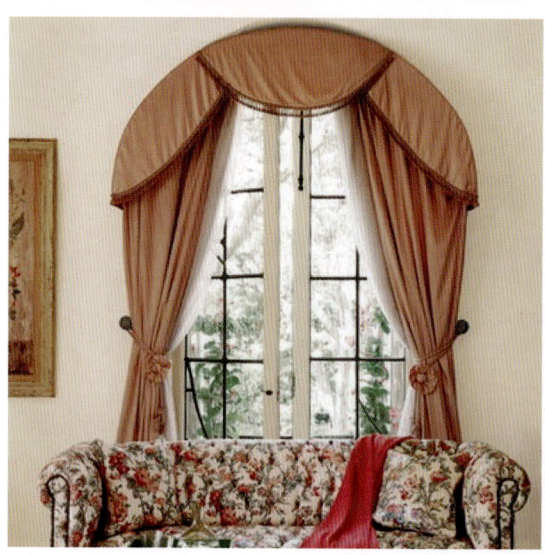
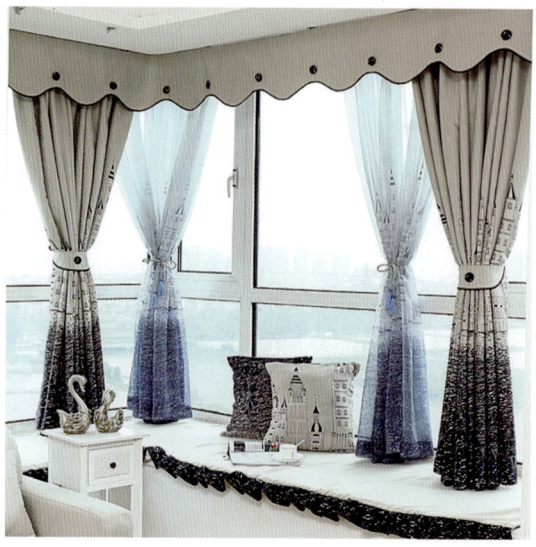

4.3.20 褶幔帘

褶幔帘以窗帘幔头褶皱工艺手法为主要造型设计，做田园、美式等风格空间窗帘搭配应用，以营造自由轻松的居室环境为主。

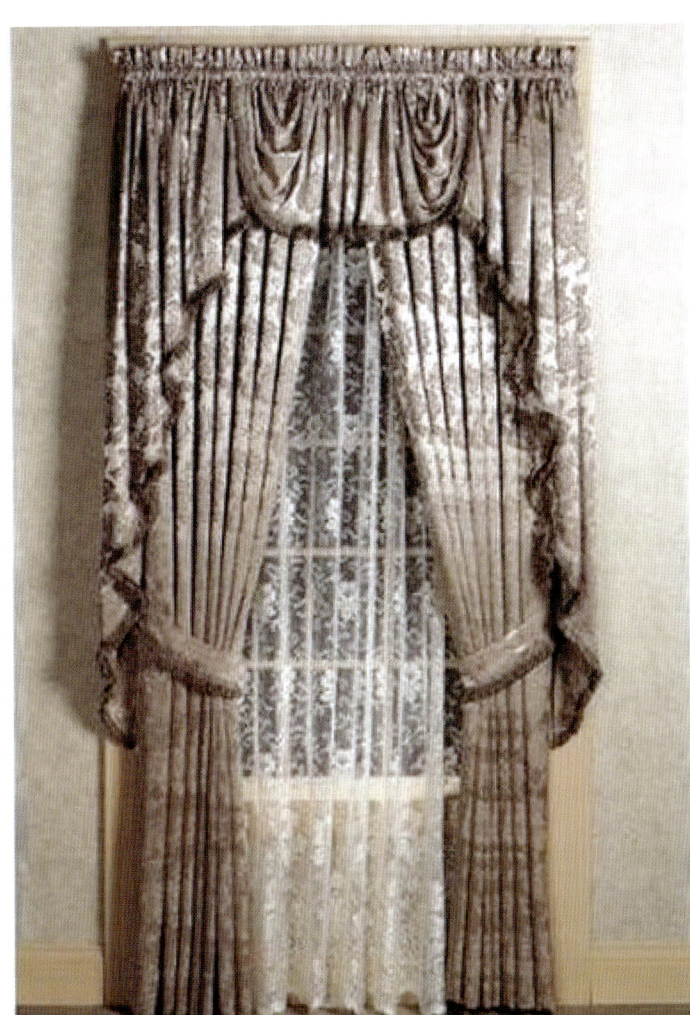
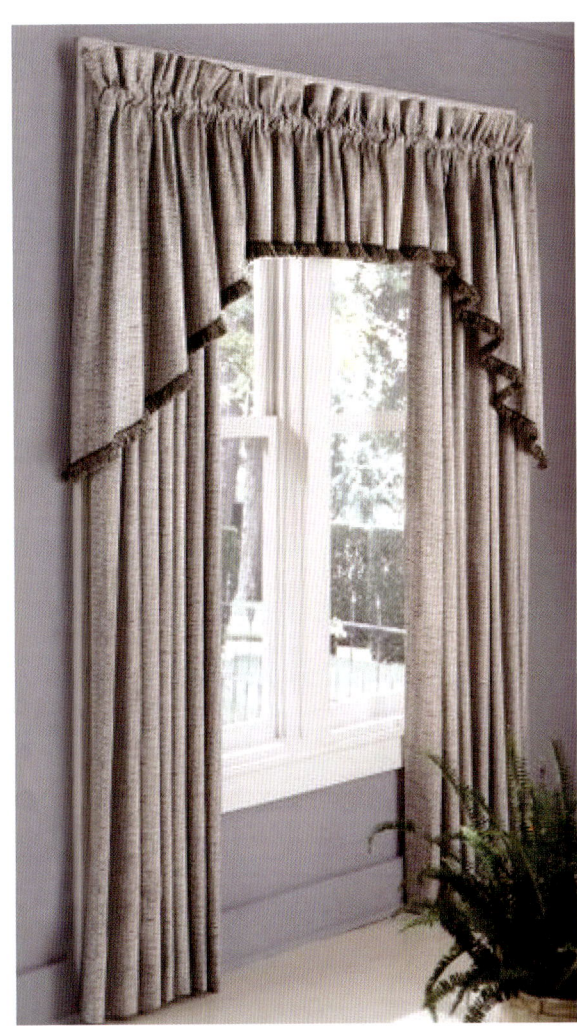
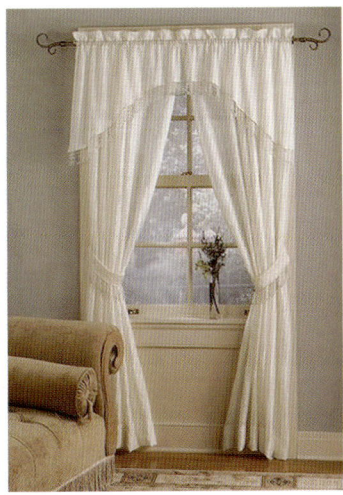

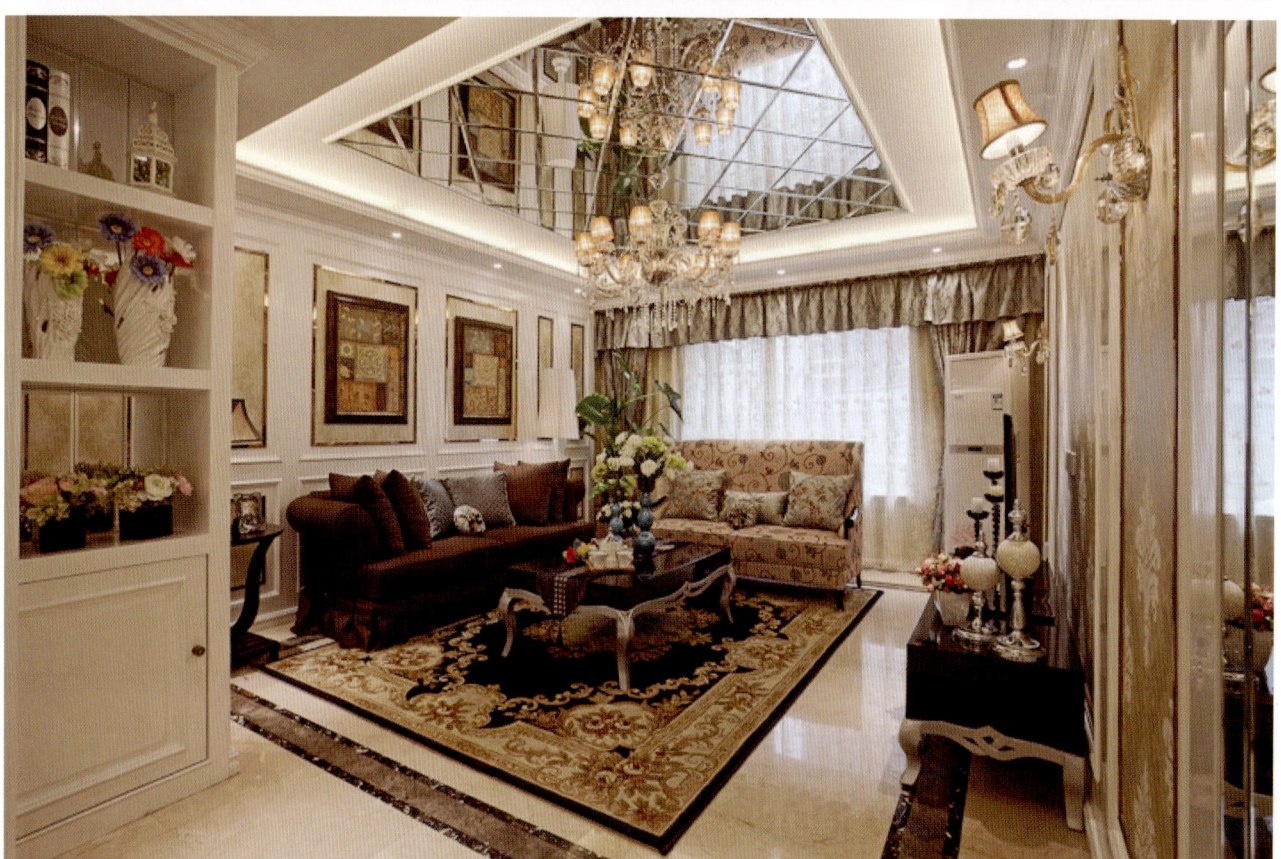

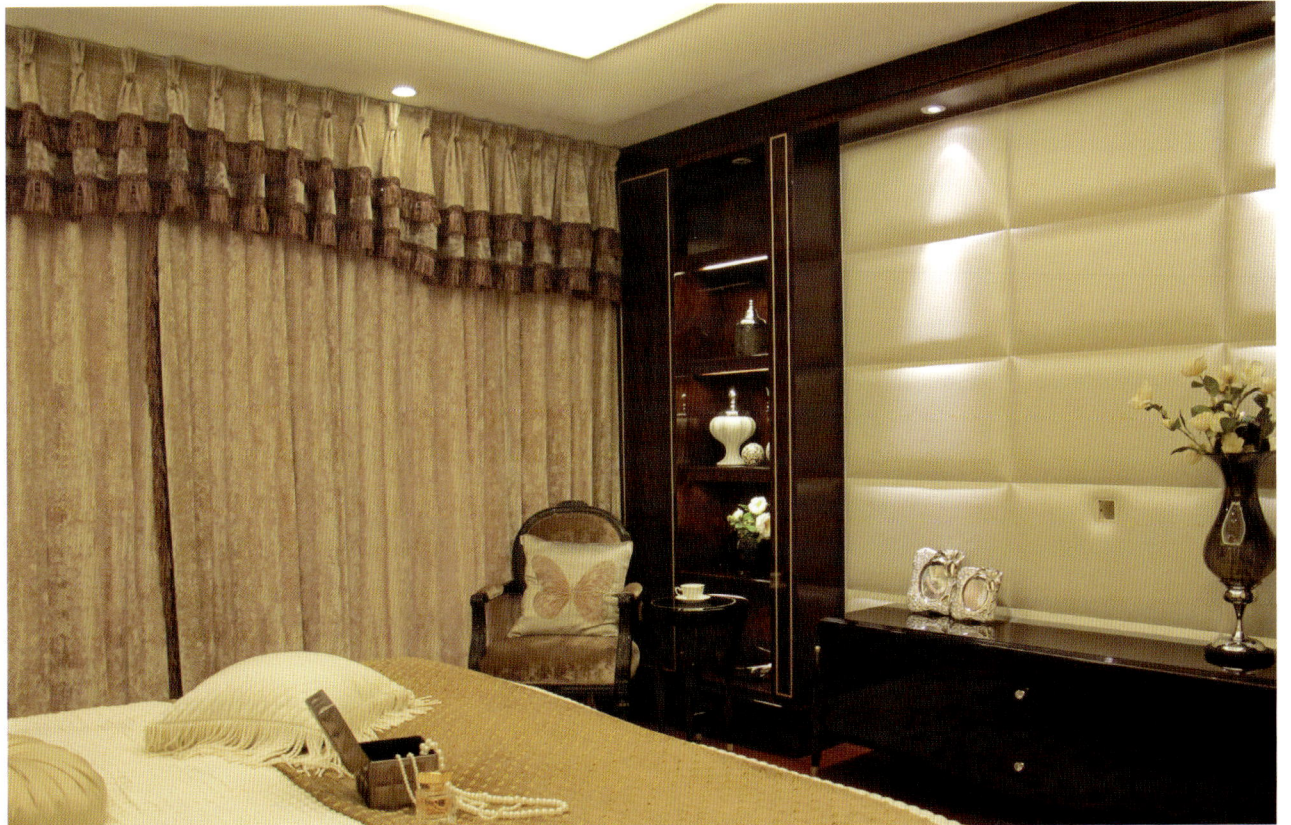

4.3.21 工字幔帘

以"工字"褶皱为窗帘帘头造型,除了单独使用工字幔头造型样式,一般可以组合使用,以平幔组合工字幔为主,可以做高雅严谨的空间格调,亦可以做活泼阳刚的居室之感。

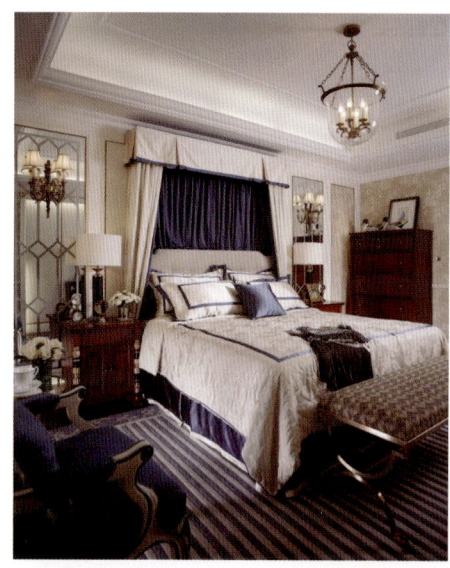
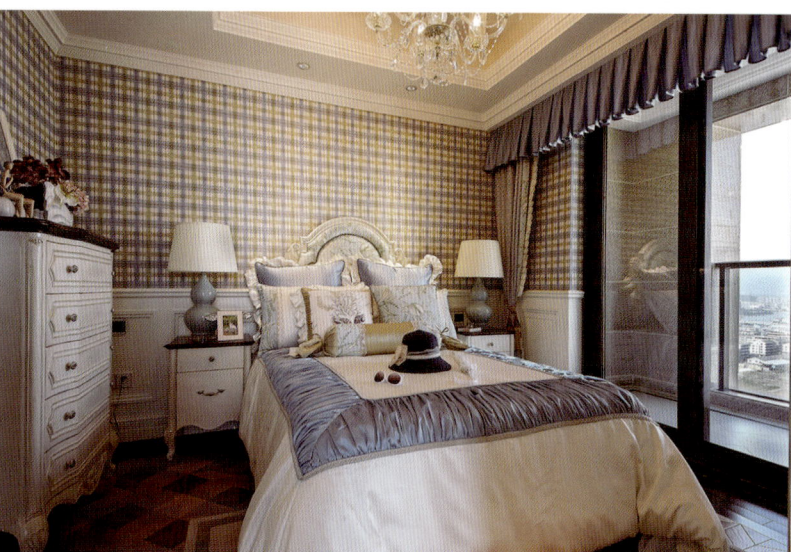

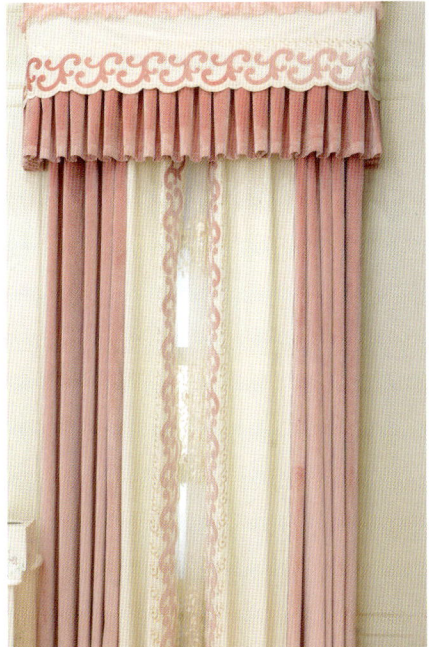
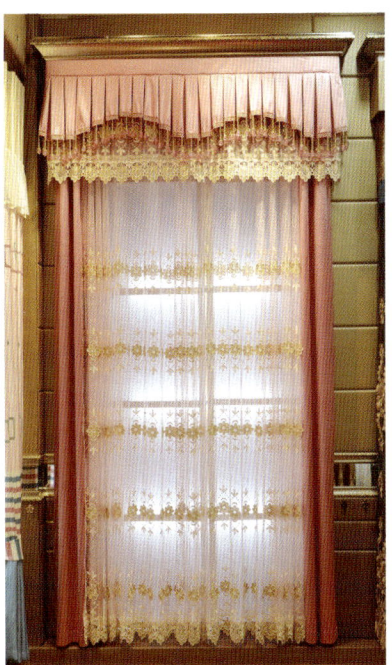
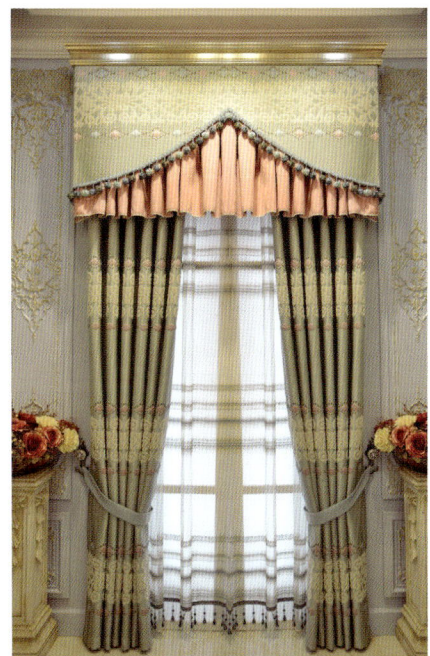

4.3.22 组合幔帘

组合幔帘以多重幔头样式为组合表现手法，此处发挥的窗帘样式更加多样，以尊贵高雅、奢华为主要参考。

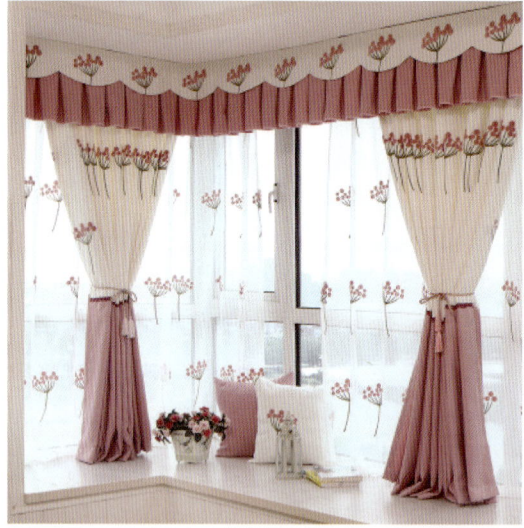
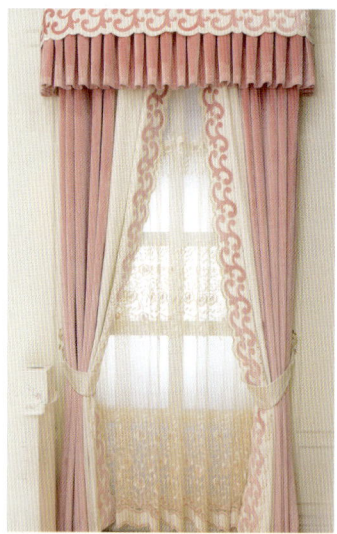
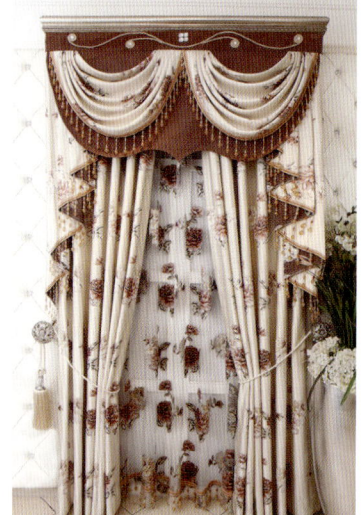
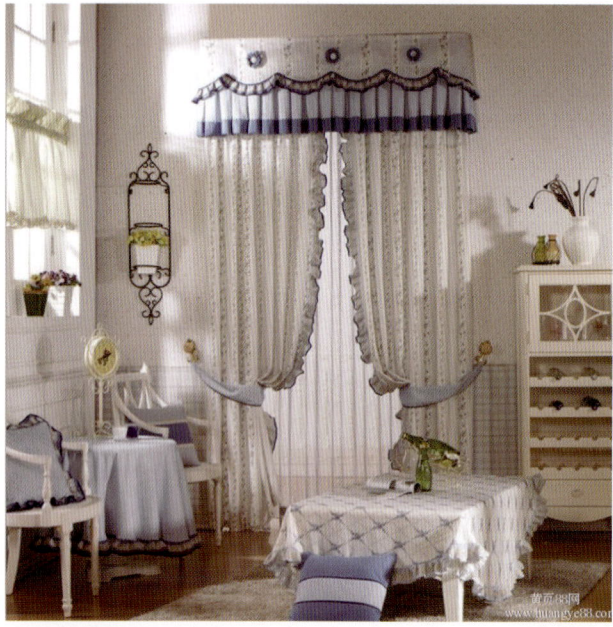
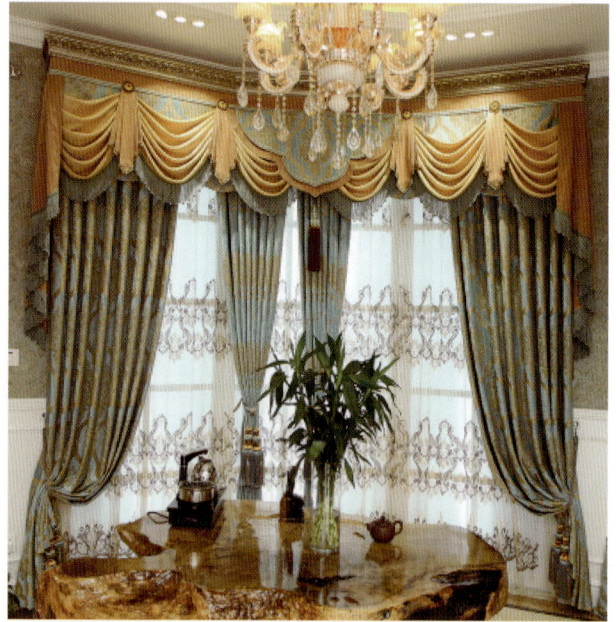
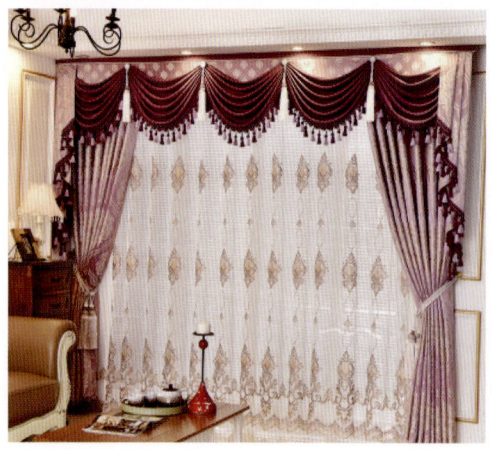
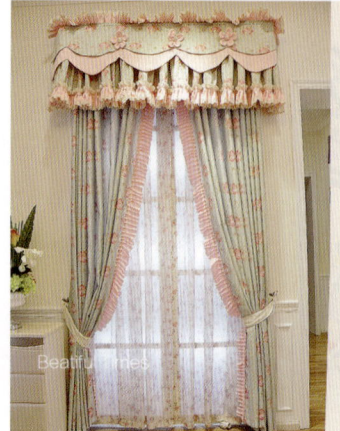
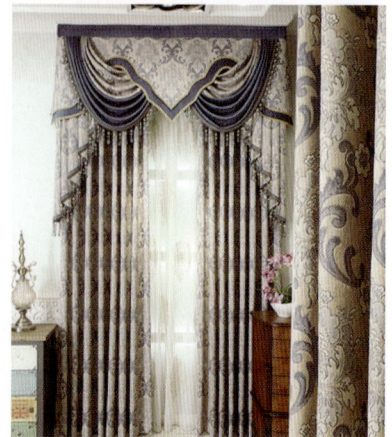

第一章 窗帘基础

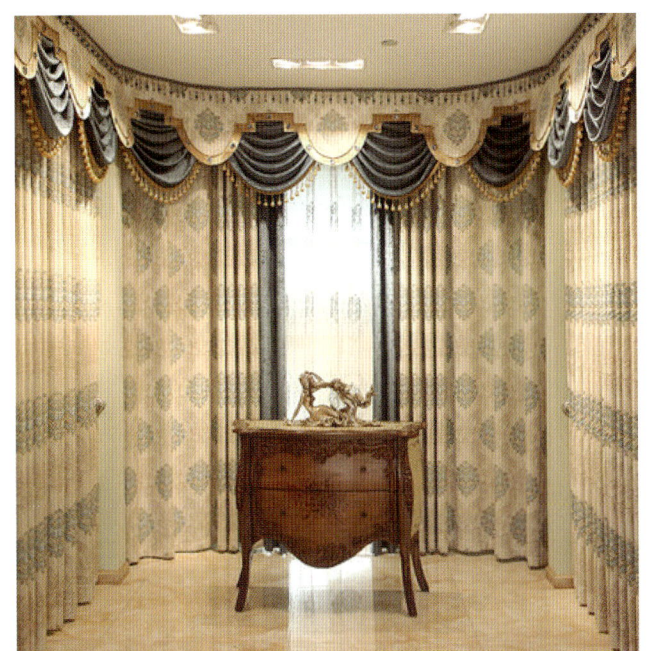
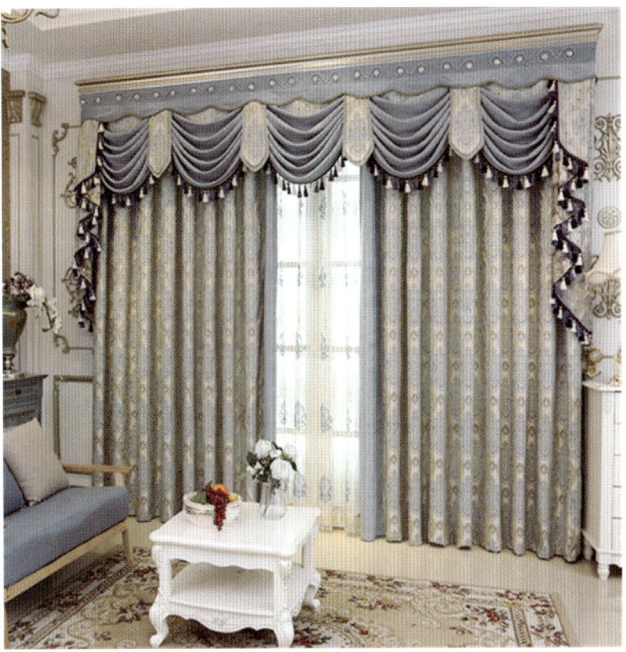

窗帘软装搭配营销教程
CURTAIN SOFT MATCHING MARKETING TUTORIAL

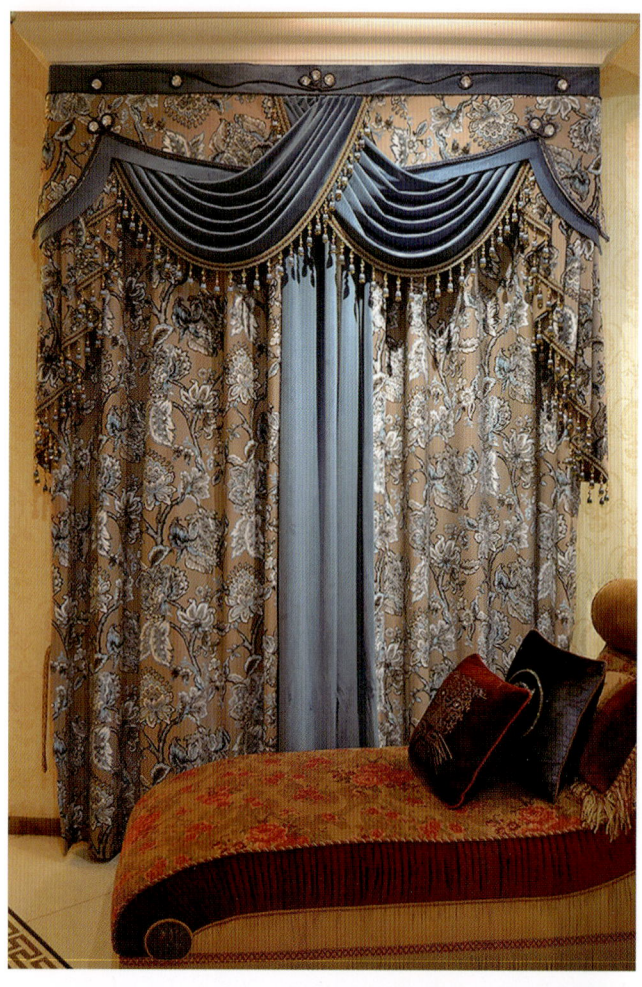
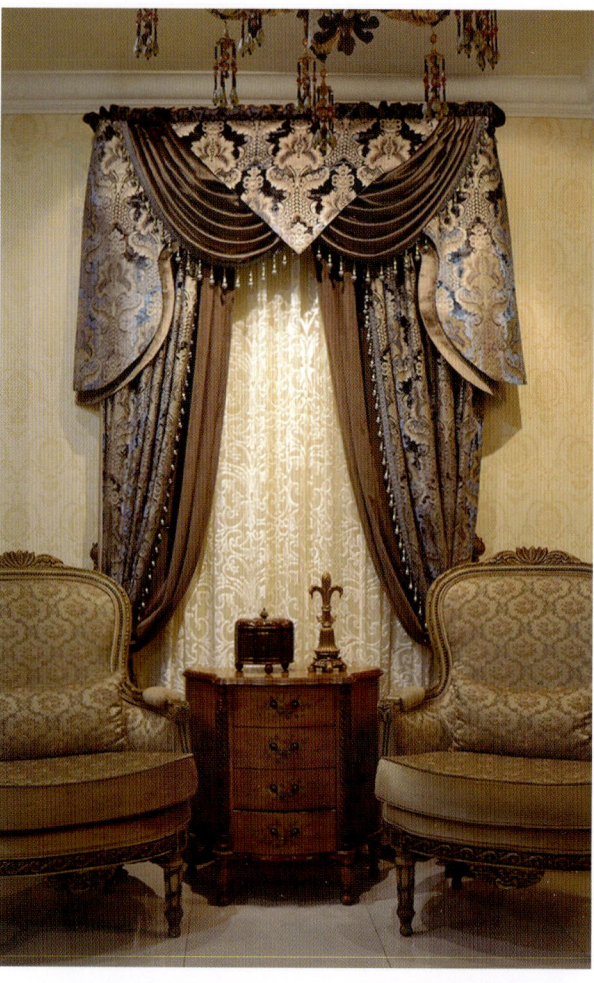
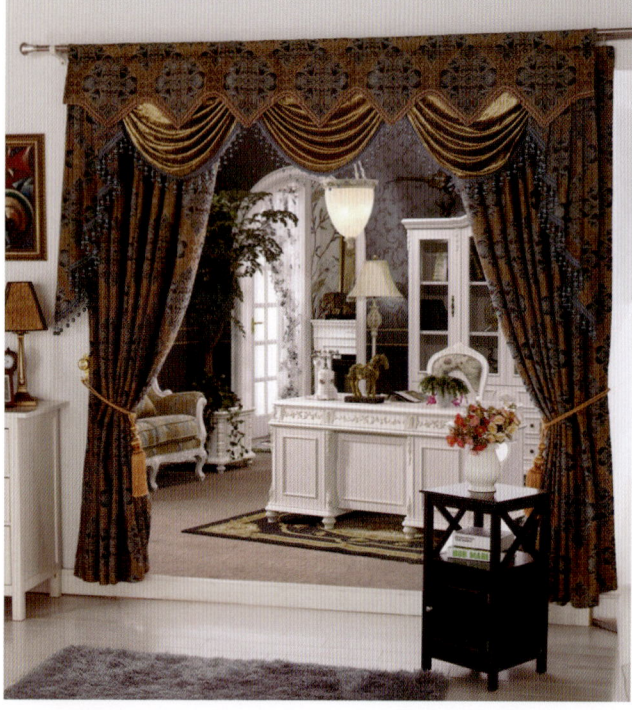
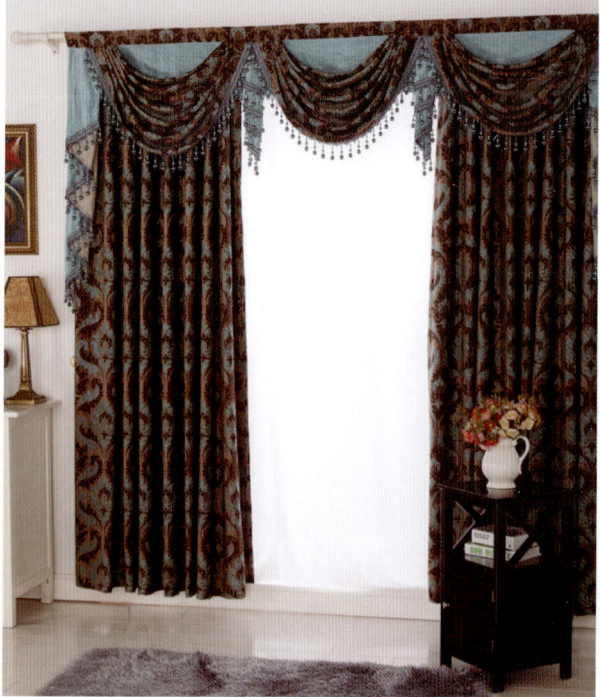

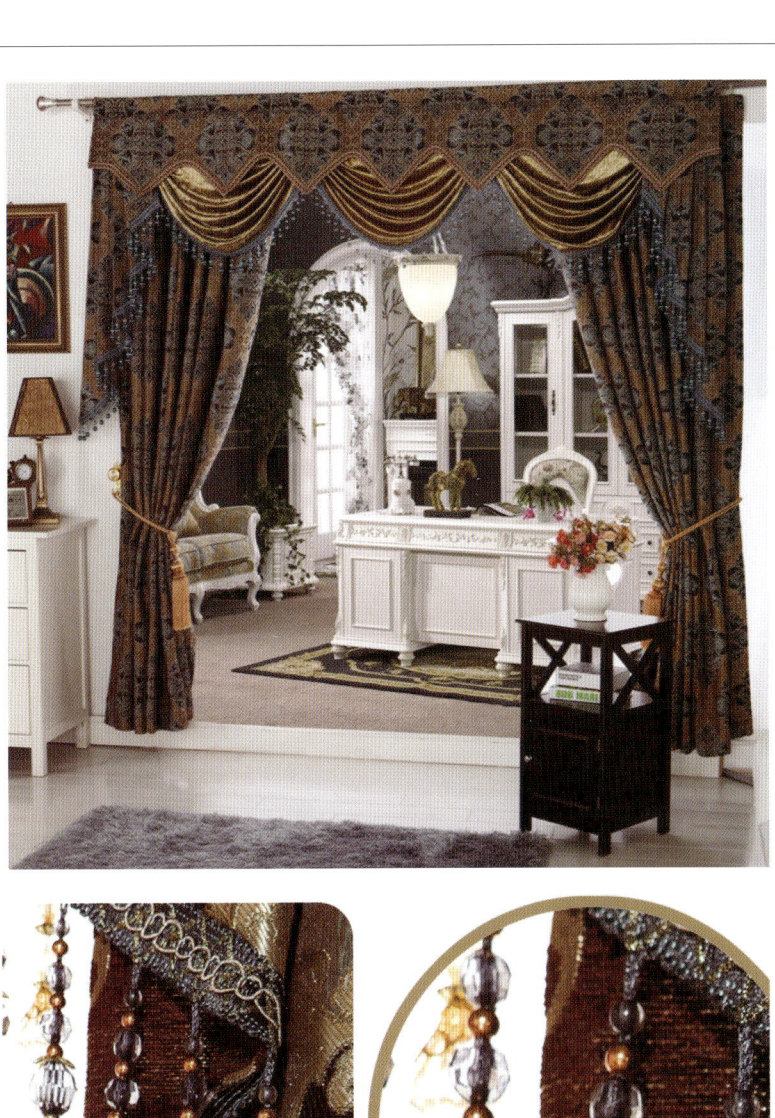

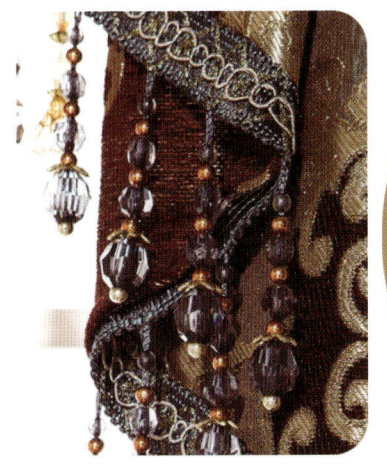
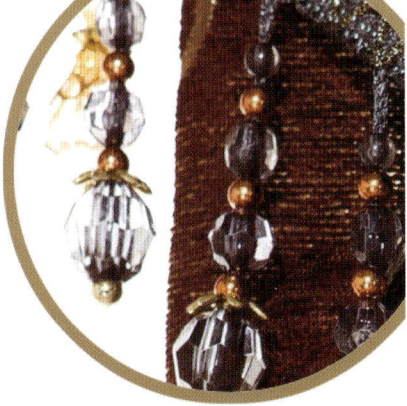
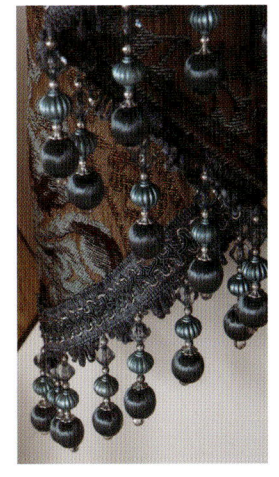

4.4 其他窗帘

4.4.1 竹帘

竹做的帘子，尤指挂在门口或窗户的帘子，是汉族竹编工艺的一种。古代太后或皇后临朝听政，殿上用竹帘遮隔，则称为垂帘听政。

竹帘制作工艺已逾千年历史。具史料记载，早在北宋年间，就被列为皇家贡品，饮誉天下，素有"天下第一帘"之称。

竹帘具有防虫蛀、防霉变、防腐蚀、防滑、耐温、耐磨、强度高、抗变形等特点，其表面纹理高雅清晰，色泽美观大方，可充分体现人与自然相依相融的特点，它色泽典雅、工艺精细，具有浓郁的地方特色和自然风韵，是我国古代灿烂文化中的一朵奇葩，在工艺美术界享有盛誉。

现代人使用的竹帘，以意境营造为主，适用于禅意、质朴、静雅的空间氛围。

原木配色拉珠
精致打磨，天然纹理

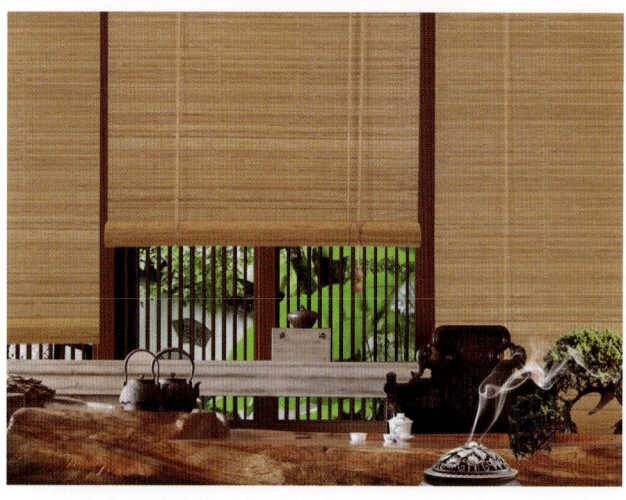

第一章 窗帘基础

茶楼 饭店实景展示
质朴典雅，增添清新高雅的格调

酒店 排屋 别墅实景展示
遮挡强光，通风透气又可观景

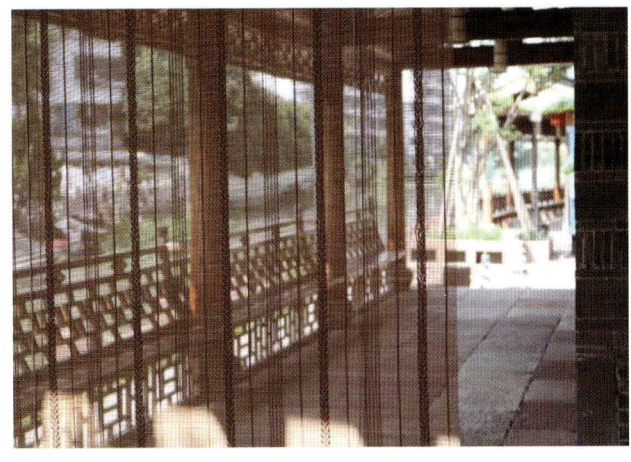
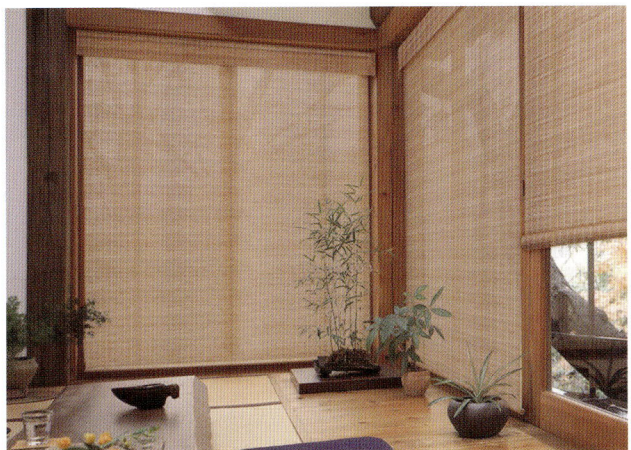
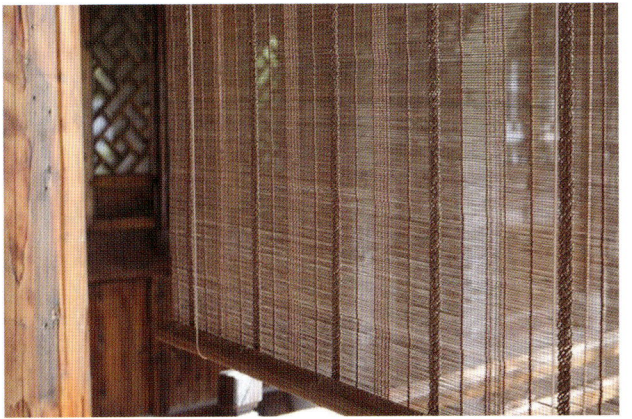

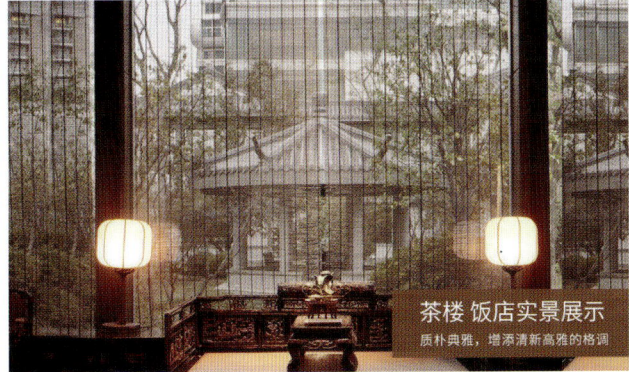
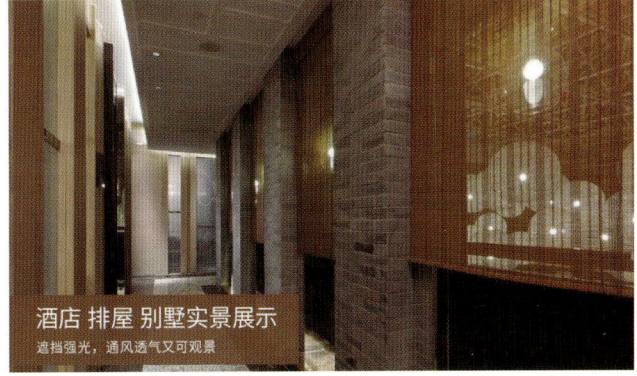

茶楼 饭店实景展示
质朴典雅，增添清新高雅的格调

酒店 排屋 别墅实景展示
遮挡强光，通风透气又可观景

4.4.2 珠帘

用线穿成一条条垂直串珠构成的帘幕，珍珠缀成的帘子，居室或屋外起装饰和遮挡的作用，现在一般都是用玻璃材质制作而成，然后用镀膜钢丝线穿成一个造型，具有很好的美观性和装饰效果。

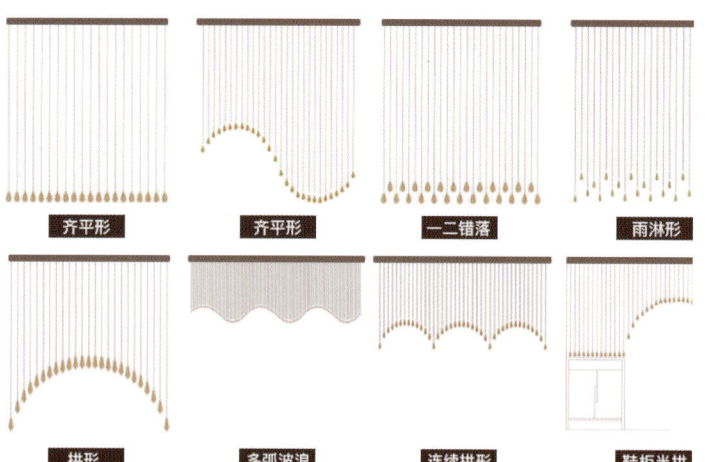

齐平形　　齐平形　　一二错落　　雨淋形

拱形　　多弧波浪　　连续拱形　　鞋柜半拱

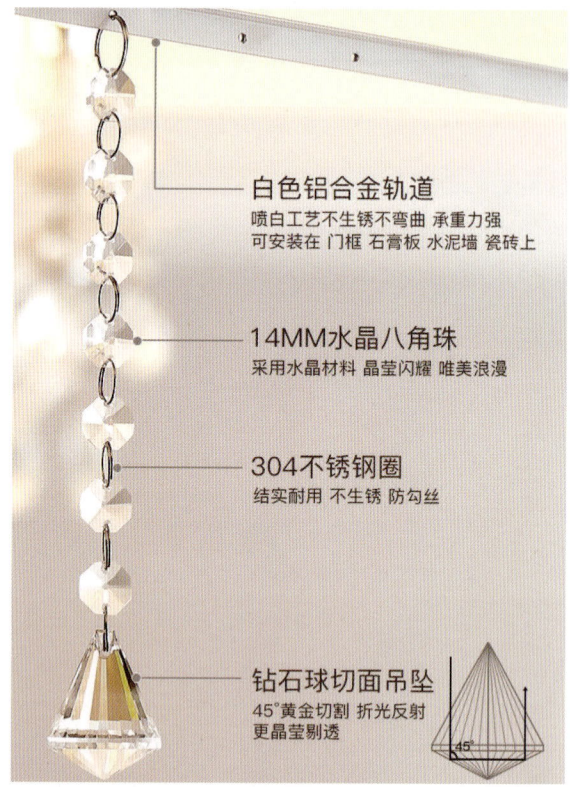

- 白色铝合金轨道
 喷白工艺不生锈不弯曲 承重力强
 可安装在 门框 石膏板 水泥墙 瓷砖上

- 14MM水晶八角珠
 采用水晶材料 晶莹闪耀 唯美浪漫

- 304不锈钢圈
 结实耐用 不生锈 防勾丝

- 钻石球切面吊坠
 45°黄金切割 折光反射
 更晶莹剔透

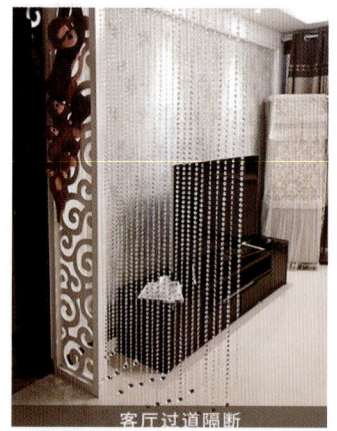

客厅过道隔断

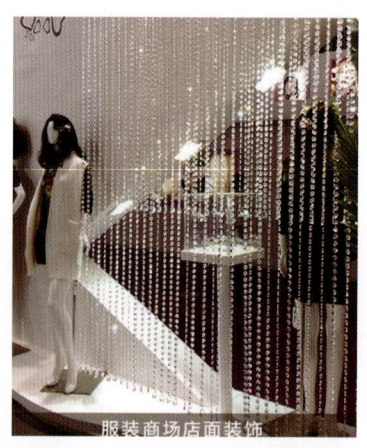

服装商场店面装饰

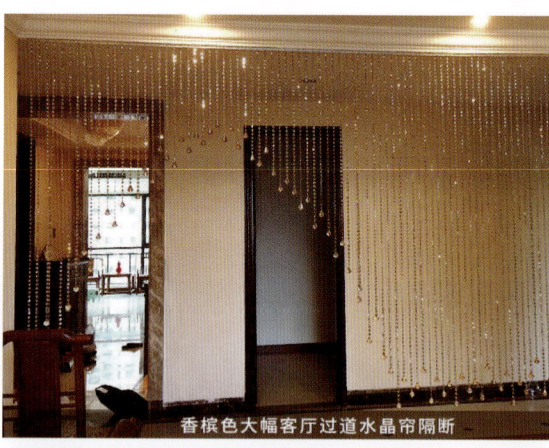

香槟色大幅客厅过道水晶帘隔断

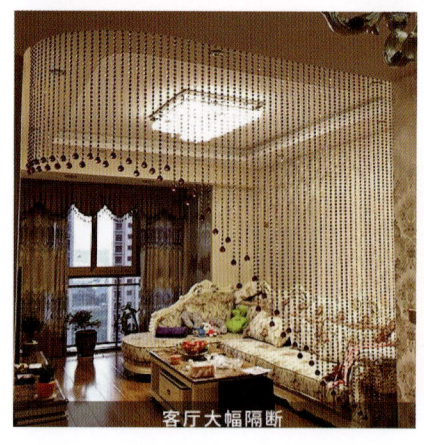

客厅大幅隔断

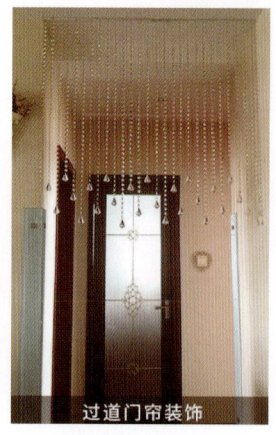

过道门帘装饰

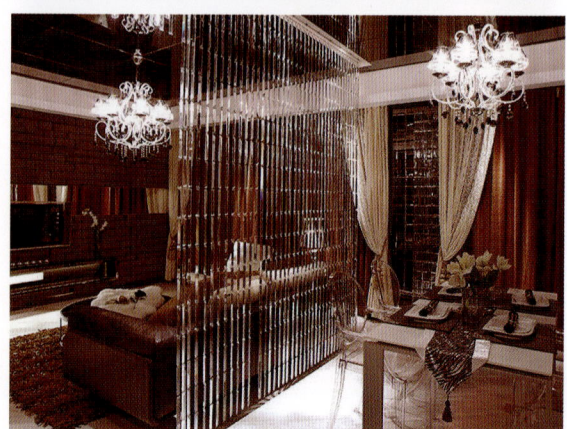

第一章 窗帘基础

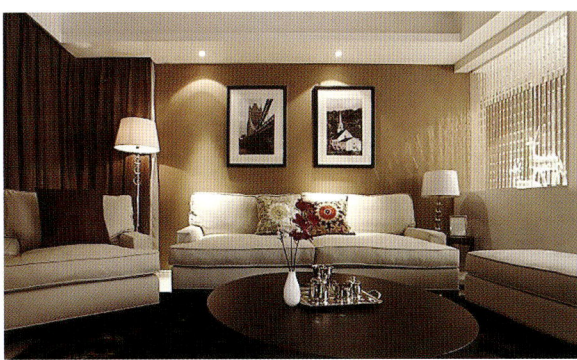
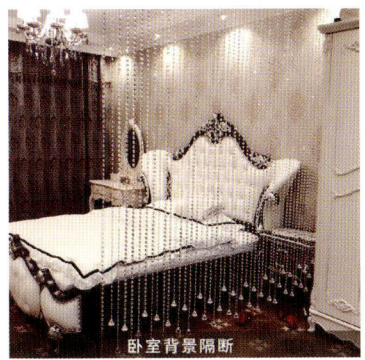
卧室背景隔断
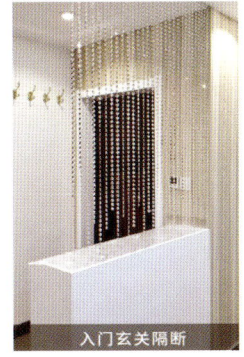
入门玄关隔断
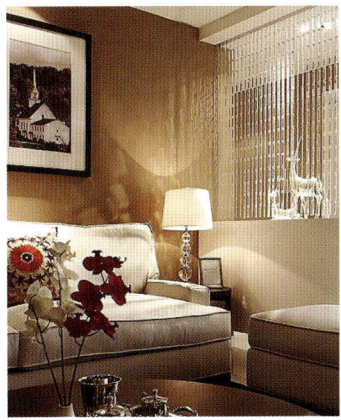

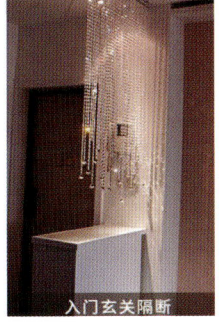
入门玄关隔断
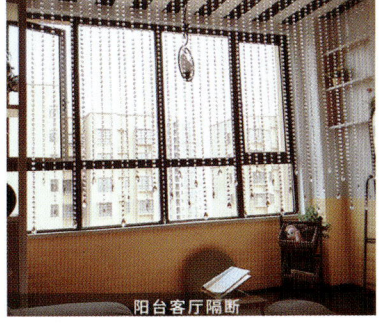
阳台客厅隔断

客厅吊顶隔断
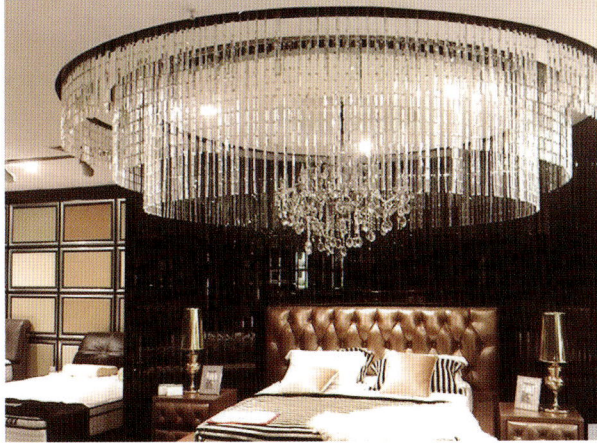
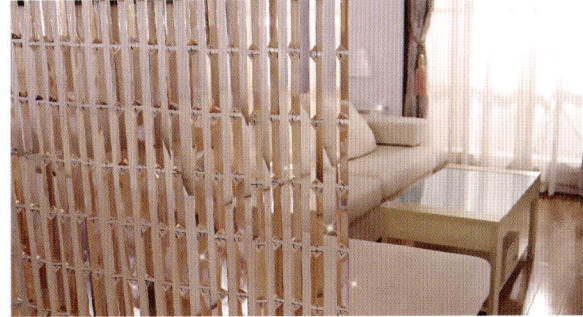

4.4.3 线帘

线帘以它那种千丝万缕的数量感和若隐若现的朦胧感，点缀于家居的区间分隔之处，为整个居室营造出一种浪漫的氛围。微风起时，线帘随风"流动"，此时才体会到原来家居也可以风情万种。

线帘可分为羽毛线帘、花朵线帘、多色线帘、扁银线帘、彩银线帘、爱心提花线帘、金银丝线帘、单色线帘等。

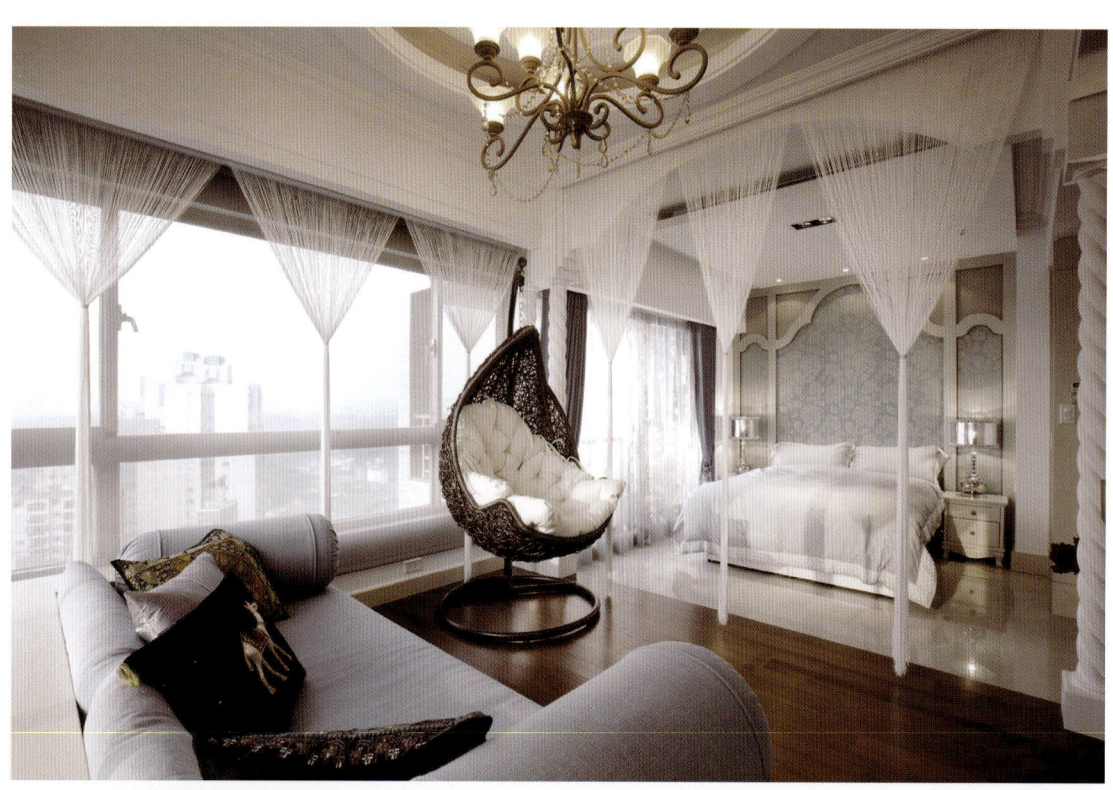

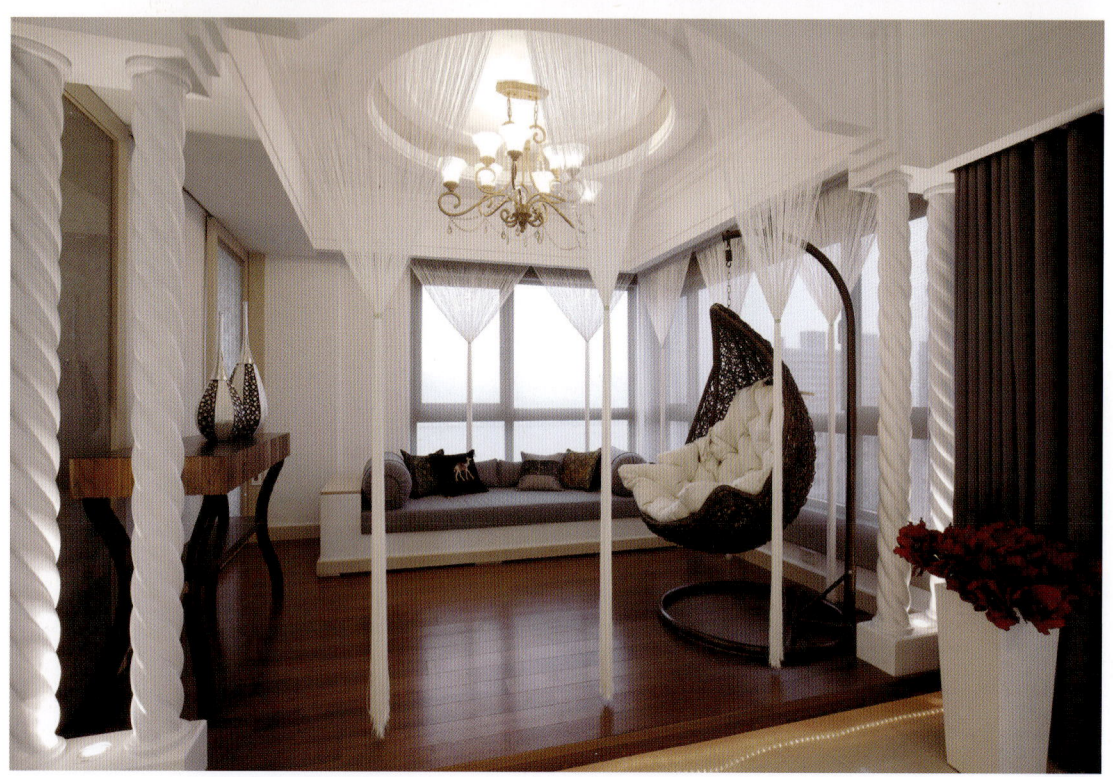

第一章 窗帘基础

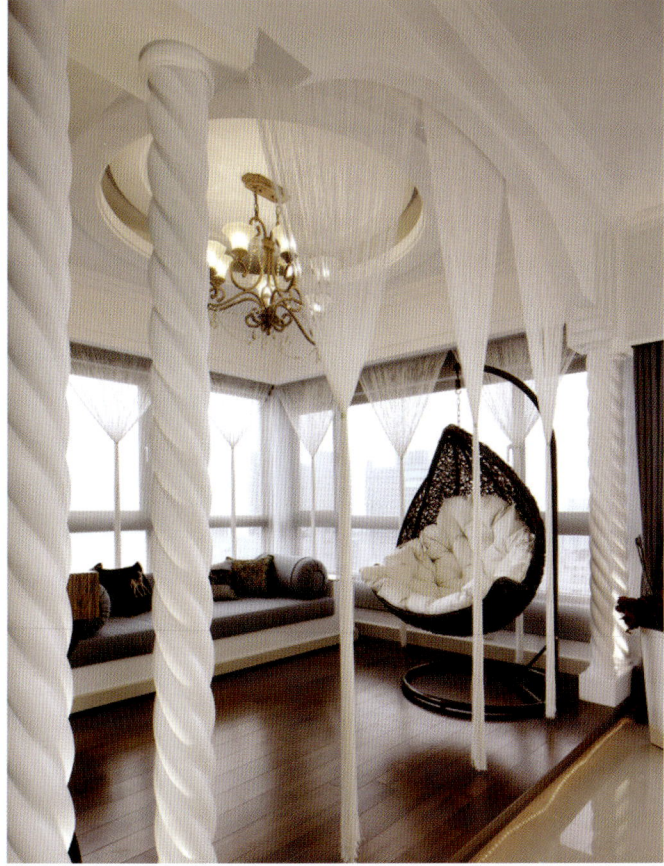

4.4.4 水帘

是水体沿着特殊的线流动，由于水孔较小、单薄，流下时仿佛水的帘幕，构成了无声的闪烁水幕，而流水不会喷洒四周，并使空气湿润，可以在室内起到观赏、间隔空间、配合室内设计的作用，水帘通过人工对水流的控制达到艺术效果，适用于花园、大厅、露台、酒吧、舞台表演等场所。

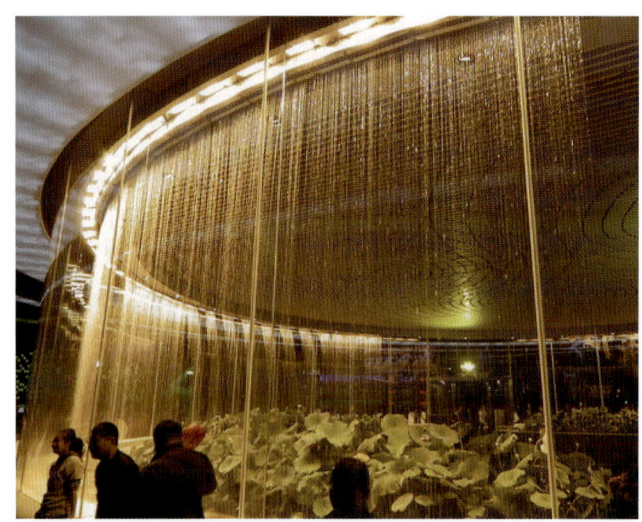

第一章 窗帘基础

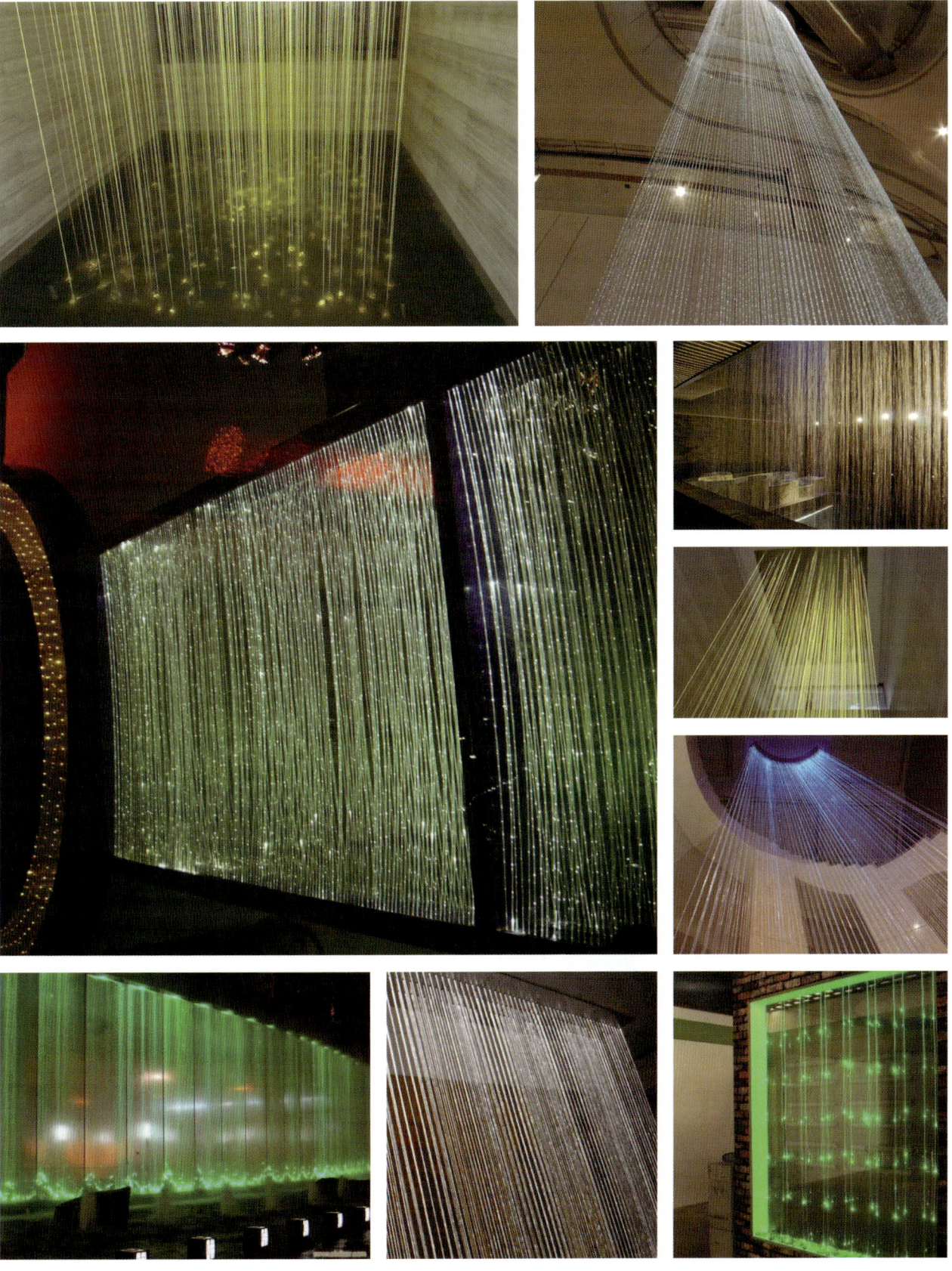

4.4.5 吊帘

吊帘以窗帘形式呈现，或以垂吊帘片形式呈现，以室内隔断装饰、空间氛围营造为主，多以多个吊帘出现。

**棉麻面料
厚实耐用**

选用优质厚磅棉麻混纺面料，厚实耐用，手感扎实不粗糙，易洗透气

**精美印花
水洗不褪色**

环保活性印染
无甲醛，孕童皆宜
水洗不褪色

精工裁剪

双层锁边，更精致
更耐磨，执着于细节
是产品的灵魂

4.4.6 窗帘片

窗帘片，门帘片，亦以窗帘片样式出现，材质略显厚重，以功能为主。

第一章 窗帘基础

4.4.7 绷纱帘

绷纱帘适合小窗户,做在窗户外面或者直接做在窗框上,上下穿杆,中间以纱帘捏褶的形式出现,可以简约淡雅,可以尊贵奢华,在于细节和装饰物的选择。

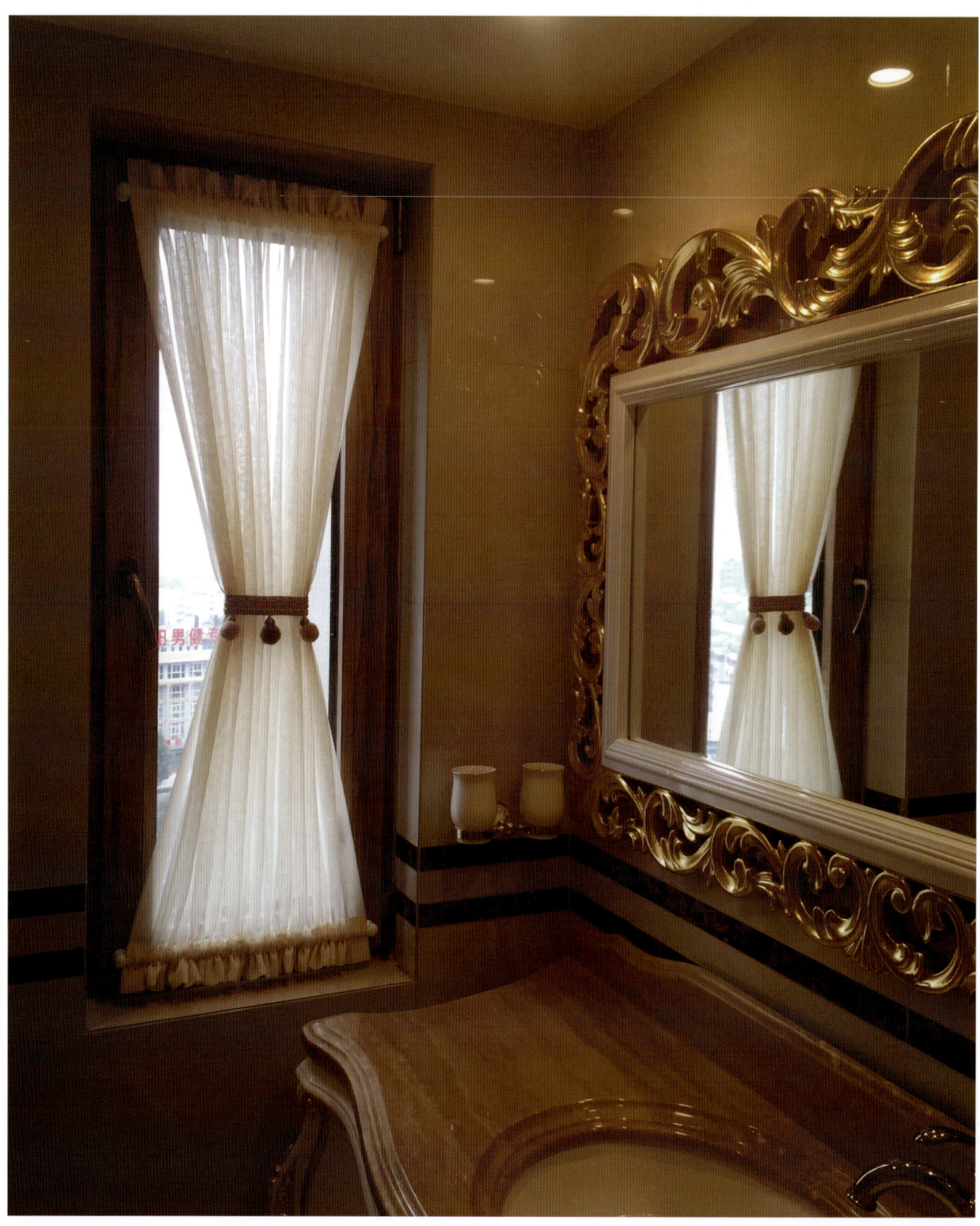

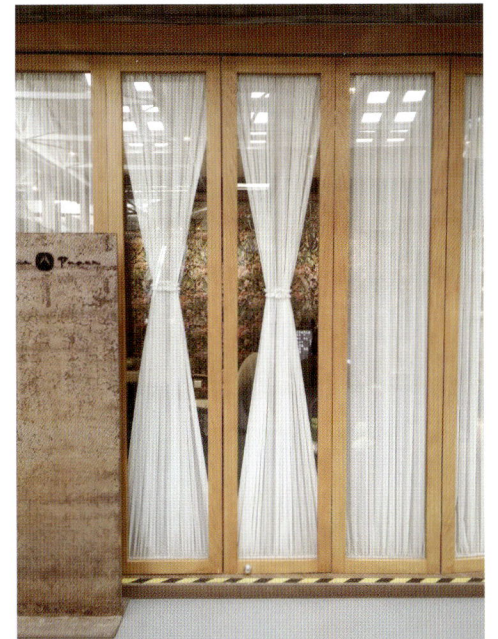
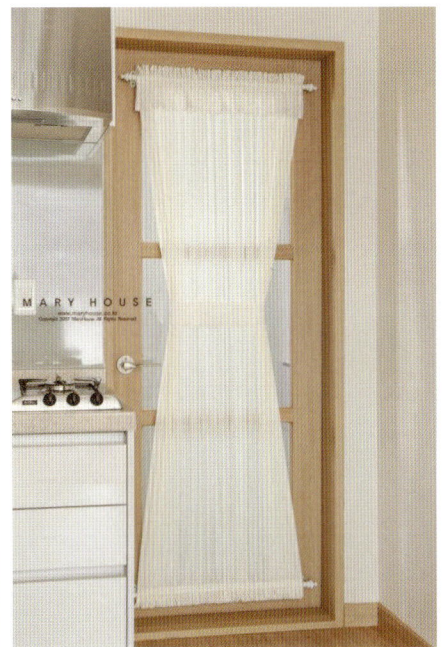
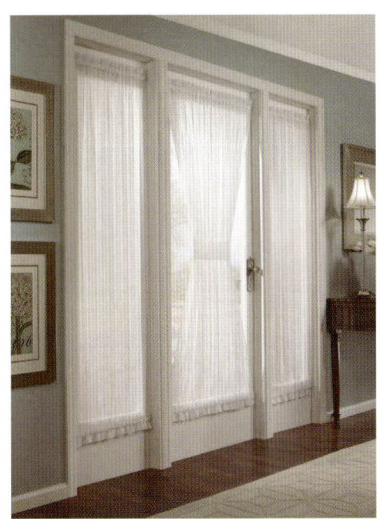
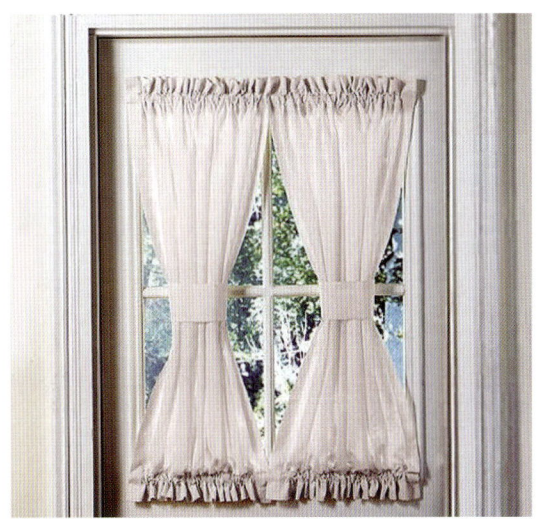
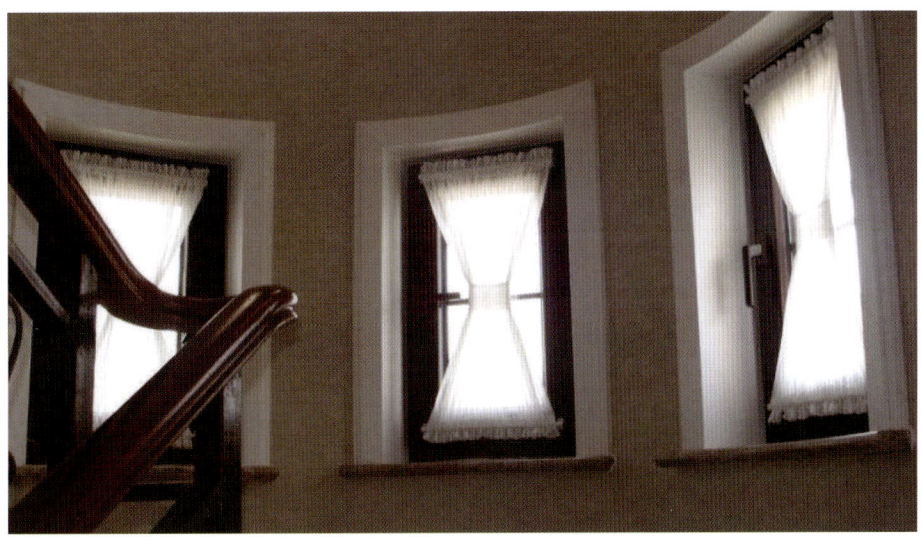

4.4.8 天窗帘

天窗帘以阳光房顶棚窗帘为主要参考，不乏顶层建筑的异形斜顶窗等窗户类型，天窗帘除了具有阻挡户外热量流入到室内的节能效果和能够使强烈的阳光以漫射光的形式反射入室内，使室内光线明亮而不眩目之外。它更将人们的生活空间从室内延伸到户外，在传达了一种庭院生活的休闲理念同时创造出了新的居住空间。

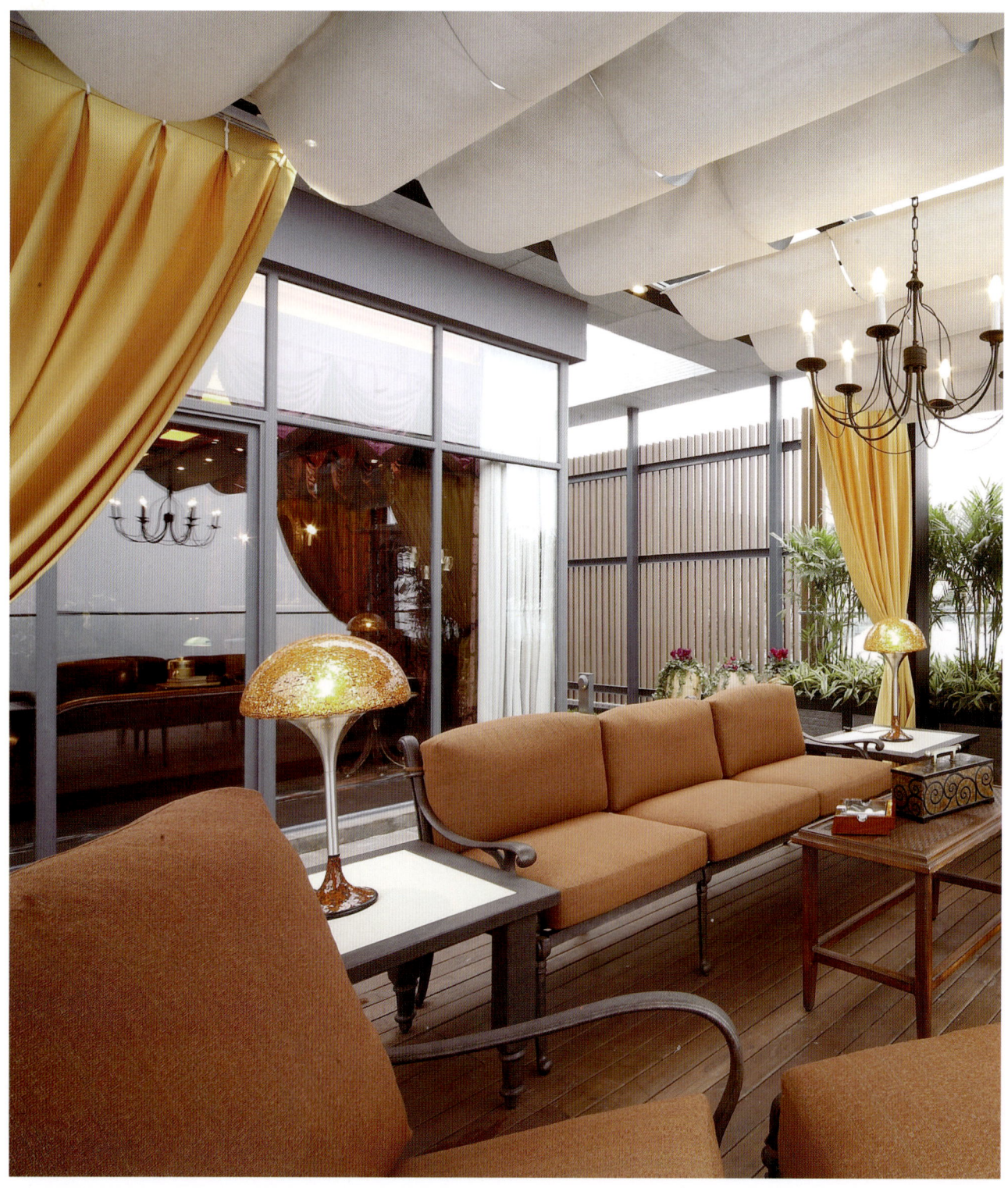

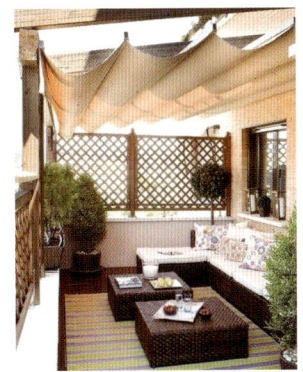

4.4.9 围巾帘

以简单的三角围巾，丝绸围巾等做窗户窗帘造型，以居家的温馨和热爱为室内装点，表达自由轻松舒适的居室氛围。

第二章 窗帘设计

1 生活方式解读

什么是生活方式？

这是一个非常值得我们思考的话题。

生活方式是一个内容相当广泛的概念，它包括人们的衣、食、住、行、劳动工作、休息娱乐、社会交往、待人接物等物质生活和精神生活的价值观、道德观、审美观以及与这些方式相关的方面。可以理解为就是在一定的历史时期与社会条件下，各个民族、阶级社会群体的生活模式。

作为软装搭配设计师，我们需要能够完整地将特定分类人群的某种生活本质与生存需求在特定事态所处的特定的时间、环境、条件的信息研究、分析后整合，系统地、形象化地显现出该特定人群的潜在但又是具体的需求的思维系统，这就需要在我们的客户接待、方案制作、设计对接中通过相应的洽谈工具和洽谈方式来为我们的目标群体做完整的生活方式分析和设计需求探索。

中国社会现处在经济转型期，中国人正在尝试从"过日子"到"去生活"的历史性进步。"生活"这个词正以空前的频率出现在今天的各种媒体上和场合中。目前中国的人均GDP与西方发达国家相比还有较大差异，但是中国人今天的生活方式却在迅速地向发达国家靠近。

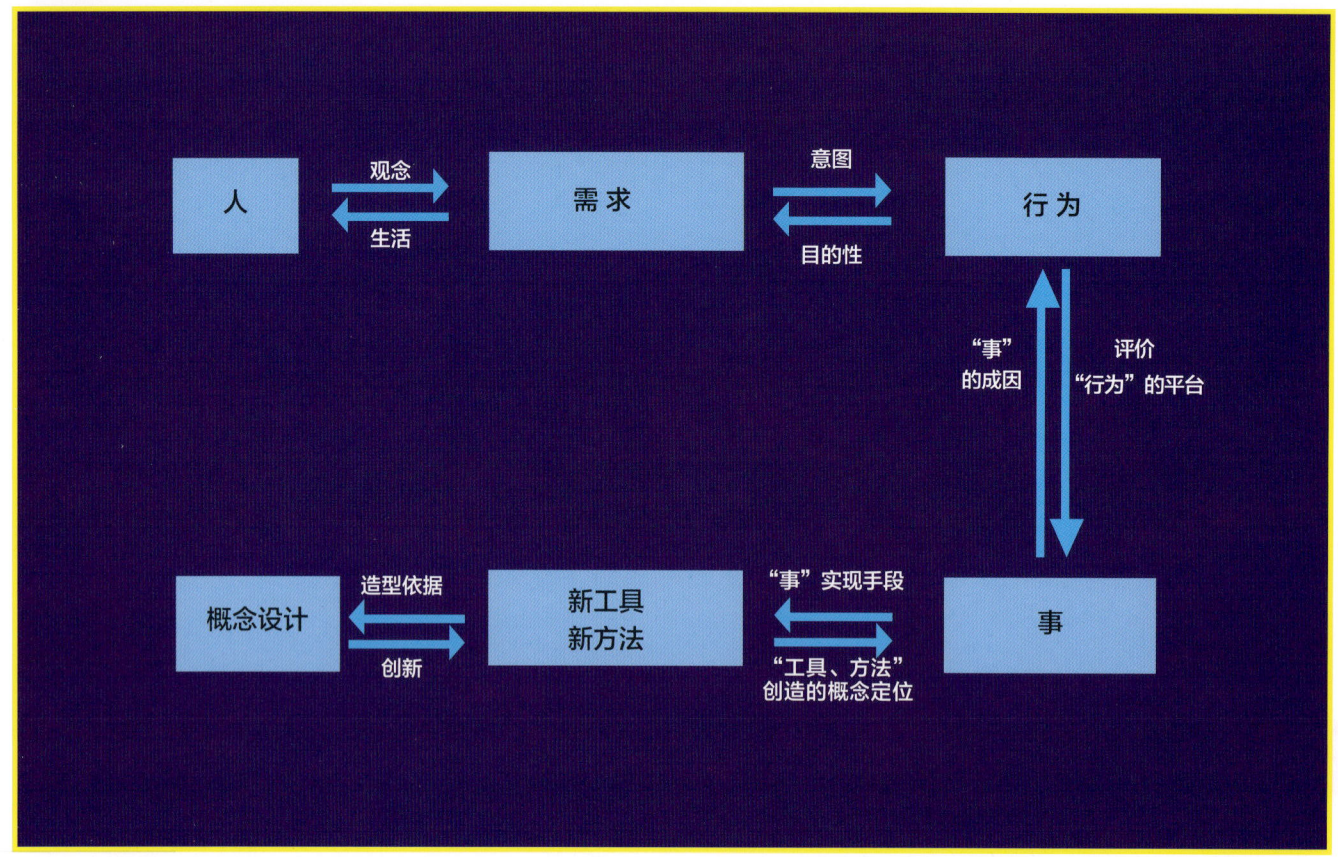

不同族群对生活方式有着各不相同的喜好，诸如便捷的、自然的、悠闲的、热闹的、奢华的、都市的、乡土的、繁华的、宁静的、怀旧的、时尚的、国际的、地域的、社交的、动感的、恬静的、养身的、康体的、科技的、智能的、民俗的、风情的、童趣的、娱乐的、保守的、前卫的、超现实的、山景的、水情的、SOHO的、LOFT的、HOMETEL的、SPA的、YOYO的等等。不同的生活方式的"定语"为社区文化主题的创造提供了不同的素材和依据。

如今的城市人大多已经挣脱了温饱的困扰，转而在尝试和追求从"小康"到"富裕"的生活体验。"衣食固其端"之后有了"人生归有道"。此时，如果我们还只是以顺应和跟从传统生活方式去思考产品和服务问题，就只能在同质化竞争的"红色海洋"中无情搏杀。倘若我们能够意识到"新生活方式"所引领的崭新设计空间，则将拥有一个无限大的创造前景。

"新生活方式"具有若干时代的特色：

其一，便捷，人们更加珍惜忙碌中飞逝的时光；

其二，安适，人们更加希冀动荡和忙碌之中的淡定；

其三，时尚，人们更加觉得变化的审美潮流代表着社会的进步；

其四，享受，人们更加知道生活不只是付出和给予；

其五，健康，人们更加清楚唯有健康才是真正属于自己的财富；

其六，生态，人们更加懂得履行作为人类的社会责任；

其七，人性，人们更加感悟到人本身存在的重要；

其八，精致，人们更加了解只有细节到位才是品质和品位的保证。

人们总是从生活方式的进化之中感受着社会的进化以及产品和服务的进步。如今许多人对市场的期许已不只是某个单一产品和简单服务的局部改变，而是一系列集群后的内容和形式所带来的生活形态的"内核"创造和系统改变。有专家认为，生活方式有一种神奇的力量，正在将看似毫无联系的商业孤岛联系起来，并且形成一种崭新生活方式的新的商业空间。

第二章 窗帘设计

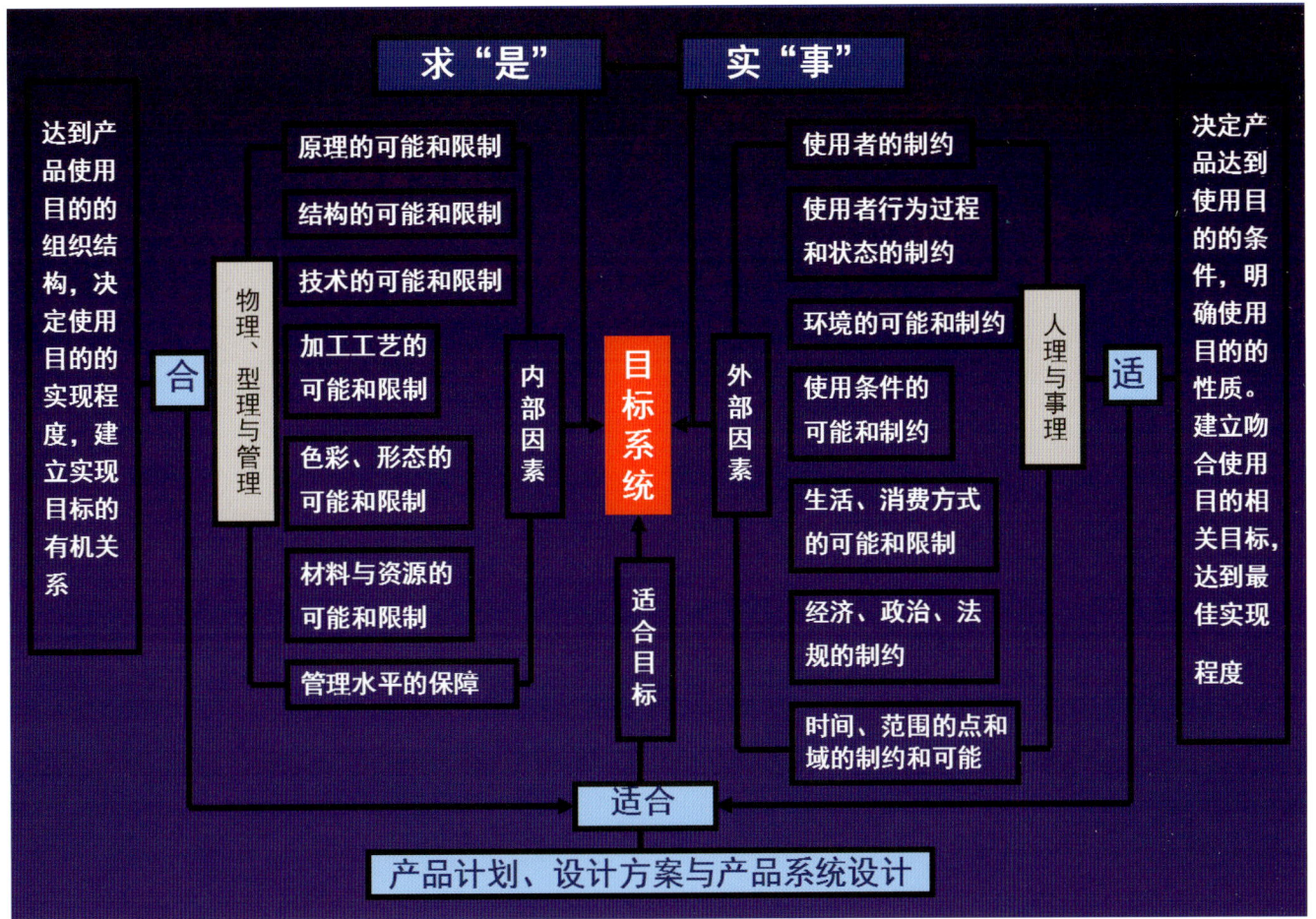

我们在研究今天的目标群体生活方式及其成因的时候，能够找到许多与之相关的具有时代意义的理论依据，诸如建筑空间美学、娱乐文化、生活经济学、体验经济学、艺术经济原理、情感空间论、当代伦理学、审美体验学以及文化社会学等方面的重要学说。

搭配设计与目标群体的多元化和个性化的选择需要我们了解全球软装市场，面对琳琅满目的产品市场，产品信息细分程度进一步加强，我们需要能够精准地匹配生活方式不同的人群不同的产品物料，这里面设计搭配方面包括材质、色彩、纹样、造型等，经济方面包括用料、价格、性价比、耐用度等。因消费人群消费价值观和审美观也日益复杂化，那么对于搭配设计目标群体的分析，就更应该从生活方式角度入手，实事求是地为每一个独立的个体搭配真正适合他们生活、空间、灵魂的设计案例。

大的范围我们分为国内与国外的生活方式解读。在国内我们分为南方或者北方地域的人群，在性别我们分为男性和女性，在年龄我们分为婴幼儿、少年儿童、成年、中年、老年等。那么我们需要记录下特定人群在特定环境下的行为，然后分析行为背后的观念、文化、需求等。通过观察、记录、访谈少量对象等方式，来了解特定的问题范畴。从感性工学的理论出发，以定量研究为主，用绝对理性的思路去研究感性。所以说，软装搭配设计是建立在理性分析之上的感性呈现。

那么在分析目标群体的时候我们必须做到实事求是。

实事求是：研究不同的人（或同一类人）在不同环境、条件、时间等因素下的需求，从人的使用状态、使用过程中确立目标系统——实事；然后选择造"物"的原理、材料、工艺、设备、形态、色彩等内因，之后再将"以人为本"的观念落实于人的本质需求的搭配设计中——求是。

相似的人组成特定的人群，特定的人群有相似的需求。

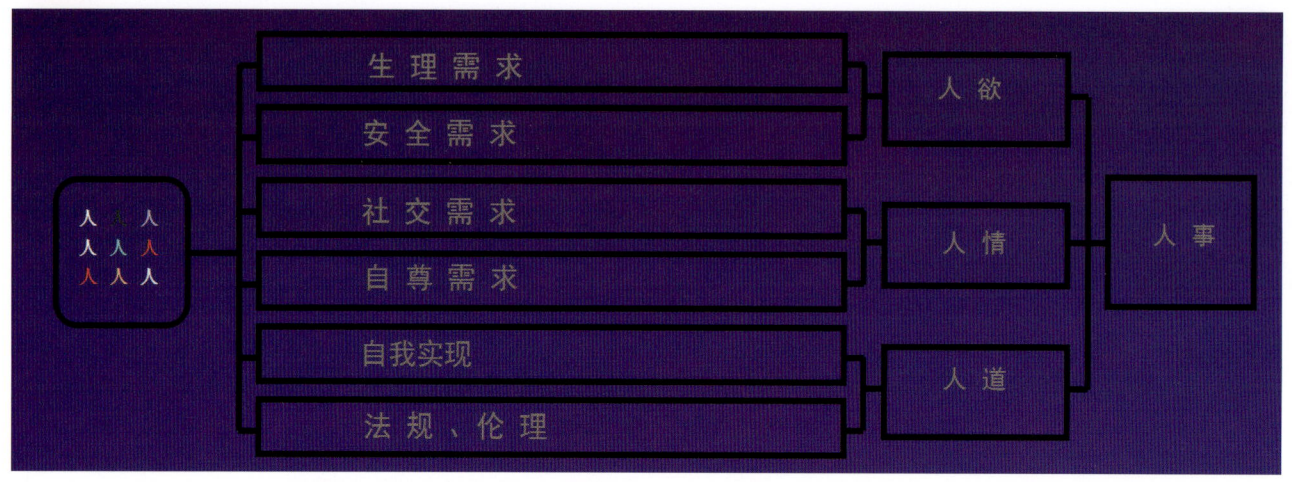

需求 层次的确定通过对以下物的观察：

```
                    生活
                  /      \
               工作        休息
          /  /  |  |  |  \  \
         衣 食 住 行 用 游 交往
                    |
                需求与行为
                    |
                  事理
                    |
            创造"物"的新概念
```

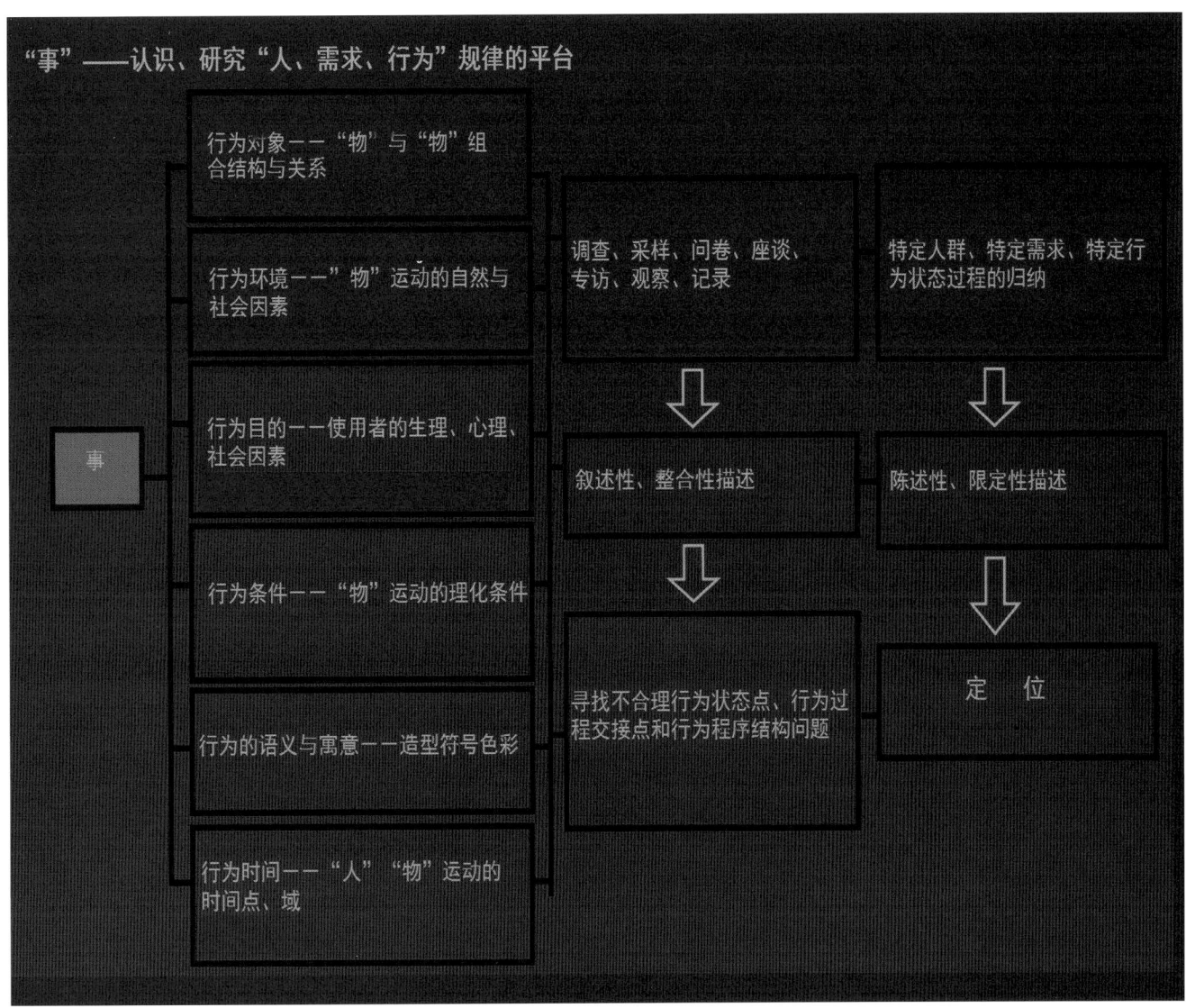

人们的需求可以通过对以上方面的观察、分析进行定位,在定位目标群体生活方式的时候,我们要注意一切都是为搭配设计服务,通过调查、采样、分析的方式,通过专业的色彩、材质等与目标群体的综合形象进行综合测评。

因此,一切软装搭配设计的基础是针对于我们所服务的对象和使用的人群,对象可以是物亦可以是人,思考最终的搭配设计想要表达的是哪一种思想、哪一种状态、哪一种生活方式,是我们软装搭配设计的重中之重。

2 室内窗帘风格

配合参考本系列图书中的《壁纸软装搭配营销教程》风格释意，我们来感受下在不同风格中，窗帘搭配设计的表达形式与配色尺度。

2.1 法式古典风格

造型：组合幔造型居多

颜色：以空间基调分析，巴洛克、洛可可等法式风格为原型配色

格调：奢华、典雅、浪漫

纹样：古典欧式纹样、素色

材质：真丝、丝绒等奢华面料

针对法式古典风格的窗帘，我们首先需要考虑的是空间格调的定位和想要表达的空间情感，度的把握比较关键，大到整体窗帘的造型的定位和色彩的搭配，小到一个墙勾的使用和小吊穗的选配，尽量都在一个格调定位当中，色彩和材质上也要保证统一性。

第二章 窗帘设计

窗帘软装搭配营销教程
CURTAIN SOFT MATCHING MARKETING TUTORIAL

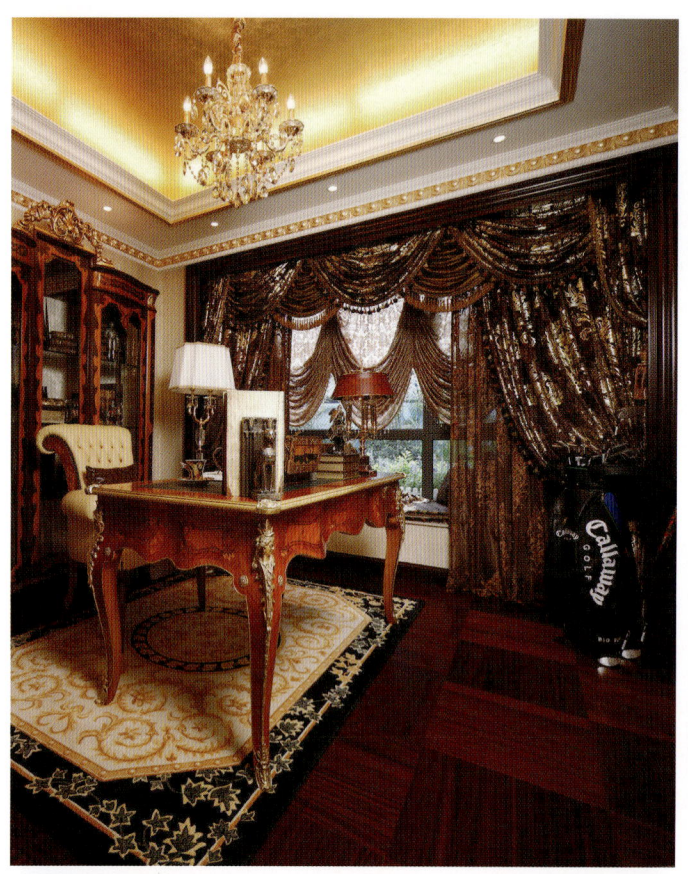
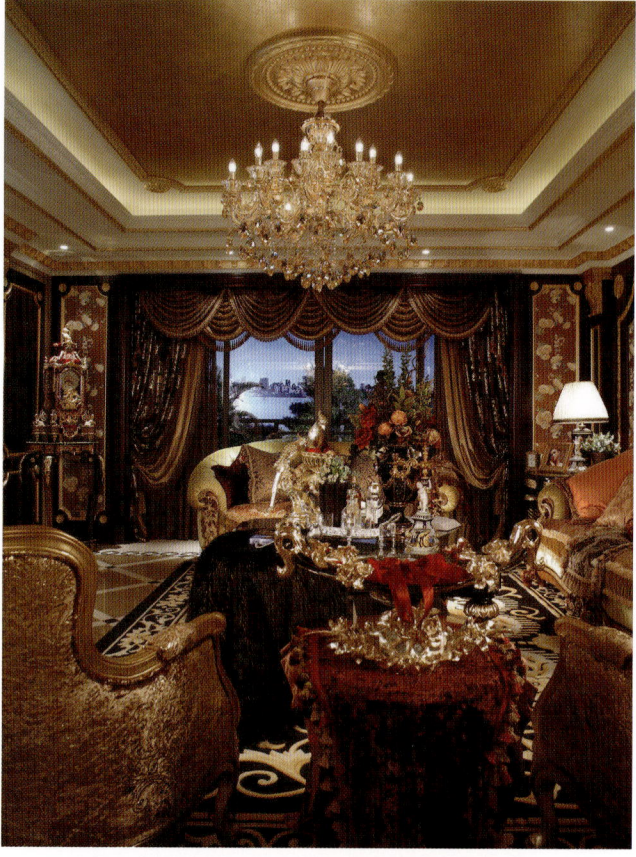
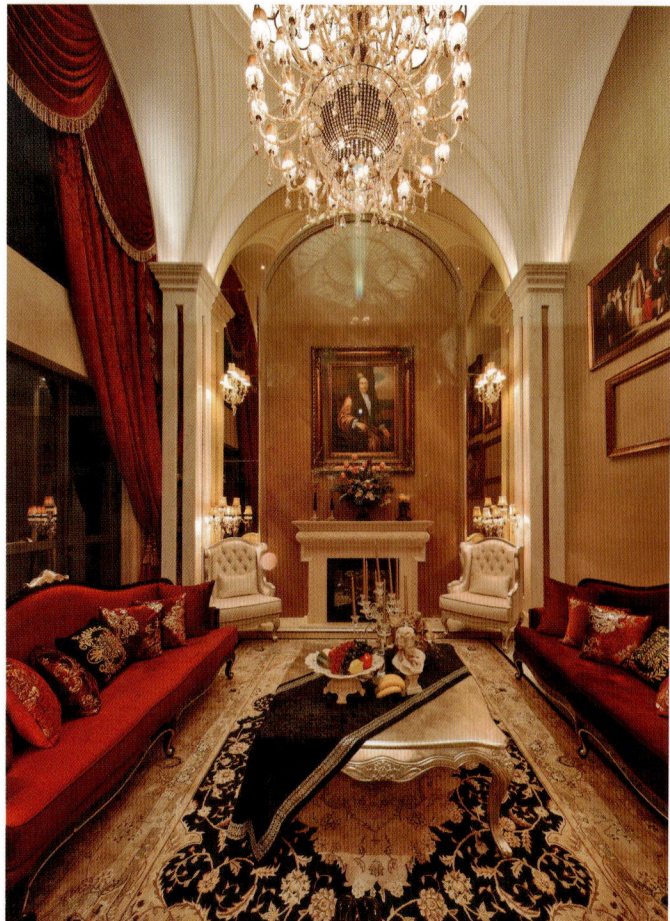

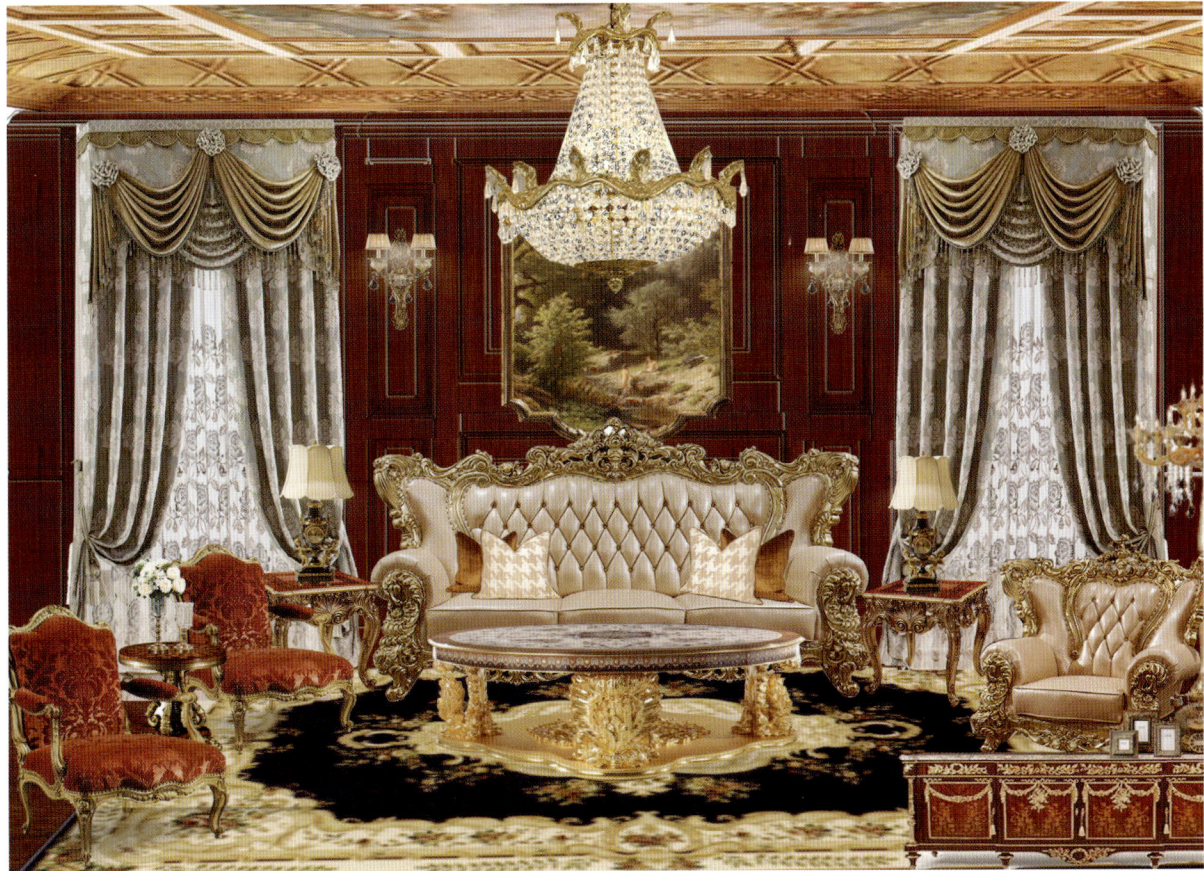

2.2 法式新古典风格

造型：水波幔、平幔剪花、褶幔帘等

颜色：以空间基调分析，色彩较为融合统一

格调：轻奢，典雅，浪漫

纹样：古典欧式纹样、素色

材质：真丝、丝绒等奢华面料

针对法式新古典风格空间的窗帘，我们首先要考虑的是空间各个元素的尺度占比，比如空间中硬装环境相对简单一些或者复杂一些，那么我们着手的窗帘搭配上则需要根据所在的空间进行定位。在窗帘造型上多用欧式系统的窗帘样式，并非要奢华繁复的造型样式，倒是可以在细节之处做到点睛之笔，颜色上尽量和空间进行协调，打造法式骨子里的高雅尊贵之感。

第二章 窗帘设计

窗帘软装搭配营销教程
CURTAIN SOFT MATCHING MARKETING TUTORIAL

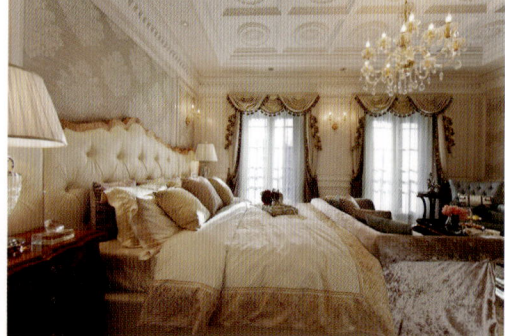
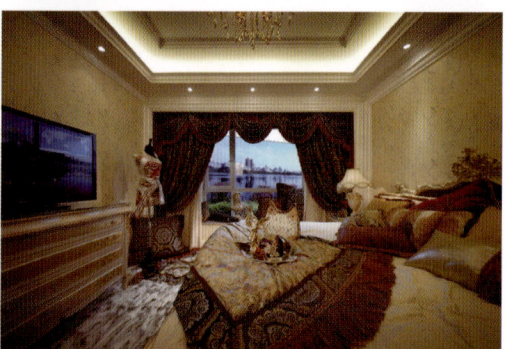

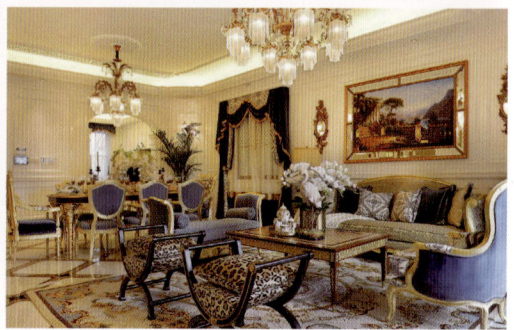

第二章 窗帘设计

窗帘软装搭配营销教程
CURTAIN SOFT MATCHING MARKETING TUTORIAL

2.3 浪漫主义风格

造型：设计感强，以欧式风格体系为主

颜色：色彩淡雅柔和

格调：典雅、浪漫、温馨、纯净

纹样：欧式纹样、自然纹样、素色

材质：真丝、丝绒、高精密、雪尼尔、棉麻等面料

针对浪漫主义风格空间的窗帘，其实我们可以从主人的情感需求出发，主要表达空间中以布艺为柔情寄托的一种艺术表达，抒发主人对于理想生活的一种美好向往，浪漫主义的窗帘设计基于18世纪到19世纪时期的欧洲背景，但是在呈现形式上，我们可以不拘一格，主要注意空间中主观抒情的表达即可。

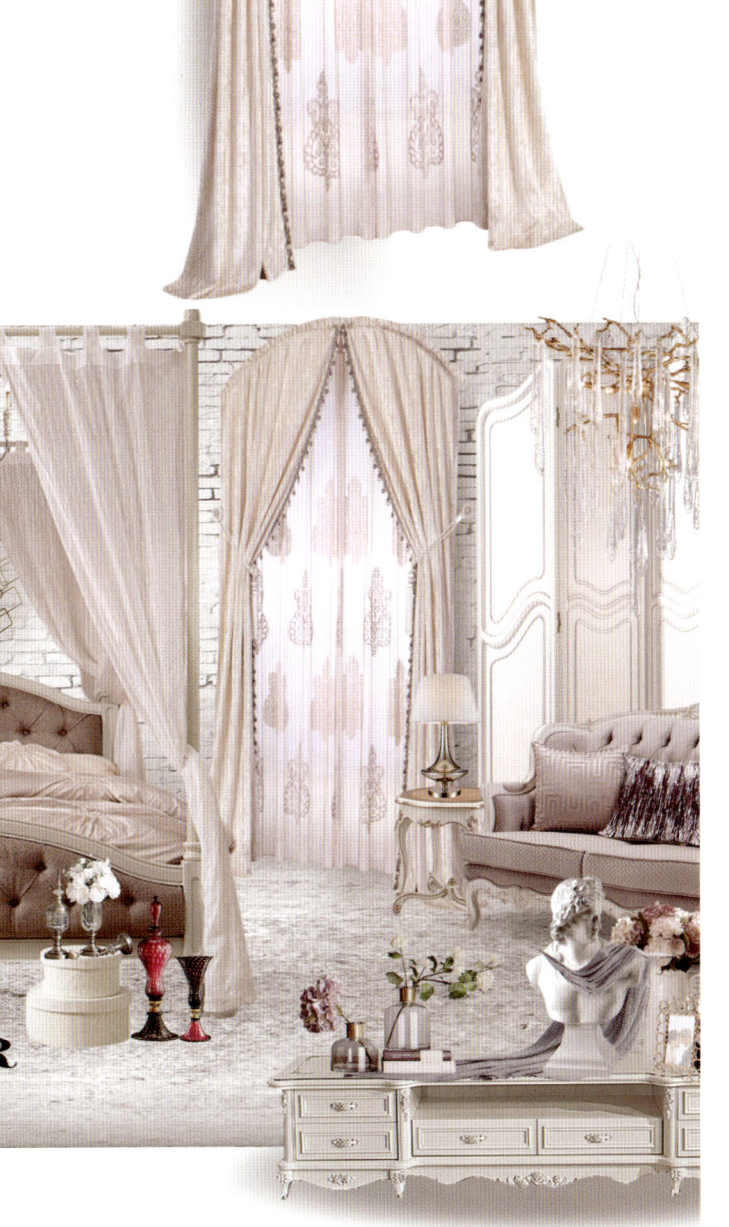

窗帘软装搭配营销教程
CURTAIN SOFT MATCHING MARKETING TUTORIAL

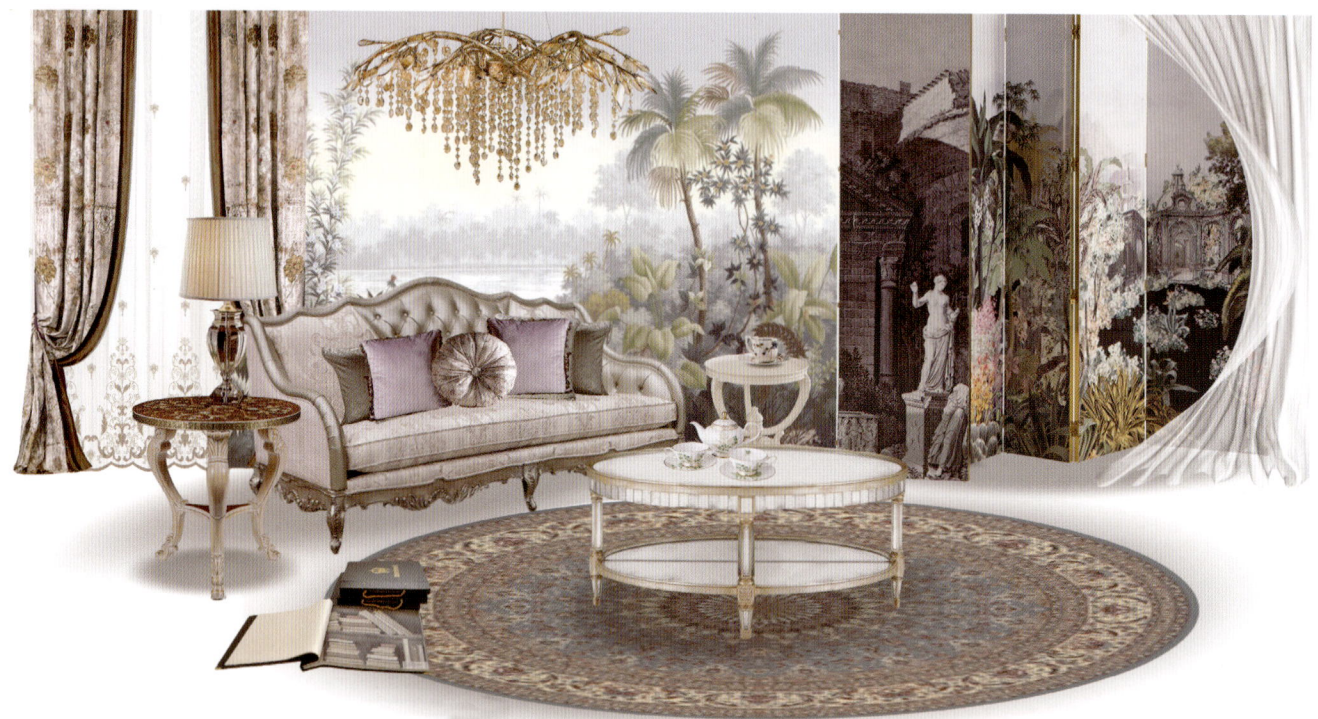

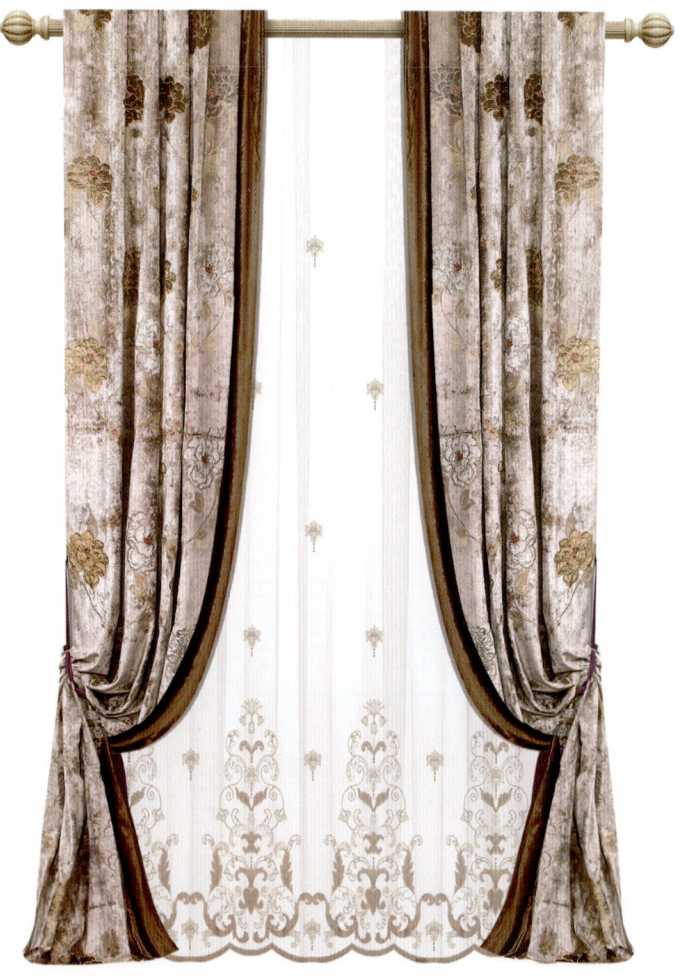

第二章 窗帘设计

2.4 美式古典风格

造型：欧式造型，自由造型
颜色：以大自然为基调配色，较为沉稳、厚重
格调：奢华、朴实
纹样：古典欧式纹样、素色
材质：棉麻、雪尼尔、高精密等面料

美式古典空间中的窗帘，首先我们要搞清楚用户的风格血统，是否为美式，是否为古典。在这个过程中，我们需要严格地分辨美式风格的时期，需要清楚美式空间的格调定位，再确立空间窗帘造型样式和配色关系。古典美式风格作为殖民地风格中最具代表性的风格，我们需要在窗帘设计中突出这一主题，以表达对历史的怀旧之情。一般都选用偏向自然情感的材质，也可以继续表达美式风格自由随性、纾解压力的一种生活方式。

第二章 窗帘设计

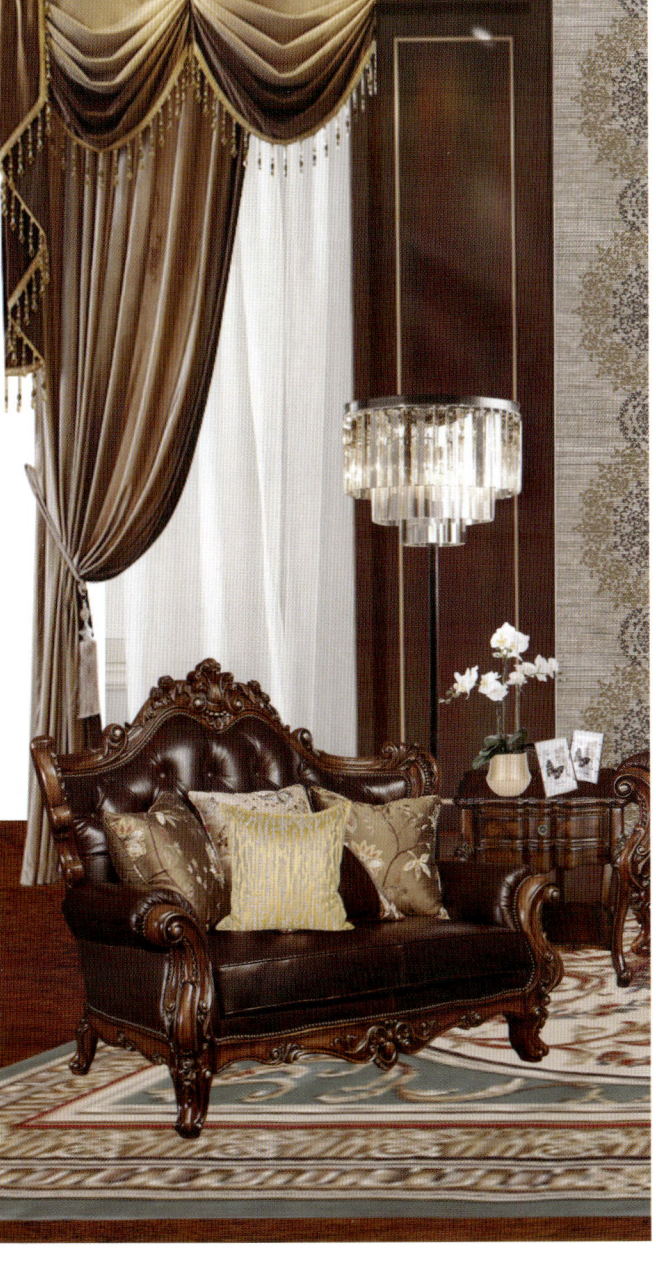

窗帘软装搭配营销教程
CURTAIN SOFT MATCHING MARKETING TUTORIAL

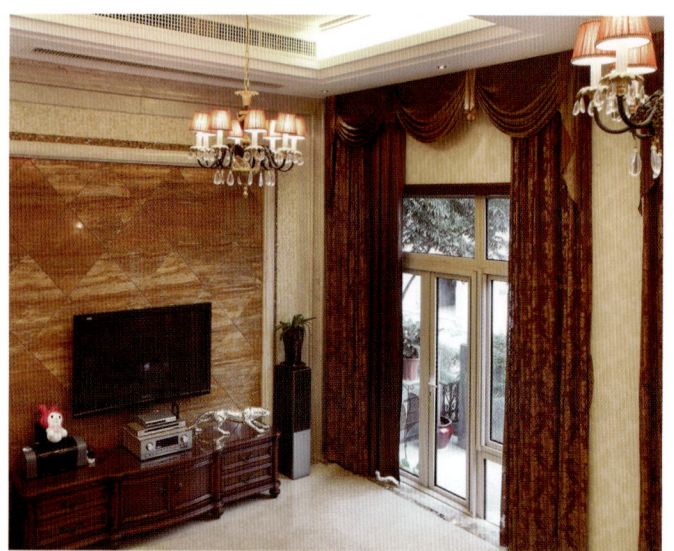
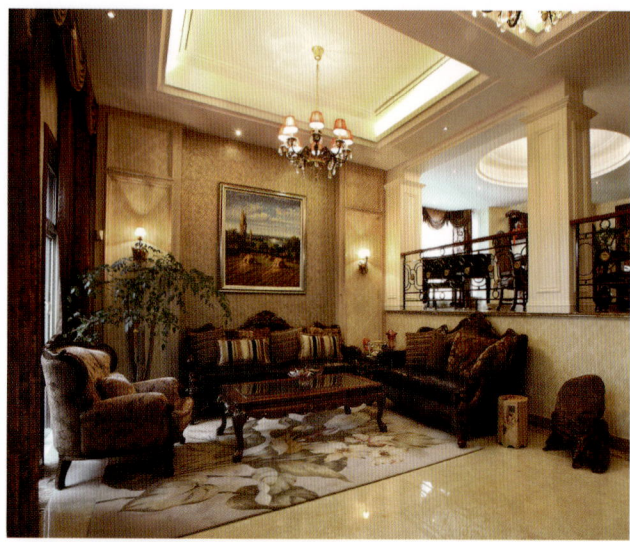
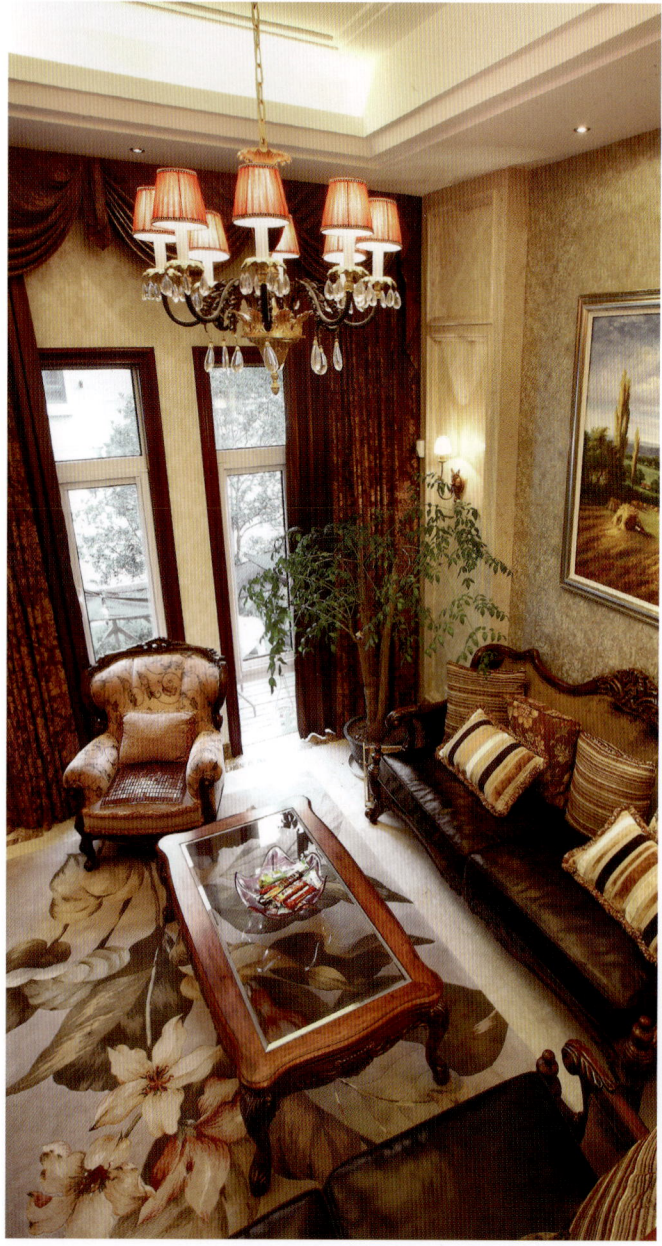
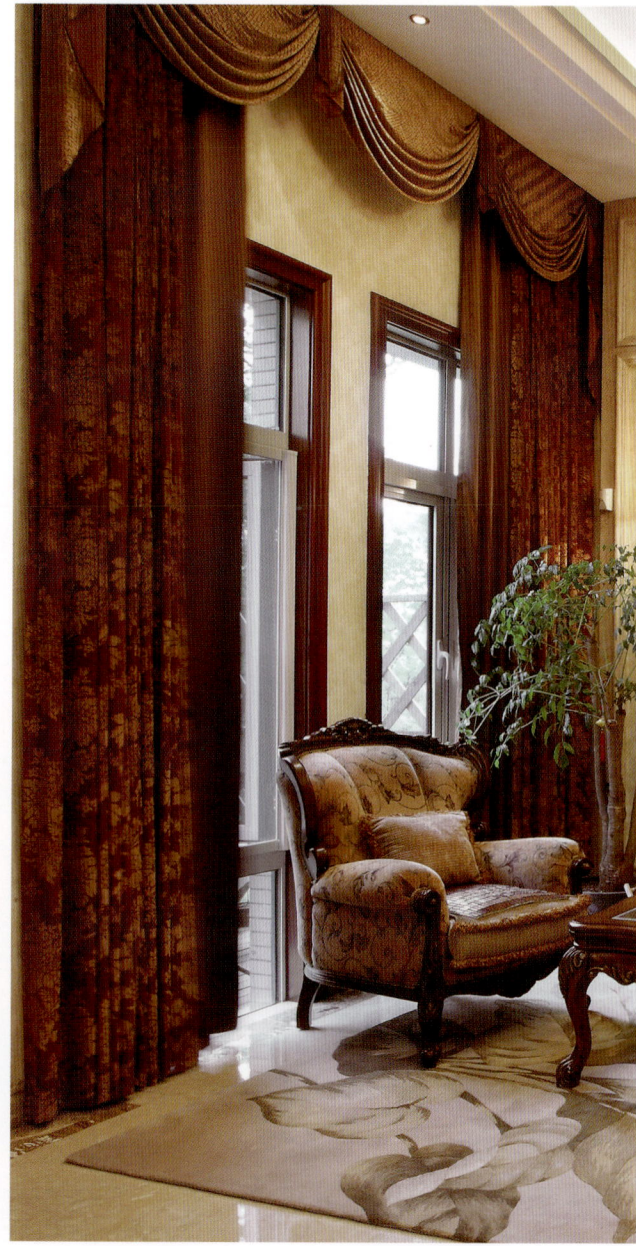

第二章 窗帘设计

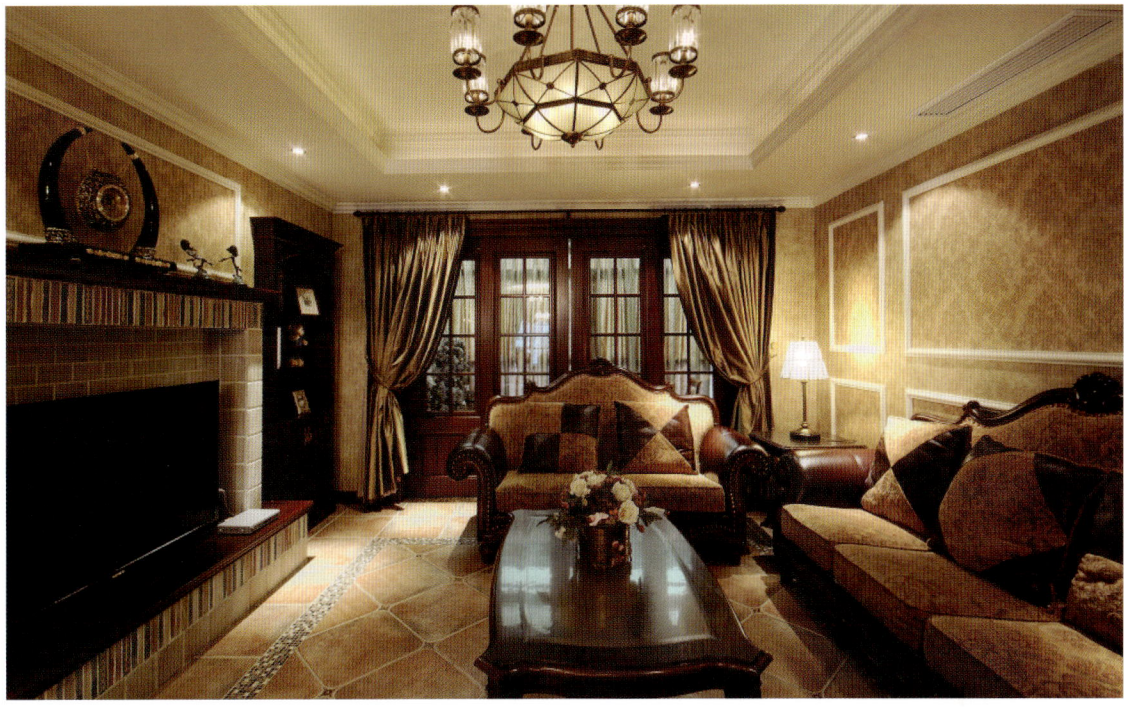
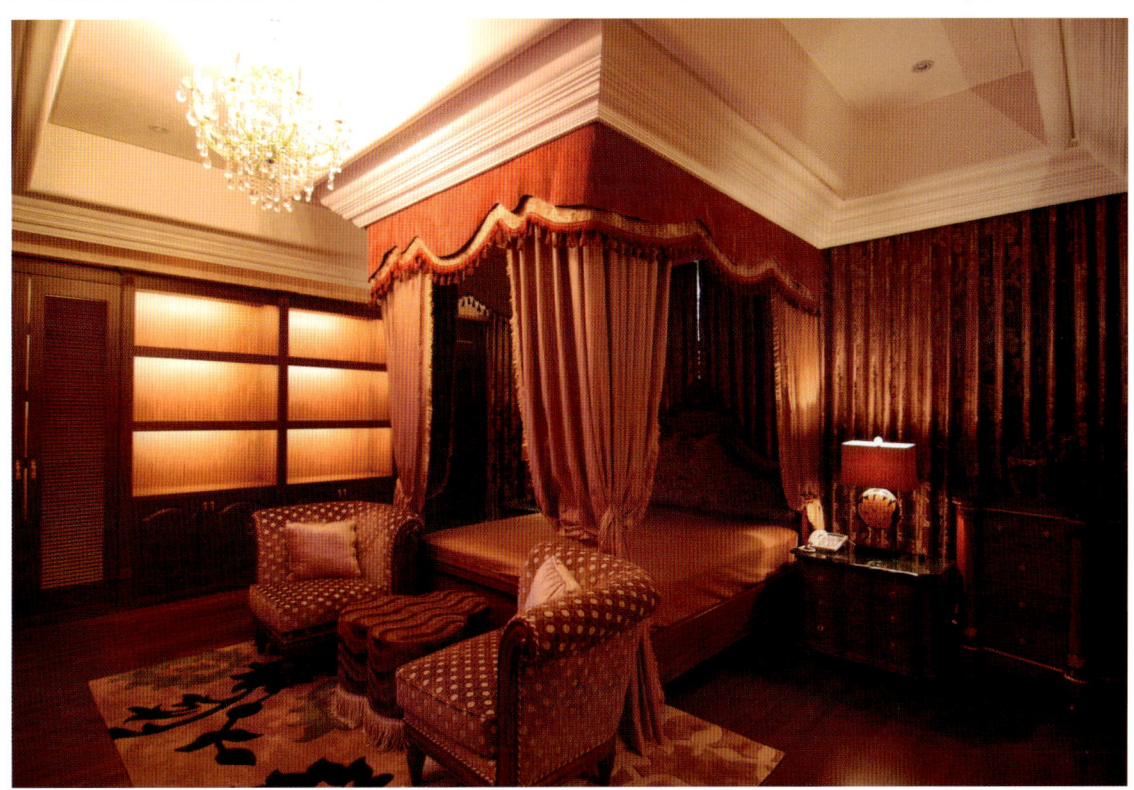

2.5 美式乡村风格

造型：常规造型，自由造型

颜色：以大自然为基调配色

格调：朴实、浪漫、温情

纹样：古典欧式纹样、素色

材质：棉麻、雪尼尔等自然面料

美式乡村风格顾名思义就是一种对于自然的淳朴的生活方式的向往，面对这种带有美式情节和回归自然的态度，首先我们定位的窗帘材质必须是自然材质或者具有自然质感的。在纹样选用上，也是在美式风格的基调上，我们可以选用大量的自然纹样，但是需要注意的一点就是，我们在美式乡村中，如果不考虑空间格调的定位，纹样在花型中需要以同样怀旧、自然、淳朴、乡土的感觉为主，以确定将自然的情趣引入室内，在自由轻松的空间中，窗帘的造型则随性洒脱，不用精工雕琢，以能够表达美式乡村骨子里朴实的泥土气息。

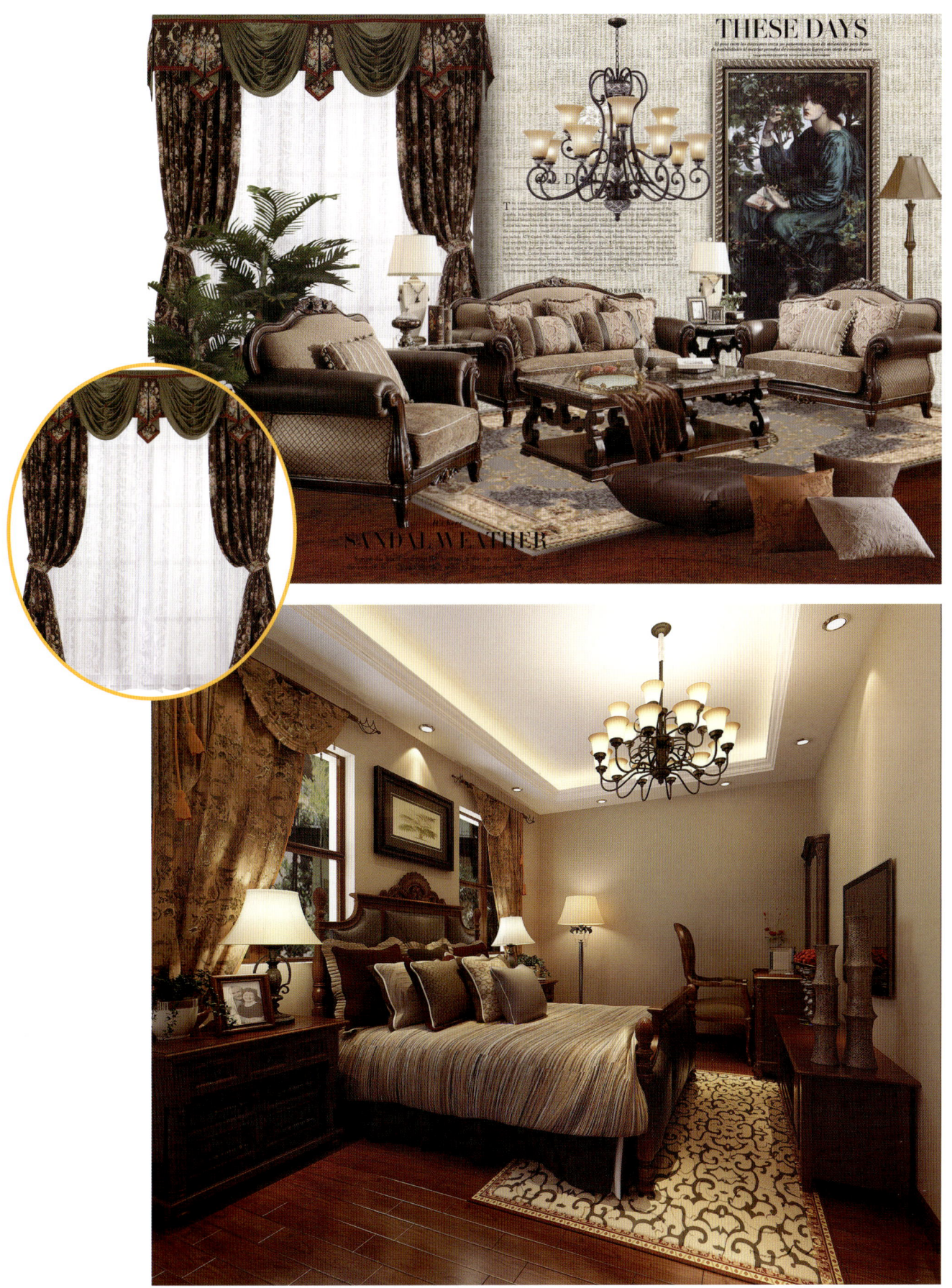

2.6 美式现代风格

造型：常规造型

颜色：空间基调配色

格调：奢华、质朴、纯净、典雅

纹样：素色、暗纹、肌理

材质：棉麻、雪尼尔、真丝、高精密等面料

美式现代风格空间的窗帘设计，首先我们需要知道美式空间的格调定位在哪里，这样能够更好地帮助我们切入到窗帘的材质定位和颜色定位。美式现代风格没有过多的装饰物，保留美式风格的精神与现代主义融合，更加符合现代人的审美和生活节奏，那么美式现代窗帘的设计也就更加注重材质和色彩搭配而非造型款式，那么在搭配美式现代空间的窗帘中，我们一定要先以空间中的家具为主体参考。

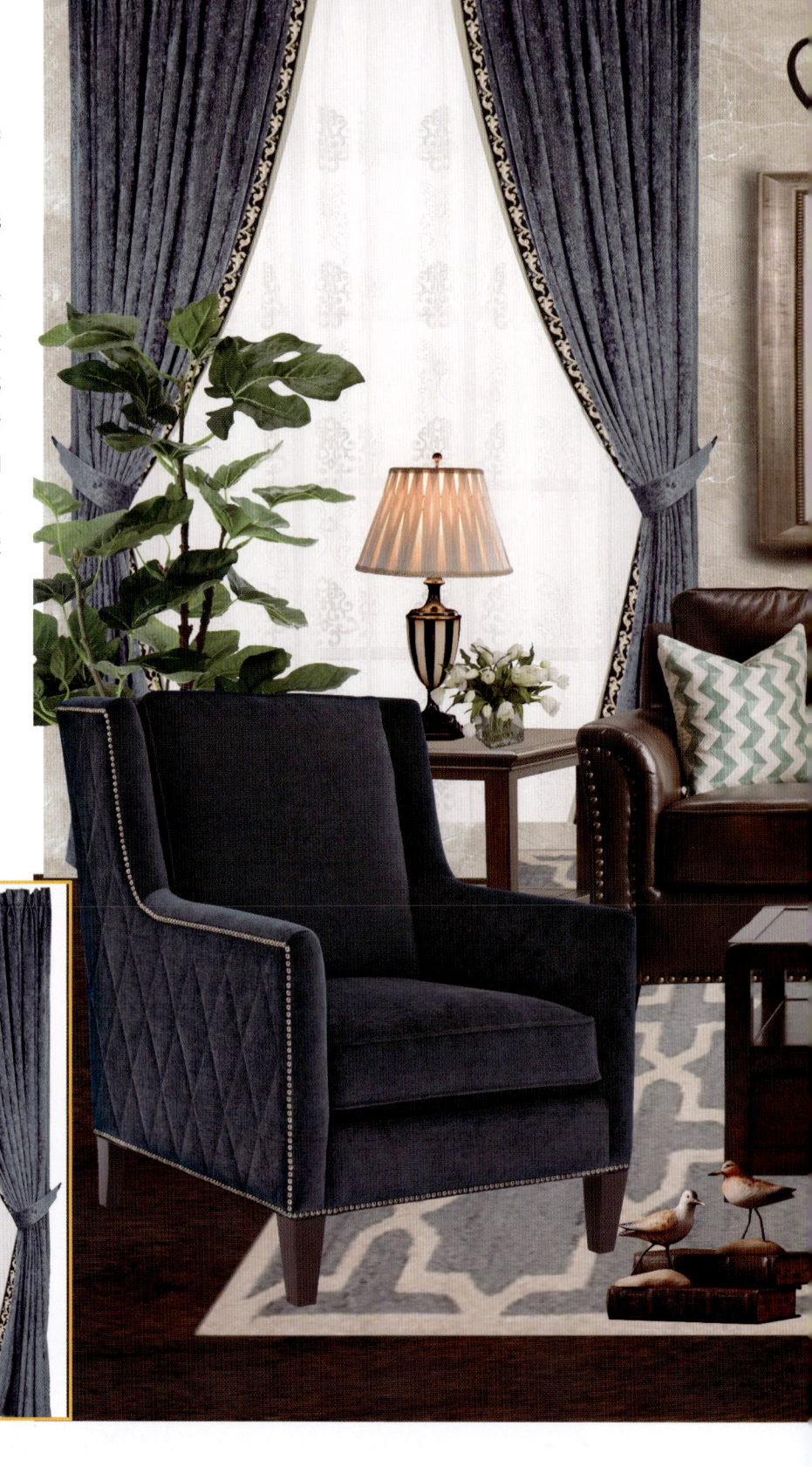

第二章 窗帘设计

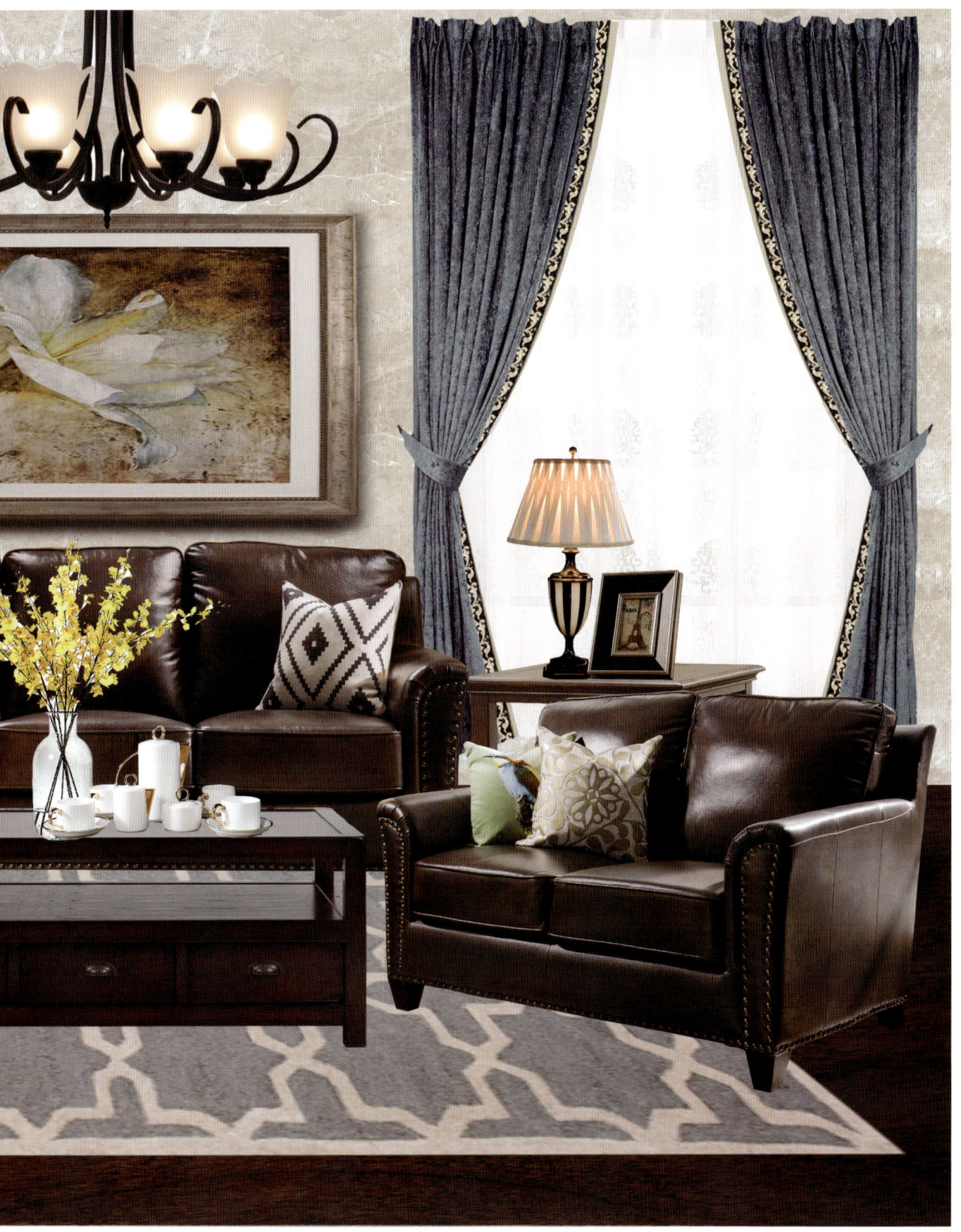

窗帘软装搭配营销教程
CURTAIN SOFT MATCHING MARKETING TUTORIAL

第二章 窗帘设计

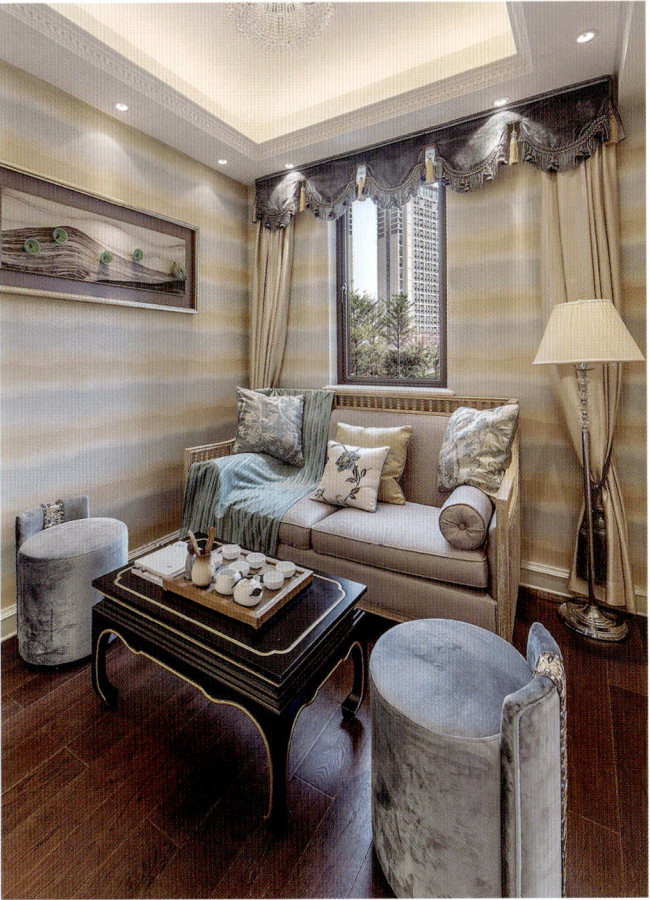

2.7 新古典主义风格

造型：水波幔、平幔剪花等

颜色：以空间基调分析

格调：轻奢、典雅、浪漫、纯净

纹样：古典欧式纹样、素色、肌理、暗纹

材质：真丝、丝绒、雪尼尔、高精密、棉麻等面料。

新古典主义风格的窗帘搭配，主要在于空间的整体把握，新古典主义风格以其独特的方式将古典的法则引入现代，能够结合 Art Deco、现代主义、后现代主义等以不同的形式延续古典主义的秩序。我们在确定整体空间的基本格调定位之后，在窗帘材质和颜色的选用上，需要保留其大致的风格空间感，在造型设计上摒弃复杂的表现手法，简化线条，在细节上表达空间整体氛围。

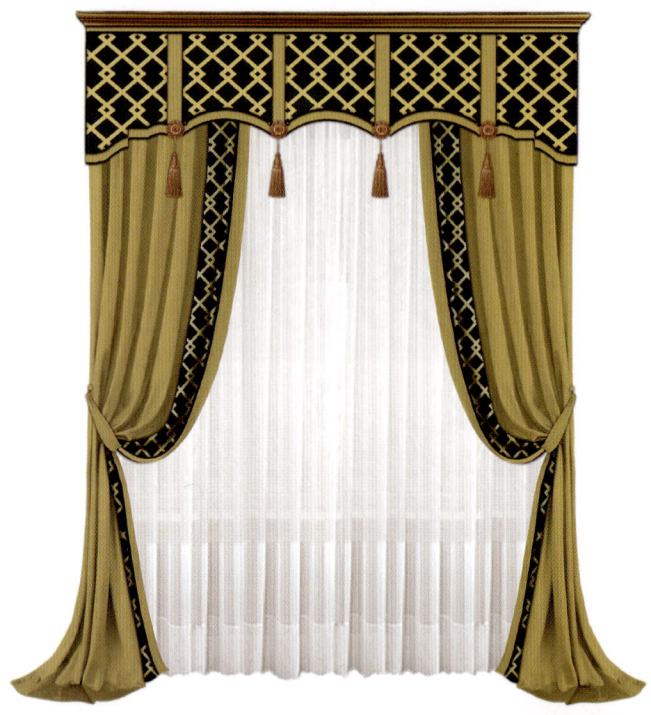

第二章 窗帘设计

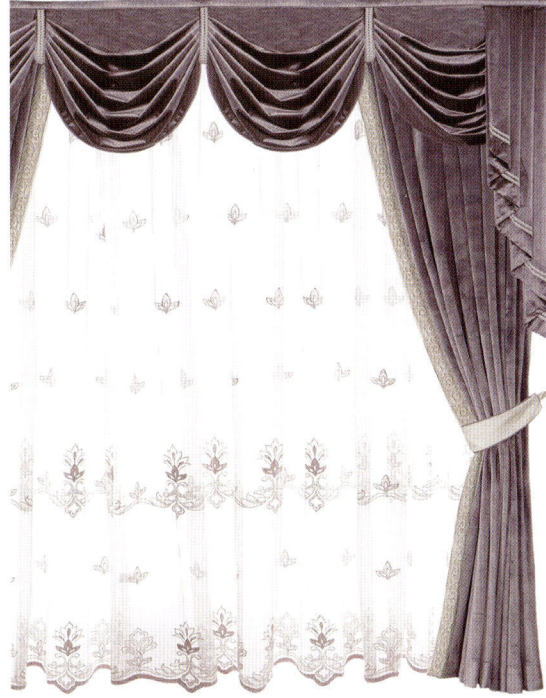

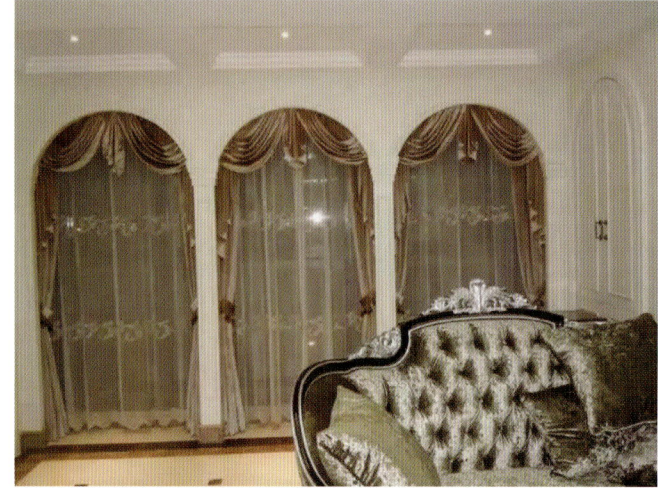
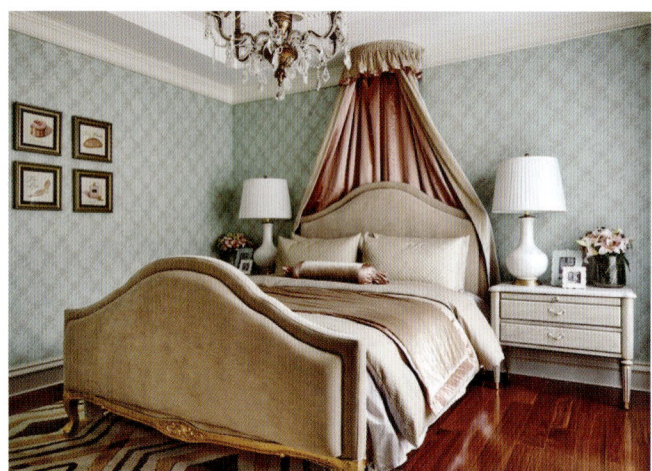
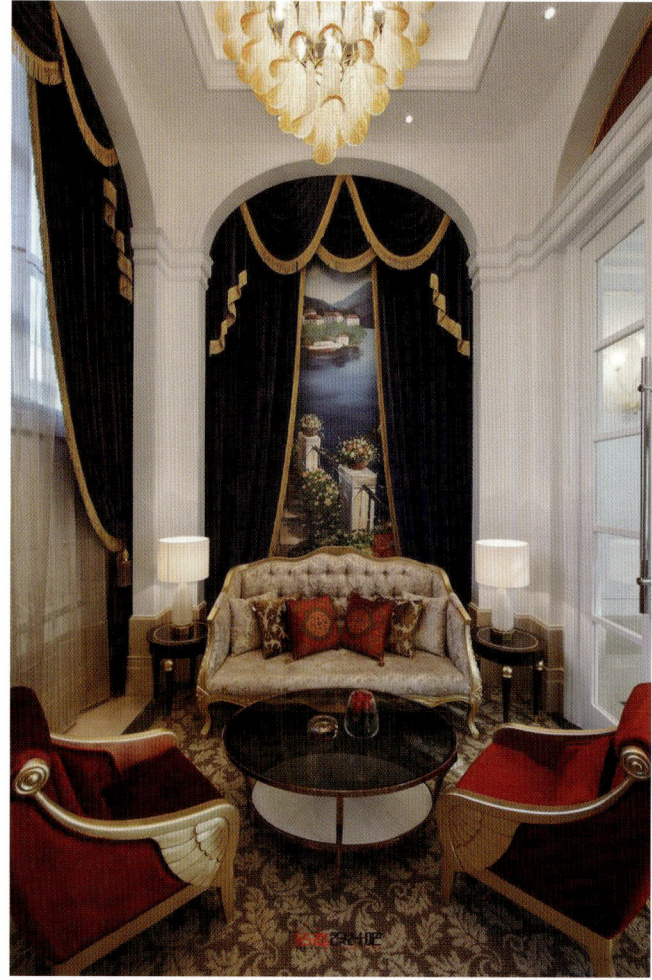
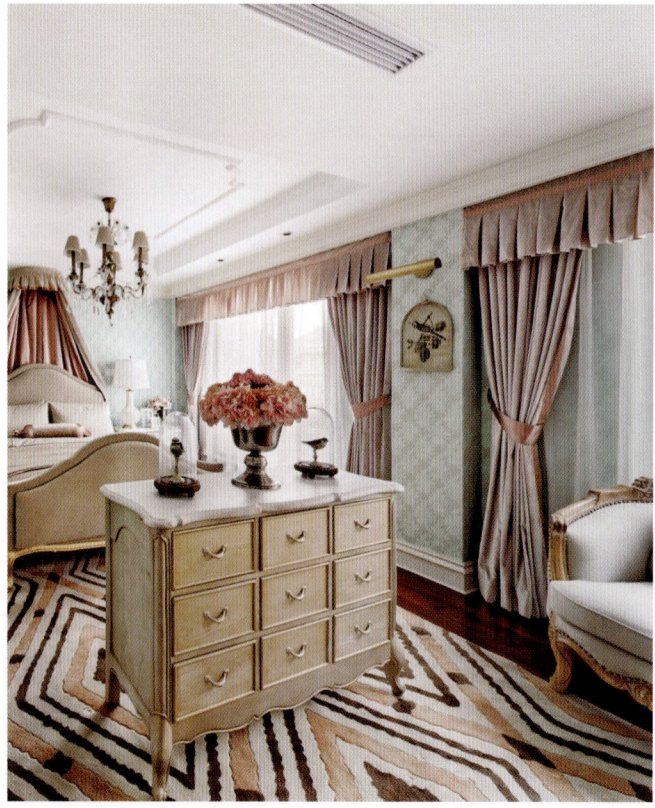
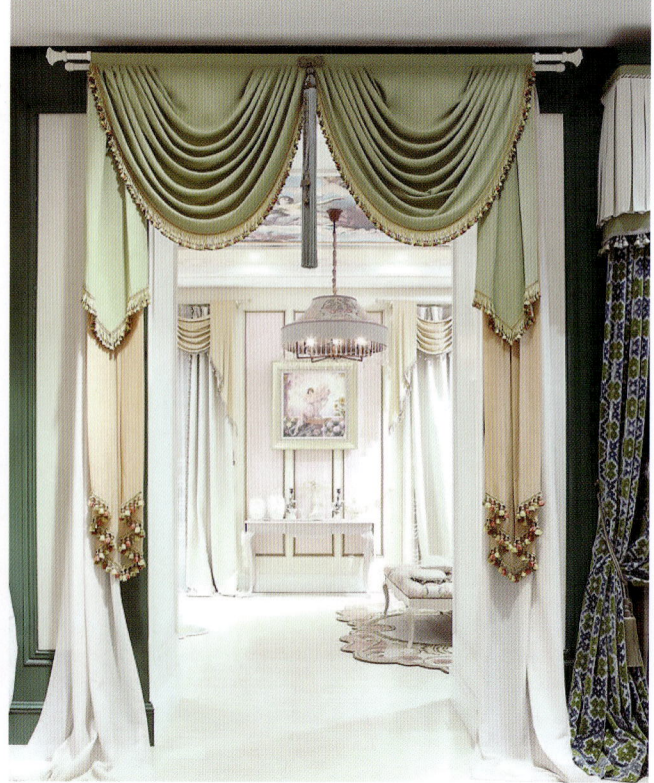

第二章 窗帘设计

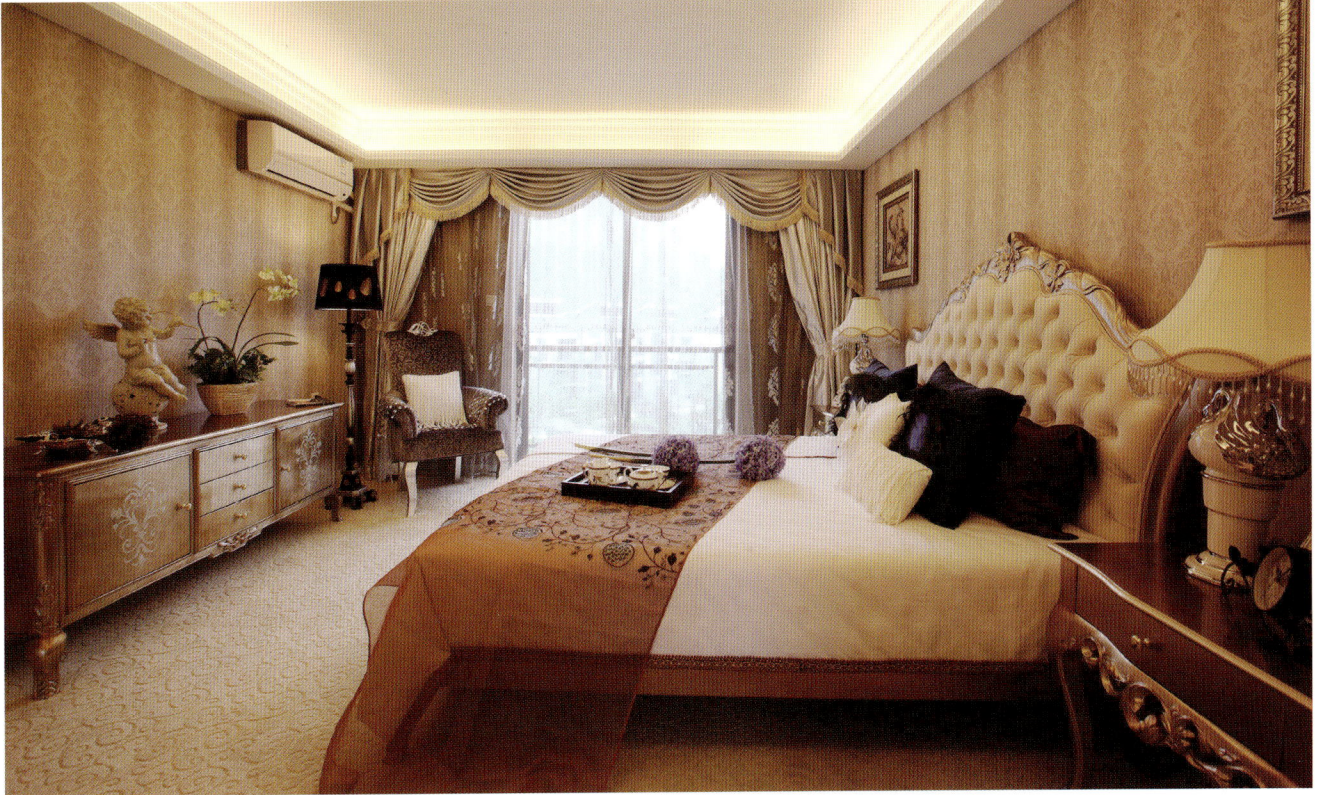

2.8 地中海风格

造型：常规造型、平幔剪花、抽褶幔等

颜色：色彩丰富

格调：纯净、浪漫、朴实

纹样：自然纹样、素色、肌理

材质：棉麻、高精密等面料

地中海风格具有比较明显的地域特征，在窗帘色彩的选用上直逼自然的柔和色彩。在色彩搭配上，我们首先要清楚空间中的地中海风格源自于哪一种血统，在地中海沿岸的不同地域都有自己不同的配色关系和用色倾向，这些都与当地的自然环境、风土人情、生活习惯有关系，不论如何深入细节，地中海风格的窗帘一定是自由的、自然的、自在的。因此在窗帘材质上一般都倾向于自然质感的选用，而在纹样上，也会以自然纹样为主，窗帘造型也会更加随性一些，不必拘束。

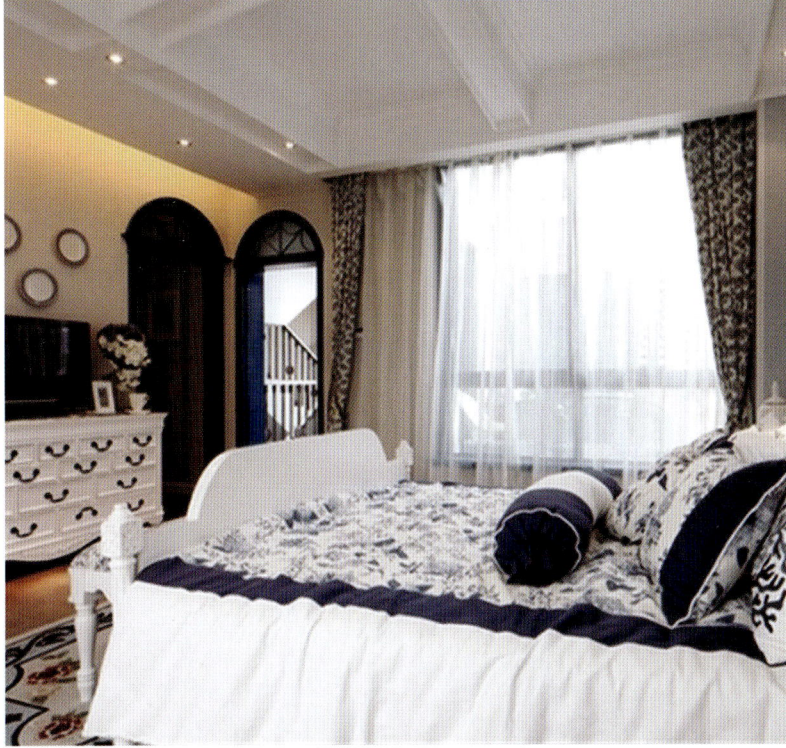

窗帘软装搭配营销教程
CURTAIN SOFT MATCHING MARKETING TUTORIAL

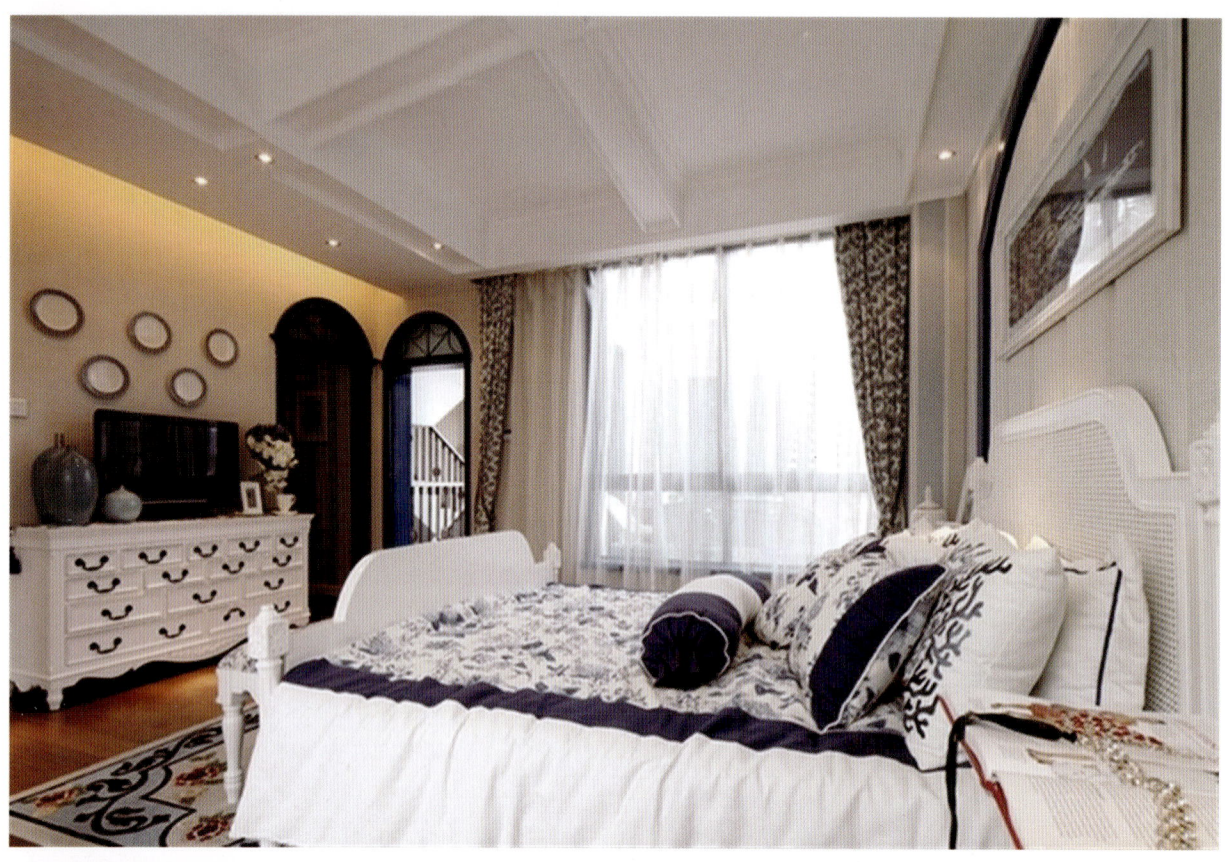

2.9 中式风格

造型：常规造型、平幔剪花等

颜色：以空间基调分析，色彩较为融合统一

格调：纯净、典雅、奢华、朴实

纹样：古典中式纹样、素色、自然纹样、肌理

材质：真丝、丝绒、棉麻、雪尼尔、高精密等面料

中式风格的窗帘搭配，我们姑且与现代人们的生活习惯相结合做一个新中式系统的窗帘分析。在中国传统文化的影响下，新中式风格的窗帘也是非常重视东方式精神境界的追求，在窗帘的造型款式上，需要将现代的元素与中国传统的元素进行结合，那么，我们的纹样结合和线条造型等结合都是必要的。在中式空间中，窗帘的设计一定要以家具尺度造型和表现形式为前提，注重色调、材质和款式确定。

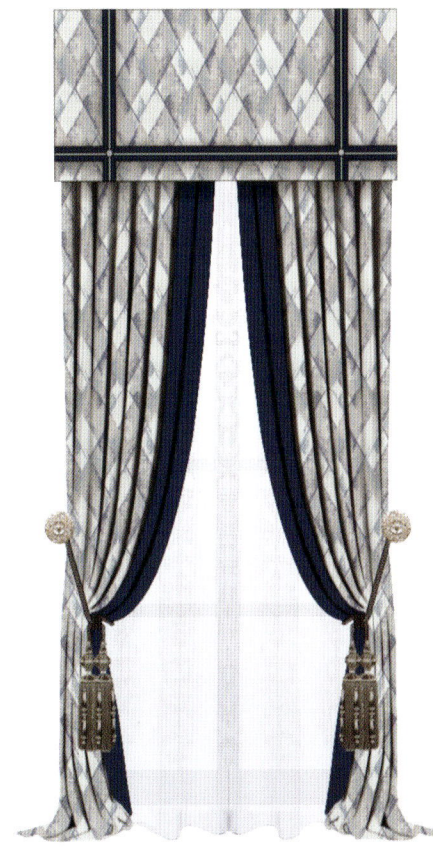

窗帘软装搭配营销教程
CURTAIN SOFT MATCHING MARKETING TUTORIAL

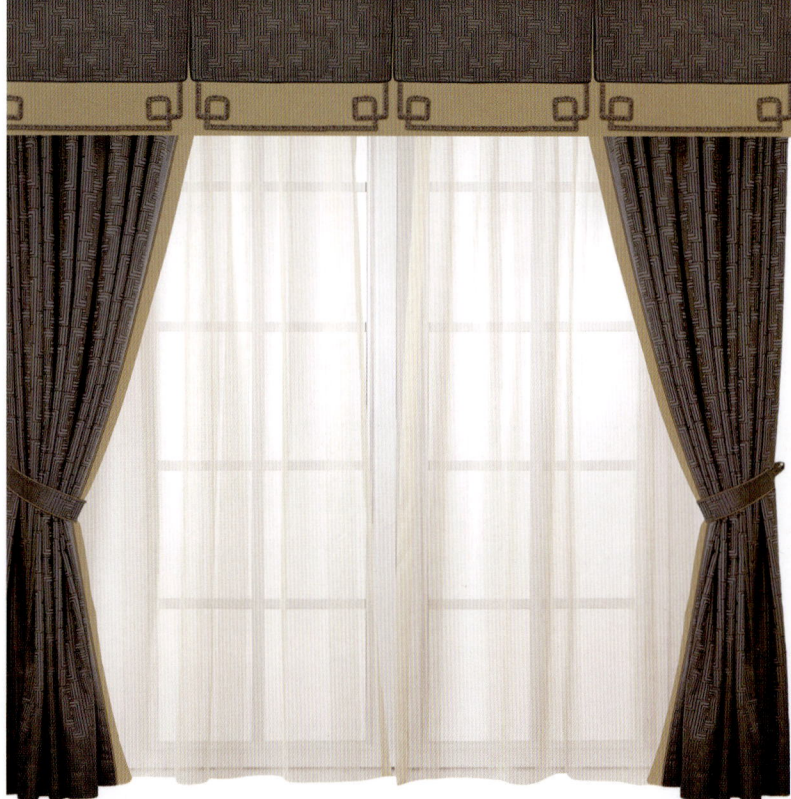
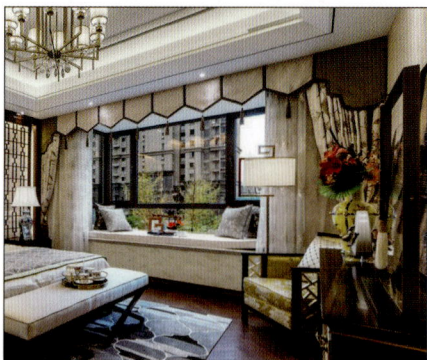

2.10 韩式田园风格

造型：水波幔、平幔剪花、抽褶帘、吊带帘等

颜色：甜美温馨、柔和舒适

格调：浪漫、典雅、温情、唯美

纹样：几何纹样、自然纹样、素色、肌理

材质：高精密、真丝、棉麻等面料

韩式田园具有浓烈的自然气息，在东方风格系统中，受到中国和日本的影响比较多，但我们也看到很多韩式田园风格中受到欧美风格影响的现代表现形式，因此，我们需要理解，现代时尚生活方式催生下的多元化现代田园风格。韩式田园追求回归自然，温馨休闲的设计母题，主色调以浪漫的浅粉色系为主，淡彩的氛围感受到的是一种细腻甜美的质朴和浪漫，因此在窗帘搭配中，我们除了要选用韩式田园相搭配的纹样，还需要注重打造空间的甜美而不失优雅的氛围。

窗帘软装搭配营销教程
CURTAIN SOFT MATCHING MARKETING TUTORIAL

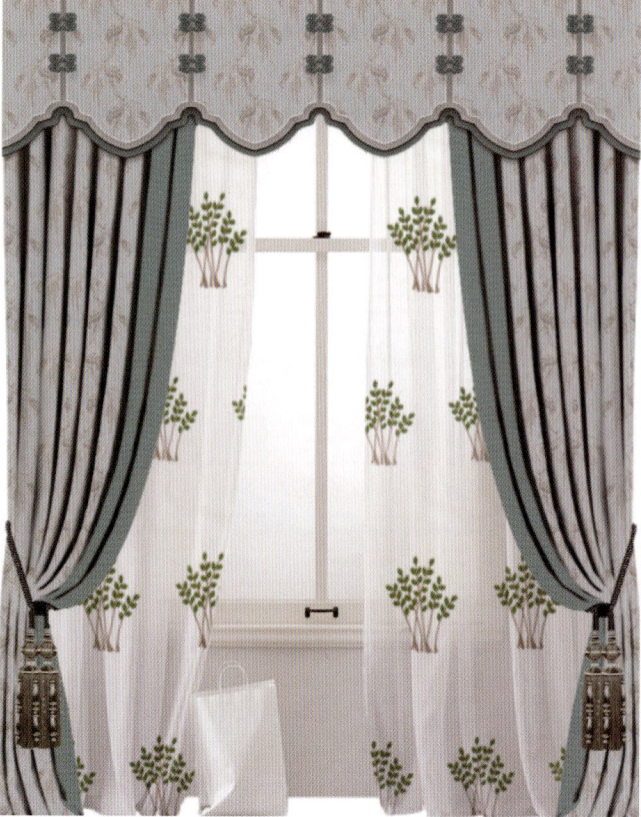

2.11 东南亚风格

造型：常规造型、抽褶帘、吊带帘等

颜色：自然气息浓烈，可浓可淡

格调：纯净、浪漫、朴实、唯美

纹样：自然纹样、素色、肌理

材质：棉麻、高精密、雪尼尔等面料

东南亚风格空间软装搭配斑斓高贵，用色上是我们空间搭配的重点，而在家具和配饰的选用上，可以成为我们窗帘搭配的依据。在东南亚风格空间中，大部分软装元素会以自然形式出现，这里会给我们窗帘搭配的材质上做一个定位，而在空间氛围的营造中，则需要整体考虑空间格调的定位，质朴中带有一丝的高贵或者神秘中带有一丝的狂野，这些需要我们根据每一个实际的项目细细斟酌。

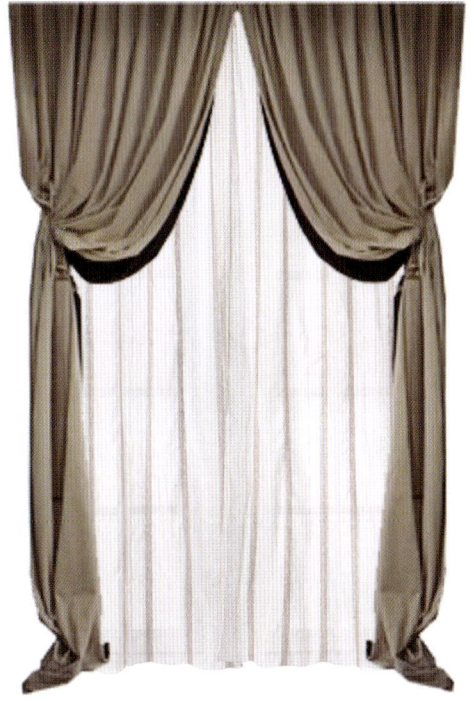

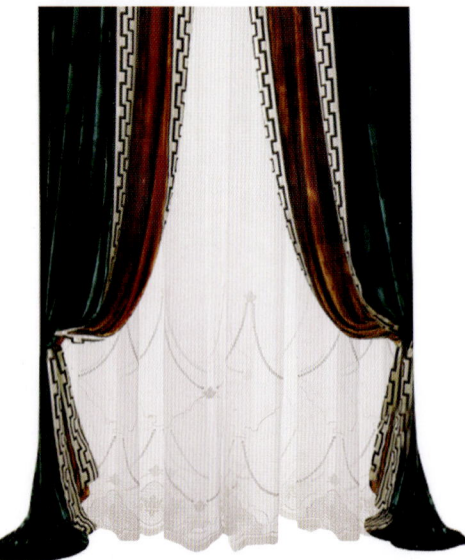

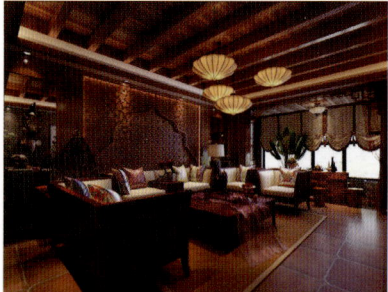
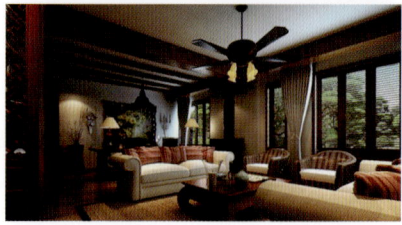
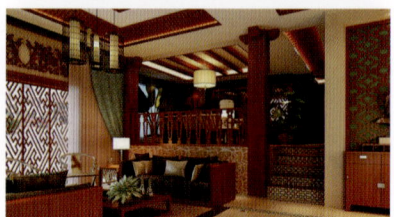

2.12 ARTDECO 风格

造型：简约造型、细节工艺、成品帘等
颜色：以空间基调分析
格调：纯净、典雅、奢华
纹样：几何纹样、古典纹样、素色
材质：真丝、丝绒、高精密等奢华面料

Art Deco 风格在时尚与传统的结合中，以现代审美的奢华感表达空间，注重装饰和视觉效果，在追求奢华的审美中，强调对称分布原则，作为现代主义风格的早期形式，我们需要把握的重点就是细节之中的质感和尊贵的气质。窗帘搭配更加注重材质的选用和窗帘制作的装饰细节。搭配的附件需要以空间家具为主体，并参考其主体的装饰形式和窗帘的设计进行整体的呼应和尺度格调的协调。

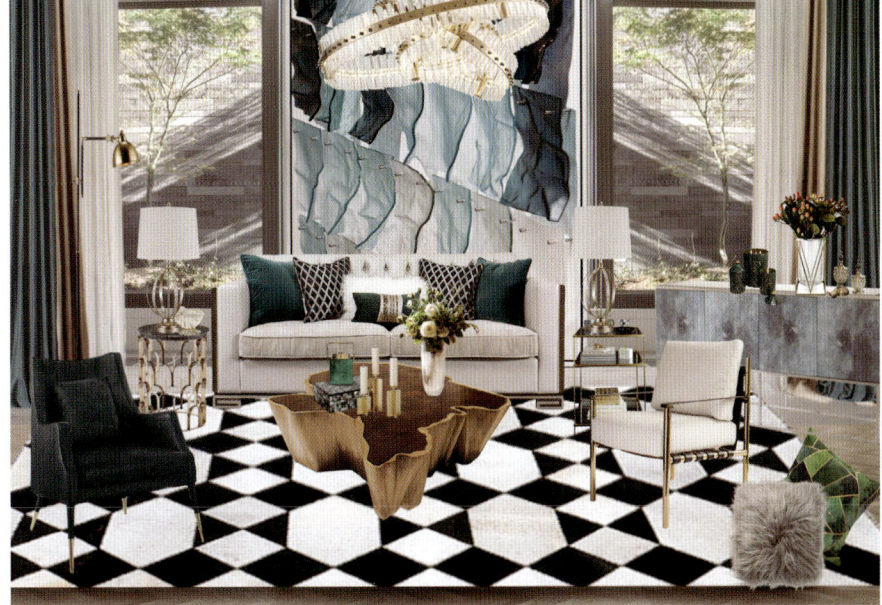
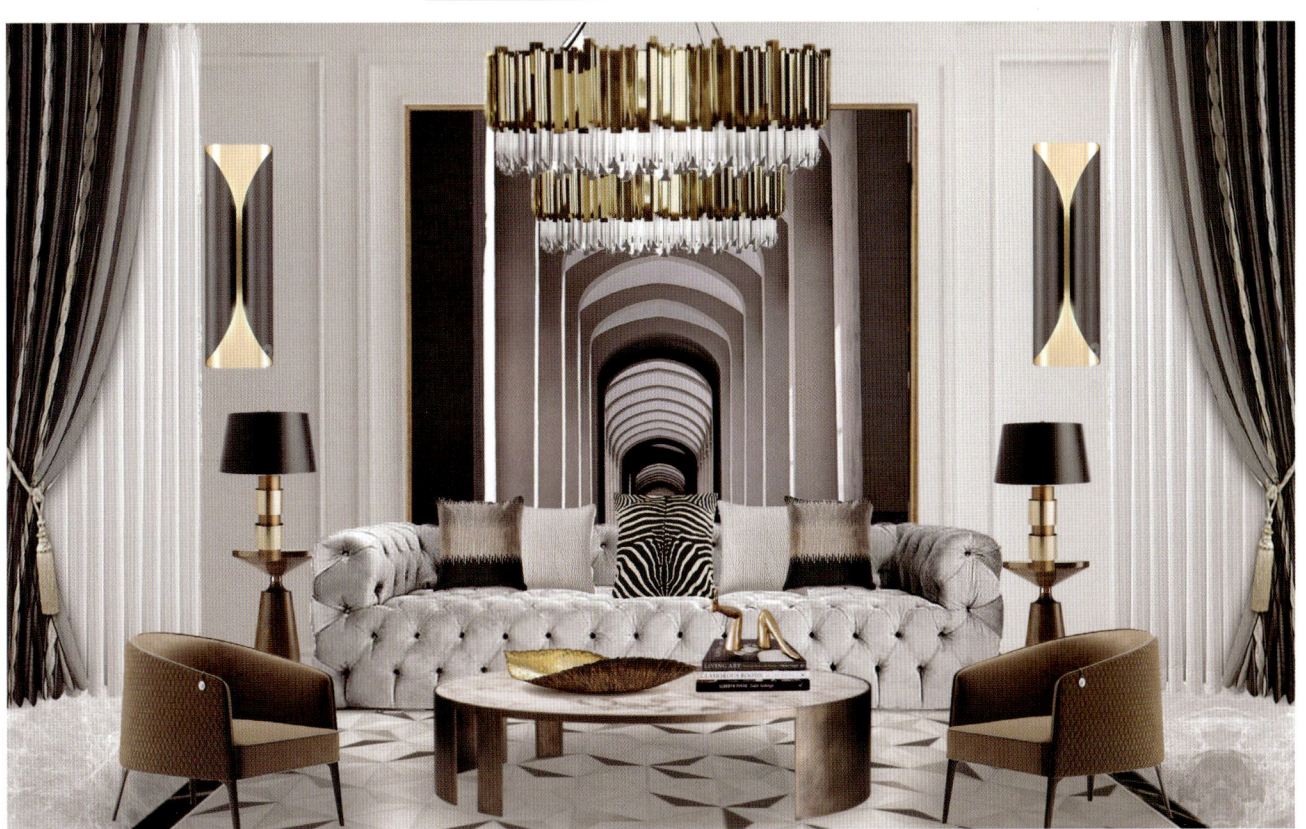

2.13 现代简约风格

造型：常规造型、简约造型、拼接造型等

颜色：以空间基调分析

格调：纯净、典雅、温情

纹样：几何纹样、自然纹样、素色、肌理

材质：棉麻、高精密、雪尼尔、绒等面料

现代简约风格，虽然在室内软装元素的选用上比较简洁、简易，但是在软装元素的选用上，却更加地注重质感和色彩的搭配，简约空间中的搭配一般不会太复杂，但是我们需要能够做到以少胜多、以简盛繁的空间效果。满足空间功能的基础之上还要以最简化的手法满足使用者的心理需求，则需要研究用料的质地和空间的整体概念，新型材质和几何纹样虽是我们的一项选择，但简约风格的表达不仅于此。

第二章 窗帘设计

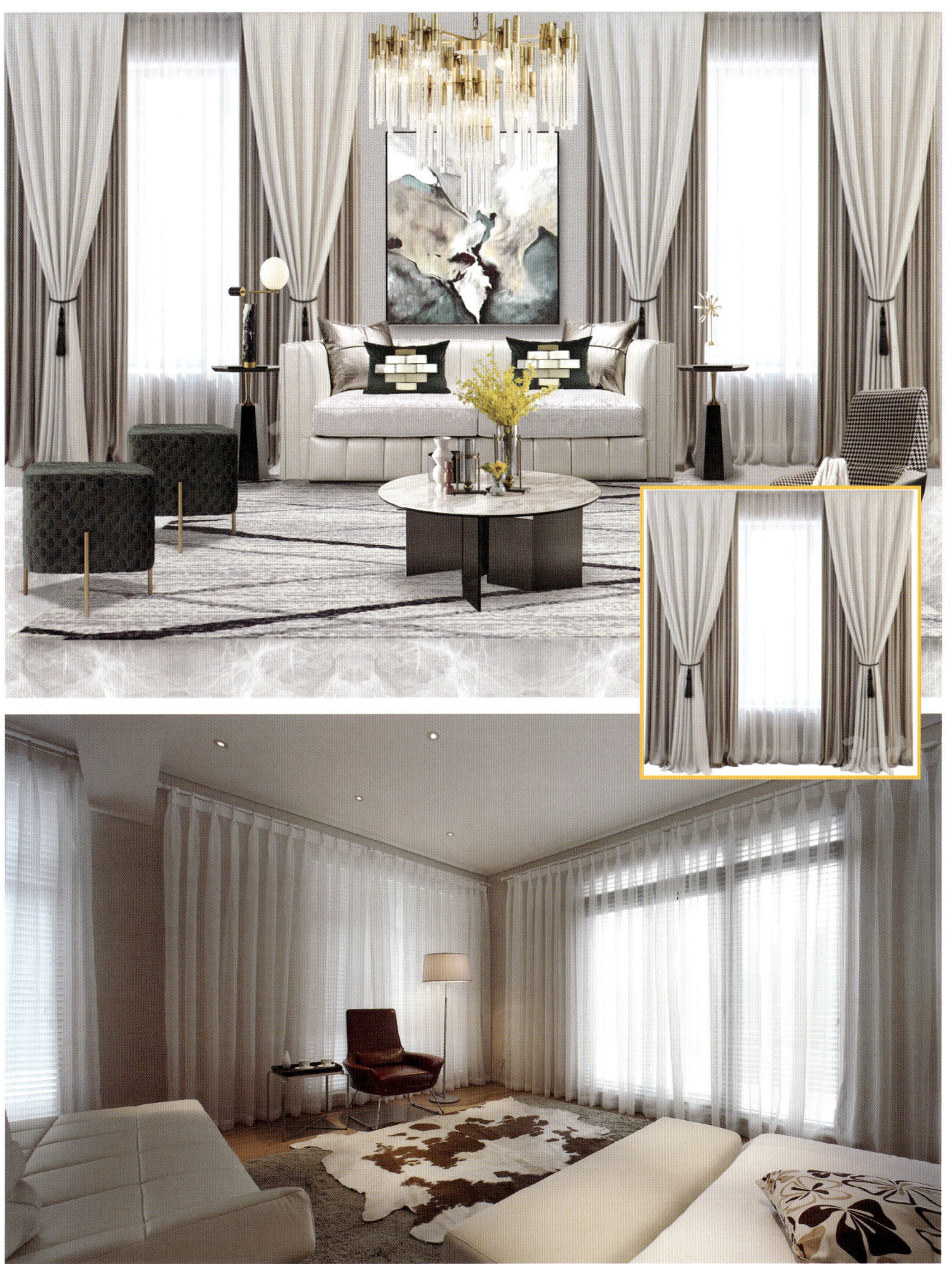

2.14 北欧风格

造型：常规造型、简约造型、成品帘等

颜色：以空间基调分析

格调：纯净、典雅、温情、质朴

纹样：素色、肌理

材质：棉、麻等面料

北欧风格将简约主义发挥到极致，主要方向以自然为主，也可称之为"斯堪的纳维亚风格"，虽为自然系统，但是在纹样选用上却不注重，主要以素色为主，注重自然材质，以线条和色块来区分点缀室内空间。因北欧风格的家具主体没有任何的雕刻和装饰性，所以窗帘搭配中的造型以简约造型窗帘为主，不论是定制帘、成品帘，皆以简洁为主要表达。

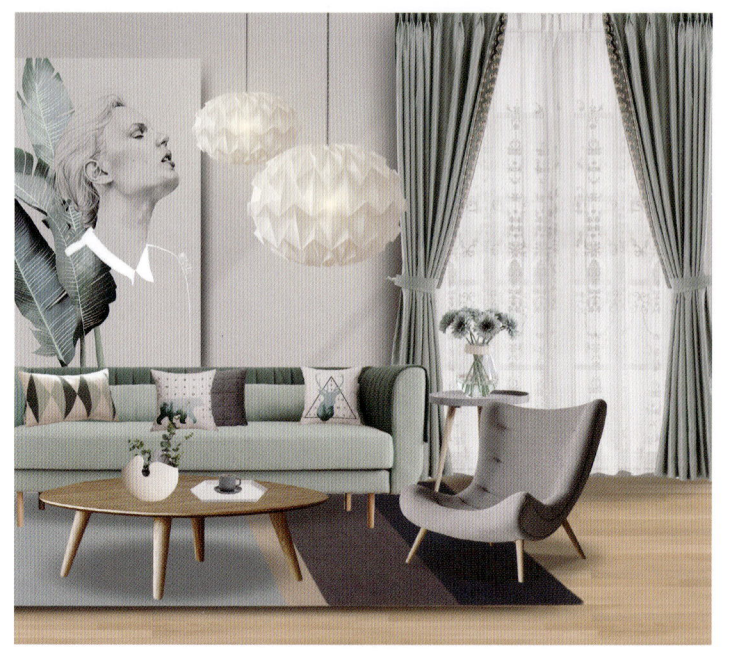

2.15 工业风格

造型：常规造型、简约造型、成品帘等

颜色：或轻或重

格调：酷感

纹样：肌理、素色、几何纹样

材质：棉麻、雪尼尔等自然面料

工业风格主要强调酷感，一般用于酒吧、咖啡厅、工作室、loft 空间，此风格持久耐用、粗犷坚韧、外表冷峻、酷感十足。在空间中多以工业元素为空间软装元素应用，窗帘搭配中，可以用同样格调、怀旧复古的肌理暗纹窗帘面料，材质的话以空间细节元素出发，考虑整体氛围中细节的情绪变化，一般窗帘造型简单，甚至可以用窗帘片做装饰使用，用色上则需要考虑整体色调的统一协调。

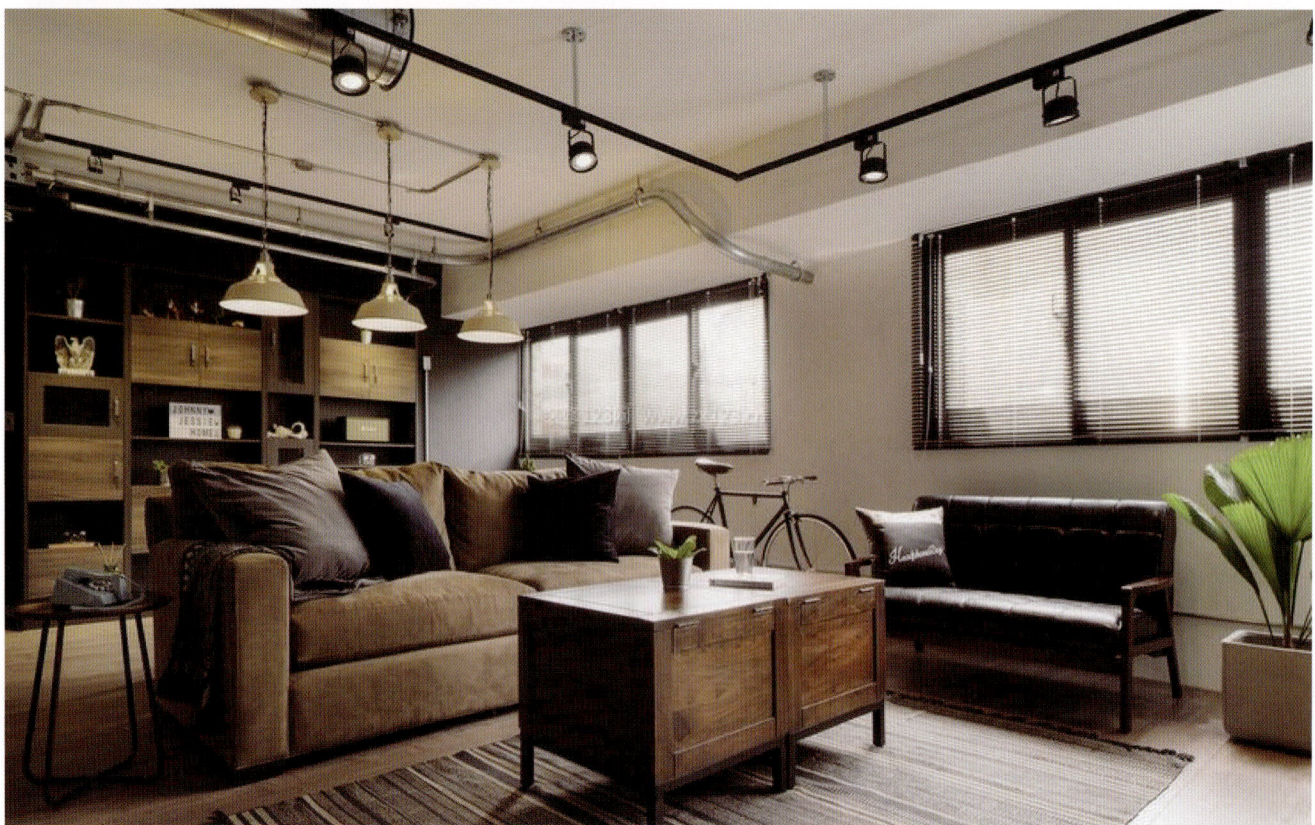

3 室内格调感悟

什么是格调？我们从字面意思来看，格调——格律＋音调。

格——来自格律，指诗词中按照一定规律和形式填入的方法和定义。

调——来自音乐，由符合基本音阶的音程结构所构成的音列的音高位置，就叫作调。

格调——引申为组成整体的事物之间的构成、相互影响、提升所形成的情感氛围。

室内格调——人们对居住空间的情感诉求的艺术升华。格调即居室内的环境氛围。

一个家庭居室内的环境不仅可以给人带来强烈的美感，往往还能体现出各种风格和气氛，通过材质、色彩、纹样、造型的搭配使用手法给人以强烈感染。通常人们所说的轻松欢乐、宁静幽雅、朴实无华、富丽堂皇、高贵典雅等等就是用来描述室内空间格调的。

家庭居室环境，都跟房子的主人密切相关，比如由房间的用途、性质以及居住者职业、性格、文化程度、爱好来决定的，因此软装搭配设计师应该在分析完目标群体之后结合居住人的心理、生理、审美以及人体工程学、视觉感受等多方面因素制订设计，确定风格基调，然后再选择不同装饰材料、装饰手段、表现形式、色彩和布置格局。

下面我们在理性构建的基础上，参考《壁纸软装搭配营销教程》中的色彩搭配方法，深入自己的内心，感受每一种色彩，吸收色彩能量，再感受每一个不同空间中因为一些软装物料元素的变化而产生的不同的居室空间格调吧。

3.1 纯净的格调

洁净不杂、纯粹干净。

下图中，色彩的使用纯度低，亮度高。在色相环的内环区域，给人干净明亮的空间感受。

搭配窗帘时候，注意以家具为主体，在色相环中寻找同色

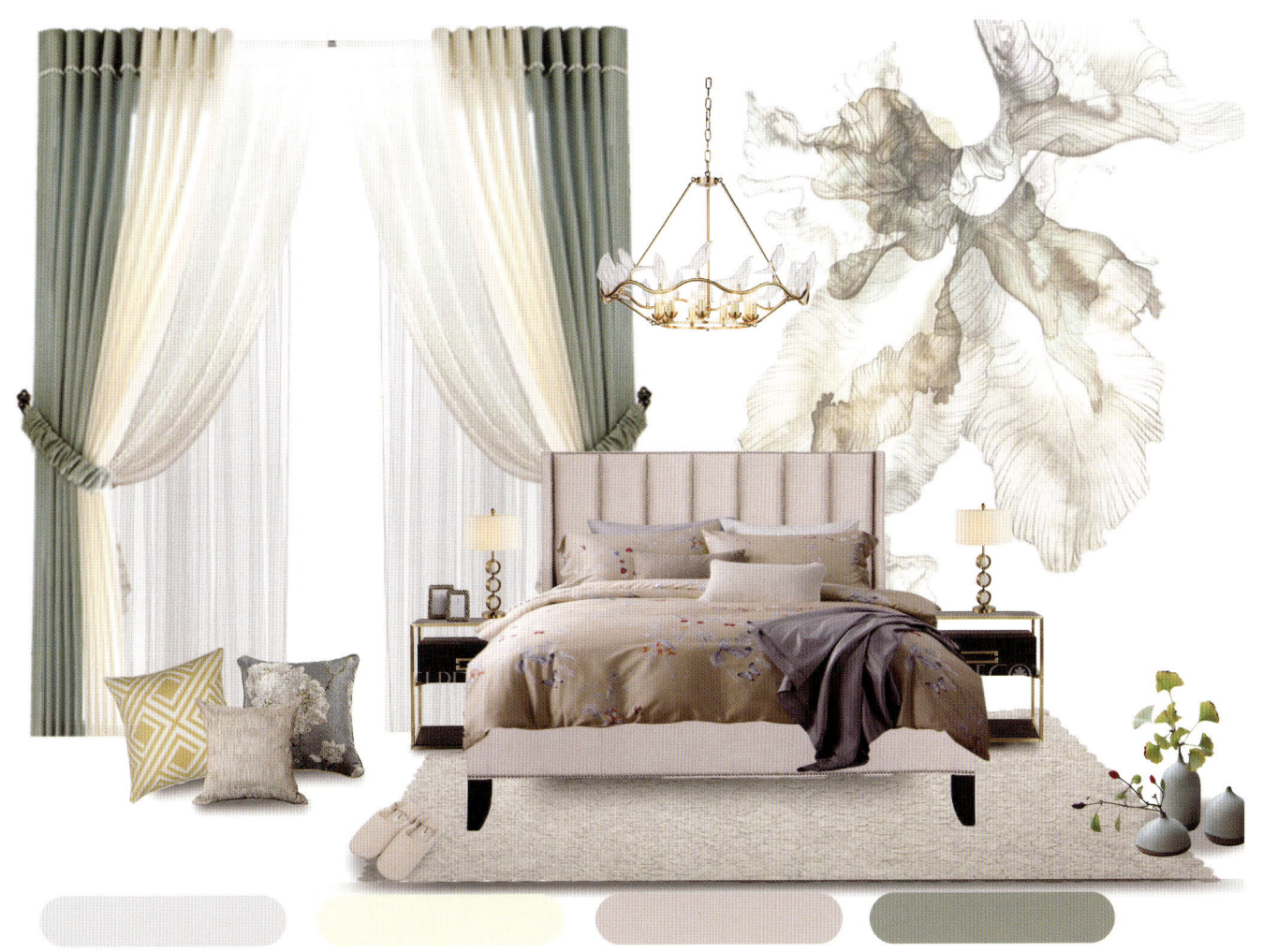

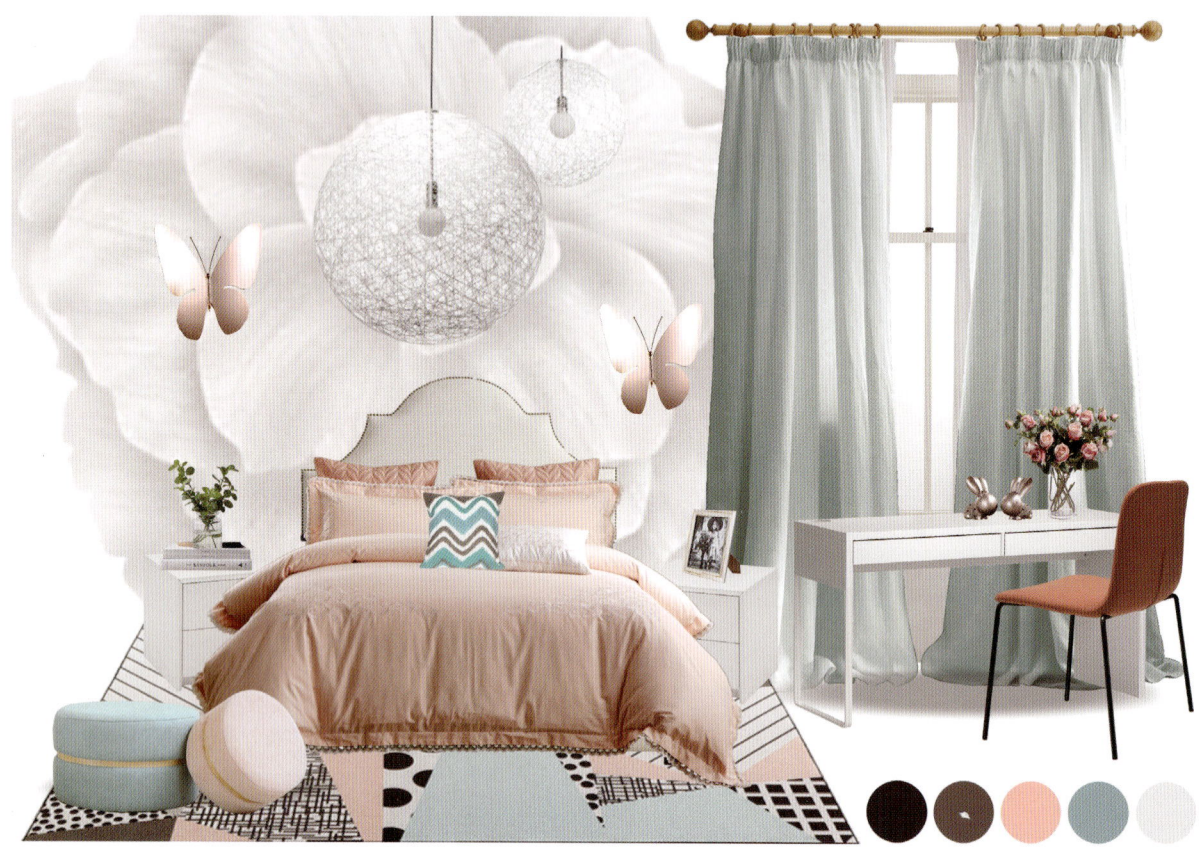

调的配色关系，或者稍微重一点，这里的尺度，需要搭配空间其他的软装物料来把握。

如上图，我们很明显的可以看到色彩的碰撞，但是这样对比互补的配色关系，只要我们将饱和度降低一些，加入大量的白色，提高色彩的明亮程度，保持在一个色调之中，也是可以很好地营造纯净的空间氛围。

在窗帘搭配中，除了以家具为前提，我们需要考虑家具的呈现方式，那么面料材质、纹样色彩、构型线性和装饰比例，都将成为窗帘搭配的一个基础参考。

举例说明：如图1、2，我们可以看到空间中的大面积墙面的基调是一样的，但是在壁纸纹样的

1

选用上稍微有一点儿差距，一个是理石纹，一个是水纹理，那么我们先看壁纸的纹样语言，顾名思义，理石纹理比水纹理在情感触觉上比较坚硬、比较冷凝，那么在空间窗帘搭配中，我们除了用材质区别选用之外，也可以用色彩区分空间。

图2中窗帘颜色主要延伸家具的原木色系，相对配色保守安静、温馨纯净。

图3中窗帘颜色主要延伸点缀色的水蓝色，相对配色比较出彩、时尚纯净。

但是，我们还需要发现空间中的细节，比如，两幅

窗帘软装搭配营销教程
CURTAIN SOFT MATCHING MARKETING TUTORIAL

图的主线各自是把握居住者的什么情感呢？骨子里的那个不能自知的自己是比较温柔还是比较冷，细节上，我们则需要注意了。因此在搭配任何一个软装物料的时候，尽量，给居住者多一个情感方向的选项，而这个选项，则是我们把握使用者内心深处的触点。

最后我们看到差异了吗？只是简单的一个罗马杆颜色和材质的变化，则空间中的柔和程度也同样有了很大的变化。

3.2 浪漫的格调

富有诗意、充满幻想。

图1中，首先我们感受到的除了淡雅、浪漫、柔和的色调，物料元素中，我们也感受到了花儿的芬芳，那么浪漫这个词语非常的具有诗意。每一个人，或地域、或经历、或性格、或爱好对于浪漫的定义都不相同，有的人觉得甜美的爱情故事是一种浪漫，有的人觉得一个人远走的旅行也是一种浪漫，有的人觉得花海里的沉醉是一种浪漫，有的人觉得土耳其高空中飘飞的热气球也是一种浪漫……

那么首先想做一个浪漫的空间，则需要定义居住者心中的浪漫是什么，这样我们就可以把我空间的软装物料的材质、造型、纹样、色彩进行搭配了。

图2中，是用大面积浅冷色调和浅暖色调相调和的空间，跟纯净的空间感基础一样，不过需要我们用造型的表达手法，更多地去诉说空间的浪漫氛围。中世纪的壁画背景，曲线柔和的窗帘帘头造型，相呼应的水晶流苏，灯具吊穗，靠枕上的小荷叶边儿……这是一种具有一丝高贵的浪漫。而图一中则是甜美的浪漫。

举例说明：在图3、4中暖灰色和淡雅丁香色在空间中以布艺的柔情出现，窗帘造型姑且不论，窗帘杆的颜色区别使我们可以感受到空间浪漫的细节层次。因此，在选用物料的时候，一定要注意。

在图5中，我们看到窗帘造型的变化，曲线流动的窗帘帘头线条，给空间增加了一丝公主的甜美气息，在暖灰色调的空间中，却掩盖不住那一丝柔美，其实这个空间中窗帘的帘头造型样式还有很多种，我们通过空间物料细节分析，是可以很好地感受到的。但是不同的居住者会是不同的造型，如果确定了使用者，则窗帘款式将会相对确定了。

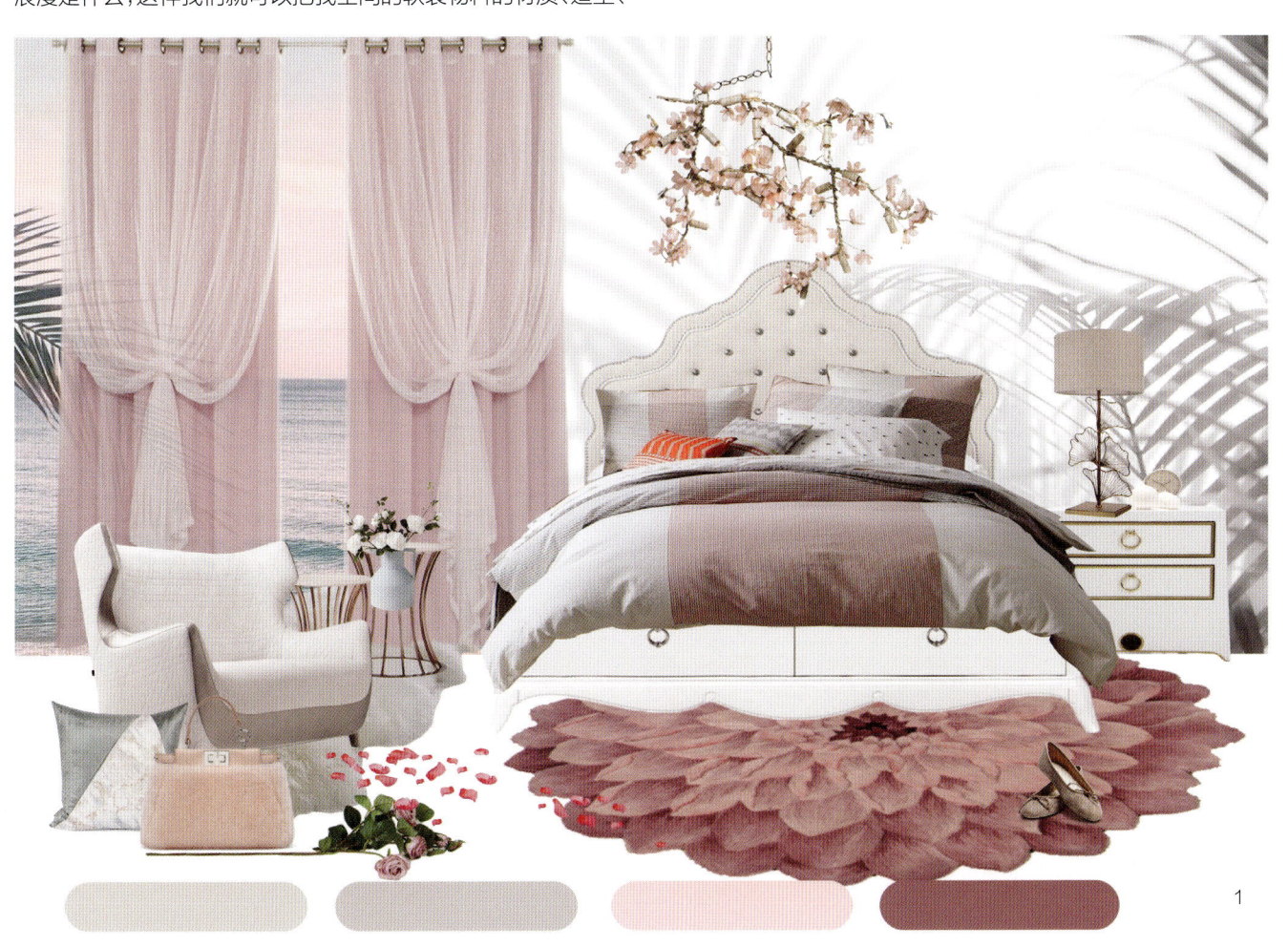

1

窗帘软装搭配营销教程
CURTAIN SOFT MATCHING MARKETING TUTORIAL

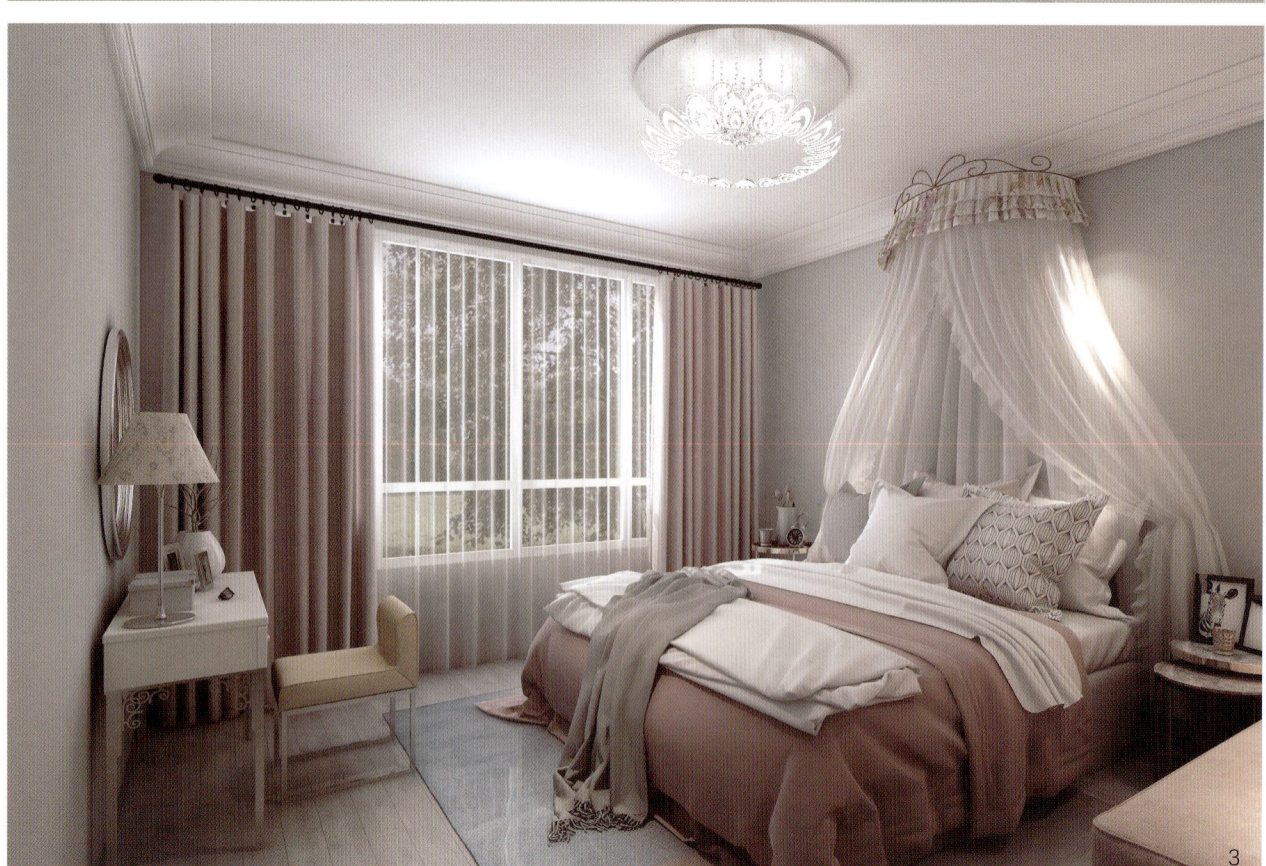

第二章 窗帘设计

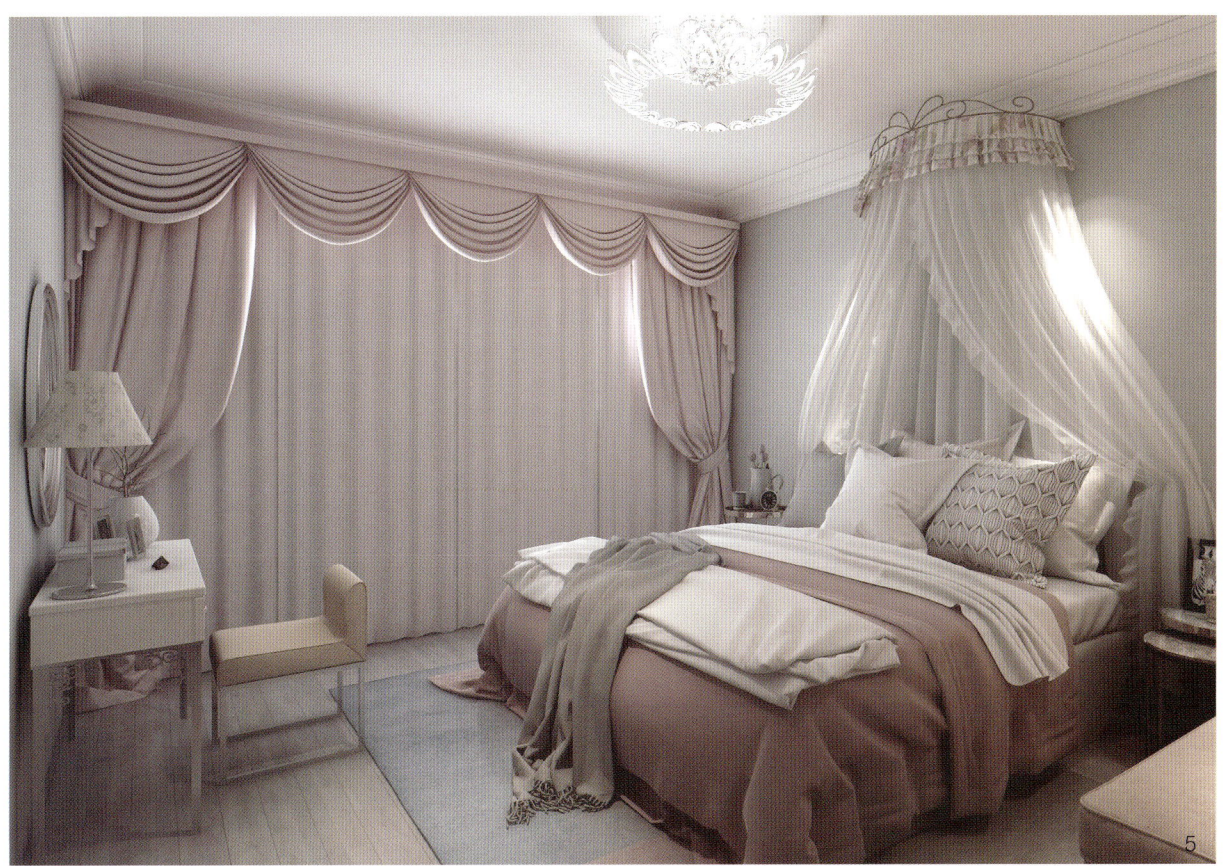

3.3 典雅的格调

优雅不俗、尊贵高雅。

图1~4中,为浅暖色调的配色关系,虽然不能确认空间色,但是可以确定空间的表现形式。我们可以感受到,典雅是一个高贵的词语,近义词是"端庄、幽雅",那么很好理解了,空间格调即是使用者的性情表达,一个端庄高贵的人想要什么样儿的居住环境呢?因此,造型上以细节取胜,大面积上可以感受到高雅不浅俗的气质。

一般典雅格调空间的窗帘色彩与室内色彩将以高度协调的搭配手法进行,而窗帘造型上则以空间的风格定位之后,以简洁干练的手法取胜于细节之中。

图5~7中,简单的新古典墙面造型,在浅暖的空间基调

2

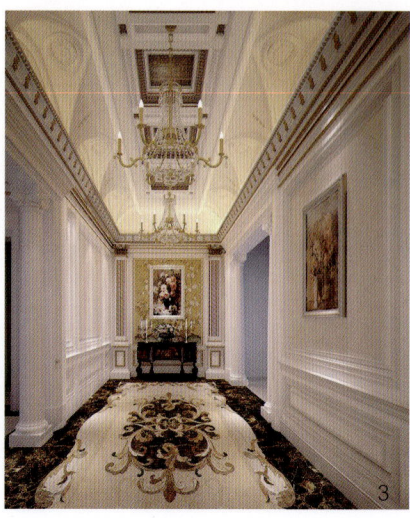

3

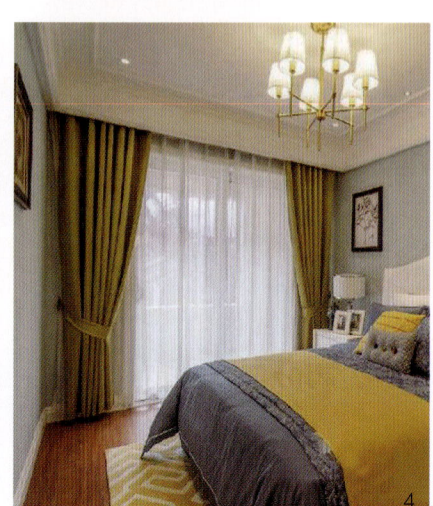

4

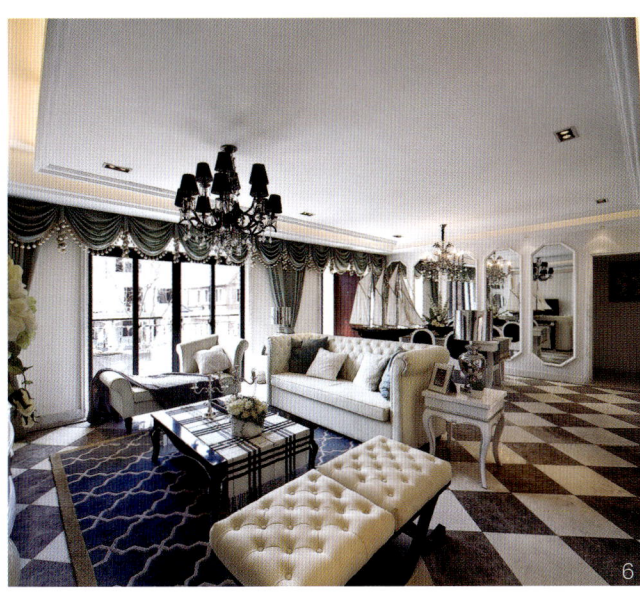
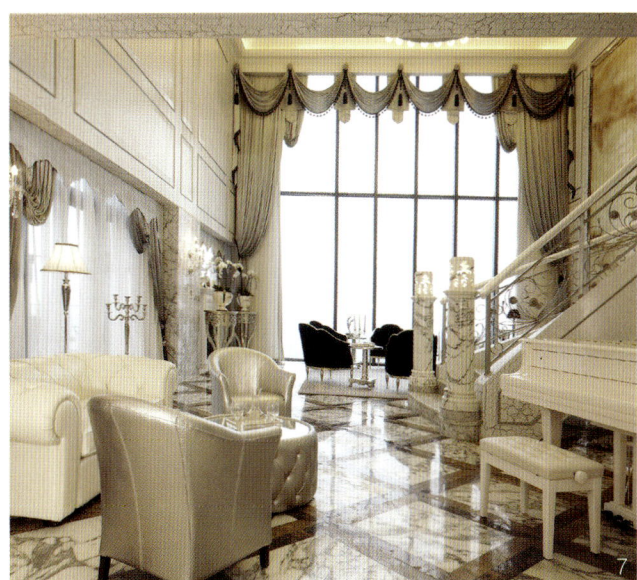

中，以中性色、暖灰色进行空间协调，软装布料之间作为连接贯穿，与金色交相辉映，在典雅高贵的基础上又表达出了一丝奢华的情感。因此，格调的统一中，细节的情感诉求也是需要相互融合才可以满足使用者的需求。

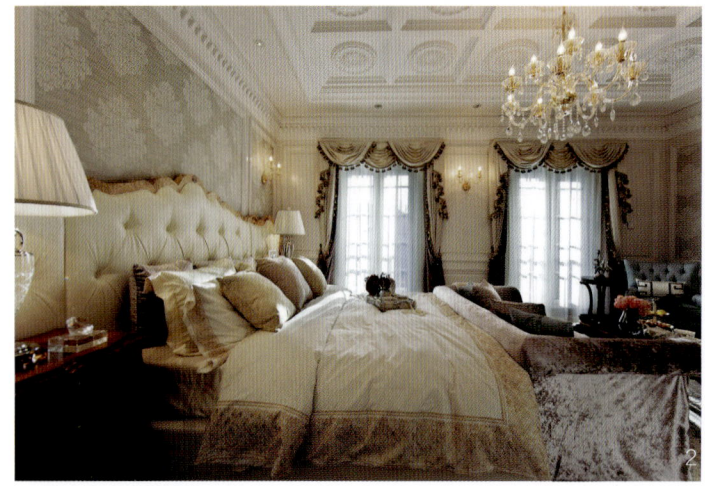
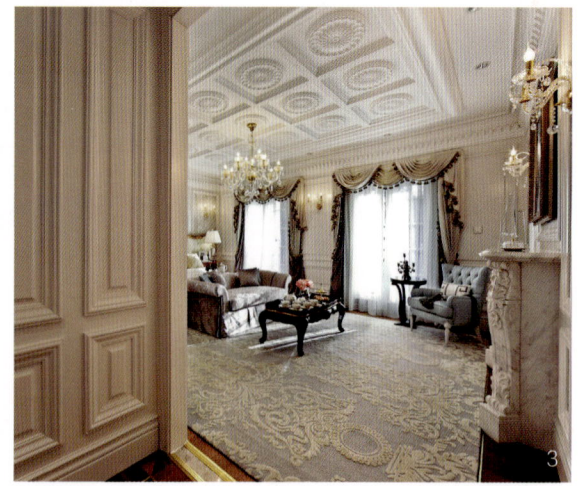

3.4 温情的格调

温柔深情、温馨舒适。

图1~3中，我们感受到的是浅暖色调的空间环境，用柔和的暖色系做空间布艺的搭配选用，那么床品和窗帘之间构成了一定的关系，点缀色在床头背景的壁画上相互呼应，则很好的创造了一个富有温情的空间围合。

窗帘的造型样式根据家具的主体来决定，造型和床头的造型趋向一致，细节上进行帘头细节点缀，根据使用者的性格，走简约的新古典主义路线，面料棉麻材质可以体现出空间的温柔舒适，真丝、高精密等材质则能体现出温情中的一点儿精致之情。

图4~6中，依旧是浅暖的空间氛围，不同的是颜色搭配上以大地色系为主要参考，做典雅温情的空间氛围，格调之间相互糅合，表达居住者温文尔雅，浪漫柔情的生活状态。窗帘款式以多层叠加表达，装饰帘或者纱帘外翻都是可以很好地营造一定温情舒适的居室环境。

第二章 窗帘设计

3.5 奢华的格调

奢侈豪华、装饰华丽。

图1中,我们感受到奢华的主要是家具风格血统和窗帘配色,一般来说,欧式古典主义风格,在现在的市场环境下,以法式为代表做奢华欧式古典的空间,用色上以深色为主。然而并不是说欧式古典主义的奢华都能用深色搭配,我们需要区别每一种空间的风格体系,把握空间材质、造型、纹样和色彩的搭配关系。

欧式古典主义空间表达奢华时,窗帘材质一般比较厚重,窗帘的纹样也是欧式传统纹样或者素色,其重点是窗帘的款式和细节的装饰物料的选用。

图2~5中,结合现代人的生活习惯和审美,代表的轻奢

窗帘软装搭配营销教程
CURTAIN SOFT MATCHING MARKETING TUTORIAL

空间风格可以参考 Art Deco 风格，细节之处的奢华是指一种生活态度，一种具有高贵品质的优越品位的生活方式，一种优质生活的表达，一种格调与品位的象征，同时也是一种风格内在涵养与气质的追求。因此在轻奢格调空间中，除了简单造型之外，我们需要注意的是面料的材质和细节的物料选用，尺度的把握是关键。

3.6 朴实的格调

质朴无饰、朴素无华。

图1中为禅意空间的质朴氛围，我们通过天然的材质可以感受到泥土的气息，简单的空间陈列给人一种空灵的感觉，瞬间有一种仰望与神圣应运而生，一般像榻榻米区域、茶室区域、冥想室等可以走朴实格调的空间，窗帘我们可以直接选用成品竹帘或者窗帘片做空间装饰，不用过多装饰，棉麻天然材质或者竹木藤编都可以瞬间提升空间的朴素氛围，给人宁静悠远，意味绵长之感。

图2中，我们用现代的手法融合北欧风格现代家居打造一个质朴的空间环境，不可或缺的还是天然材质肌理的运用和空间大地色系，泥土气息的配色方法，把握空间朴实的格调，用料中以内涵贯穿，造型款式上延伸现代简约的简单线条，但是在格调把握上，我们需要注意材质的情感贯穿和质感的

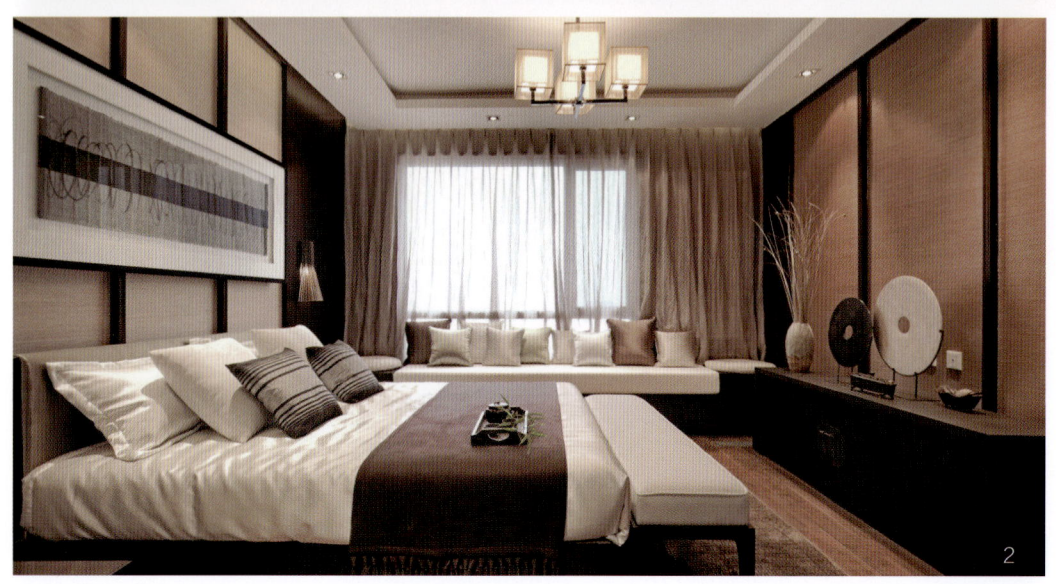

第二章 窗帘设计

统一。整体的色彩需要控制在空间想要表达的情感中。

图 3~6 为美式乡村的一斑缩影，美式乡村表达的空间情感自然舒适，休闲怀旧，这样的纯美质朴之情，充满了历史的沧桑和怀旧的气韵，我们需要在窗帘选用中，选用厚重感，做旧感的窗帘面料和纹样，比如提花雪尼尔就是很好的选择，在整体空间的格调中，需要注意空间主体家具元素的选用和色调的协调统一。

3.7 唯美的格调

超然纯美、感性神秘。

图 1~3 为清新淡雅、唯美柔情的空间格调定位，需要注意的是色彩和材质，以及元素的表现形式，唯美也是一个浪漫的字眼，如梦如幻，将甜美的神秘的一种柔情融入到居室之中，窗帘造型表达不固定形式。

图 4~6 为具有一丝斯堪的纳维亚风格的唯美空间，用满墙的壁画做到了很好的空间格调定位和环境氛围衬托，墙面装饰为空间基调的定位。我们在定位基调时候可以首先考虑大面积的墙面配色，再考虑主体与其他装饰元素的融合，窗帘等材质延伸主体的质感和格调，棉麻材质镂空或者烂花工艺的面料都是很好的，既能表达空间唯美的气息还可以同时

窗帘软装搭配营销教程

透露出亲近大自然的自然之感。

3.8 酷感的格调

酷帅时髦、个性十足。

图1、2表达酷感的空间，我们在风格体系中辨识到的可以是不常规的、小众的、个性的、表达自我的，比如现代风格体系中的波普风格，具有民族异域风情的摩洛哥风格，具有科技感的未来主义风格等。大图为我们比较常见的工业风格，在居室环境中，酷感格调的空间尽量不占主力，结合人们心理安全区的生活状态，酷感格调空间可以做到工作室或者室内局部区域，裸露在外的石材或者破旧不堪的工业痕迹元素都是酷感空间工业风的使用选项。在酷感的空间中，需要严格把握客户的内心诉求，狂野的、不羁的、怀旧的、诗意的都是

第二章 窗帘设计

我们可以提取的空间情感。

图3~5主体的家具系统在营造空间酷感的格调，在具有工业元素的墙面中营造空间虚与实的结合，壁画的空灵与深远营造出不一样的空间氛围，家具、地毯、窗帘、灯具、配饰等在暖色调上进行空间融合，酷感并不一定是冷酷的、遥远的，也可以是很多情感的交融，是温馨的、静谧的或者张扬的，但是

第二章 窗帘设计

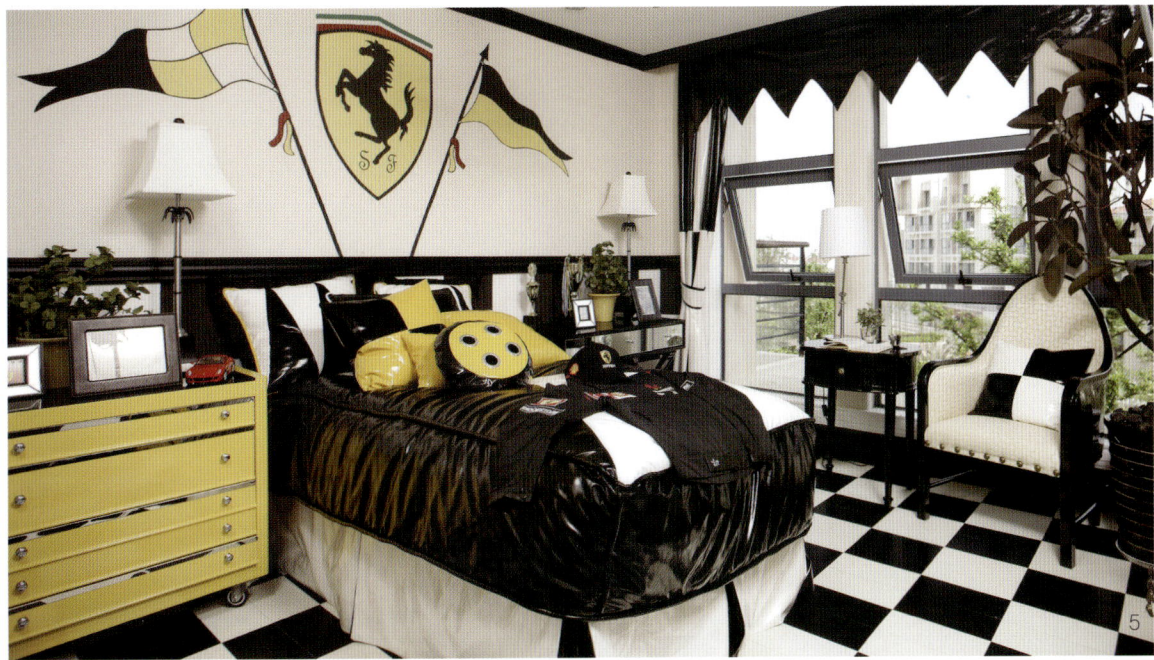

一定是个性的,以居住者内心的个性表达为前提的。

(9) 热情的格调

热情好客、开朗爽直。

图1中很明显对我们视觉冲击比较多的是大面积暖色的使用,色彩饱和度高,鲜亮纯净,另人感到快乐,那么空间的情绪也是使用者的情绪,根据空间功能等,我们从格调的定位中,可以很明确地定位到空间的格调了。格调不能局限

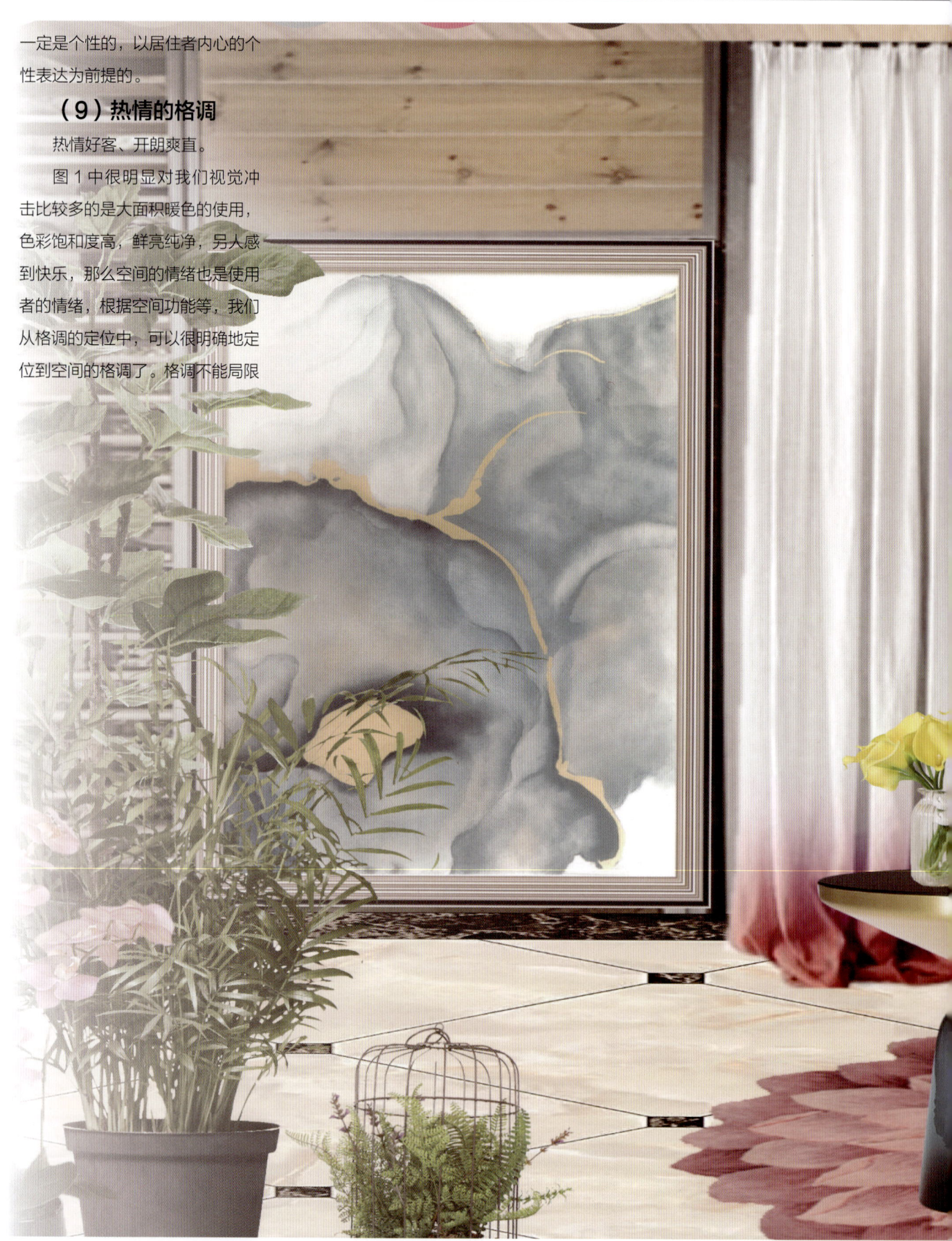

窗帘软装搭配营销教程
CURTAIN SOFT MATCHING MARKETING TUTORIAL

空间的配色和材质，但是可以给我们一个参考的方向。

图 2~4 为典雅基调之中的热情情感的表达，热情如火来自于空间的色彩的使用，色彩点缀呼应，空间贯穿始终，主体家具的定位和窗帘色彩的延伸都可以很好地为空间营造出热情的氛围。金丝绒的材质暖暖的触感和温暖的视觉感也可以很好地给观者传达热情的情感。

格调的定位以空间功能为前提，以空间使用者为情感主线，以家具主体为空间主导，以窗帘布艺为情感延伸和空间围合调整，参考其他软装物料，我们将能够很好地控制住空间的情感，也就是空间的格调了。

窗帘软装搭配营销教程
CURTAIN SOFT MATCHING MARKETING TUTORIAL

4 窗型结构分析

4.1 平窗

如图1平窗，即为窗户和墙面在一个平面，在直面的墙体上开窗。

是否有窗帘盒：无

是否居墙面中：是

参考窗帘款式：对开，直帘、幔帘

窗帘安装方式：罗马杆壁装、顶装，一（双）轨一幔壁装、顶装

成品帘总高：落地尺寸，结合窗帘安装方式，参考现场地脚线

图2直帘罗马杆示意依照空间新古典主义风格系统，高雅格调，做满铺窗帘，罗马杆造型帘，双杆壁装，拖地5cm成品。

图3依照空间中式风格系统，高雅格调，做满铺窗帘，幔帘平幔剪花，顶装双轨一幔，据地5cm成品。

图4窗户不居中情况，我们需要跟客户确认生活习惯和开启方式

图5墙面需要安置功能区，那么我们的窗帘也是可以根据窗户大小左右延伸15~30cm来确定窗帘成品宽度，或者根据窗户距离较近墙面的尺寸做对称尺寸确认。

4.2 L 型窗

图 1，2 L 型窗即为窗户整体造型呈 L 形，窗户自有转角部分。

是否有窗帘盒：有

是否居墙面中：否

参考窗帘款式：对开，直帘、幔帘

窗帘安装方式：罗马杆壁装，双轨道顶装

成品帘总高：落地尺寸，结合窗帘安装方式，参考现场地脚线

图 2 罗马杆窗帘示意：为简约款式带有一丝典雅气息的卧室空间，窗帘走罗马杆弯杆形式，需要注意的是窗户顶部与室内顶面的距离，需要确保能够安装罗马杆角码。

图 3 幔帘顶装示意：为新古典简约造型窗帘，在转角区域窗帘转角，造型款式依据家具主体进行。

图 1 2L 型窗

图 2 罗马杆窗帘示意

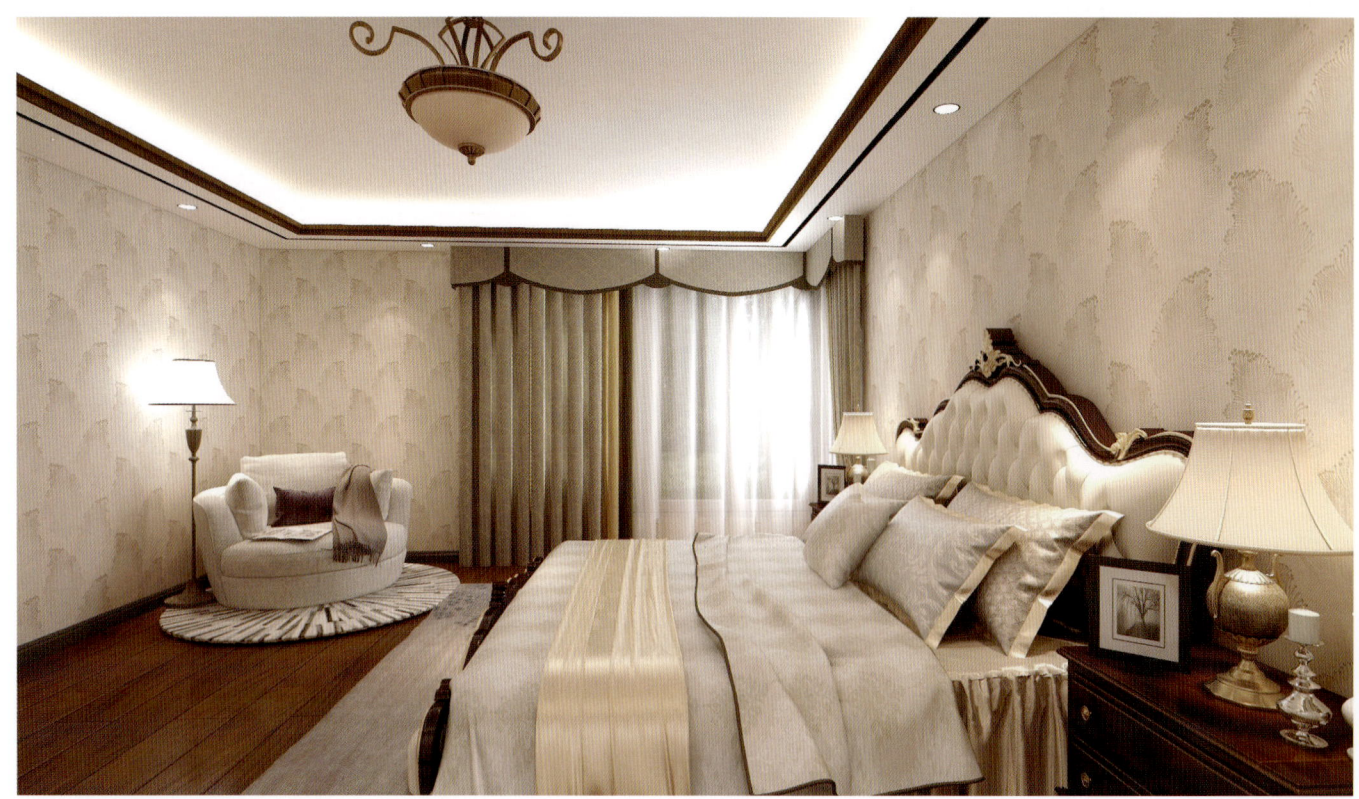

图 3 幔帘顶装示意

在L型窗户的实际现场中，我们需要注意的几个问题：
L型窗窗帘安装如图4：

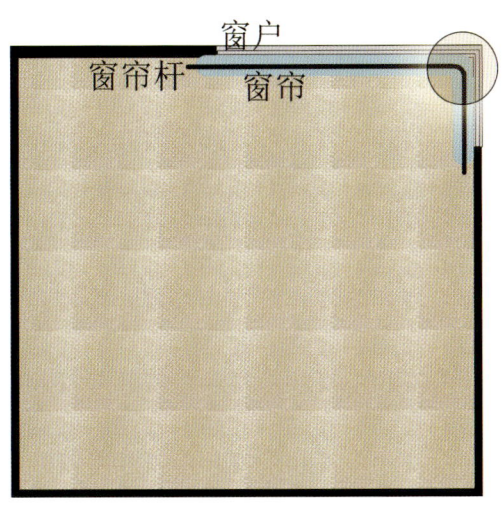

图4

罗马杆安装，需要注意转角区域。窗帘闭合区域等的细节处理如图5。

弯杆罗马杆安装优势是安装方便，遮光性好不漏光，可以保证整体空间窗帘的效果，起到很好的装饰作用。

如果有吊顶，留有窗帘盒则需要顶轨轨道安装，但是需要注意轨道在转角处的对接方式。这样长出来一部分可以起到很好的遮光效果，不漏光（以居住者的常规视角为判别标准）。

飘窗L型窗窗帘安装如图6：

窗帘都是外装，我们可以参考L型窗的安装方式，不过在窗帘安装时候还需要确认现场是吊顶留有窗帘盒还是无吊顶的

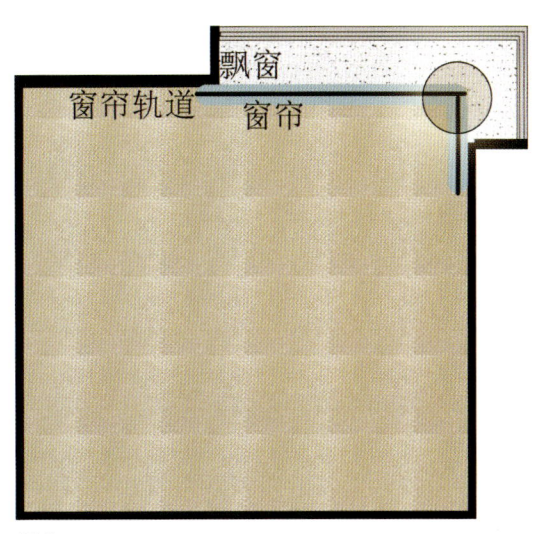

图6

石膏装饰线条。留有窗帘盒的L型安装方式简单方便，如果有装饰石膏线条，则需要考虑窗帘安装与石膏线条之间的关系。

如图7窗帘的纱帘安装在飘窗里，布帘安装在墙面上，那么这样的安装方式，飘窗上纱帘需要顶装弯轨，需要注意的是纱帘顶装的现场情况，即窗户为内开的情况下，安装弯轨会不会影响窗户开启。

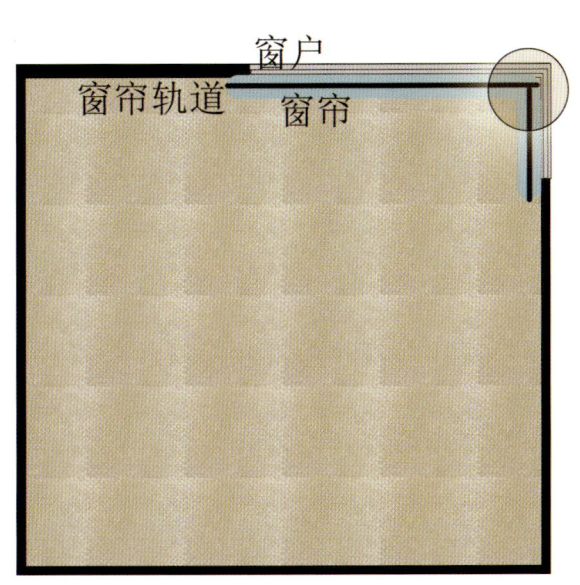

图5

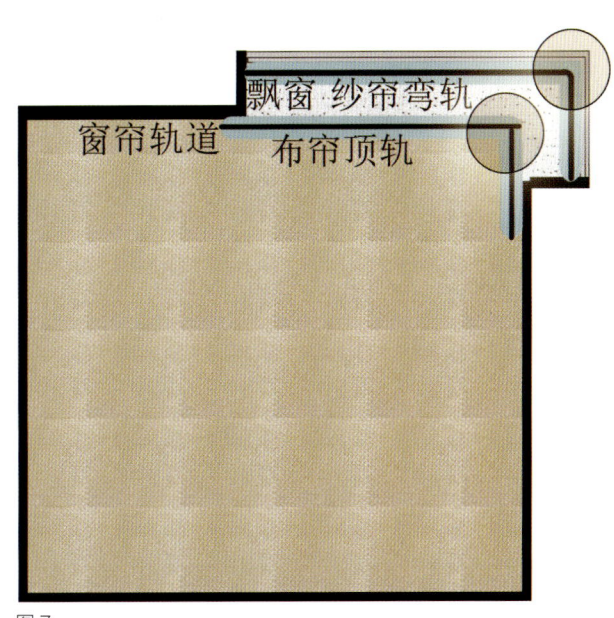

图7

4.3 U 型窗

图 3U 型窗，以 U 形为窗户造型，三面开窗，这样窗户的窗帘设计可以结合 L 型窗型窗帘。

如图 1，3U 型窗：

是否有窗帘盒：有

是否居墙面中：是

参考窗帘款式：对开，直帘、幔帘

窗帘安装方式：顶装

成品帘总高：落地尺寸，结合窗帘安装方式，参考现场地脚线

图 2 为居家室内一个休闲厅，在家具主体之前以北欧风格体系为主，窗帘款式造型简单，选用最直接的对开放式搭配空间。

图 3 为中式风格体系的空间搭配，示意图为表达空间简洁儒雅的气氛，纱帘材质选用棉麻材质，亦可使用竹帘进行空间装饰。

图 1 3U 型窗

图 2 直帘示意图

图 3 吊纱帘示意图

4.4 异型窗

4.4.1 拱形窗

图1拱型窗,以圆拱形为窗户造型,根据现场实际造型分析,如果拱形窗户吊顶区域有窗帘盒预留,我们也可以按照一字型窗进程满墙设计,如果居住者追求浪漫典雅等展示设计,拱形窗需要按照拱形样式设计,可以是窗帘盒弧形轨道安装方式,也可以是墙面钉扣安装方式。

是否有窗帘盒:有

是否居墙面中:是

参考窗帘款式:满墙一字型设计款式,按照拱形样式设计弧形款式

窗帘安装方式:壁装

成品帘总高:落地尺寸,结合窗帘安装方式,参考现场地脚线

图2拱形窗示意效果:根据空间墙面壁纸的基调,我们可以感受到浪漫典雅的气质,但是具体使用哪一种款式和面料则是我们需要跟使用者沟通的关键内容。上图窗帘搭配出田园的甜美和温馨之感,搭配家具,则需要布艺田园的系统与之匹配。

图3为根据空间墙面基调、家具主体搭配的窗帘款式和配色方案,墙面与家具之间的色彩关系,在窗帘上进行统一融合,花卉图案营造甜美的气氛,因墙面为浅冷色系,米黄色的窗帘主基调色呼应家具主体色打造温馨舒适的居室环境,悬垂波幔款式根据主位家具的大体框架来做延伸,在居室空间中我们可以感受到曲线有情的柔美浪漫情怀。

图1 拱型窗

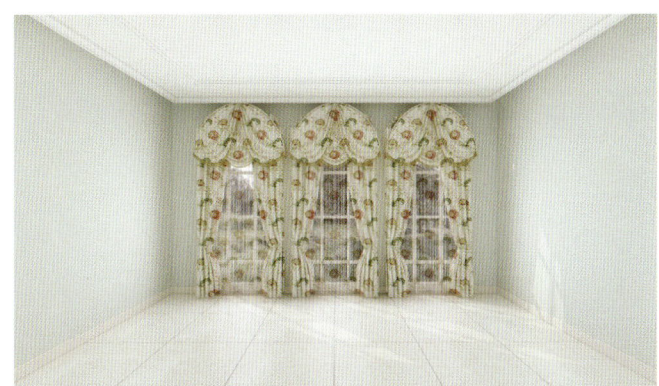

图2 拱形窗示意效果

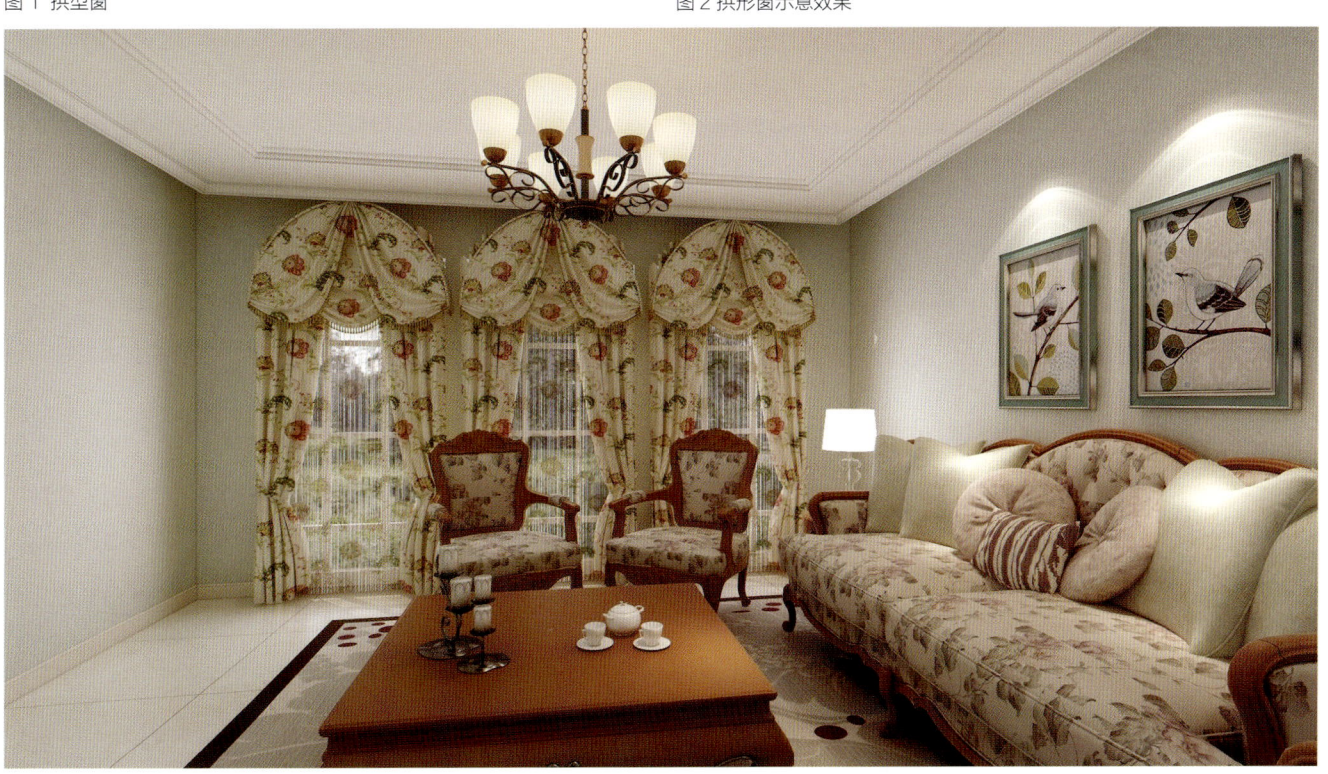

图3

图 4 多角窗

图 7 斜顶窗

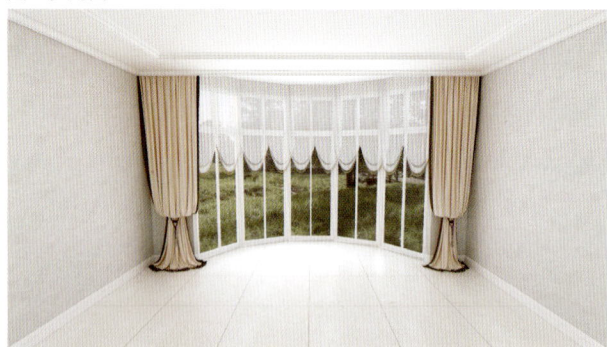

图 5 多角窗示意效果

图 8 斜顶窗

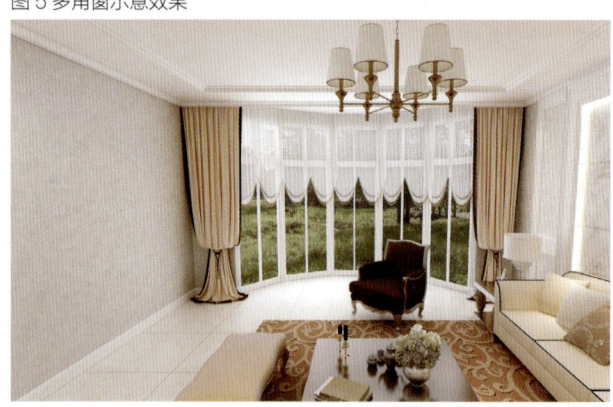

图 6

图 9 斜顶窗

4.4.2 多角窗

图 4 为多角窗，以直面多角形为窗户造型，也称为八角窗，这样窗户的窗帘设计根据空间功能决定窗帘款式。

是否有窗帘盒：有，单为直线吊顶

是否居墙面中：是

参考窗帘款式：对开、直帘、幔帘、罗马帘组合、维多利亚帘等组合

窗帘安装方式：顶装

成品帘总高：落地尺寸，结合窗帘安装方式，参考现场地脚线

图 5 多角窗示意效果：根据空间现场硬装造型和窗型以及空间墙面环境、使用者的主体家具样式，窗帘款式和颜色最好有综合的参考因素在那里，图 6 窗帘主帘造型款式简单大方，参考直线吊顶的硬装环境呈现对开直帘方式，做落地5cm处理，表达尊贵和典雅，在细节上包边处理，融合家具主体细节装饰手法，颜色统一主体家具做温馨氛围，而纱帘以多角窗为基础，做围合罗漫纱帘款式，优美的曲线细节上融合主体家具曲线，做到线条造型统一，打造优雅的空间气氛。

空间用统一色彩配色手法，主体色融合，点缀色呼应，线条结构清晰，这样的搭配手法适合外表低调内心高雅的人群，追求内在的安静与舒适，还需要融入一点内心深处的浪漫情怀。

4.4.3 斜顶窗

图 7~9 斜顶窗，一般为斜顶开窗，窗户所在墙面与地面有 < 90° 夹角，这样的窗户用常规的窗帘安装上来说，是会占据非常大的室内空间，一般我们会选用绷纱帘或者卷帘的样式造型。

5 窗帘面料选择

很多时候，我们选择空间窗帘面料，是以空间格调定位为前提的，而格调定位的主位影响来自于主体家具，那么窗帘面料材质的选用，家具可以作为一个参考项。于此同时，我们需要结合现场硬装造型的定位或者定制品等细节上的质感和装饰手法以及表达的格调材质等，进行综合考虑。

窗帘材质的选用，相当于窗帘成样后骨子里的气质的定位，一样的窗帘款式，不一样的材质，做出来的窗帘将是完全不同的窗帘感觉，搭配空间的主体家具和其他营造这个氛围的软装元素，完全可以打造不一样的居室空间感。

因此，材质的选用尤为重要，下面我们根据常用的几款窗帘材质入手，在我们平时的工作生活中，如何快速地选择窗帘的面料。

5.1 麻材质

图 1 为和种麻质织物。

首先，我们需要了解麻材质的性格，在这个基础上寻找空间中想要表达的情感。

如图 2、3，反推需要的窗帘材质时，我们需要看装饰造型元素、细节色彩元素、装饰材质元素等可以影响空间格调的部分，而不是过于注重空间风格。一般金属质感可以体现出奢华的感觉，而金属质感中是铜金属的元素，这里铜金属与中式完美结合，打造简单高雅，雅致轻奢的空间感，而在屏风细节上，我们可以用真丝材质或者棉麻材质纱帘，感受麻材质中的清爽、质朴，骨子里的坚韧和纯朴中的尊贵，简单的素色纱帘、吊纱帘等，沿用空间简约、雅致、高贵、质朴的空间感，达到整体格调的融合统一。

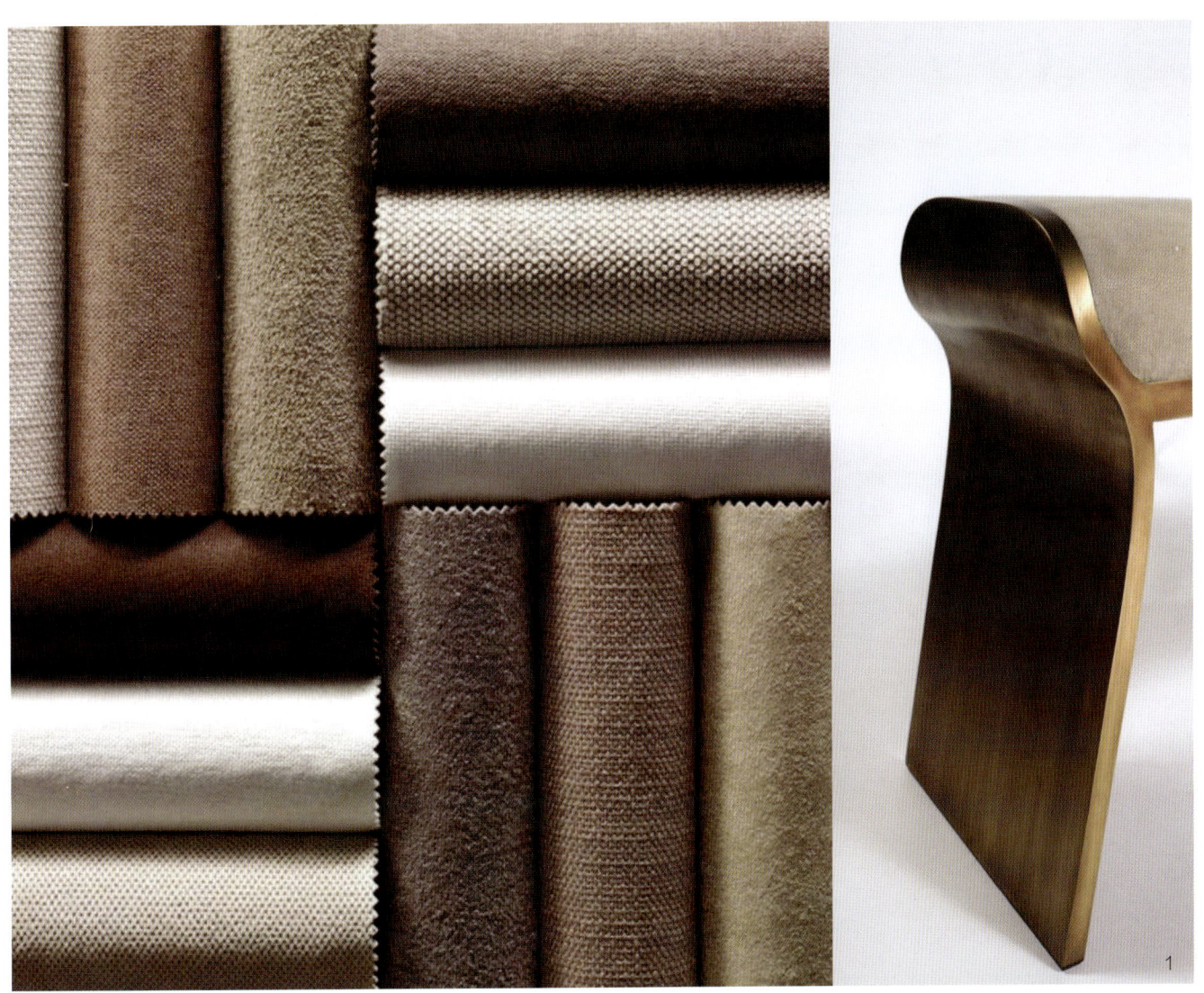

1

窗帘软装搭配营销教程
CURTAIN SOFT MATCHING MARKETING TUTORIAL

麻质感，不只是可以顺延其质朴的情感，只要空间中有自然的格调，就可以表达轻松舒适的空间氛围。上图中，我们从硬装空间中可以看到大地砖和背景墙造型、材质以及纹样都偏向于简约系统，而主位沙发的材质以及茶几角和单位沙发的细节质感都是自然体系。在这个空间中，麻质窗帘和纱帘将延伸轻松舒适的空间氛围。

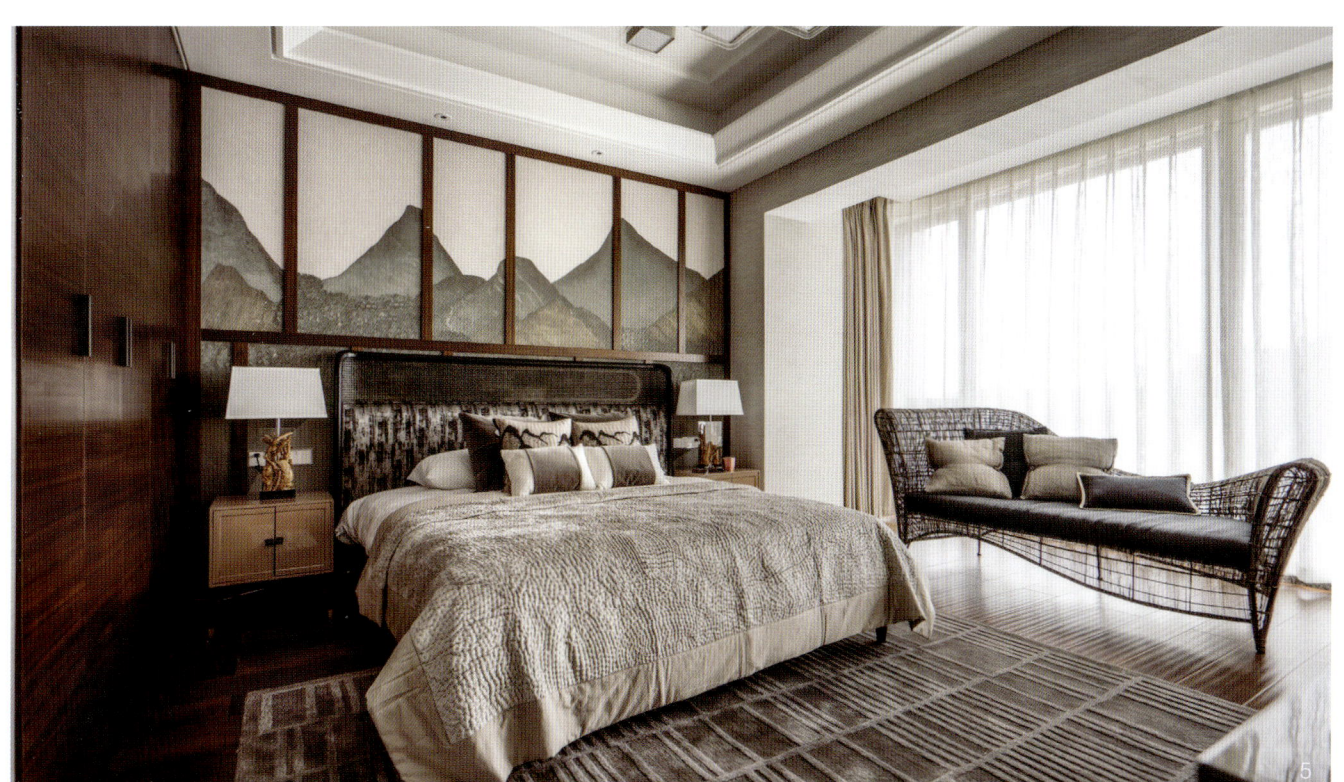

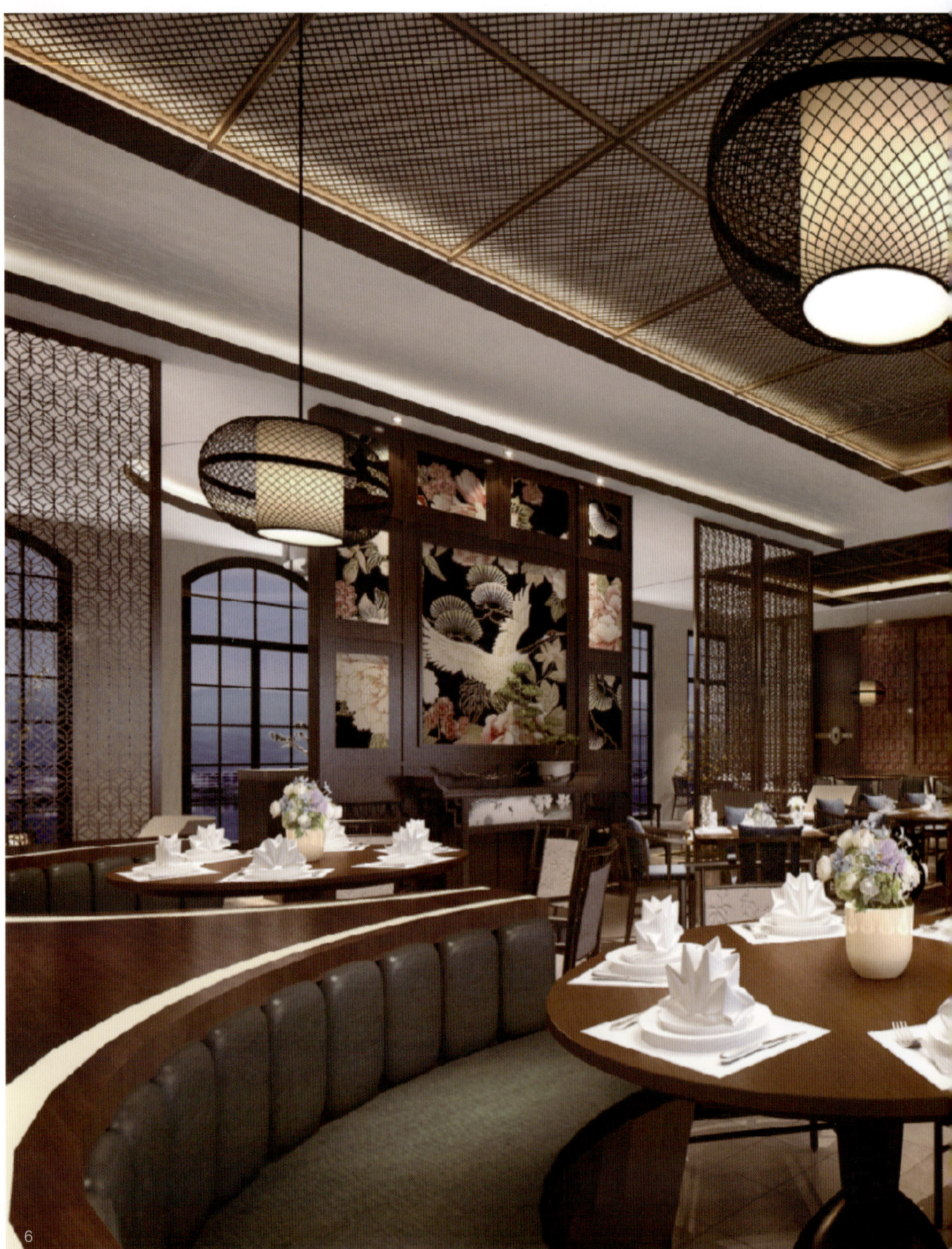

第二章 窗帘设计

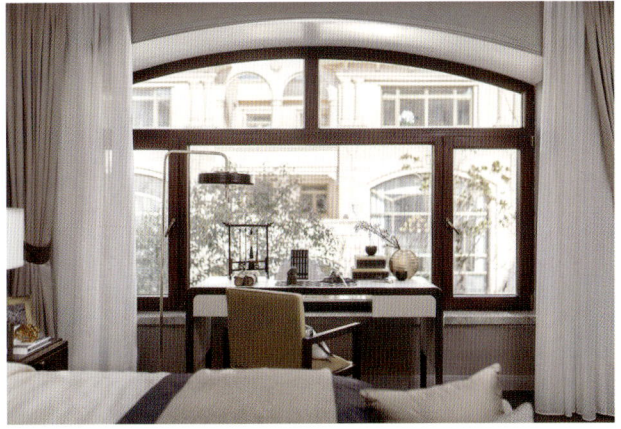

除了空间中我们搭配麻质感面料需要有一定的格调定位，空间氛围延伸，在窗帘装饰本身，我们也需要注意细节上的大小呼应和与空间的整体融合。

5.2 毛材质

羊毛、兔毛等都可以给人柔软、平整、温馨、蓬松的感受，而这样的材质细节可以营造的空间氛围也更适合细节中带有温情、高雅、柔情、浪漫等具有热爱情节的空间，具有包容、热爱和保护的情感在里面。

并不是柔软的材质只能放在温馨的空间里，图1、2中，

为了中和空间中清冷严肃的氛围，在材质上做了调整，用柔软温馨的质感，表达空间中温情的一面。墙面作为空间基调定位来说是营造空间氛围的，但家具和窗帘是可以延伸整体的氛围并且做出调整的部分，也就是说大环境的情感中融入细节的感知力，可以很好地表达使用者的内心世界。

图3中，淡雅温馨的格调从整体的配色和主体家具中可以很好地体现出来，纯净的背景墙在暖灰色调的基础上很好地营造了高雅的氛围，而家具的毛质感面料也很好地给到空间温馨的气质，搭配地面的质感窗帘的材质选用，继续沿用空间的柔软气质，选用羊毛含量的材质，很好地融合了整体空间温馨的气氛，而窗帘样式结合空间简约不加修饰的主体元素，与家具的造型尺度感相互统一，选用简单单钩双开的直帘样式，虽不加一丝造型修饰，但在色彩的融合度上保证高明度、低纯度色调统一，在质感上保证空间材质情感一致，完全可以营造出轻松温馨、高贵典雅的居室气氛。

图4、5中的绒面材质主体家具在细节上可以感受到简约大气，质感温馨舒适，格调高雅，那么窗帘细节上我们以结合具体窗户的类型来确认窗帘款式设计，选用毛面料材质将空间格调又提升一个档次还不失典雅温情的空间环境感受。同色系搭配浅暖的空间给人一种柔和温情的感觉。

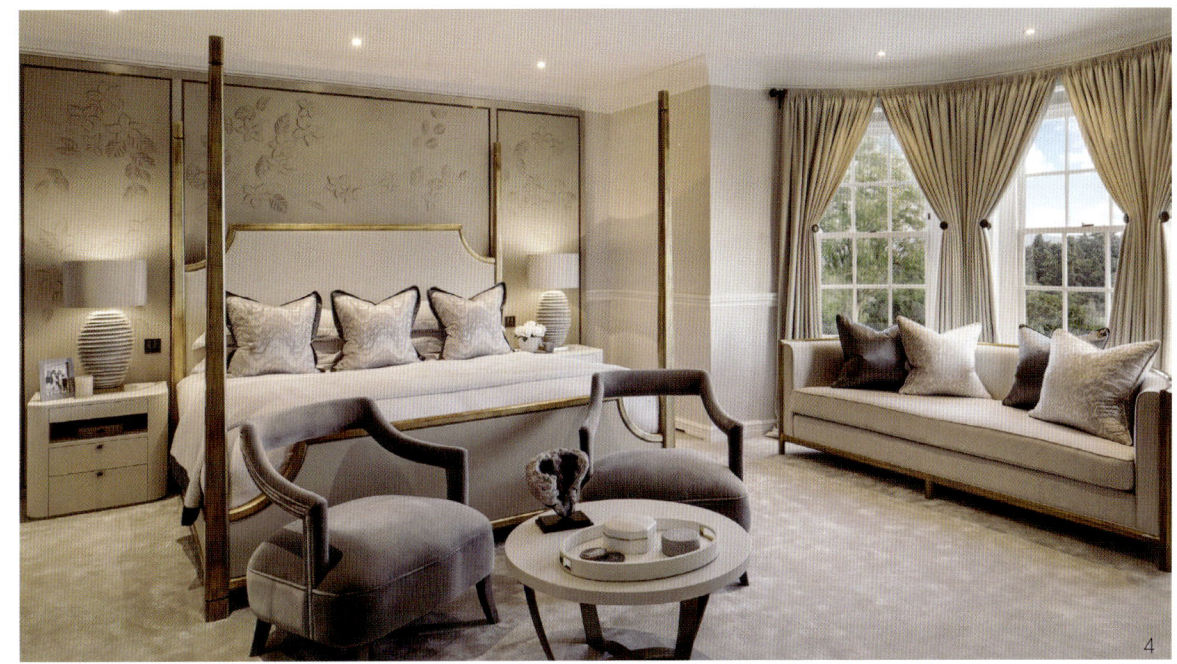

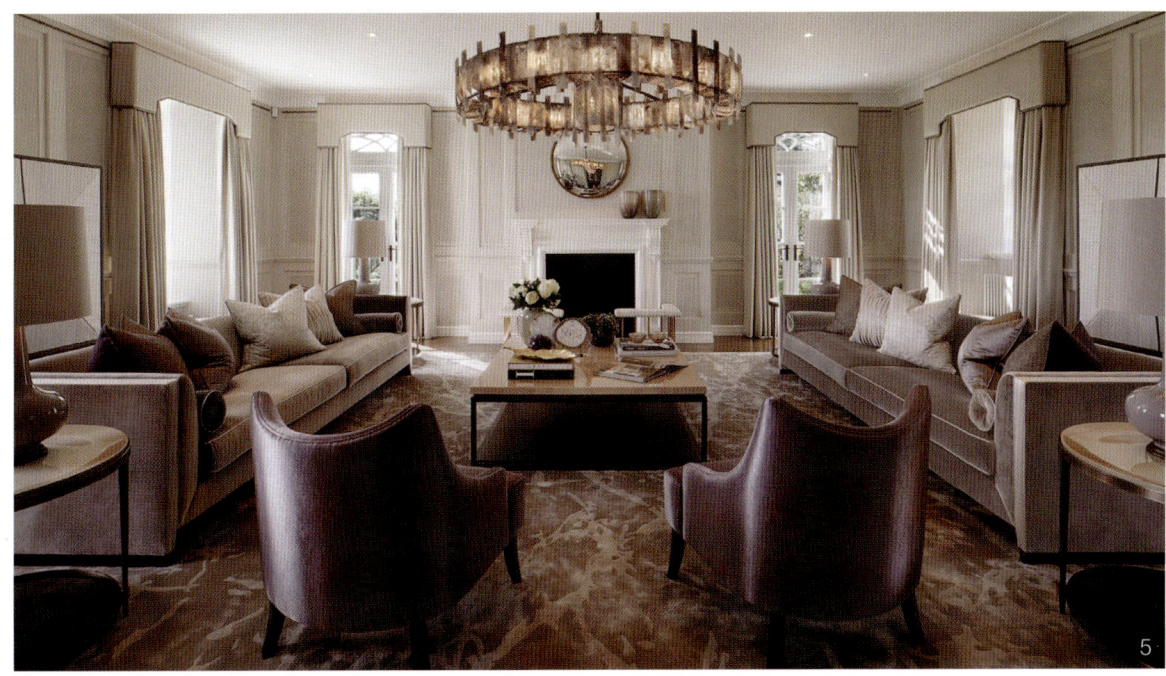

窗帘软装搭配营销教程
CURTAIN SOFT MATCHING MARKETING TUTORIAL

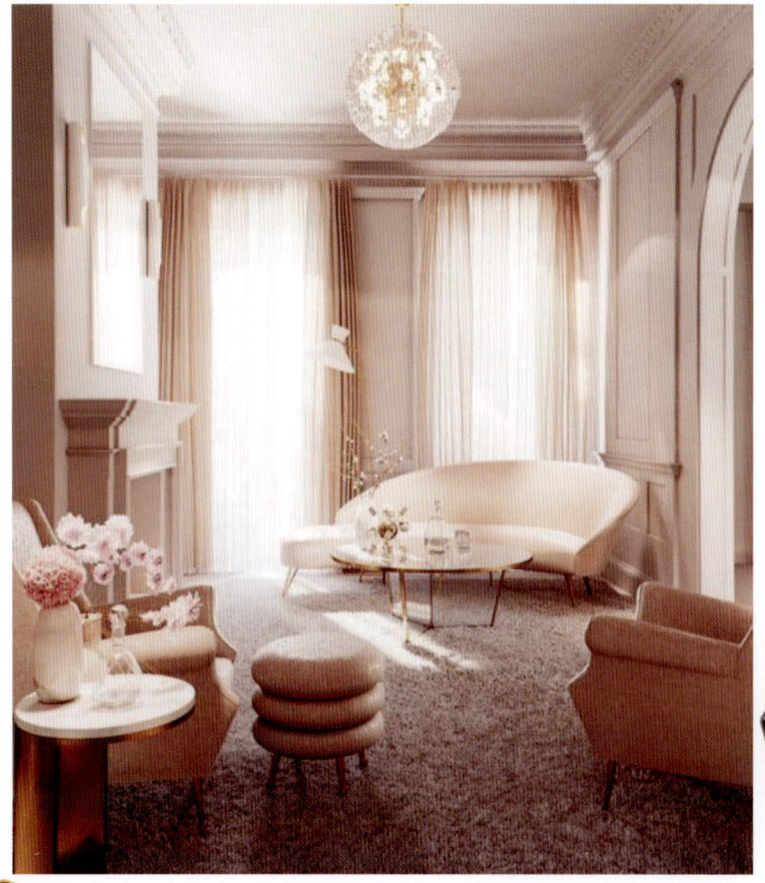

5.3 棉材质

棉材质的面料视觉上温馨舒适，没有刺眼的光泽感，柔和的气息可以很好地打造温馨的空间环境，棉材质的吸水性透气性非常好，适合用在卧室等区域，图1、2中的色调淡雅柔和，用在北欧风格体系中表达温馨舒适的格调是非常好的选择。

图3、4中棉材质的窗帘成品手感柔软，色彩柔和，非常适合具有一定自然气息，轻松舒适氛围的空间搭配，色彩搭配可以依据空间主体家具作为参考，墙面造型等介于简单与新古典造型，太过复杂的装饰元素空间，如果需要棉材质装饰温馨淡雅格调氛围，则需要在细节装饰手法和窗帘款式造型上进行全局把控。

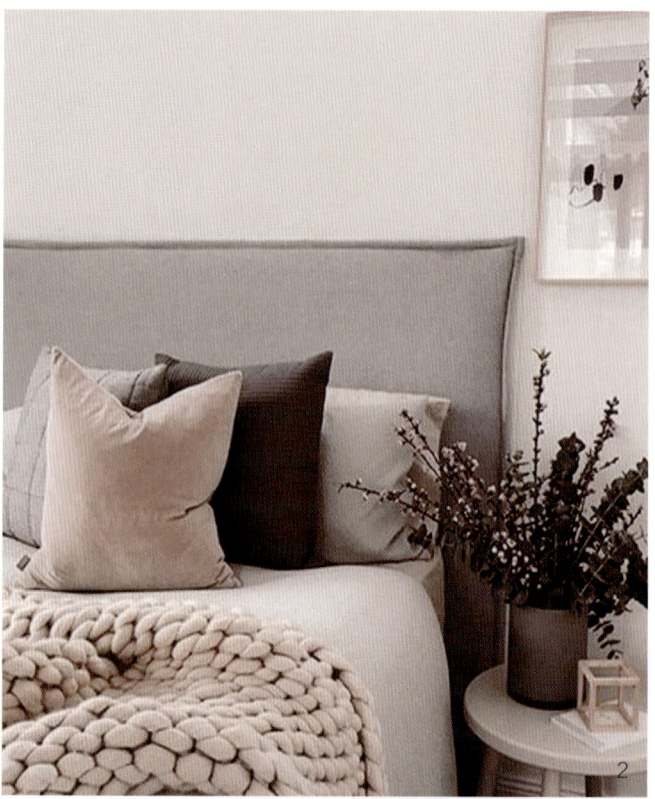

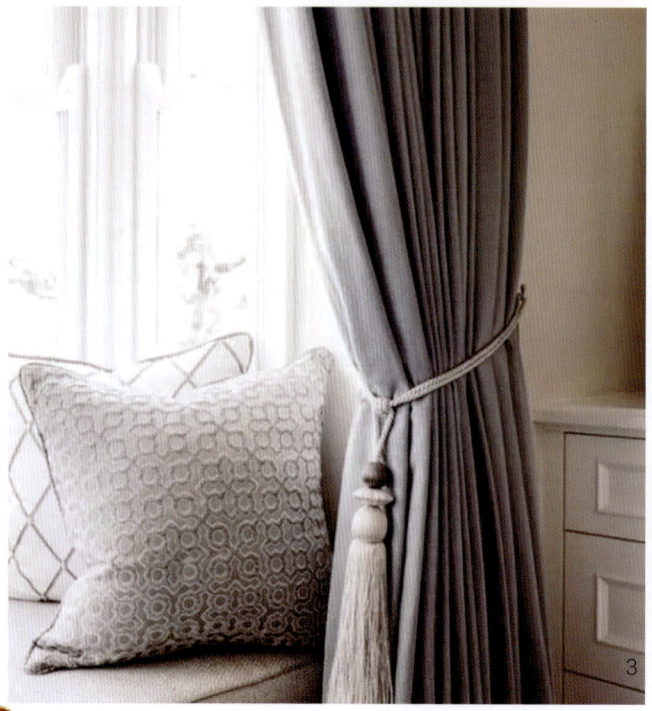

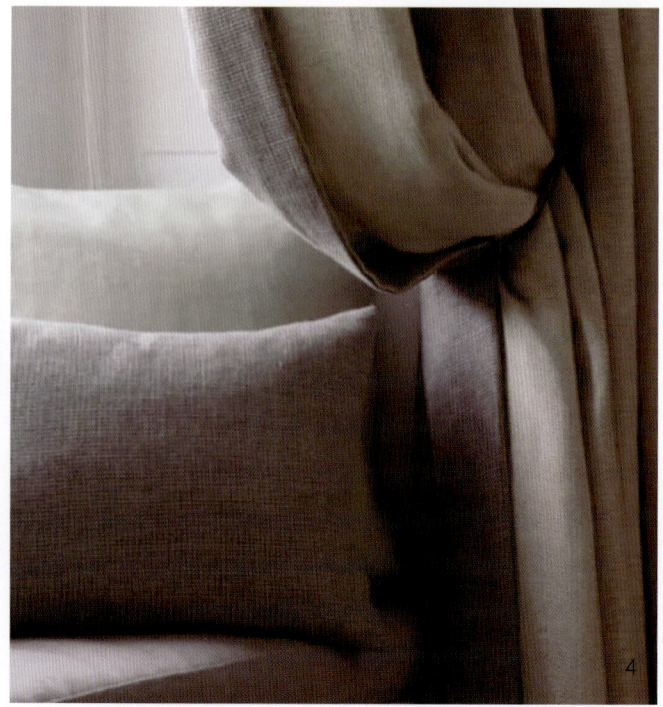

第二章 窗帘设计

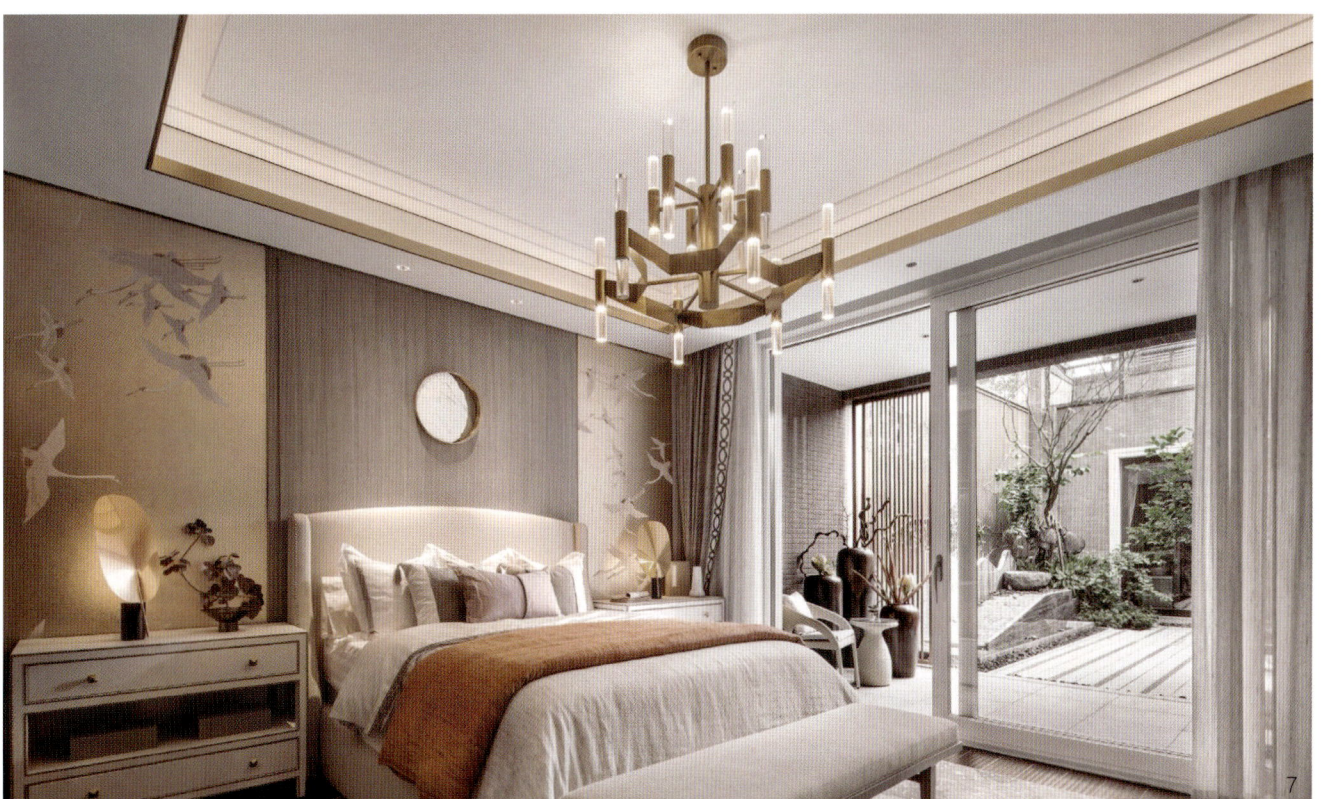

窗帘软装搭配营销教程
CURTAIN SOFT MATCHING MARKETING TUTORIAL

图5~9中为现代系统美式风格的空间，简约大气的硬装环境，融入宽大舒适的主体家具，在窗帘上选用以自由轻松温馨为主的棉材质，而装饰细节按照空间需要营造的氛围，用装饰带或者大吊穗进行局部调整，可以起到很好的点缀呼应。

5.4 绒材质

图1、2中由于绒材质以不同的工艺表达，或光泽柔和或奢华瑰丽或细腻平滑或线条饱满，纤维都是以相对厚实丰满的层次出现，常见格调体现基本是以格调高雅，雍容华贵为空间情感表达。但是不乏在绒面材质的工艺上感受到纯天然的自然之感，也就是说如果选择绒棉材质搭配，除了材质基础的定位，更重要的是绒面工艺细节的确认。

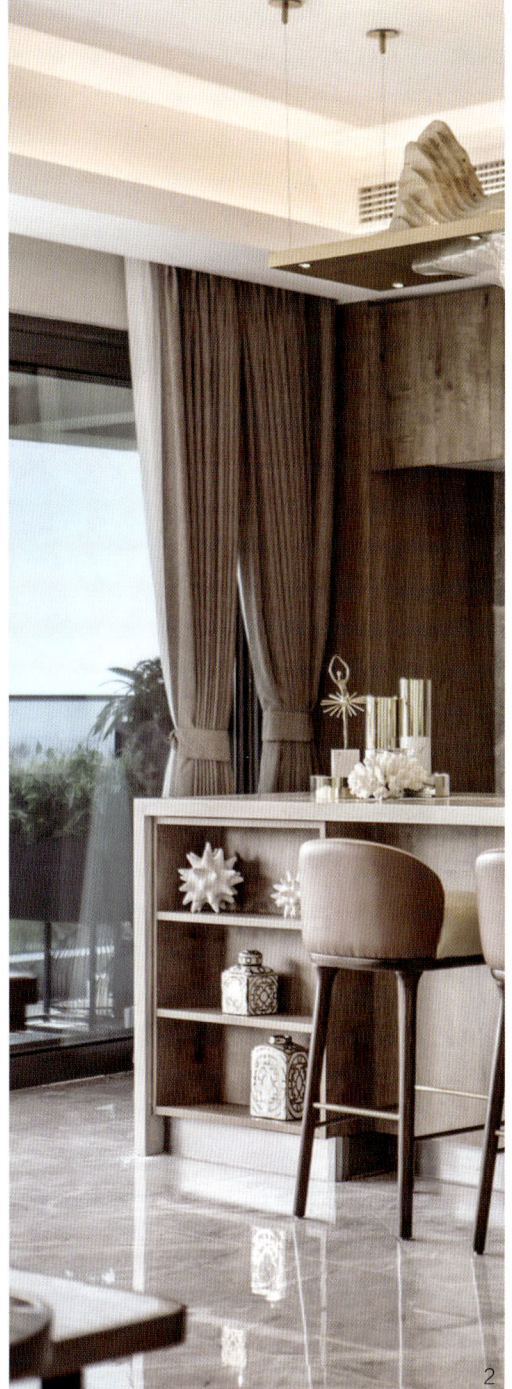

图3中一般我们选用绒面质感，表达空间中的尊贵和典雅奢华，会选用金丝绒面料，以其手感丝滑柔顺，色彩光鲜亮丽，质感高雅为基础格调定位，再搭配以奢华典雅空间中的装饰元素和窗帘造型细节，进行空间整体的融合统一。

如图4中，我们可以从主体的沙发主位上感受到温馨舒适的气息，但从单人位和茶几上感受到的却是自然纯朴的气息，而灯具和饰品都相对简单，根据主体家具延伸，结合室内硬装的简约线条，窗帘款式不会复杂，而材质以延伸主体家具为主，整体融合性更高，而窗帘融合茶几等配饰家具，则沙发会被孤立起来，空间中则还需要搭配与沙发对话的元素出现，因此，在不破坏空间简约典雅，轻松舒适氛围的前提下，我们融合家具，将是不错的选择。

第二章 窗帘设计

图 5~11 中的平绒，绒毛丰满平整，质地厚实，光泽柔和，手感柔软……当我们想要在材质格调相对自然质朴的空间中打造温馨舒适的环境，平绒也是我们一项非常好的选择，相对棉材质来说，绒材质能够从骨子里透露出一种尊贵和典雅，而平绒光泽感上不会过于华丽，很好地整合了空间的整体氛围和色调。

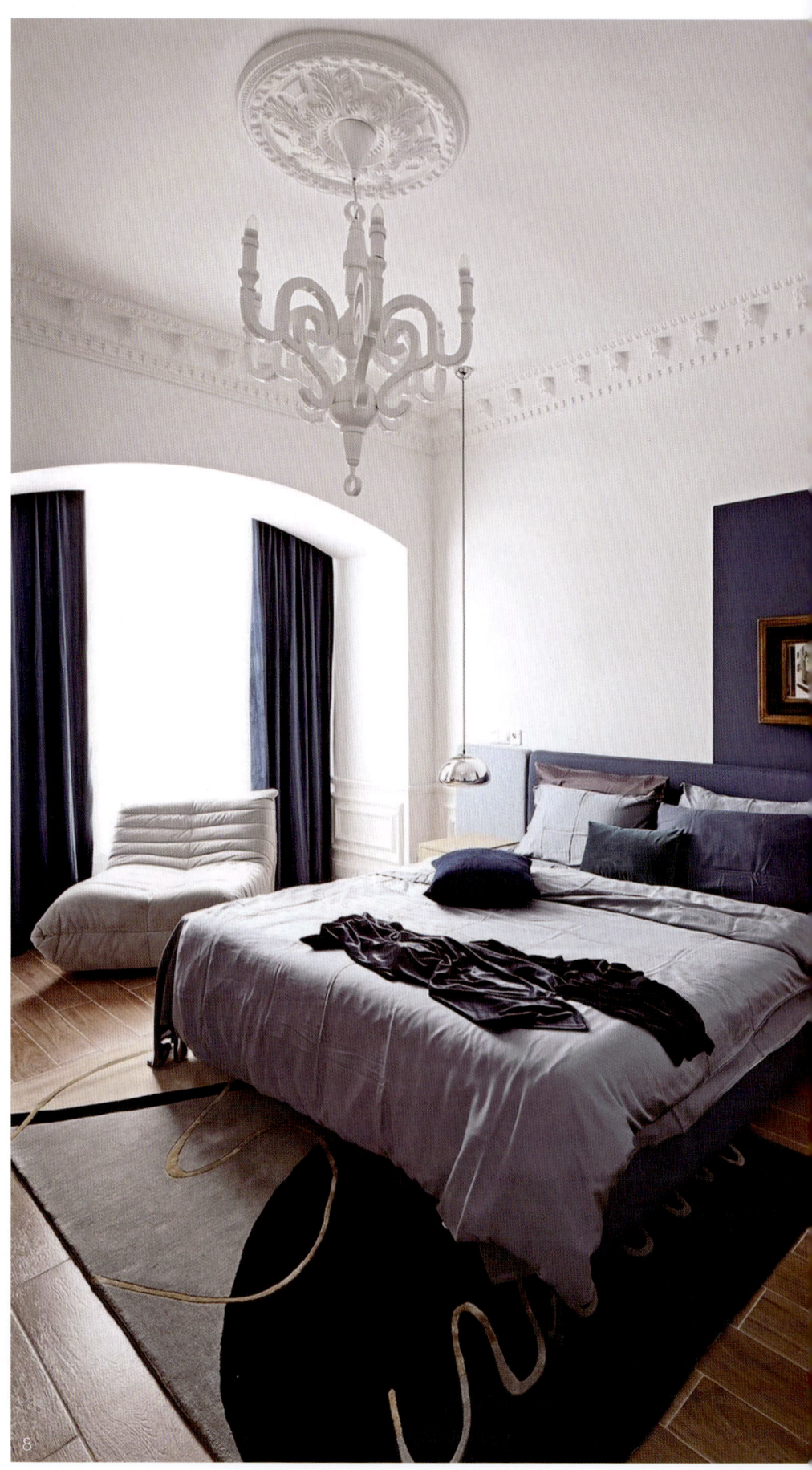

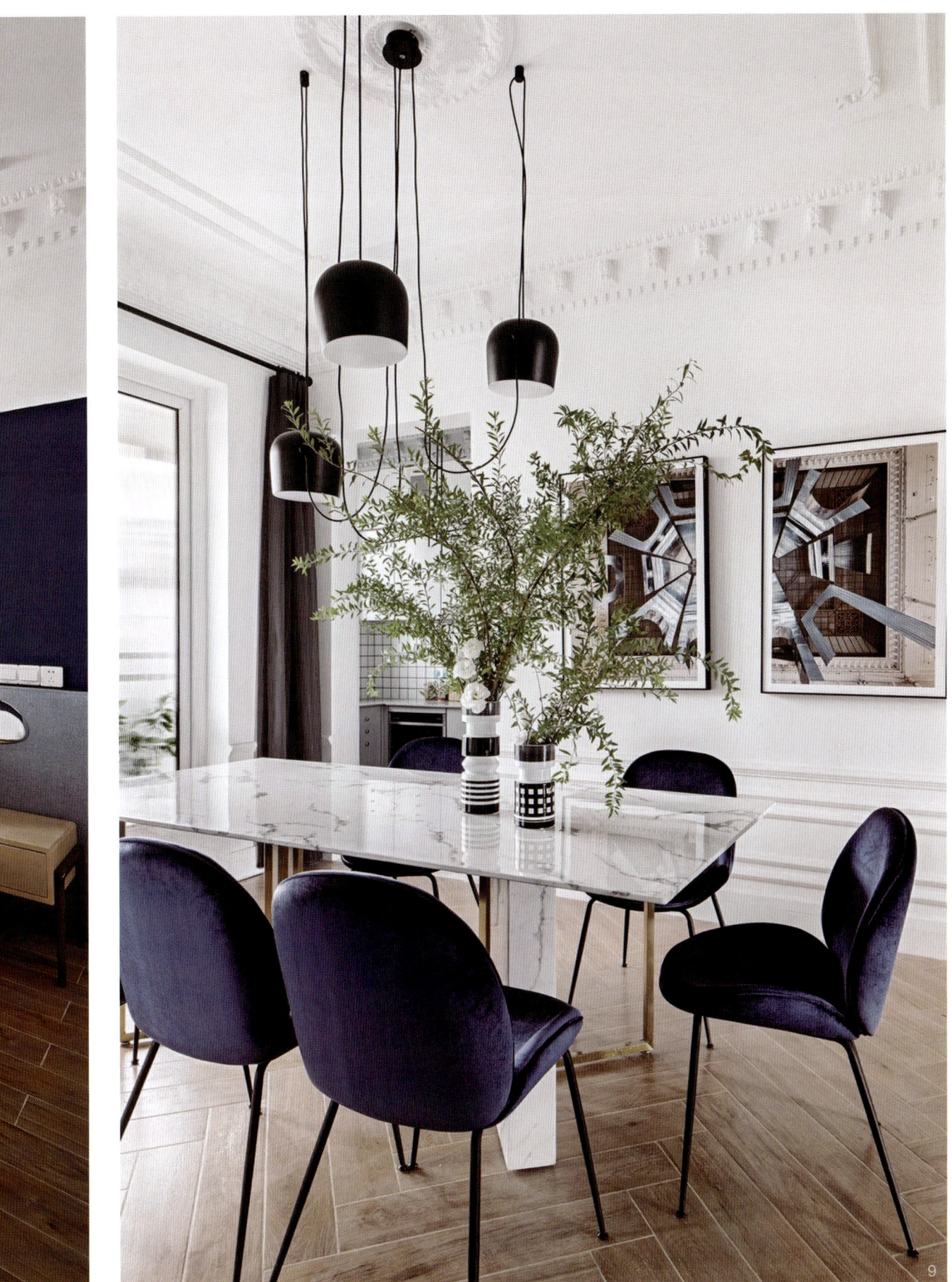

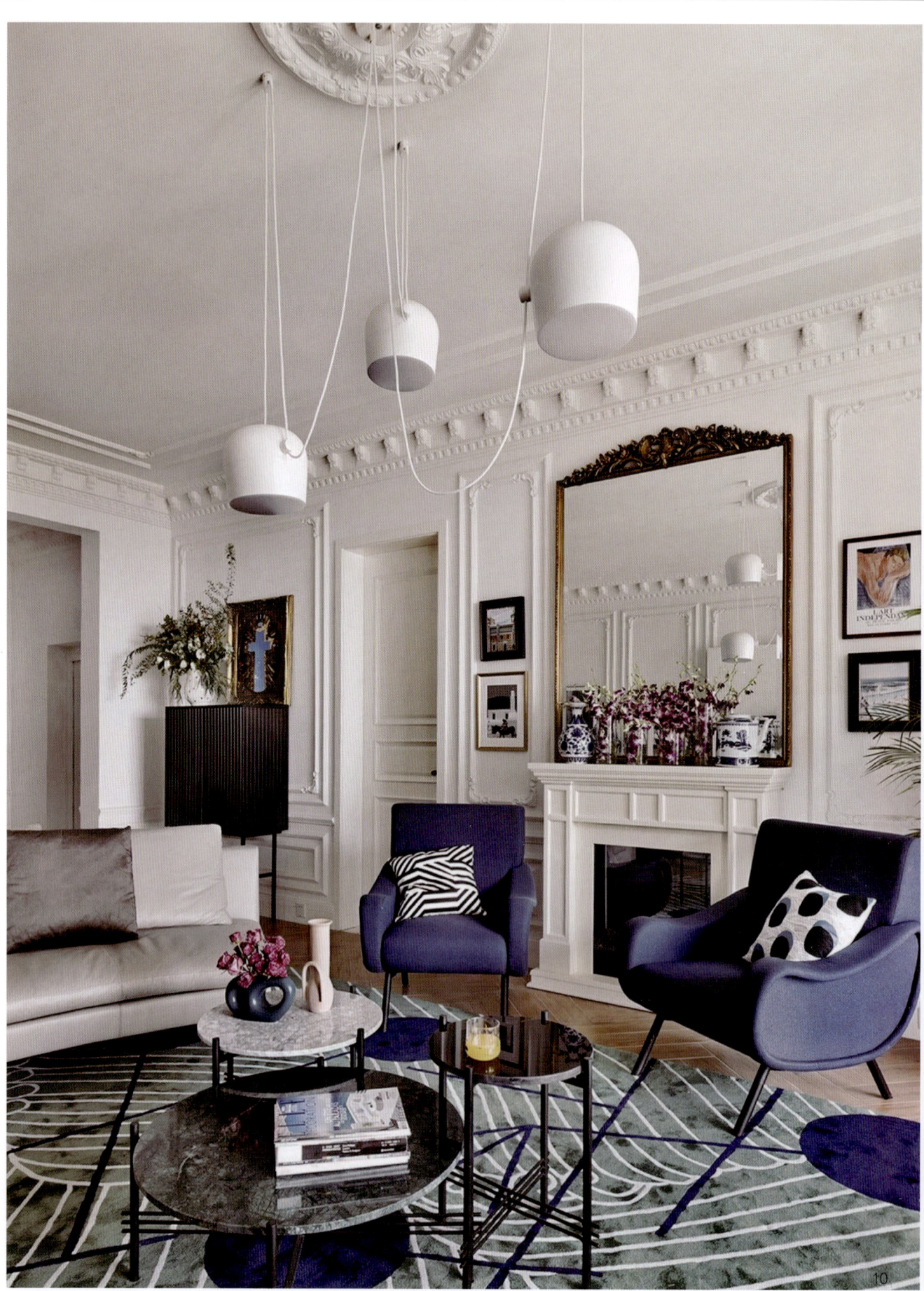

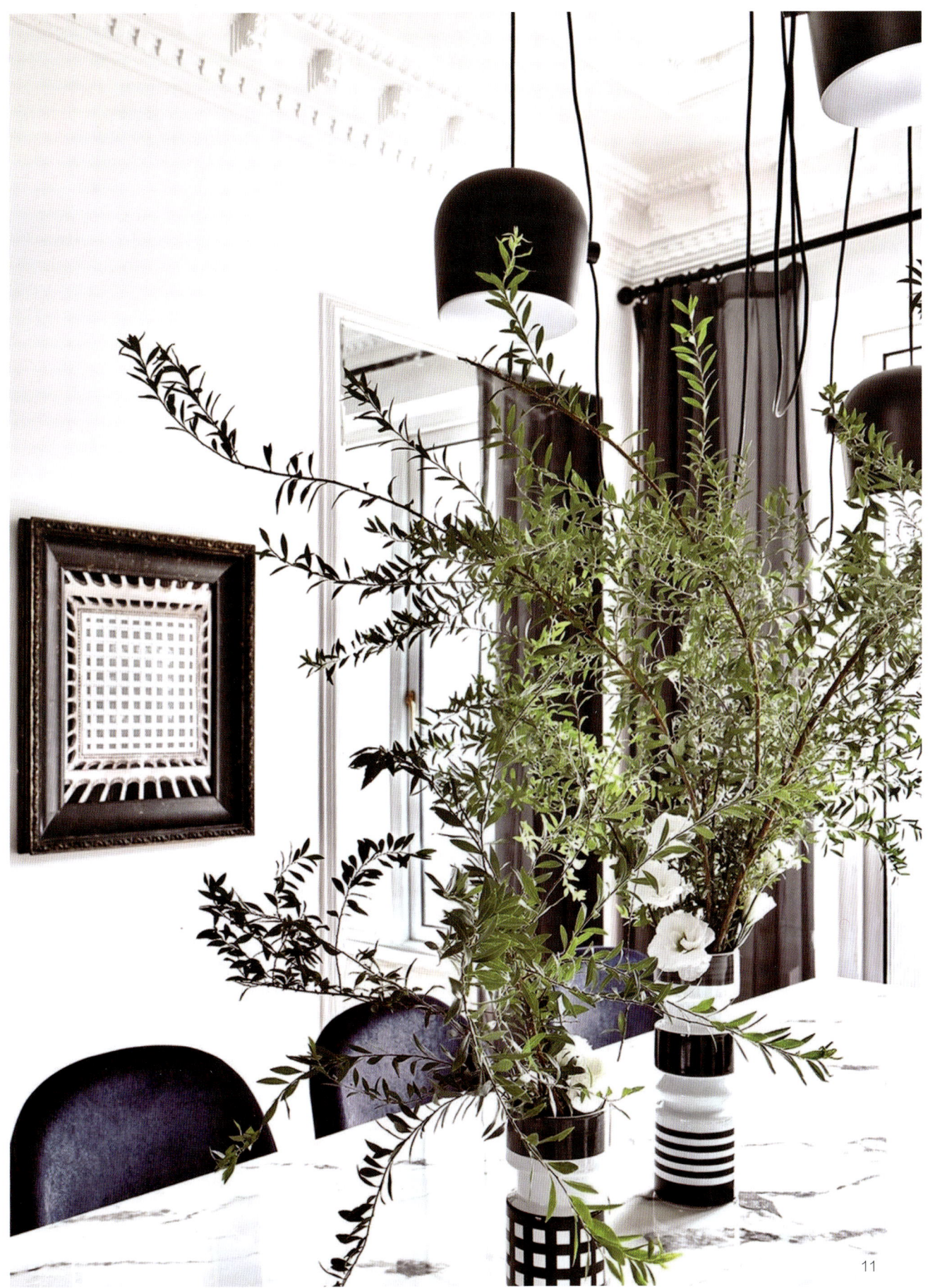

5.5 丝材质

图1丝质面料，在窗帘面料里可以是真丝面料、缎面料、高精密面料等，共同点为丝滑柔爽，色泽明亮，手感轻柔，垂感很好。这样的材质在空间中以精致为主要表达，或高贵典雅，或简单纯净或干练大气或浪漫热情，因为除了材质的选用，窗帘上我们更需要重视的是窗帘款式的造型，而这里需要我们结合整体空间格调定位来确定。因此材质的选用在于基础，而窗帘款式造型在于情感表达，整体融合。

图2中从材质的细节上和骨子里是寻找记忆的痕迹，我们可以表达的空间情感主要是什么，新中式空间中丝质材质可以给到尊贵典雅的效果，而现代简约Art Deco空间则可以给到轻奢的效果。

1

第二章 窗帘设计

图4中为新中式空间典雅的格调定位，简约质朴中带有一丝的高贵，结合主体家具的款式造型，窗帘帘头的设计沿用其线条细节的尺度变化，在床头背景墙的氛围影响下，以典雅为主，窗帘主体以纯色为主，配色以深于墙面一个色号为选择。窗帘色彩与环境色彩的融合正好突出了床品的点缀色彩，可以随着季节或者心情变化，很好地诠释了软装的多变性。

图5、6丝质面料在表达尊贵的空间中，我们除了窗帘款式的造型确认，更多的是配件装饰元素的选择，在配布和装饰元素上我们需要整体地融合主体家具或者硬装造型的细节，以能够很好地表达整体空间的情感和格调。

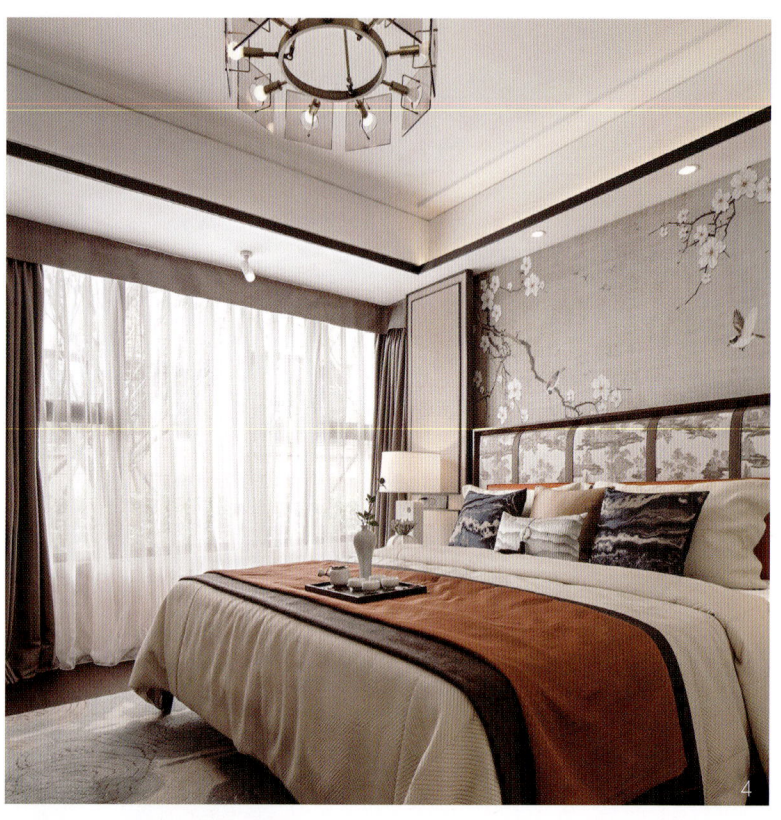

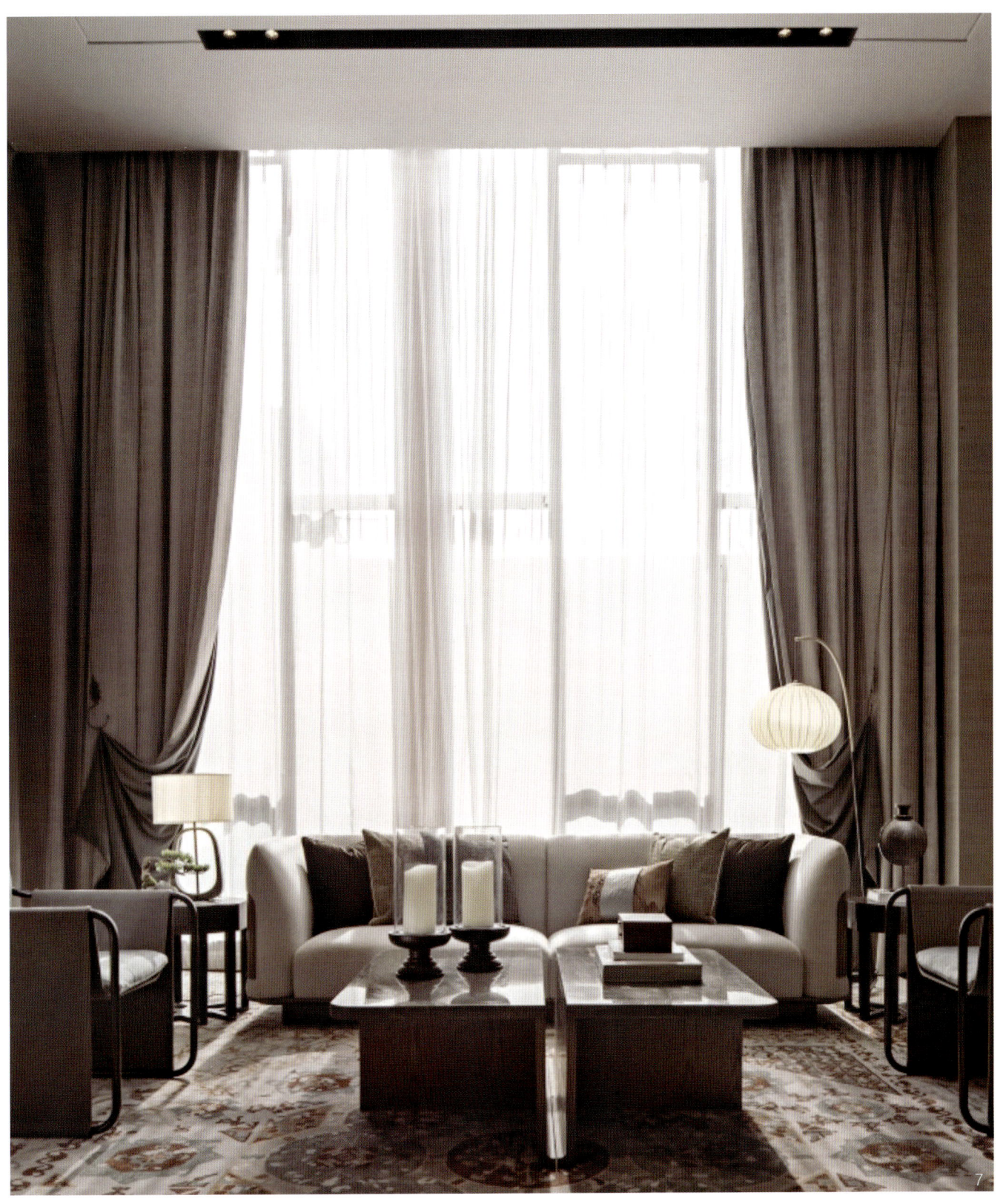

图7为现代简约风格体系，高雅中带有一丝朴实的格调，高雅来自于主位家具的材质和工艺细节，而朴实的情感又来自于配色关系，窗帘材质以丝质感为主，以提出空间中奢华的基调，而色彩在整体空间中达到同色系搭配的高度统一，表达沉稳大气，轻奢内敛的空间情感。

窗帘软装搭配营销教程
CURTAIN SOFT MATCHING MARKETING TUTORIAL

第二章 窗帘设计

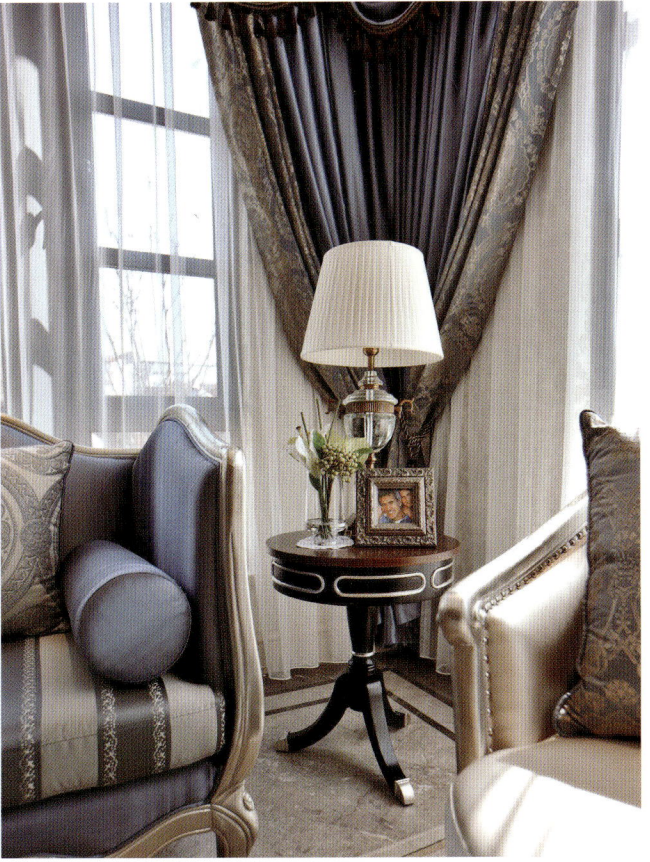
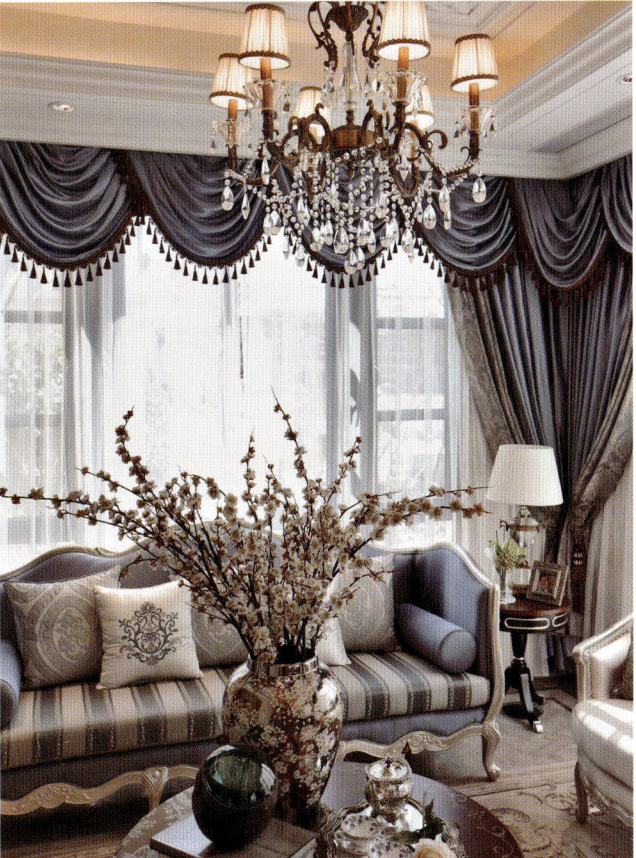

窗帘软装搭配营销教程
CURTAIN SOFT MATCHING MARKETING TUTORIAL

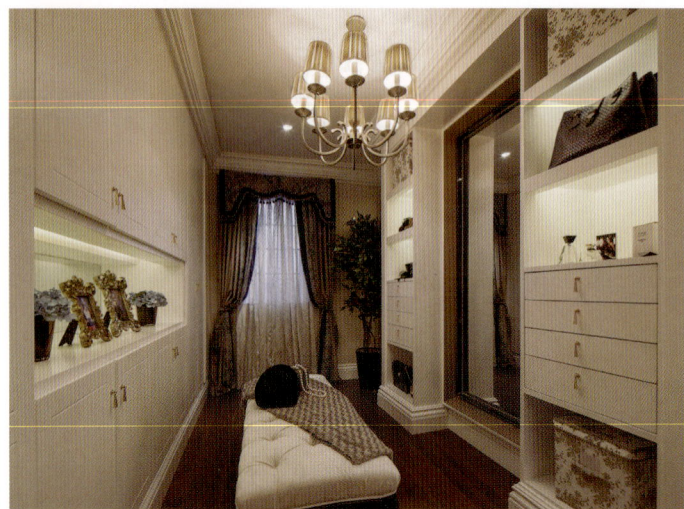
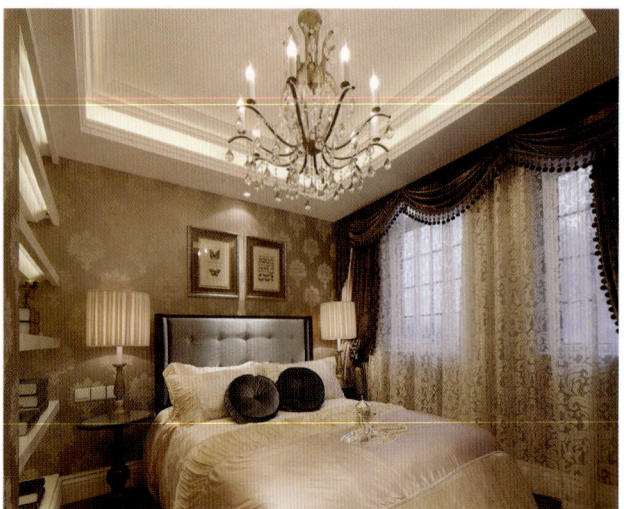

第二章 窗帘设计

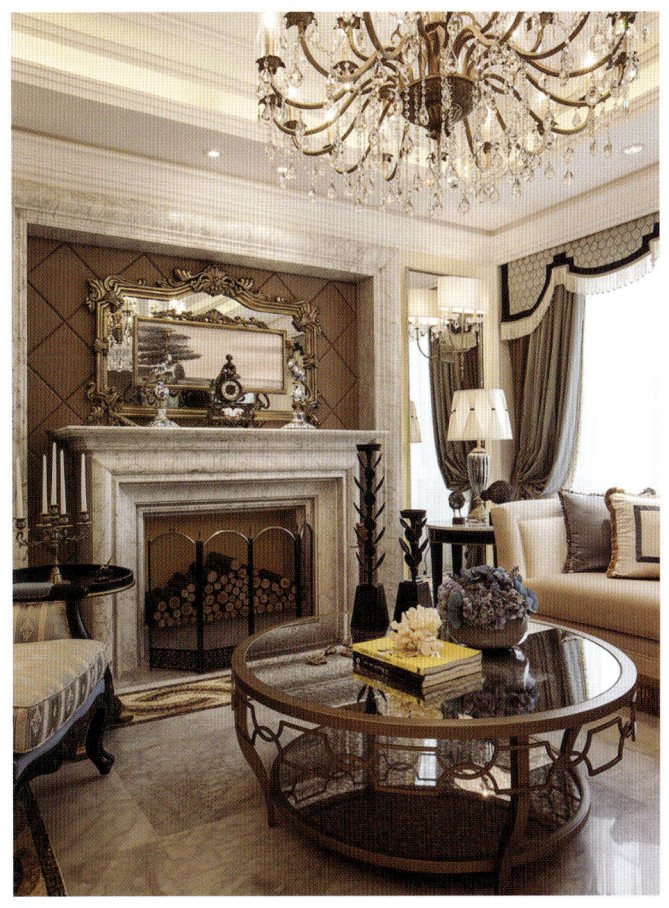

6 窗帘款式确定

一般窗帘款式确定，影响因素我们可以简单地分为：

（1）客观环境因素：

房屋大范围和小范围的所在地理位置、小区环境、居住圈层，室内硬装环境等。

（2）主观环境因素：

居住者兴趣爱好、生活习惯、偏好材质、色彩、室内风格体系、格调体系等。

进行使用者生活习惯和审美等多方面的信息资料收集整理，在居室中考虑窗帘的安装方式、窗帘测量尺寸等进行窗帘造型款式确认。

6.1 简约造型

图1、2为新中式风格体系，典雅格调氛围的简约窗帘样式，单钩双开为常用的窗帘款式，在窗帘搭配中需要侧重窗帘的面料选用和颜色搭配，因环境氛围确定，窗帘细节中我们选用具有新中式风格元素的装饰带做细节点缀。

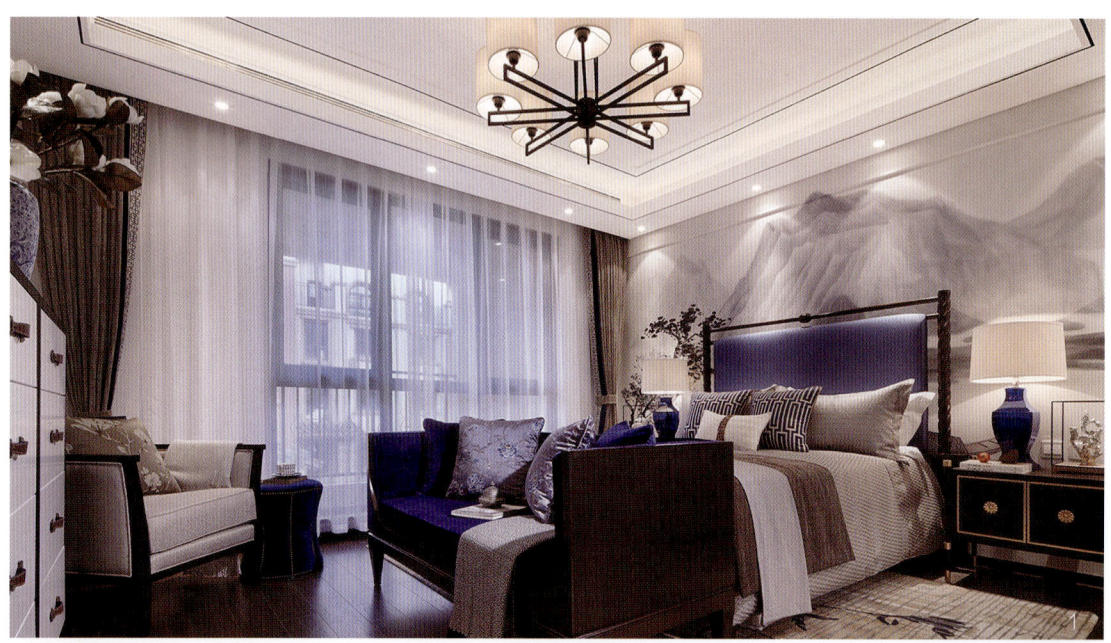

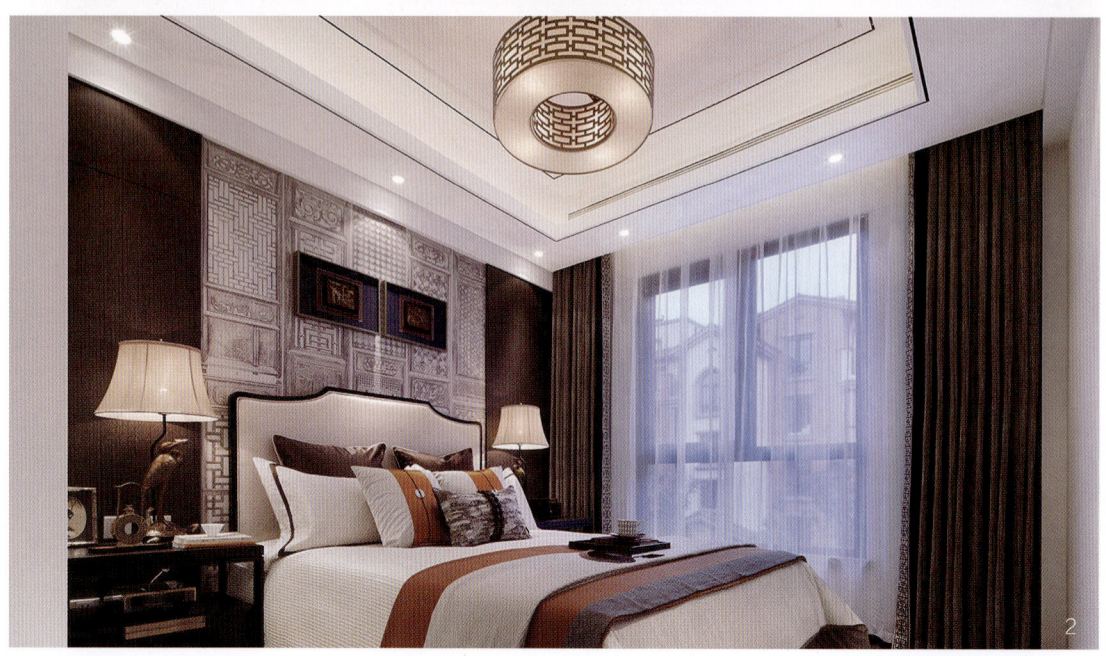

第二章 窗帘设计

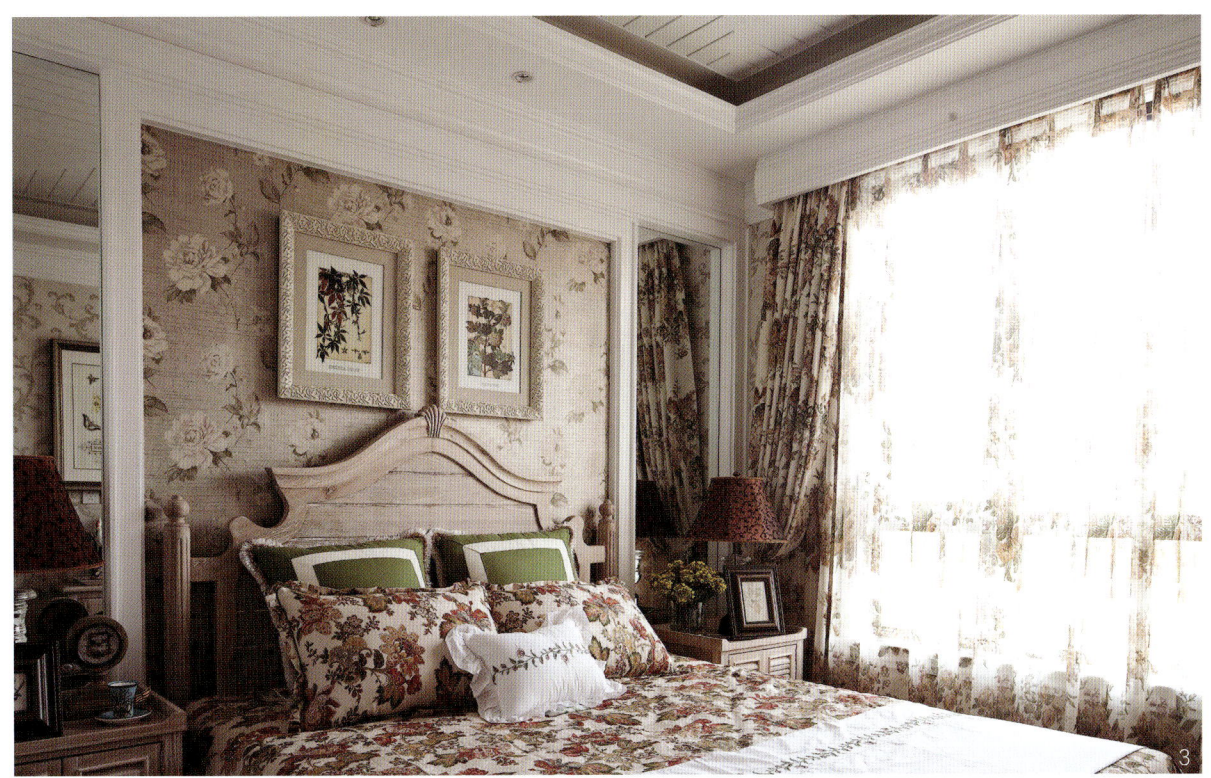

图3、4为具有浪漫气息的田园风格空间，窗帘搭配造型款式简单，重点在营造空间整体氛围，以使用者喜好为主，一般选用二选一，素面搭配色彩侧重材质选用或者花型户型，材质统一。而选用具有统一纹样的花型面料，则能够表达空间热情浪漫的居室环境。

简约款式窗帘在细节上我们可以根据不同的制作工艺加以区分或者营造不同的空间氛围，图 5~8 为壁装罗马杆帘工字褶制作工艺细节，工字褶在非常整齐的状态下，可以表达一种严谨高端的感觉，而在自然随意中又可以透露出休闲自由的状态。关于窗帘细节制作工艺，非本书内容，但作者有拍摄过窗帘制作工艺视频。

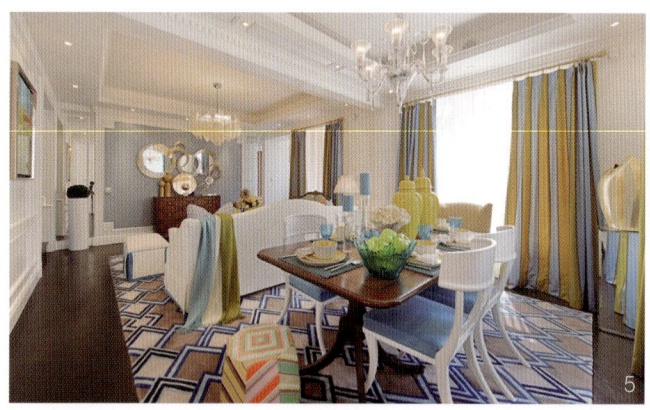

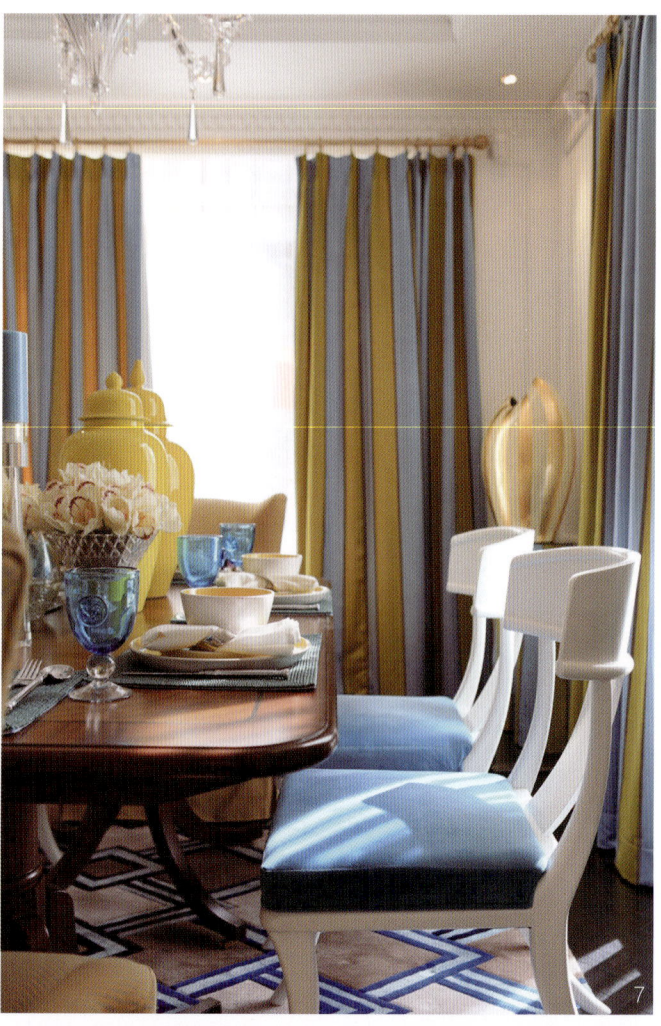

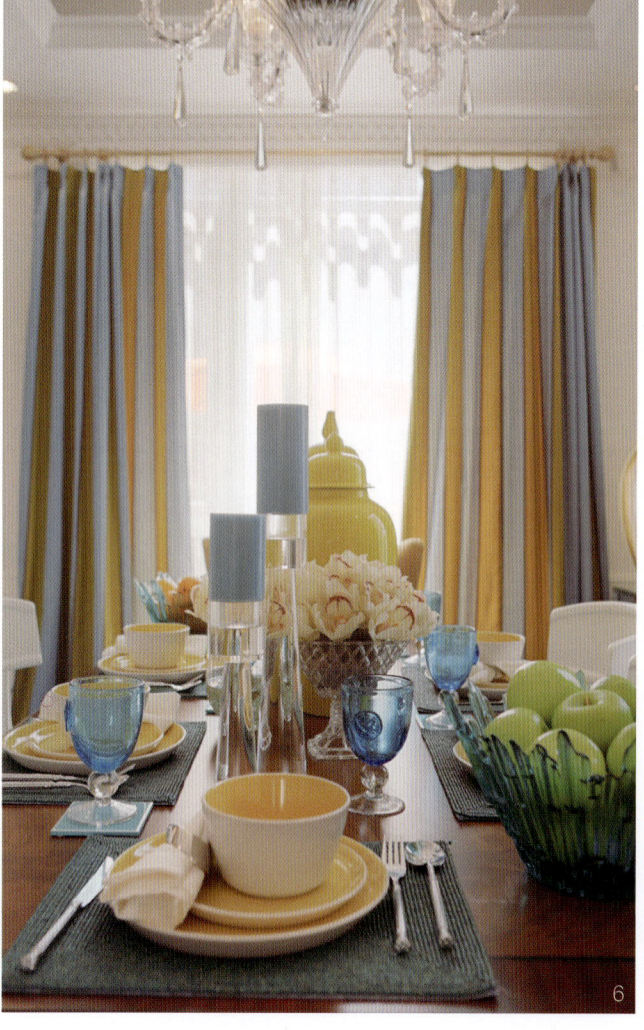

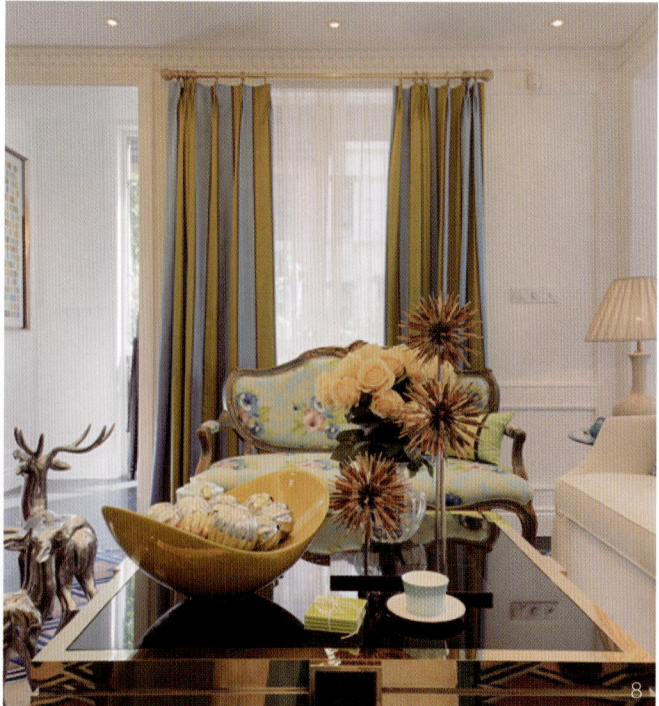

一般简约造型窗帘想要打造不同的空间氛围，选用一款布料进行空间装饰，或选用不同的装饰制作工艺或装饰不同的装饰细节。此处思考捏褶帘、酒杯帘、工字褶帘等的情感变化和不同款式、样式、色彩、尺度的装饰元素变化图9~12。

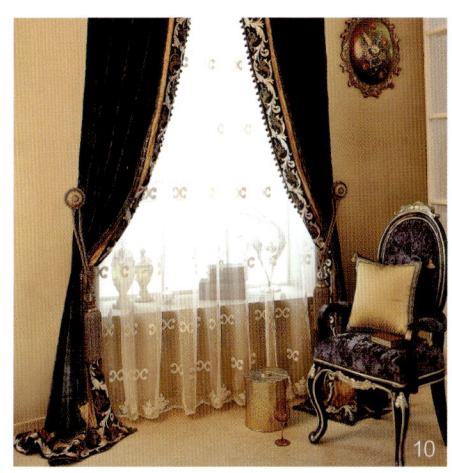

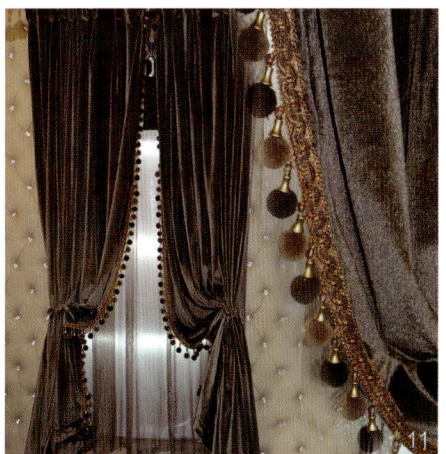

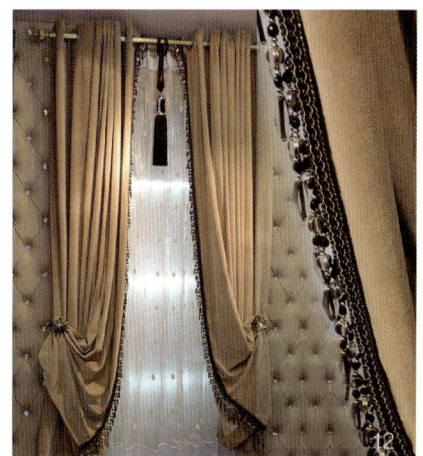

6.2 拼接调色

拼接调色的空间窗帘款式一般窗帘帘身为空间色彩的调和搭配，以空间主体家具为参考，做空间装饰挂画、饰品摆件、地毯灯具等进行空间氛围色彩融合，以达到协调统一的效果。按照空间确定的格调定位，明确窗帘的颜色和空间其他物料的颜色之间的关系，或同色系不同色调，或同色调不同颜色如图1、2。

1

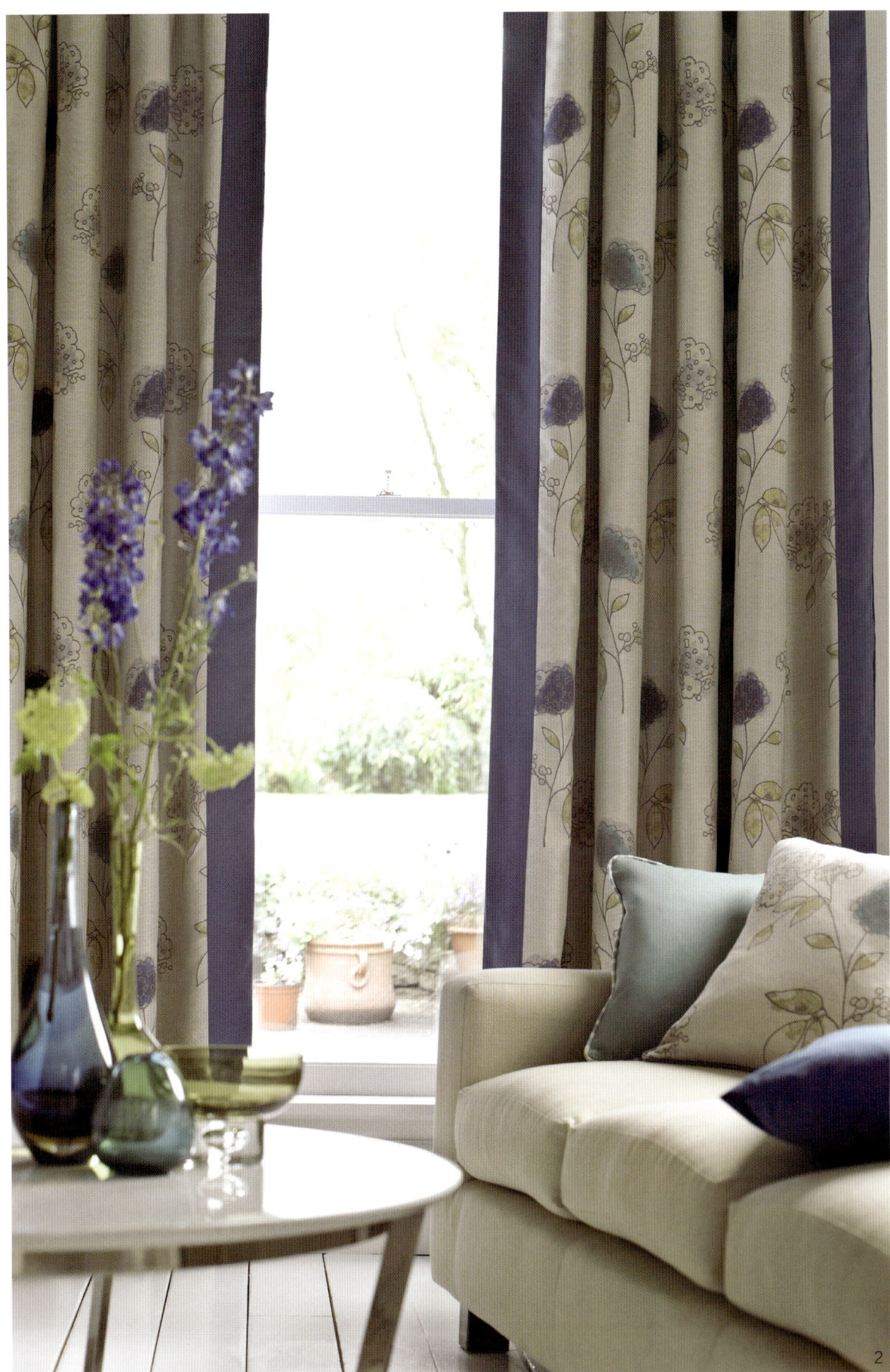

图 3~5 为简约美式现代感带有一丝质朴的空间氛围，在简约造型的空间中，窗帘款式以单钩双开无窗帘装饰帘头设计，主布为主位沙发和木质茶几之间的颜色，配色为空间背景墙同色系，颜色纯正，色调统一。一般拼接面料尺度需要根据家具、硬装空间造型决定，一般为 2 个褶皱的拼接，成品尺寸约为 30cm，窗帘用料宽 60cm。

6.3 平幔造型

平幔窗帘，在现代简约款式的基础之上，增加幔头装饰功能，图 1、2 以裁剪的形式波形表达空间的典雅氛围，主帘拼接色以帘头配色为主，以 1/3 成品高度为主帘拼接方式，典雅中又透露出自由活泼的感觉，不拘一格。因此在平幔窗帘款式的设计中，我们可以以三色拼接为参考，融合现代人的生活习惯和审美标准，做简单款式造型。

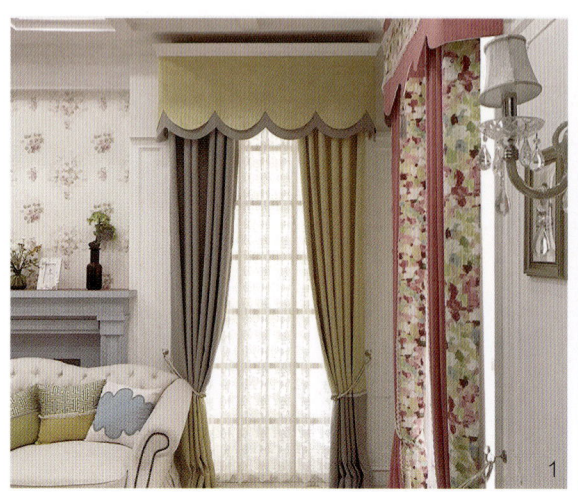

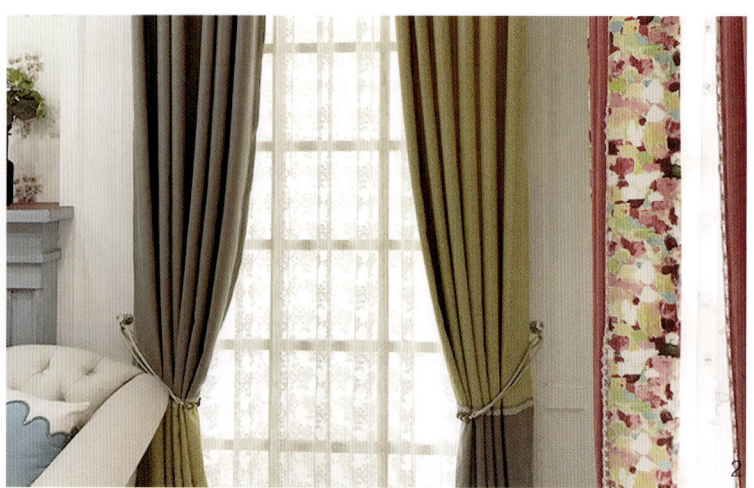

图3、4为贴布平幔帘，在底层窗帘布的基础上，做剪花贴布装饰，以融合空间的基调。因硬装空间基础在造型上色调沉稳，颜色偏重，而家具为美式主体家具，那么窗帘在主布颜色选择中，则需要能够融合和压住整体空间的色彩，姑且以空间内墙面装饰护墙板和茶几电视柜的家具为参考，窗帘主体颜色用深棕色，在帘头设计中，以剪花贴布的方式融合墙面的色彩基调，在一个色系中做深浅浓淡调整，整体打造沉稳大气，自由舒适的空间环境。

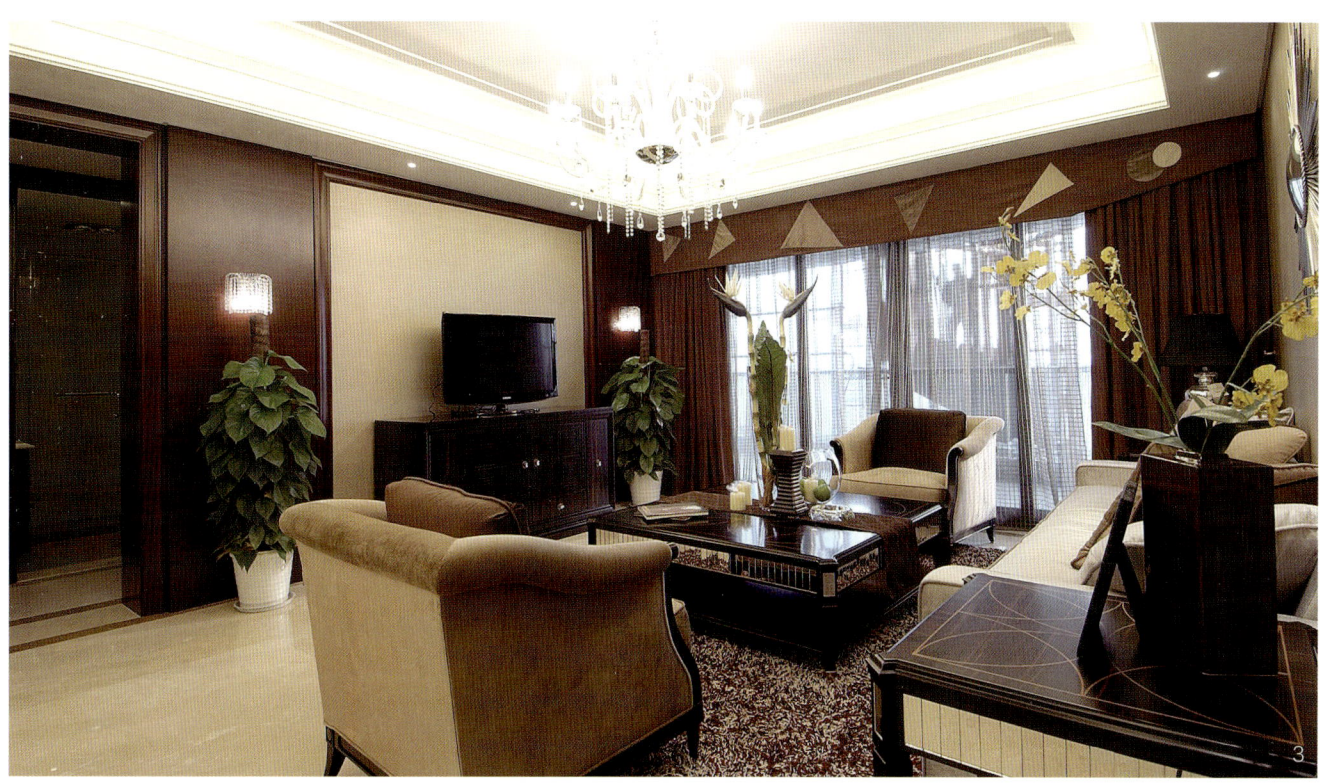

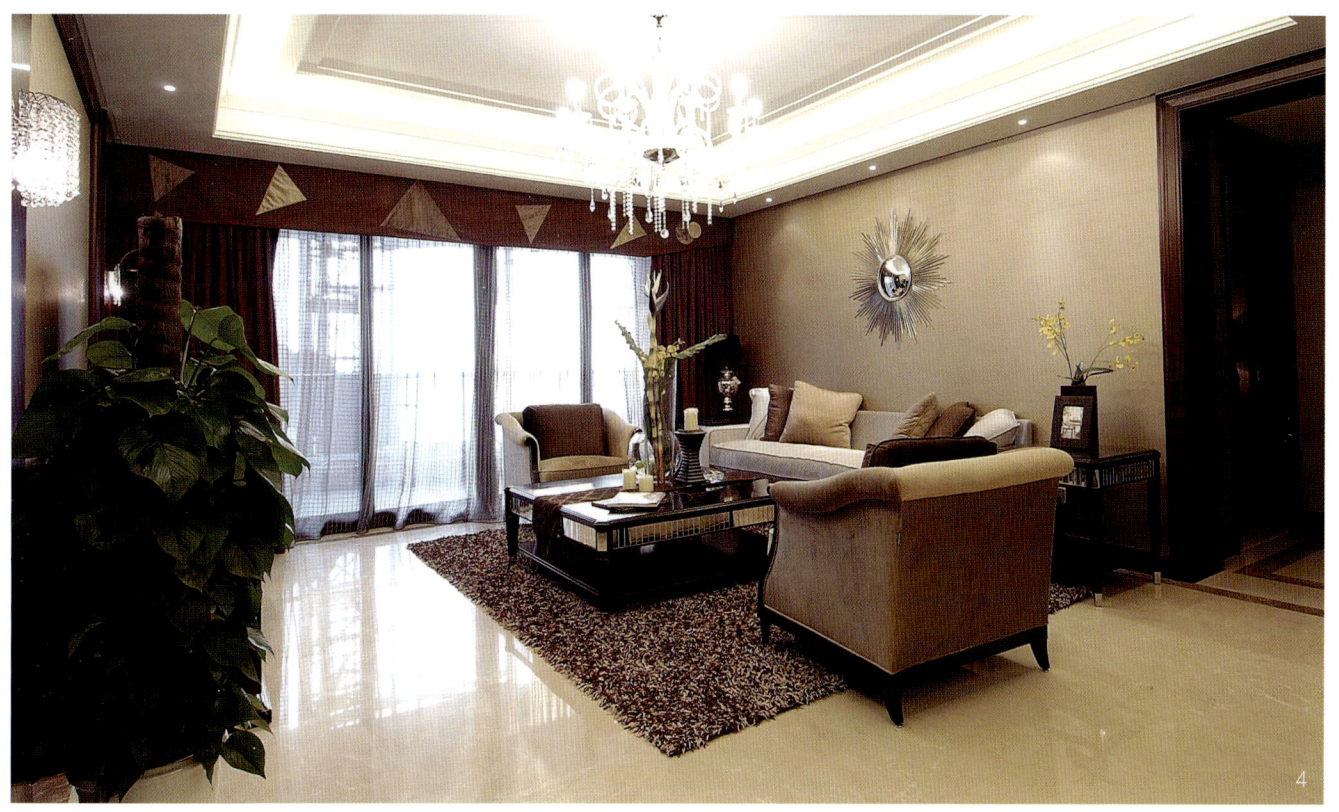

窗帘软装搭配营销教程

图5为造型窗帘盒款式，做硬包或者软包平幔帘头装饰，此平幔帘头同样可以融合装饰元素细节，以达到空间需要表达的装饰效果，上图为美式空间，但因为窗帘平幔装饰作用，使得空间中增加了一丝的奢华气息，而以软包为帘头装饰表达，又选用以绒面材质，则可以感受到温馨舒适的空间氛围。

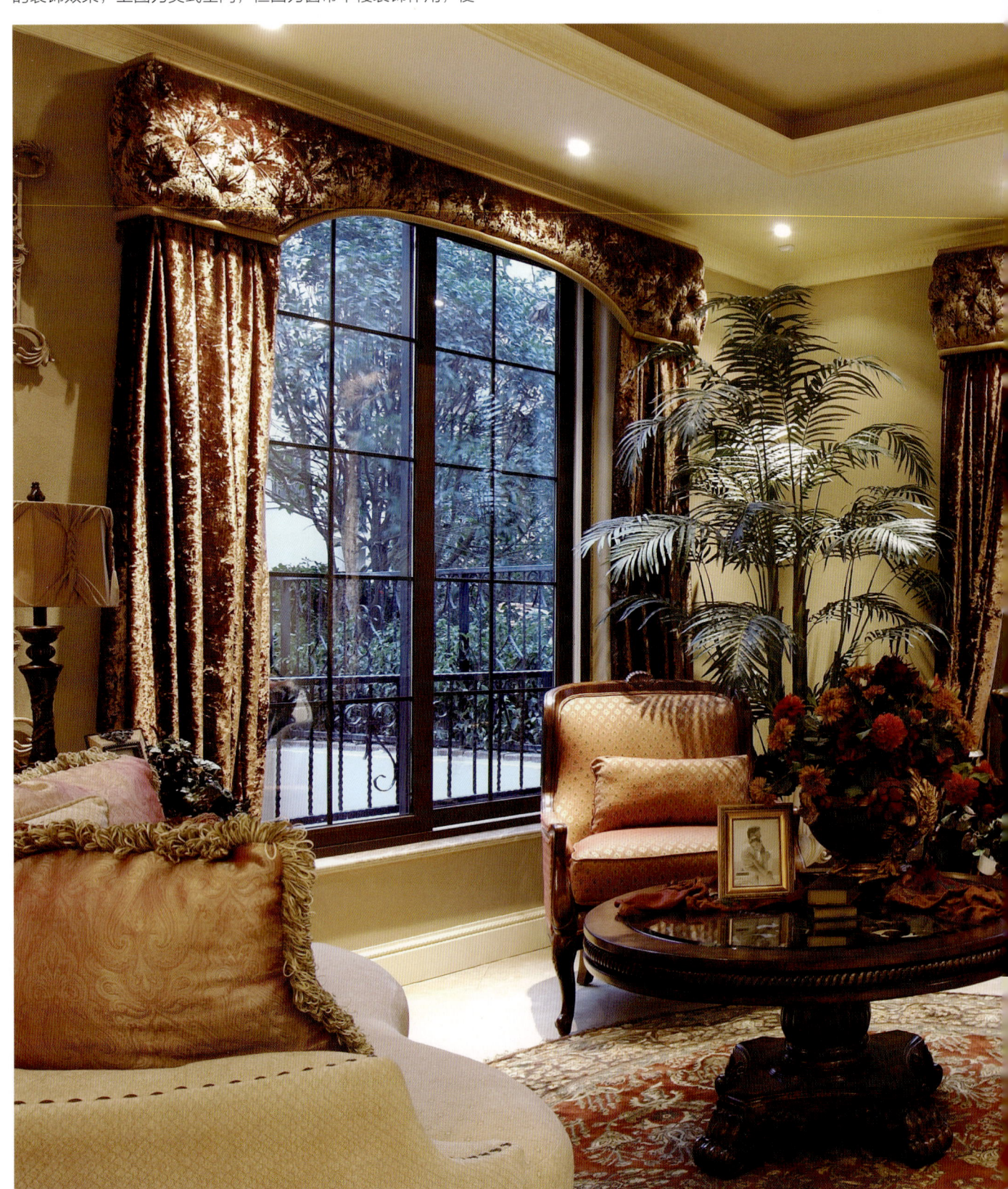

第二章 窗帘设计

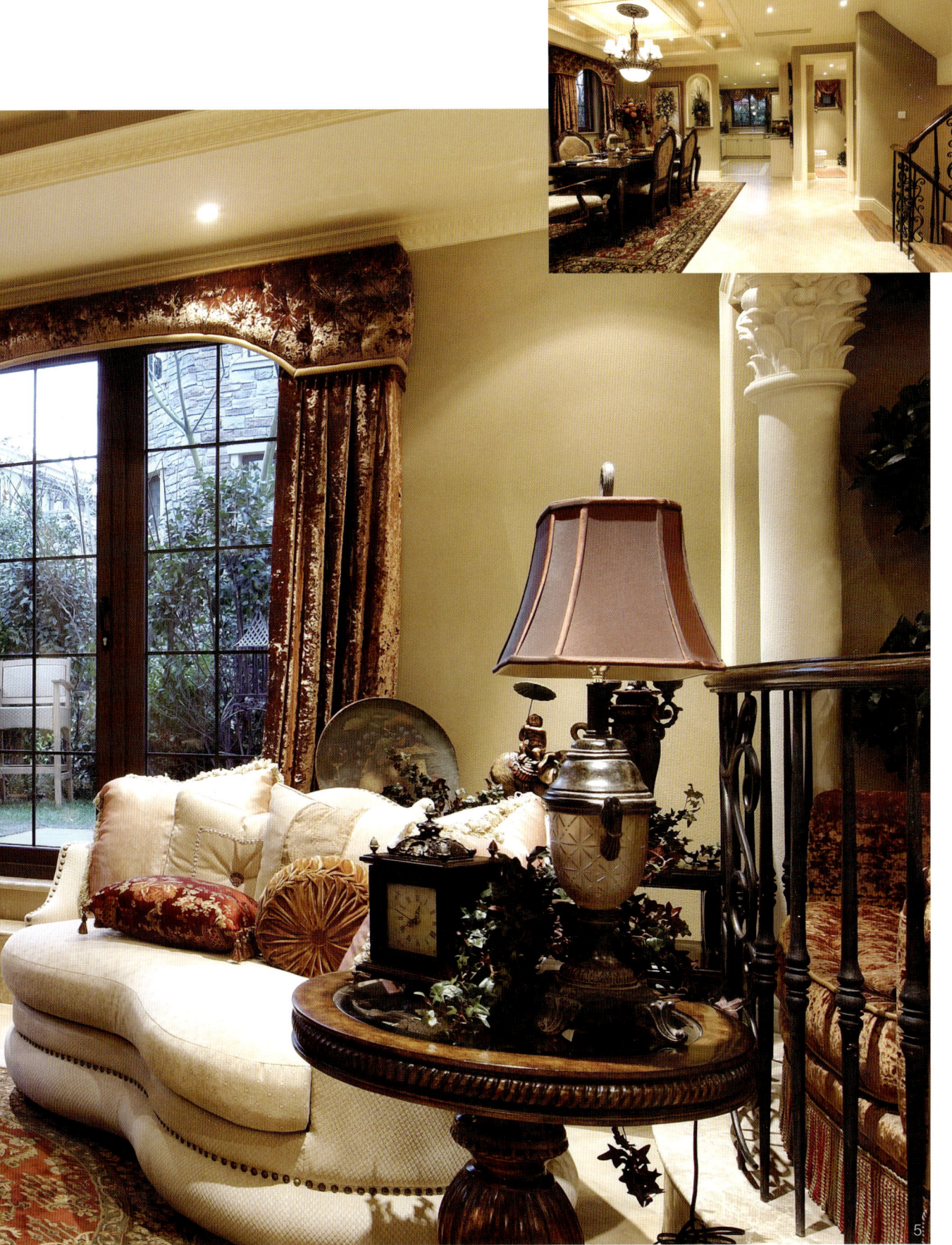

图6窗帘平幔帘头为定高尺寸自带花边款式或者定高尺寸装饰面料，一般可以用在帘头装饰或者拼接装饰使用，帘头布一般按照窗帘成品高度做到总高的 1/5~1/6 即可，如果遇到挑空区域的大窗户，帘头尺寸还需要参考现场的其他元素尺寸关系确定，在此需要注意帘头布料的选用和帘身的协调与整体空间的搭配。

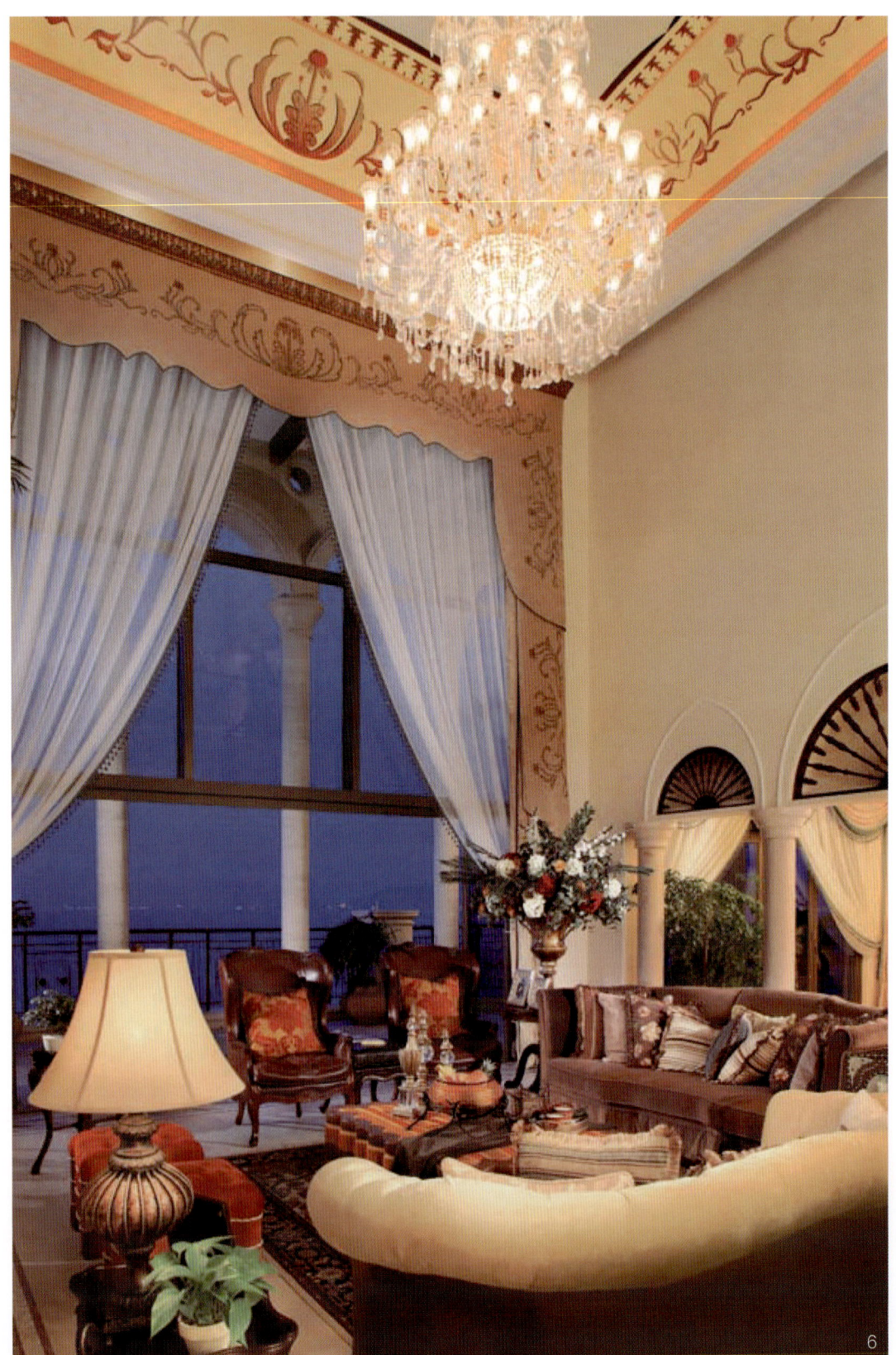

6

在平幔窗帘款式设计搭配中,我们首先需要确定空间可能出现的色彩和空间硬装装饰的造型细节,再考虑空间主体家具的造型款式和样式以及家具细节的装饰和设计流线,这样可以作为一个基础的款式造型参考,再与空间中使用者的喜好和生活习惯结合如图8、9。

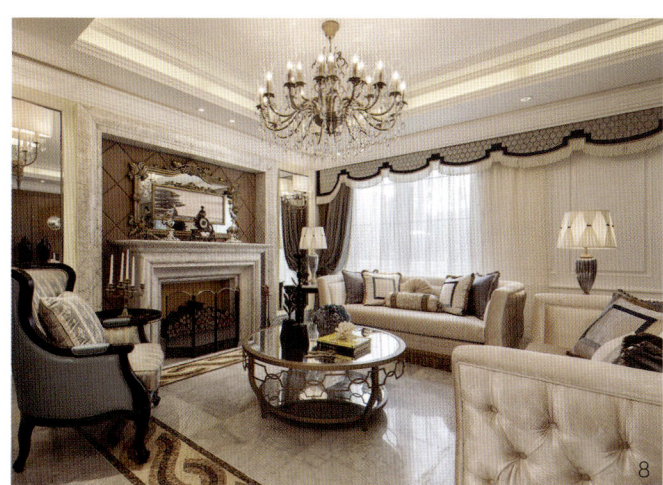

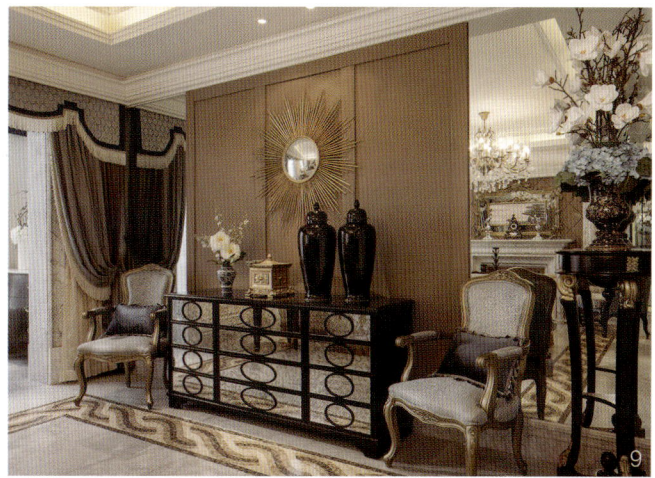

6.4 水波造型

水波帘头造型款式，可以打造浪漫温情、奢华典雅的空间，总是具有一份曲线有情、柔化空间的效果，而水波样式也是可以在细节之处根据空间需求做改变的，并不是所有的水波帘头都是一样的造型款式基础。

图1、2小吊穗以融合主体家具的点缀色，水波与水波之间的吊穗选用，装饰细节与家具主体为延伸，做窗帘帘头的色彩调整，在细节中既显得空间通透大气，还不失典雅高级的空间氛围。

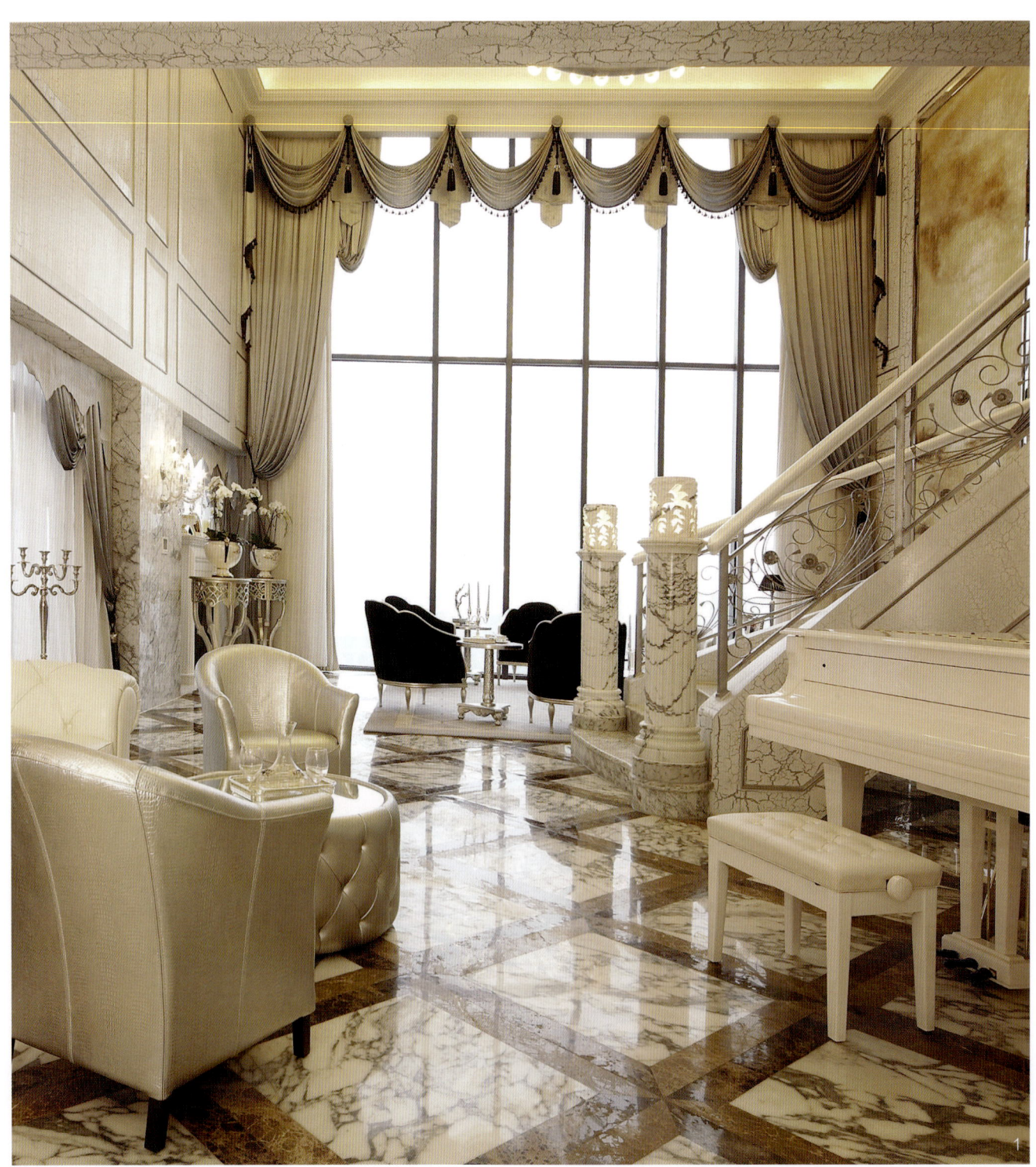

第二章 窗帘设计

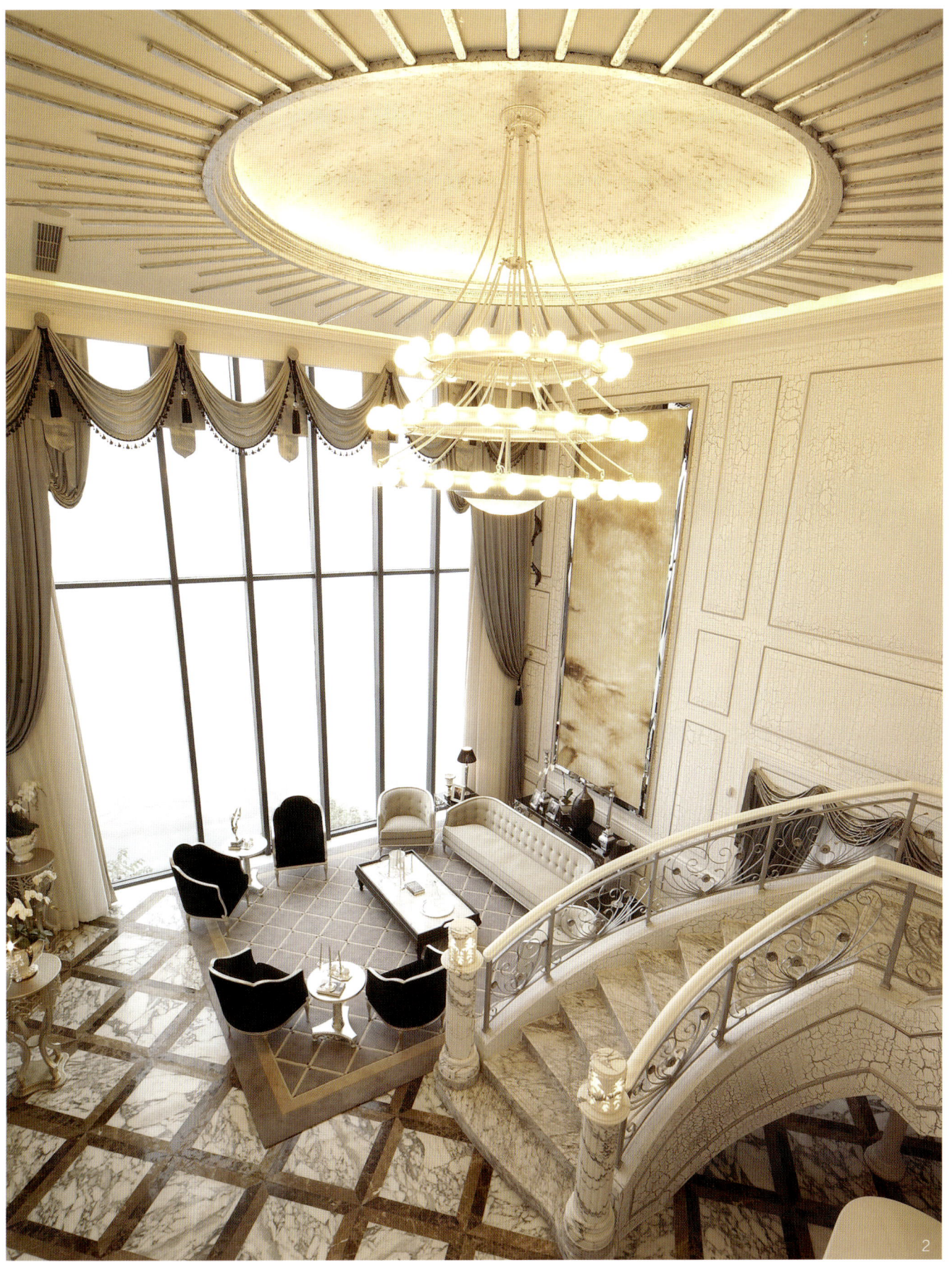

图3、4的水波帘没有多余的装饰点缀，只是用面料做水波褶皱展示空间温馨浪漫的氛围，没有装饰物的水波帘头垂感需要考虑窗帘面料的材质，而细节上的小旗点缀也是做幔头水波节奏调整，水波与小旗之间的排列分布尺度变化，以空间家具的主体尺度为前提作参考。一般小旗成品宽度为家具主体（床头厚度，沙发扶手厚度、沙发背厚度等）1~3倍，此处还需要考虑现场硬装环境造型。

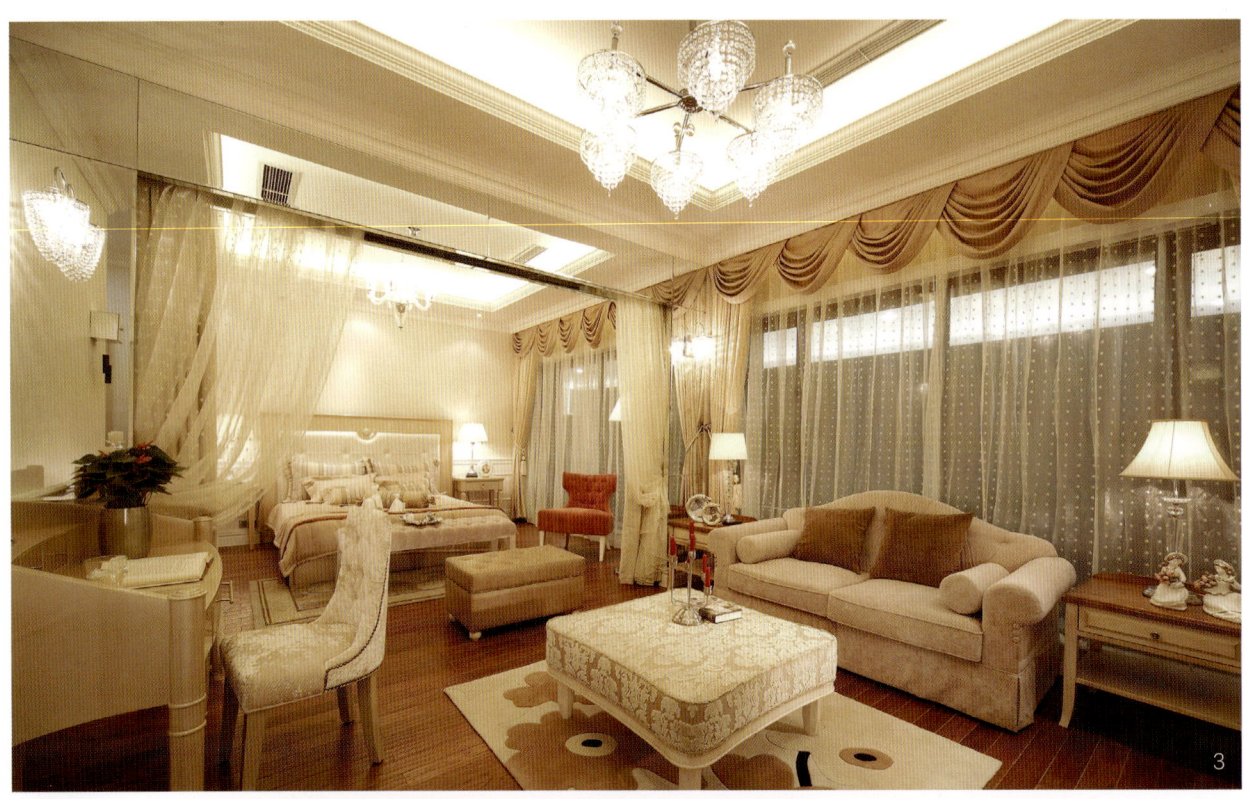

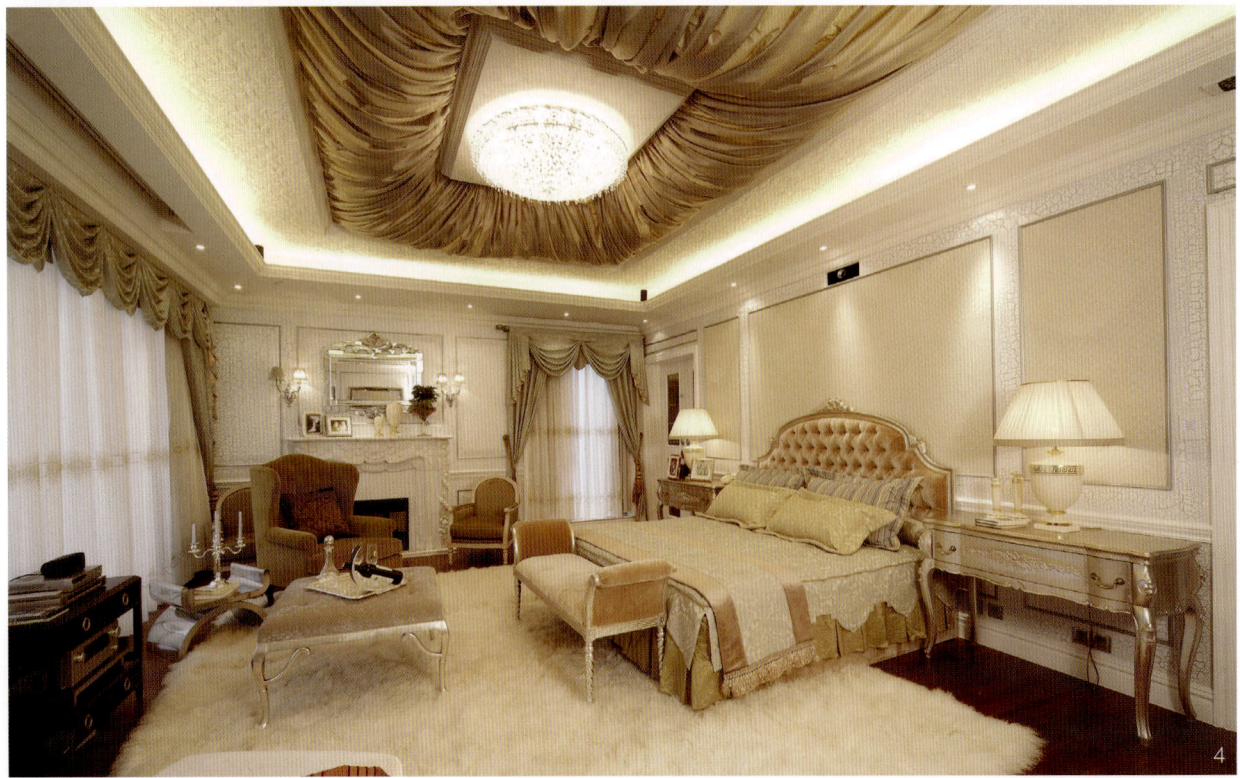

水波帘头排列方式以空间相关，家具主体颜色以中性色为主，窗帘可以出彩，这里需要考虑使用者的审美和喜好，如果现场硬装或者主体家具有出彩，窗帘可以中性色或者细节区域调色，当遇到客户家具主体还没有确定的空间，建议窗帘可以给中性配色或者协同统一色调搭配方案图5、6。

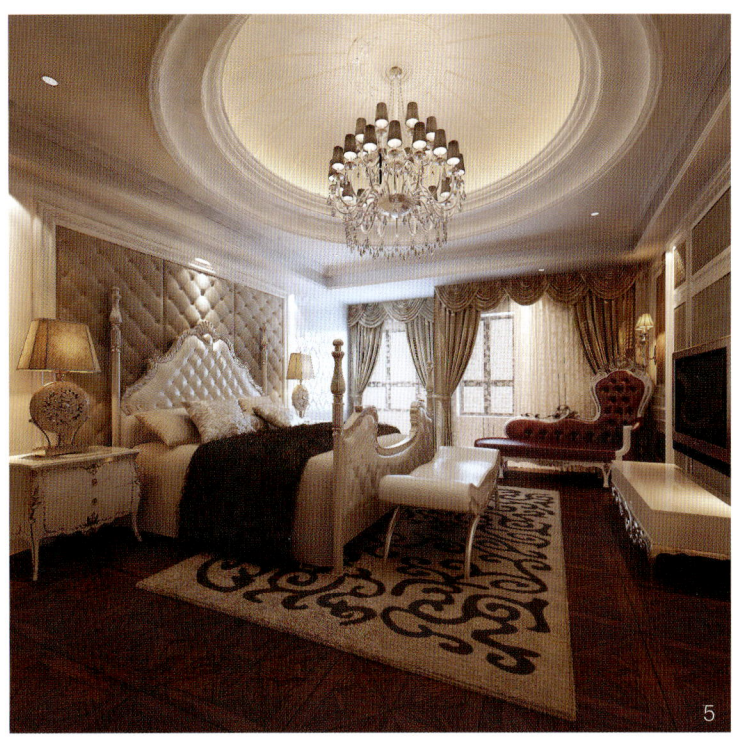

窗帘软装搭配营销教程
CURTAIN SOFT MATCHING MARKETING TUTORIAL

图7为现代简约款式水波装饰帘样式，水波样式为绑带系带装饰造型，不可开合，做装饰使用，简单大方中不失尊贵典雅，是新古典装饰造型帘中可以参考的一款窗帘造型。

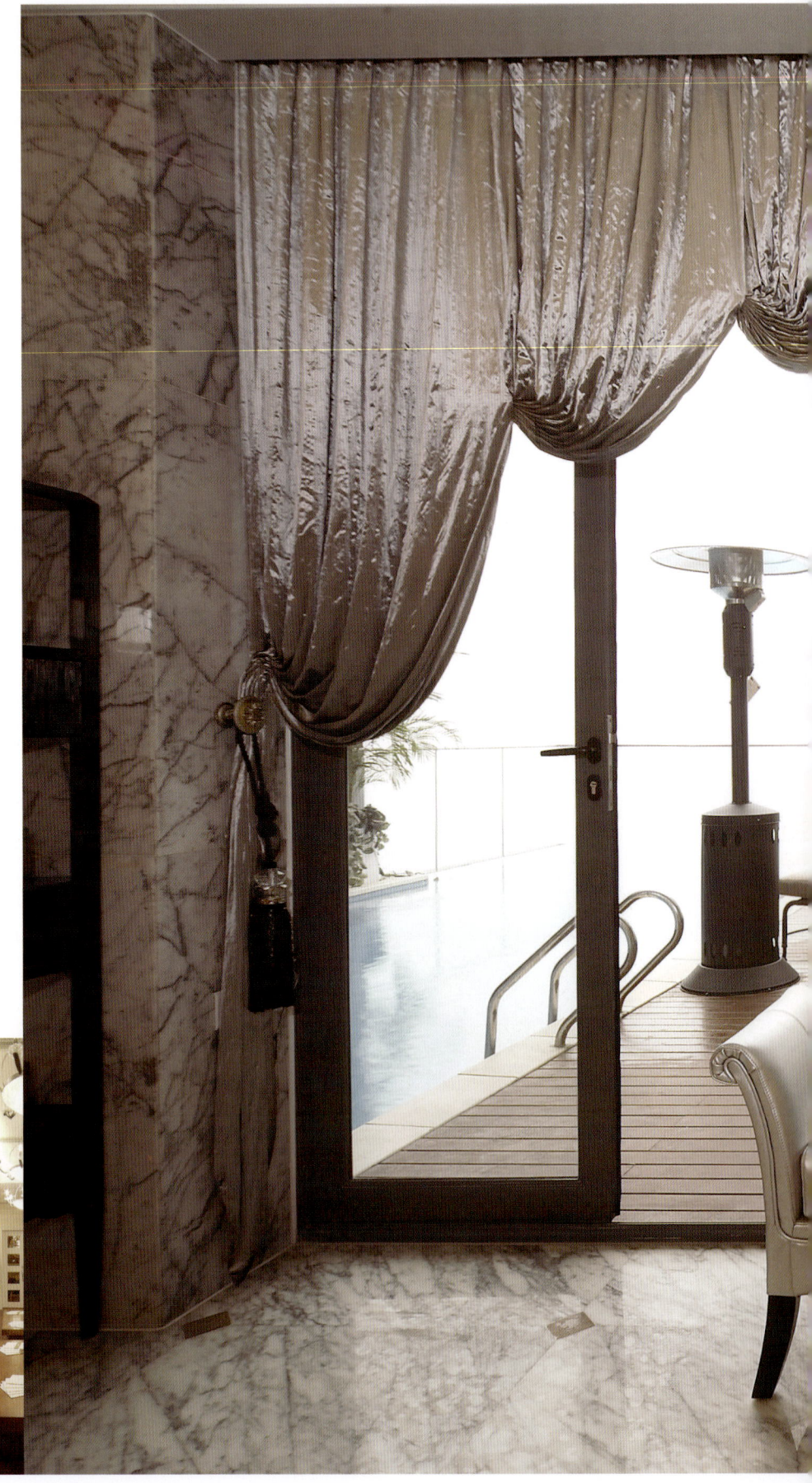

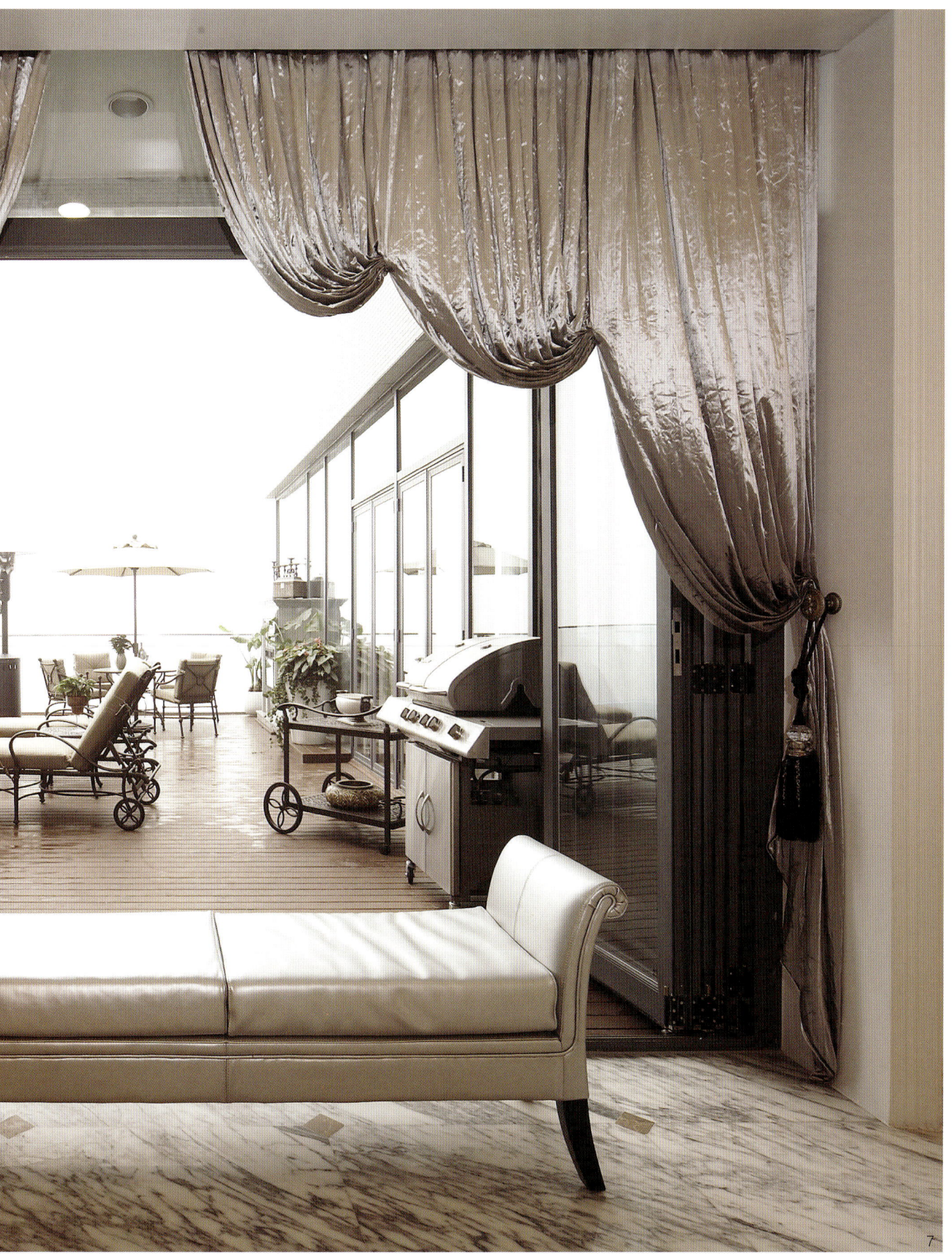

6.5 褶幔造型

抽褶幔头可以打造浪漫温馨舒适的空间，自由而富有诗意，但是在颜色上可以延伸和调和空间情感，褶幔造型没有节奏变化，如果想要空间更加柔和，可以在纱帘等其他细节上进行曲线造型，以增加空间的柔和度。

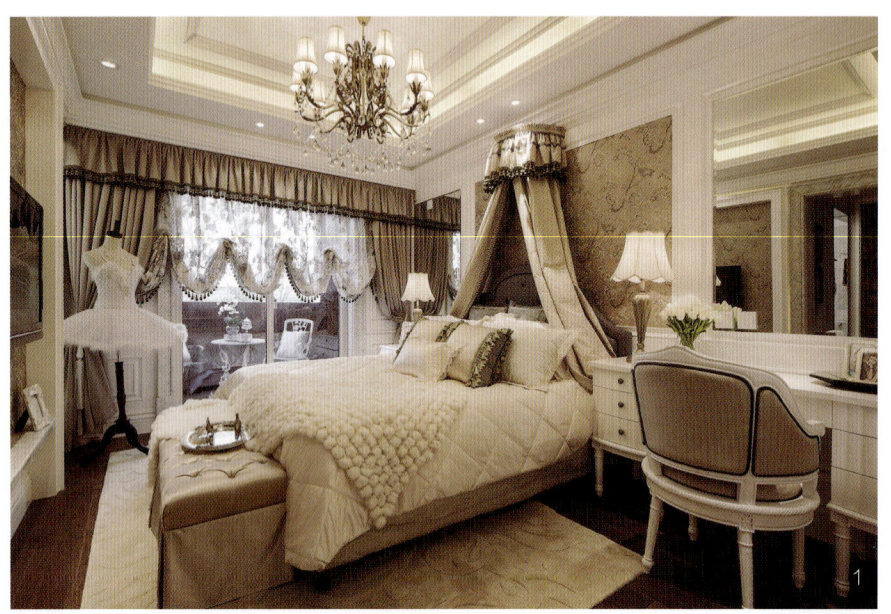

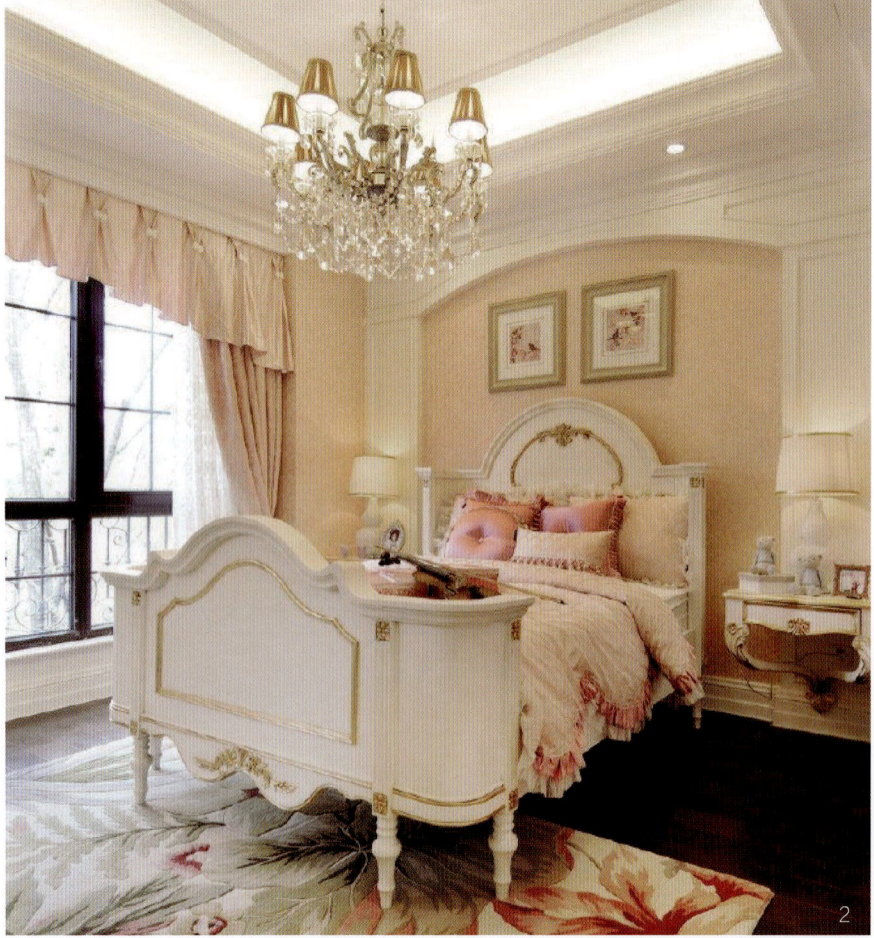

图1、2为细节点缀褶幔帘头造型，以小的装饰物为褶幔的点缀，以打造空间柔和温馨浪漫的气氛，褶幔能够很好地体现空间的自由和舒适之感。

图 3 以窗帘帘头面料色彩和床品靠包为呼应，在主体点缀上进行同色系融合，帘头造型款式以家具为主体参考，褶幔细节点缀小吊穗以家具描金工艺为延伸，空间清新淡雅，协调统一。

图 4 褶幔帘是经过帘头剪花出一定的层次和节奏之后进行抽褶幔头制作的，波动的节奏可以打造空间典雅的氛围，抽褶造型自由轻松而舒适，结合休闲家具的材质，做到空间格调融合统一，因此褶幔造型是我们可以用在美式休闲空间中带有一丝轻松自由和古典质朴情感的重点造型。

6.6 翻幔造型

翻幔帘头是自带幔窗帘的经典参考，帘头跟随帘身一起开合，可以解决窗户内开无法做帘头装饰的情况，也可以解决简约中具有一丝情调和装饰情节的空间。

图1、2中，家具款式简单，硬装造型简单，窗户内开，做空间色彩融合，翻幔幔头一般颜色以重色为点缀位置，窗帘帘身颜色为融合，以墙面颜色为主，突出家具颜色，或者与家具颜色结合，打造纯净的空间。

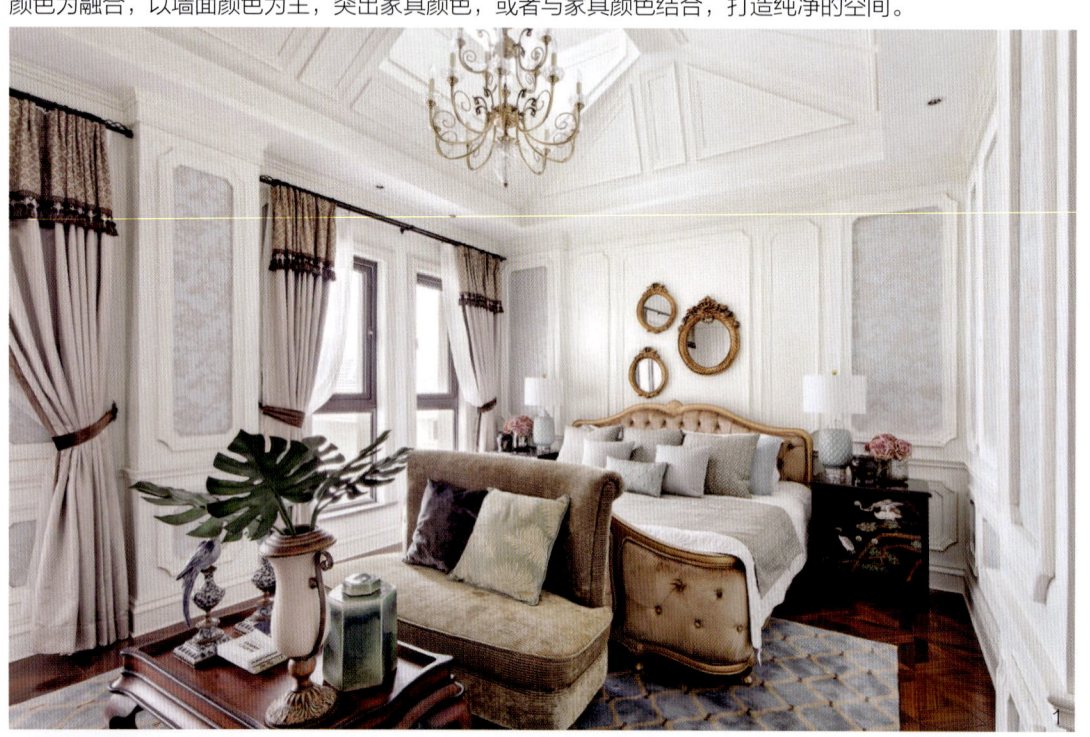

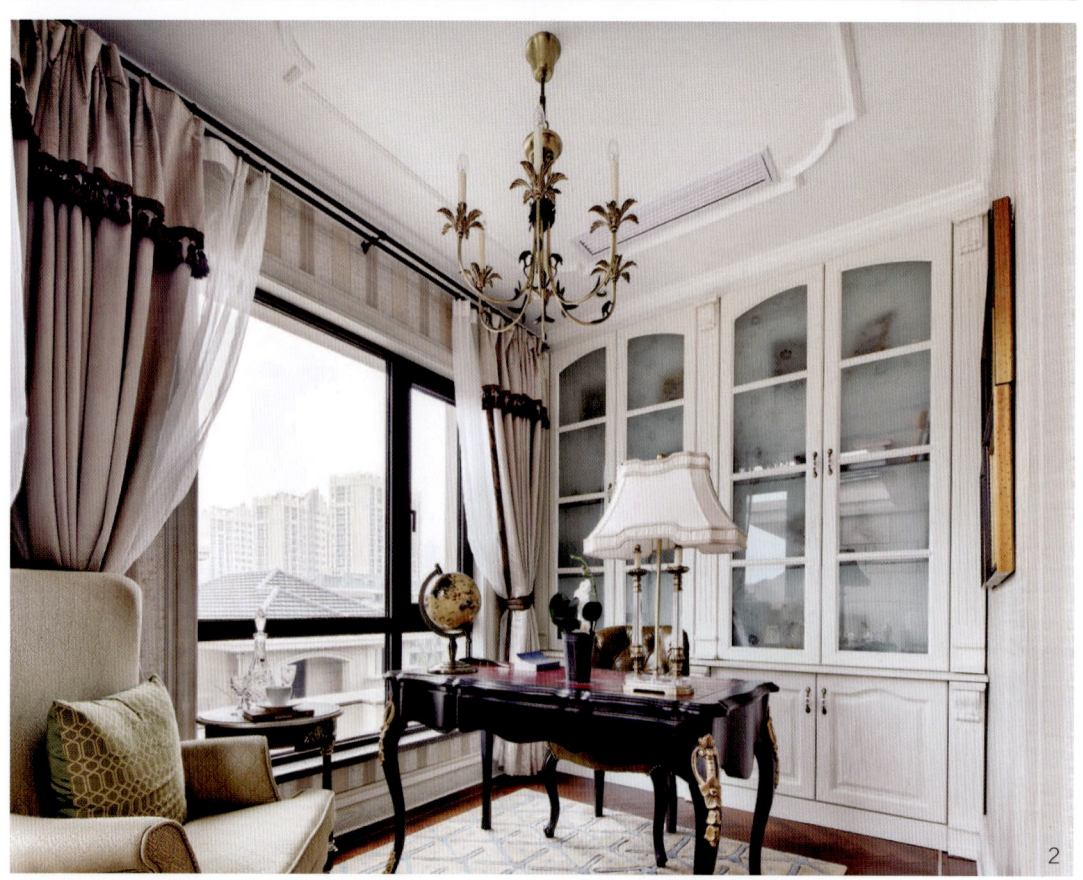

图3~5以抽褶翻幔为造型款式展示，穿杆呈现方式，主体窗帘材质以延伸空间风格格调体系为主，纹样等细节，双色提花面料雪尼尔材质等都很好地融合了空间环境。上图美式空间在于血统的尊贵和内心深处的怀旧复古情怀，窗帘杆或细节装饰的使用都将围绕这个情感展开。

6.7 工字造型

以空间造型和细节装饰可以寻找到空间窗帘帘头的装饰线索，以镜面装饰线条为线索，做床品地毯等的氛围概括，在窗帘造型上进行总结和延伸，以工字幔帘为空间色块的整理和表达，既做到了整齐划一，减轻居住者的精神压力，又做到了空间统一融合。

图1~3以空间壁纸为参考基础，窗帘延伸线条感装饰，颜色从墙面进行提取，空间使用者的性格作为参考，房间朝向为依托，延伸墙面色彩，以浅冷色系为主，打造清新爽朗的空间氛围。

第二章 窗帘设计

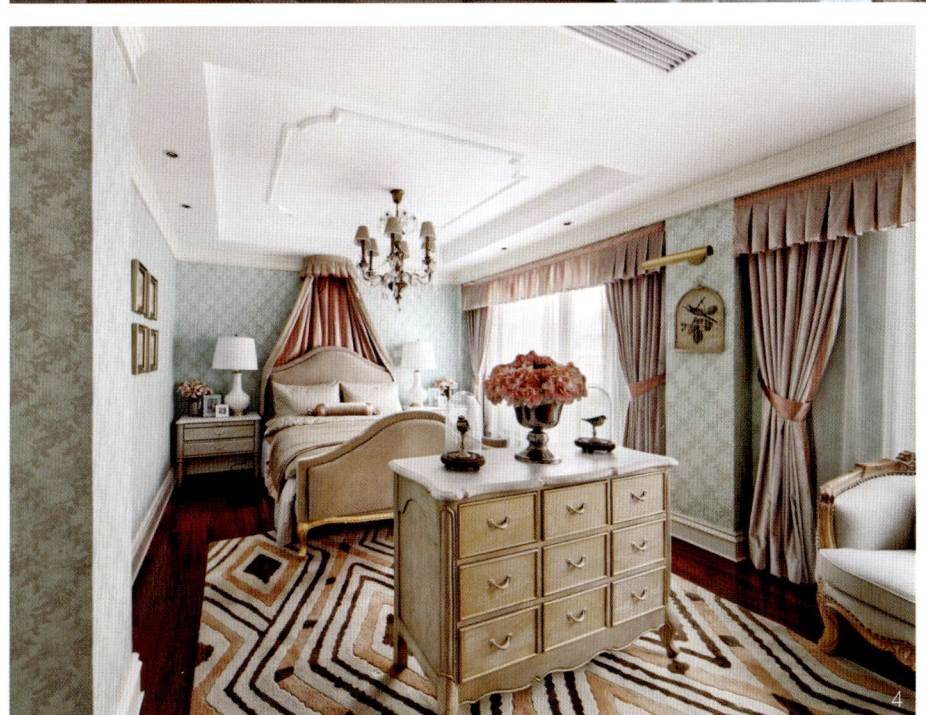

图4 工字幔帘因其线条简约，而令人们有偏向理性情感的感受，但在颜色上进行浅暖调整，也可以打造大气简约的空间环境，装饰效果比水波看起来干练清爽，颜色上融合空间情感，可以给到温馨舒适的浪漫情怀。

6.8 组合造型

图 1~3 为水波帘与平幔帘头的组合样式参考，可以直接感受到平幔的简约大气和水波幔头的浪漫典雅，组合幔帘，结合了各种帘头造型的优势，综合参考打造空间氛围融合，但是也因其制作手法复杂，会给人奢华或者繁复的视觉感受。

一般组合幔头在设计时，我们需要确定帘头组合主体表达情感和主体颜色，背景颜色，以融合空间为前提，不论采取哪一种颜色配色手法，都需要在窗帘颜色定位中，确定好色块的比例关系和组合幔帘的分配比例。

图3窗帘款式造型，需要确认空间因素和软装物料选用以及使用者的情感因素等，在款式确认之后，因其他因素比如报价预算、制作用料、后期清洗等原因，也可以酌情变化，这里需要因地制宜、实事求是、有的放矢、有所依据地进行窗帘款式造型搭配设计工作。

7 窗帘辅料搭配
7.1 窗帘杆

窗帘杆的细节选择主要是装饰冒头和窗帘杆的尺寸，一般装饰冒头的选择是根据空间风格体系和格调等进行空间融合搭配的，尺寸按照现场的空间尺度来确认，同时结合家具的线条尺度。注意窗帘杆安装跨度超过 2m 的，在窗帘杆的中间部分需要添加支撑角码以起到窗帘长时间使用中间不会下沉变形的作用。

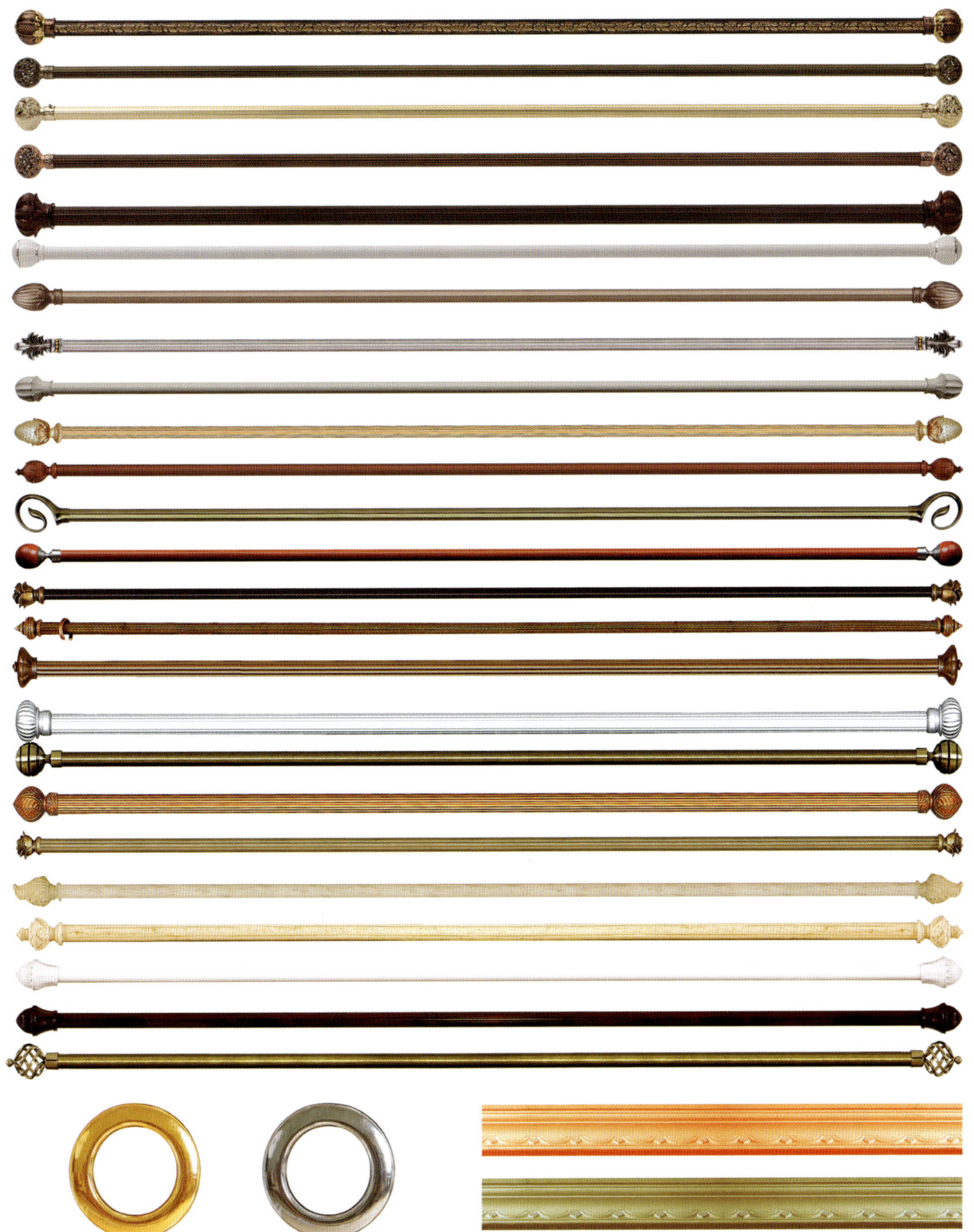

7.2 窗帘轨道

7.2.1 双轨一幔

双轨一幔一般安装在硬装没有吊顶，或者吊顶没有预留窗帘盒的墙面进行窗户窗帘具有幔头的窗帘装饰。一般有窗帘盒

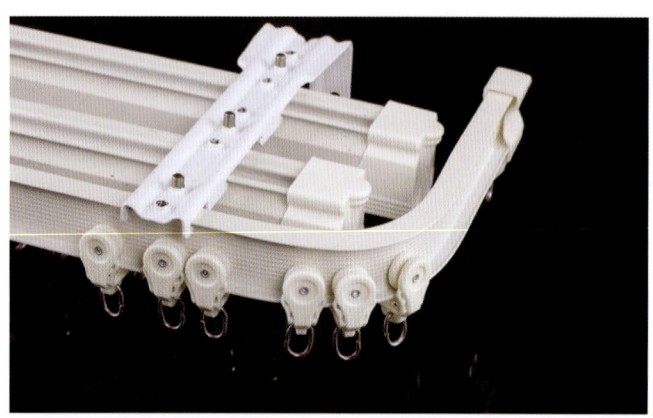

的窗帘帘头是反贴幔头制作，而双轨一幔的窗帘帘头是正贴方式制作，这样可以更好地衔接窗帘款式设计与硬装结合，窗帘制作与安装施工。

7.2.2 窗帘轨道

直轨道有常规的款式，常见于一般的窗帘盒顶装使用，还有电动直轨，使用遥控智能自动控制。

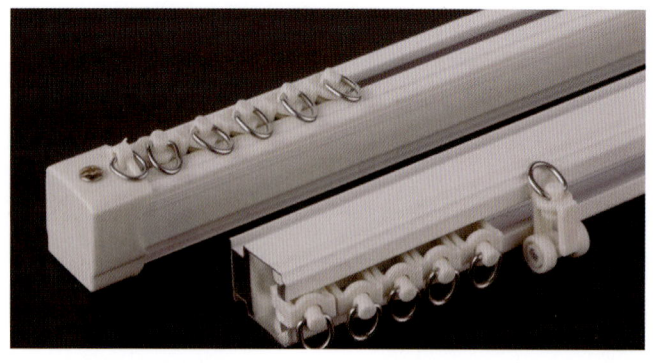

7.2.3 窗帘弯轨

弯轨是可以在施工现场直接进行现场窗户造型弯曲，一般用于有转弯的窗户，比如L型窗，U型窗，多角窗等，但是具体还要根据窗帘开启方式来确认是否用弯轨。

7.3 装饰吊穗

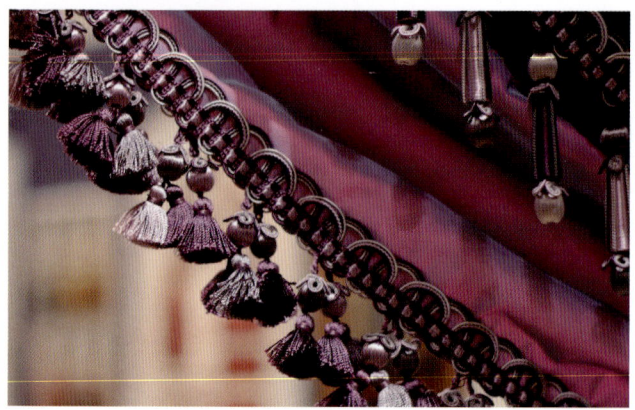

窗帘装饰吊穗就跟女人的装饰饰品一样纷繁多样，细微的变化和材质都有可能会改变整体的格调和氛围，在窗帘搭配中，装饰吊穗的选用也是我们需要重点搭配的一个环节，特别是在古典体系里面，不同的空间格调使用的装饰元素都是不同的。

在装饰吊穗中，我们还有一种装饰排须，一般是打造奢华或者高贵典雅的空间中使用比较多。

乳白色的排须选用，统一色系搭配，在真丝的面料上显得典雅浪漫而纯净高洁，细节上的小珍珠表达出内心的细腻之感，窗帘帘头曲线造型尽显典雅柔情。

同样款式的排须样式在颜色选用上，我们可以打造出清新浪漫田园的空间，家具浪漫花卉元素，排须细节上又加入了扎穗细节，更加能够体现出田园的舒适自由情怀。

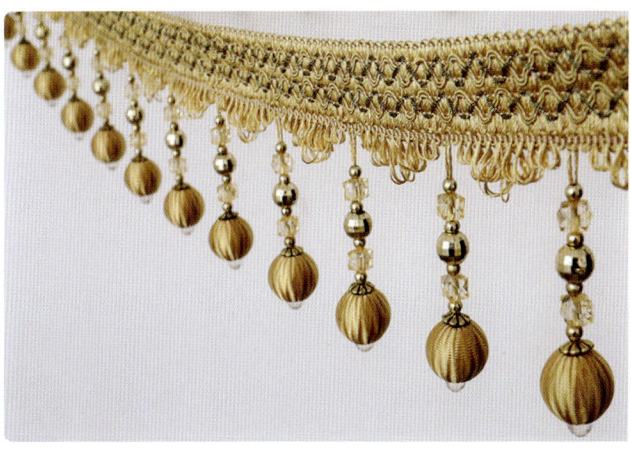

窗帘软装搭配营销教程
CURTAIN SOFT MATCHING MARKETING TUTORIAL

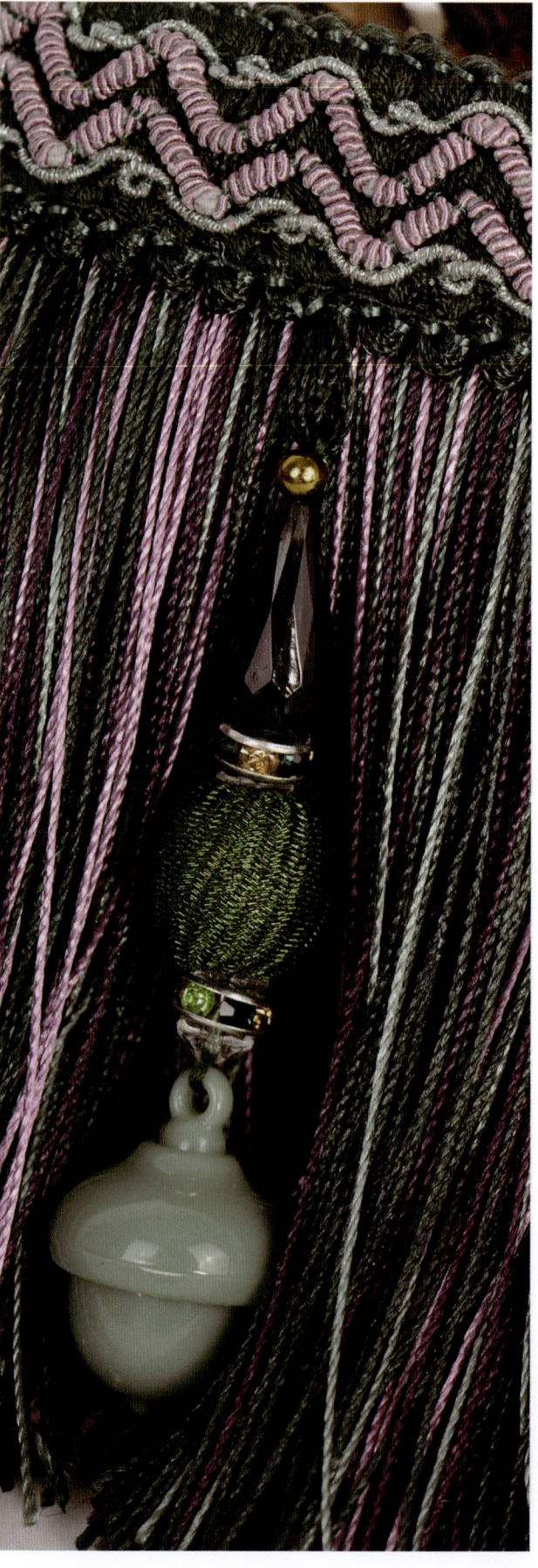

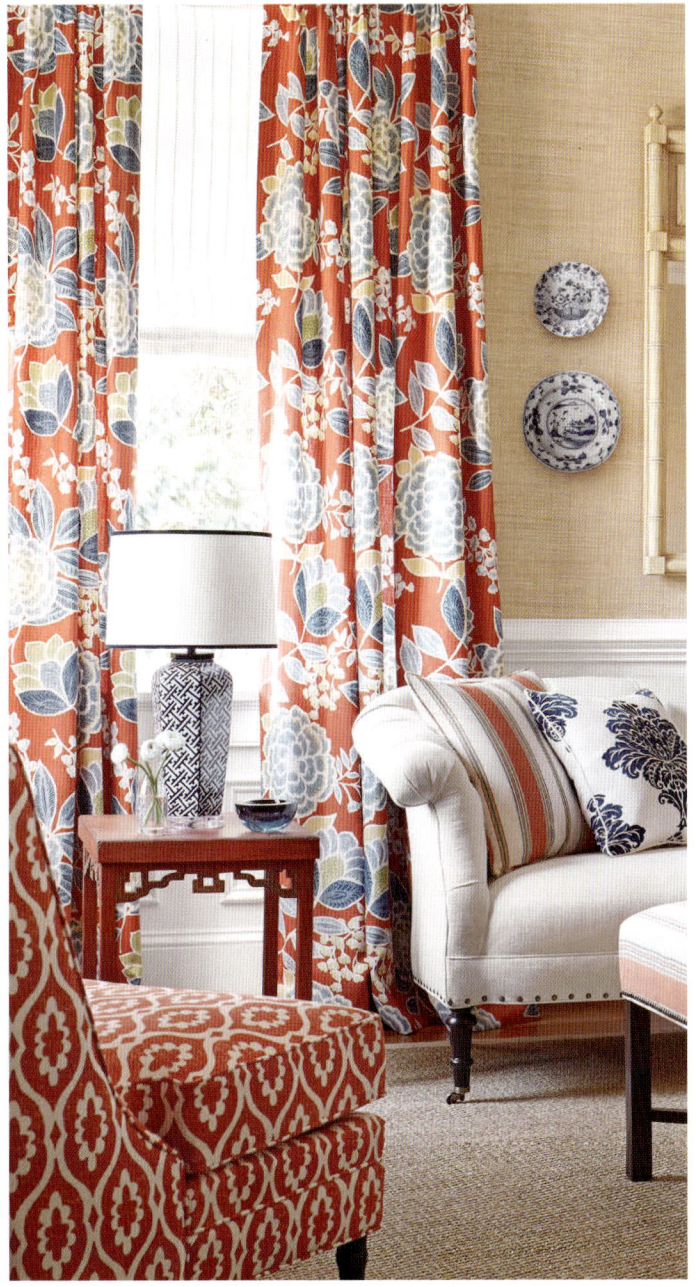

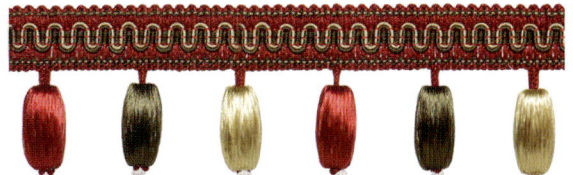
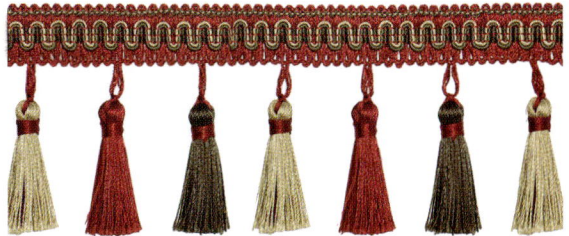
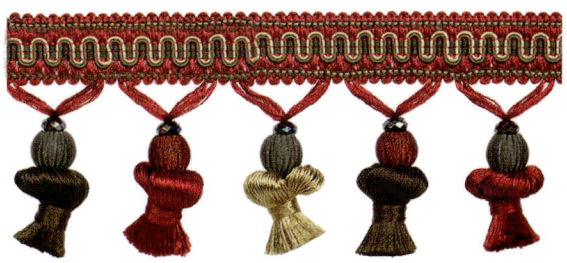
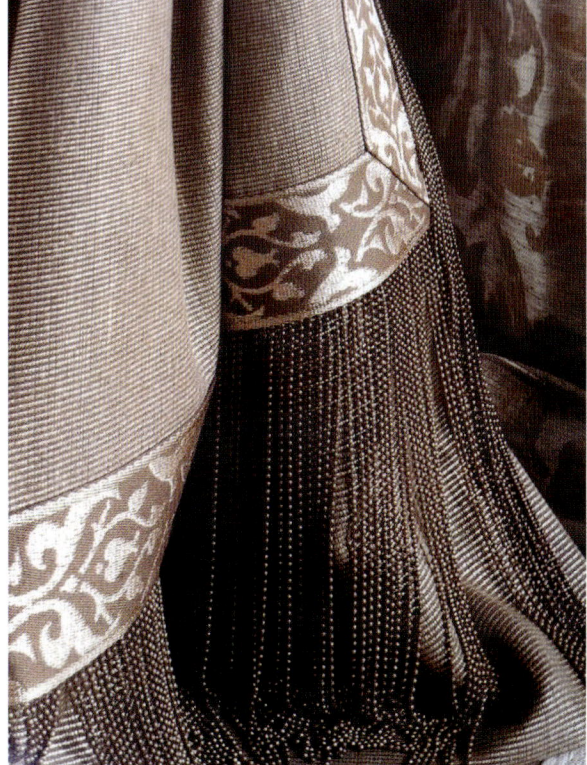

7.4 装饰带

装饰带，我们可以用在帘头设计，也可以用在帘身设计中，可以在最内侧做整体融合的点缀设计，也可以在每一个褶皱的地方进行装饰以表达某种装饰情绪，装饰带选用中，我们需要注重的是装饰带的材质和纹样。

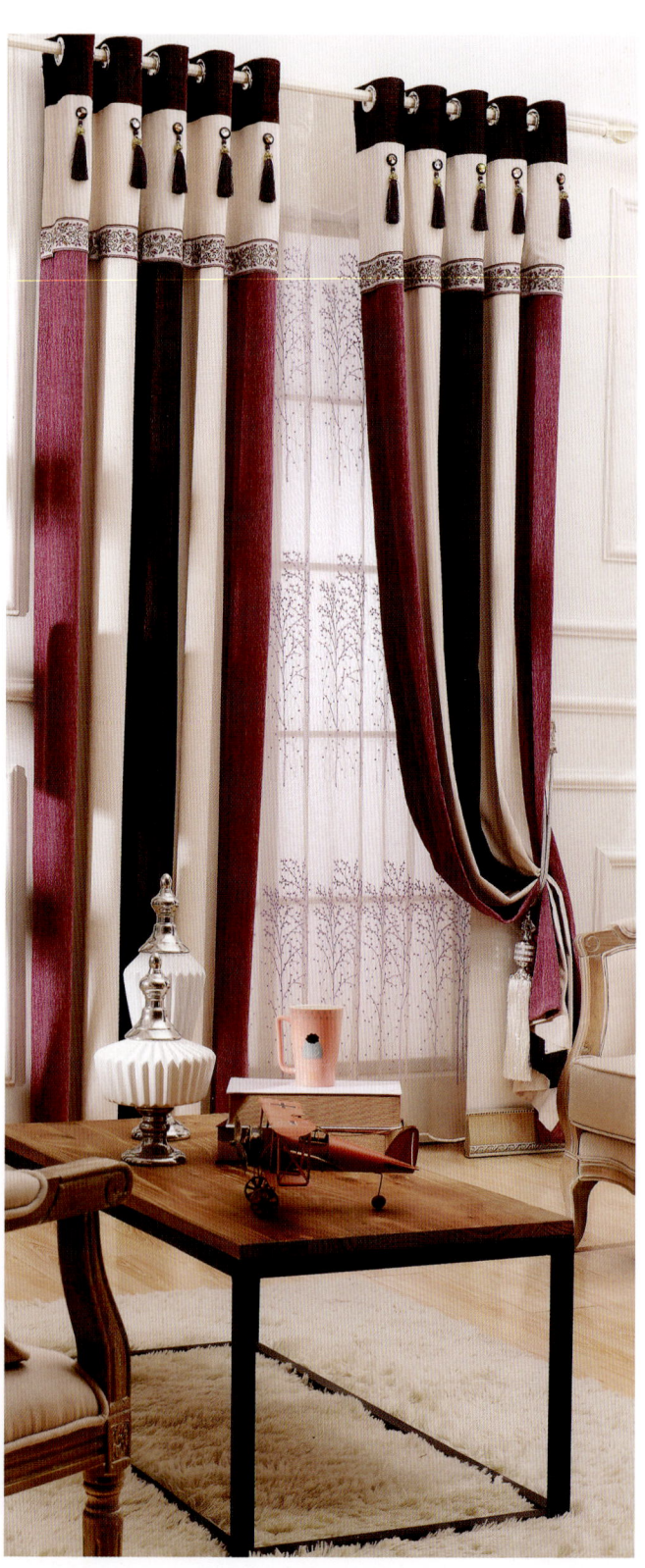

第二章 窗帘设计

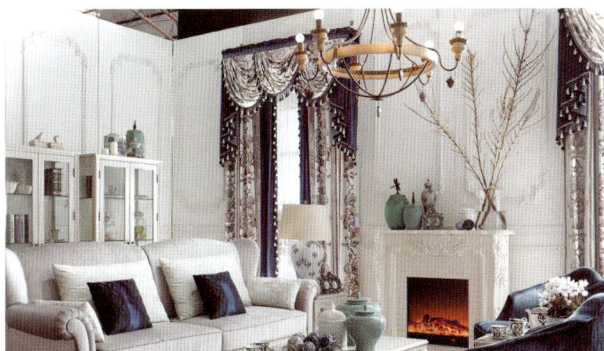
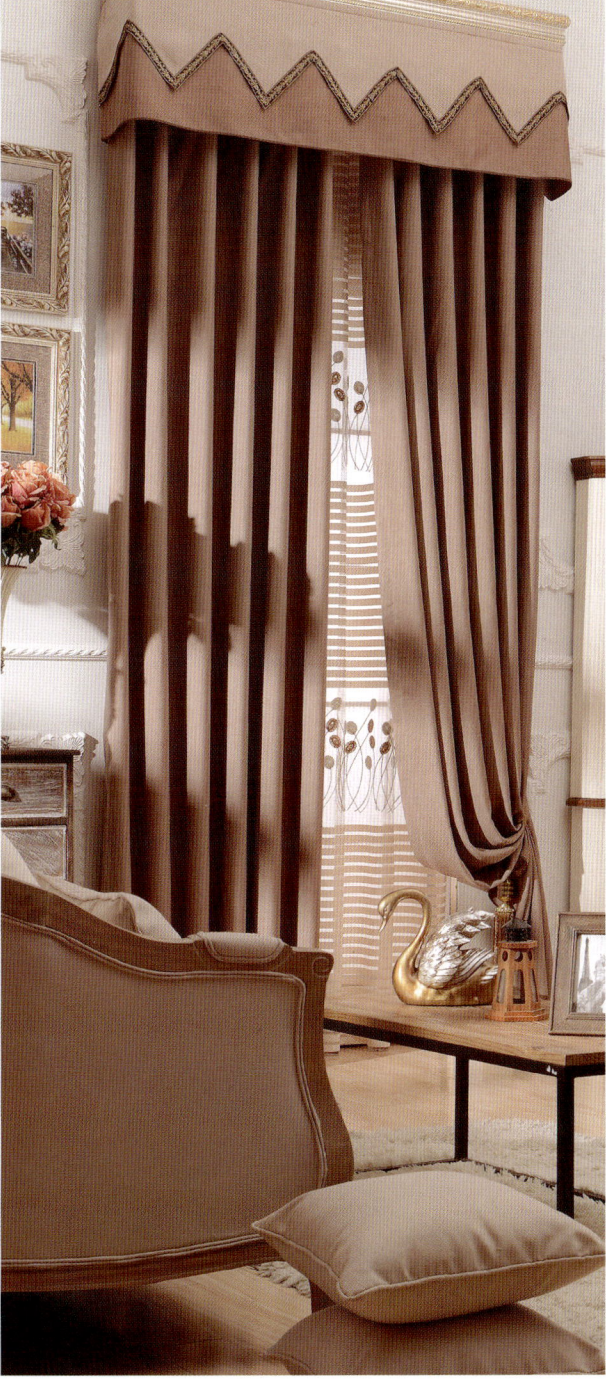
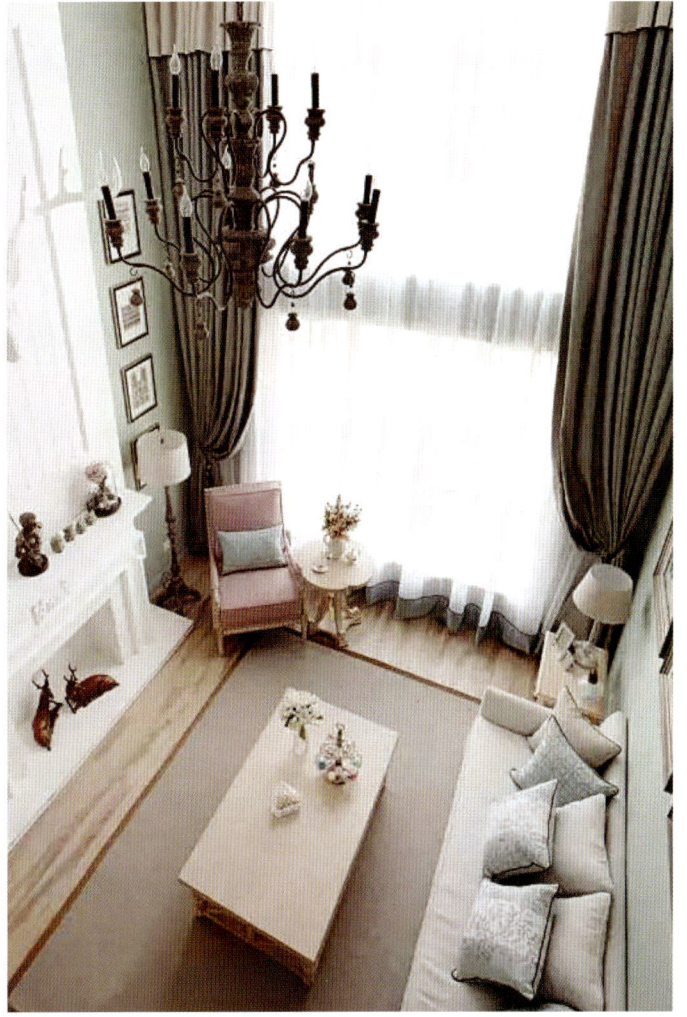
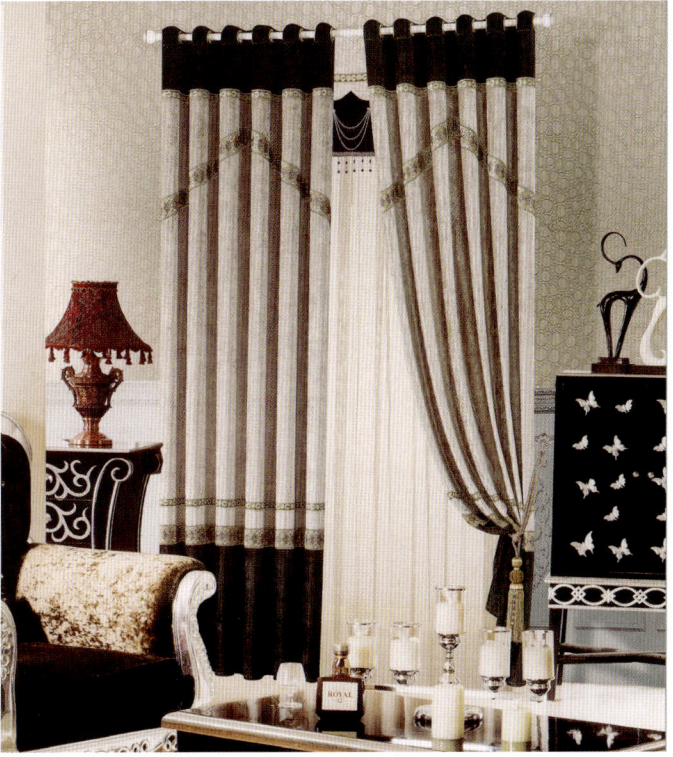

窗帘软装搭配营销教程
CURTAIN SOFT MATCHING MARKETING TUTORIAL

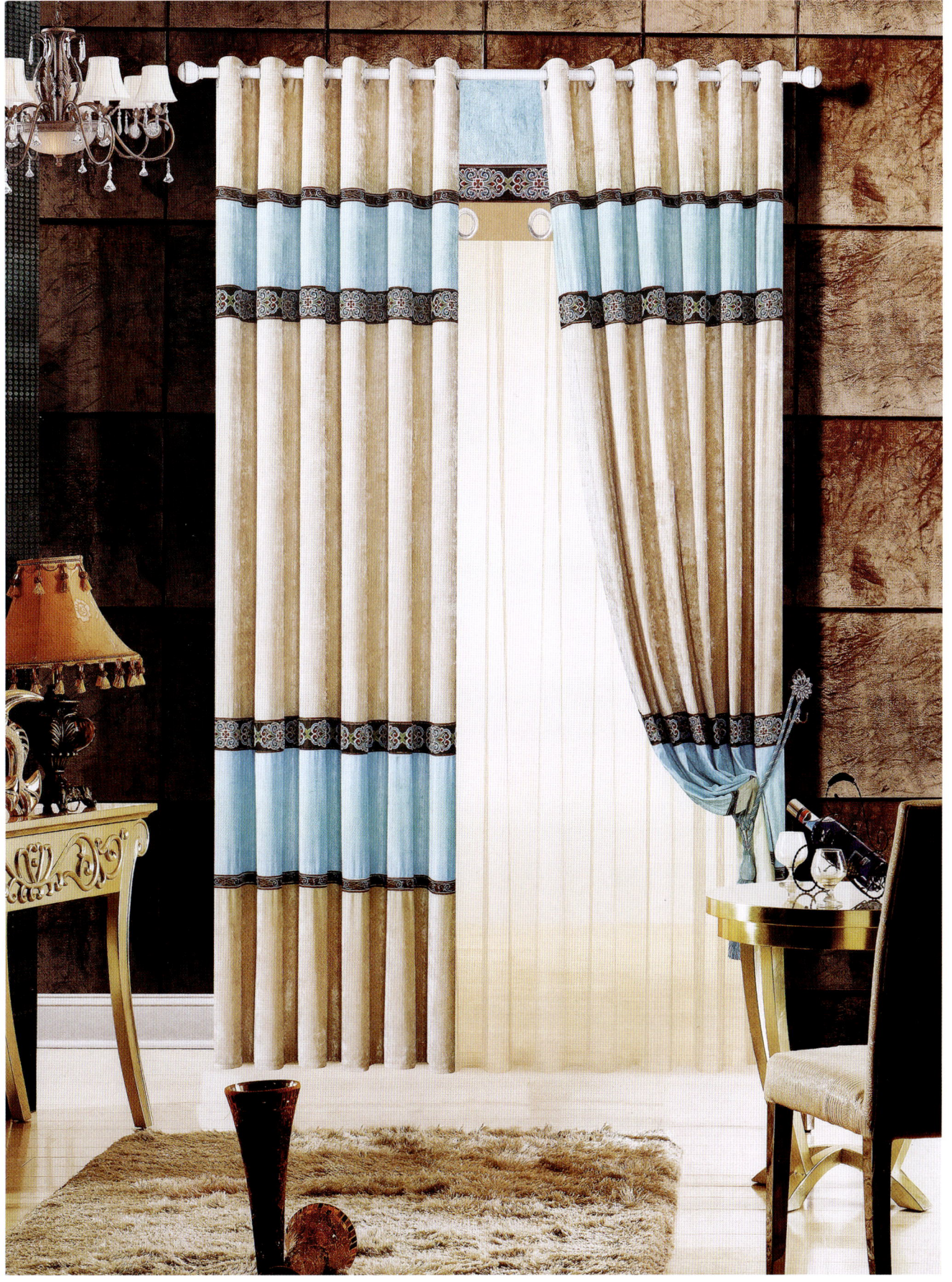

7.5 装饰花边

一般我们会在带有一丝浪漫或者甜美的空间使用蕾丝绣花等装饰花边，也可以在帘头等细节上进行处理，这里需要根据使用者的喜好来确认方案。

7.6 滚绳

滚绳也称为绳编，主要是在细节上与主要面料材质进行搭配的配饰元素，在绳编的选用中，需要注意的是设计添加的位置和绳编的尺寸与空间之间的关系。

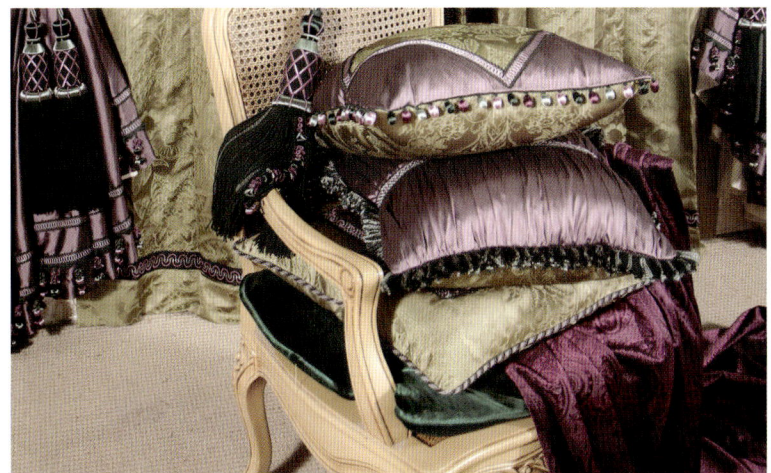
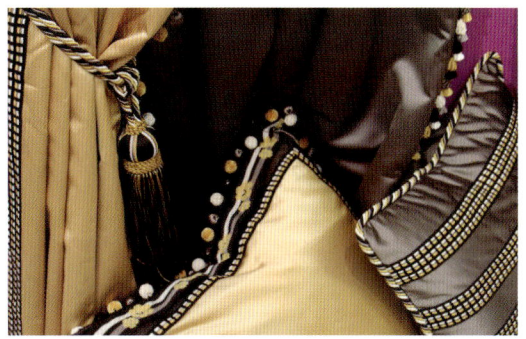
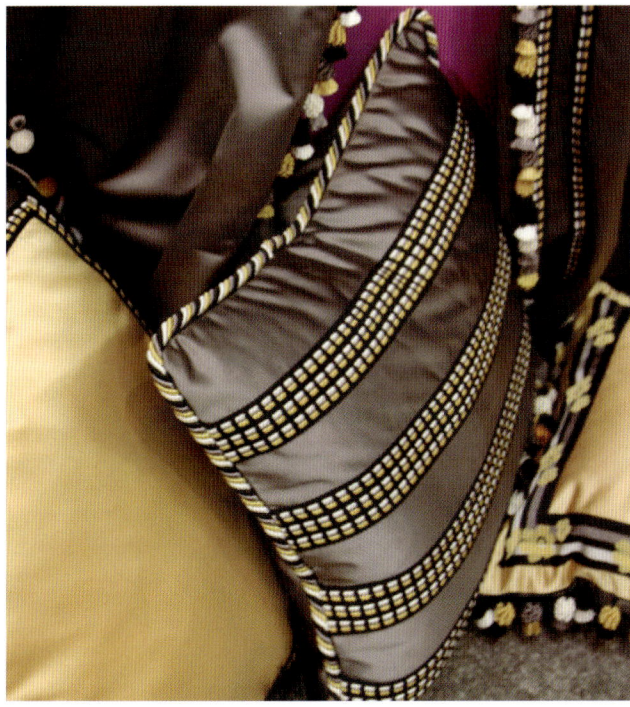
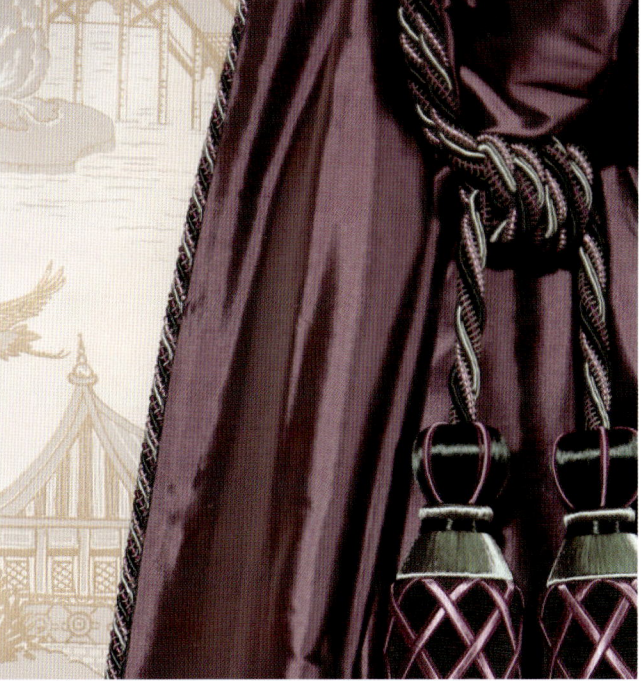

7.7 大吊穗

大吊穗做窗帘配饰出现，价格差异性较大，以选用的材质和原料设计等进行划分，一对上好的大吊穗价值十几万也是正常。这里主要看窗帘主布的材质和空间格调的定位选用。

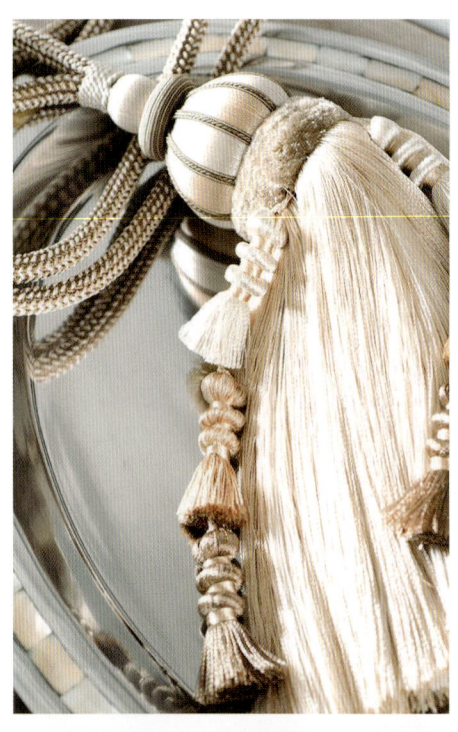 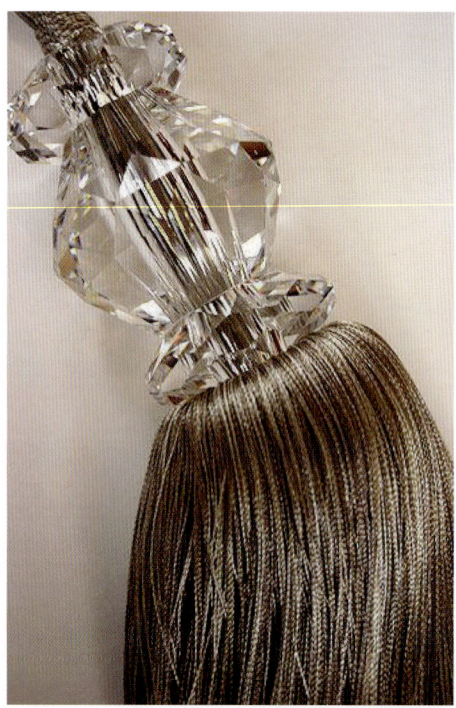 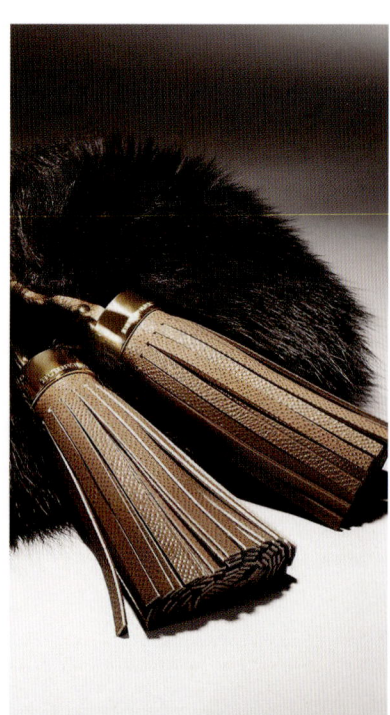

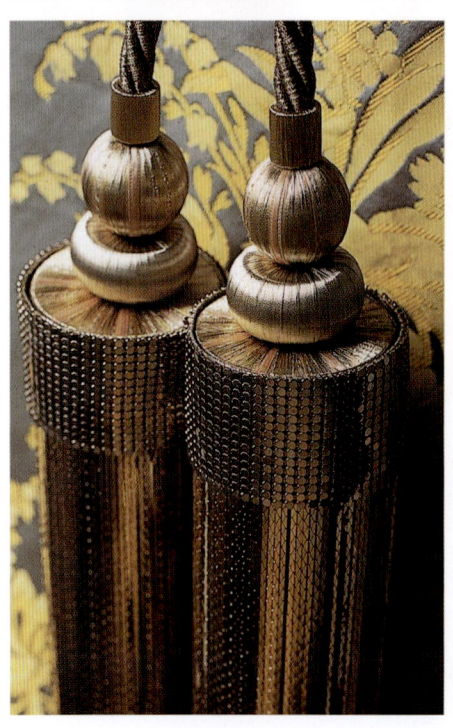 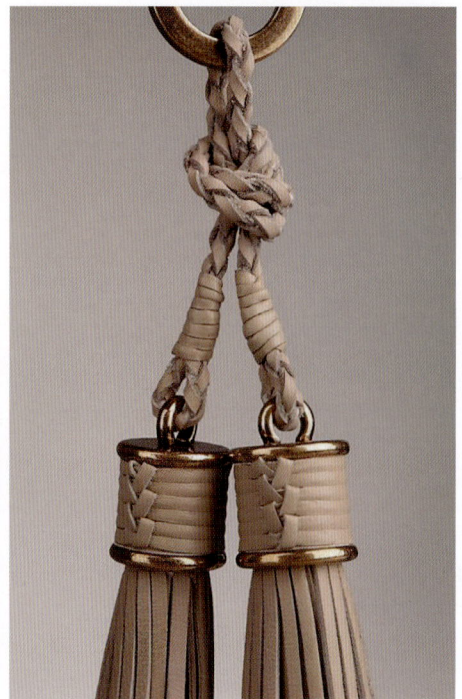 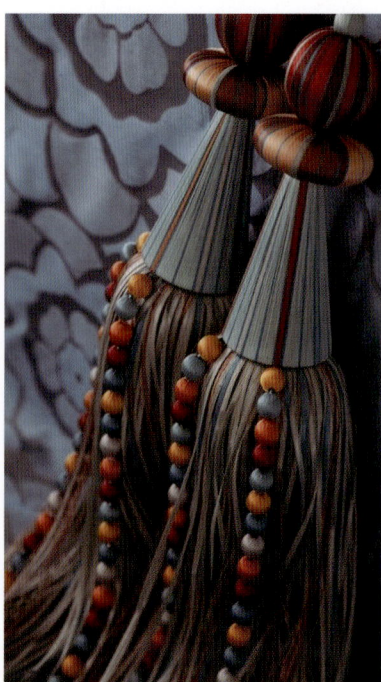

7.8 窗帘扣

窗帘扣像是发簪一样,为窗帘的细节装点加入了更多的故事和情怀,窗帘扣的选用注重空间格调的融合以及窗帘材质和款式的确认。

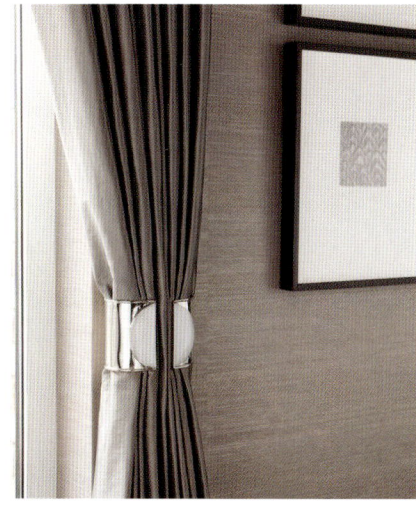
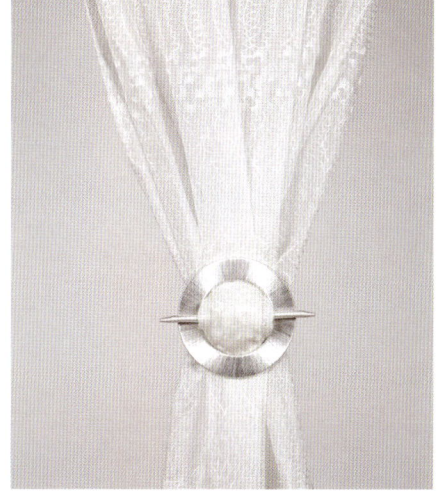
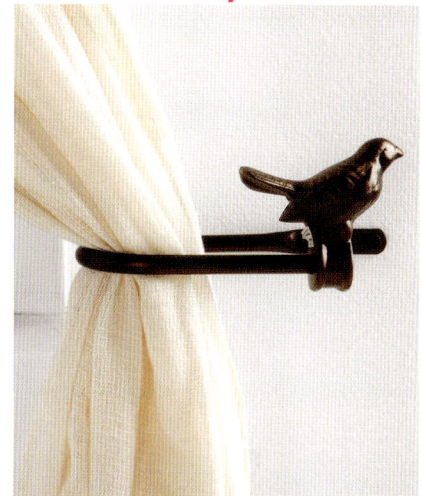
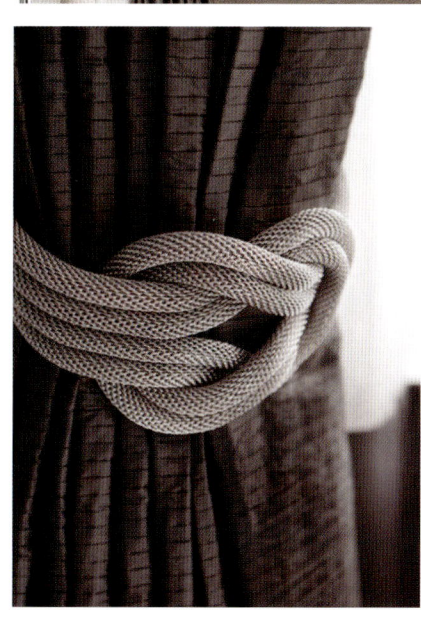

7.9 窗帘捆绳

　　装饰窗帘捆绳一般常用于简约款式窗帘造型的细节点缀和呼应，一般可以选用同窗帘色系或者同家具材质等的材质进行搭配。

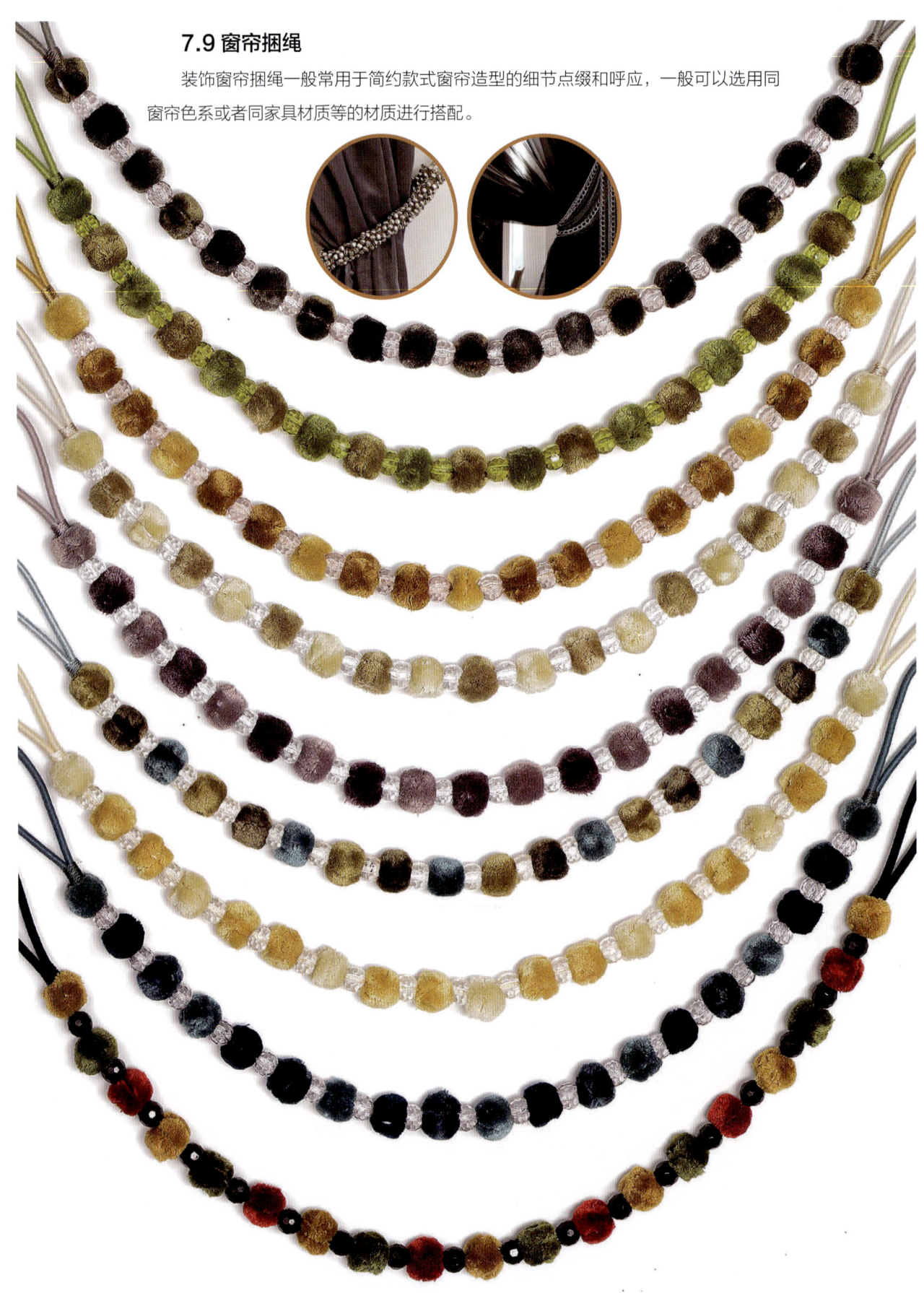

7.10 墙钩

墙钩是配合窗帘大吊穗，窗帘捆绳等进行配套装饰的细节选用元素，墙钩的选用以空间风格体系和窗帘款式决定。

7.11 墙钉

墙钉与墙钩的基础使用功能一样，但是在钉扣帘中，墙钉还可以起到装饰固定窗帘的作用，选用装饰墙钉的时候，需要考虑窗帘面料材质颜色和款式的造型。

7.12 窗帘环

窗帘环一般用在套环帘上，穿杆使用，在这里我们需要参考家具主体，窗帘材质颜色和罗马杆的款式造型等进行搭配。

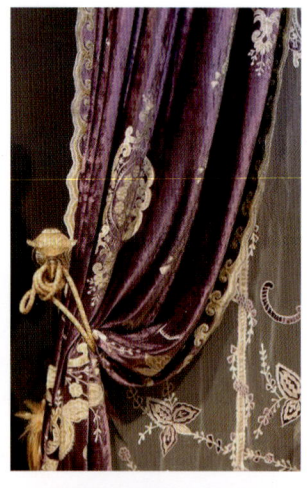
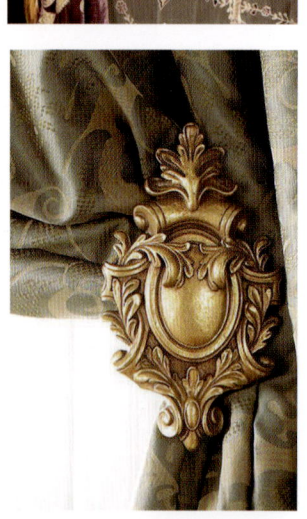

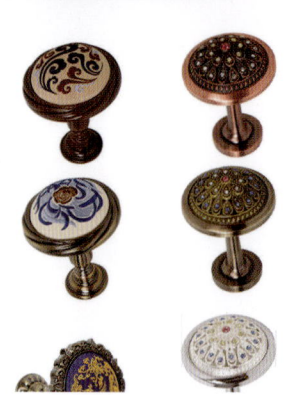
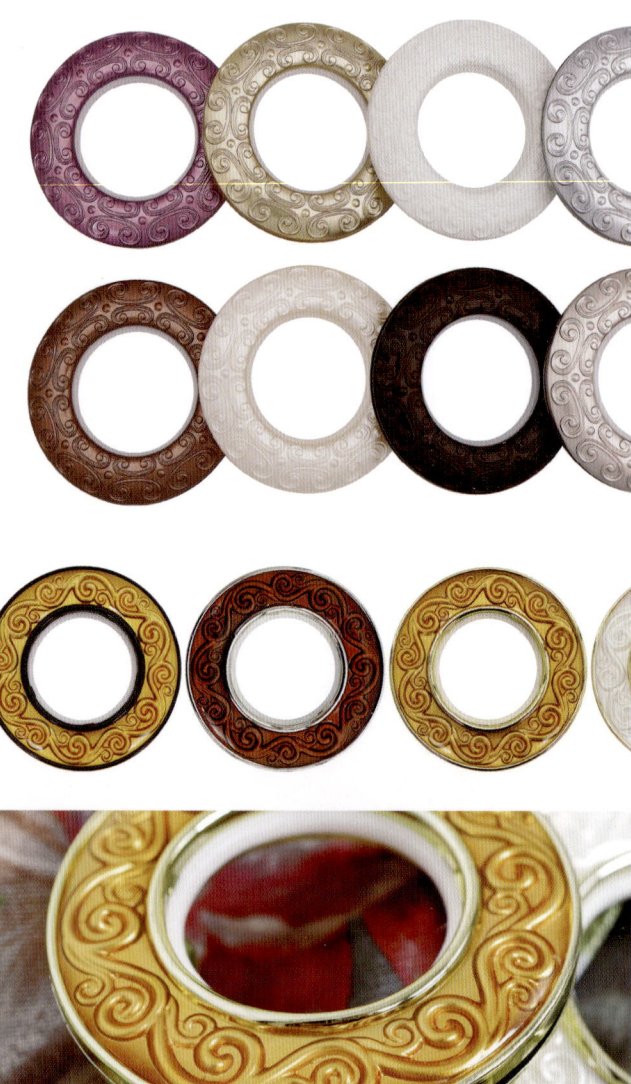
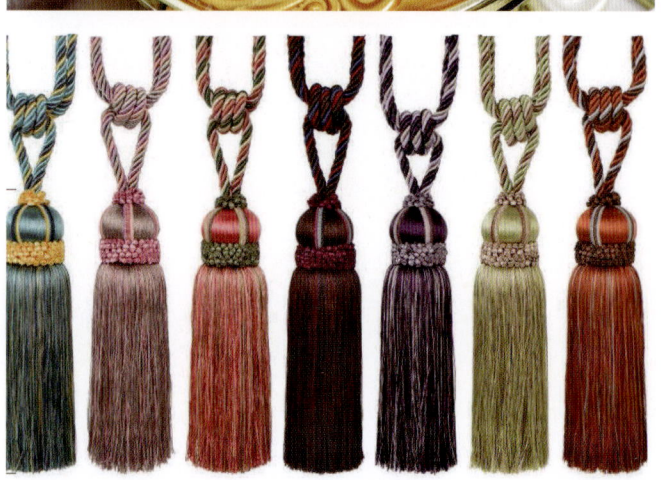

第二章 窗帘设计

7.13 窗帘布叉

窗帘制作辅料，在制作单钩窗帘倍褶的时候使用。

7.14 窗帘布带

窗帘布带在窗帘最上端隐藏内部，起到窗帘悬挂时的固定稳定造型的作用。

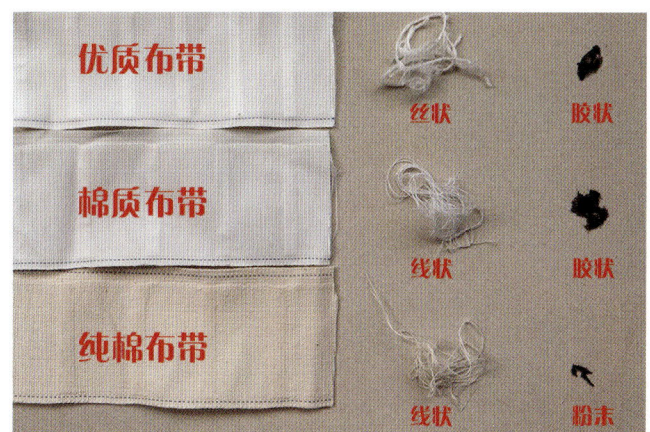

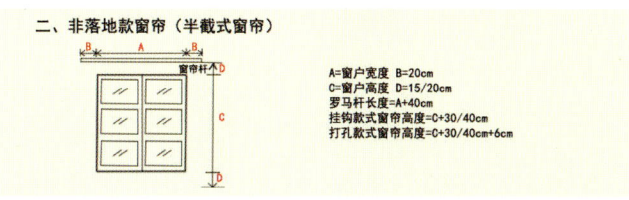

二、非落地款窗帘（半截式窗帘）

A=窗户宽度　B=20cm
C=窗户高度　D=15/20cm
罗马杆长度=A+40cm
挂钩款式窗帘高度=C+30/40cm
打孔款式窗帘高度=C+30/40cm+6cm

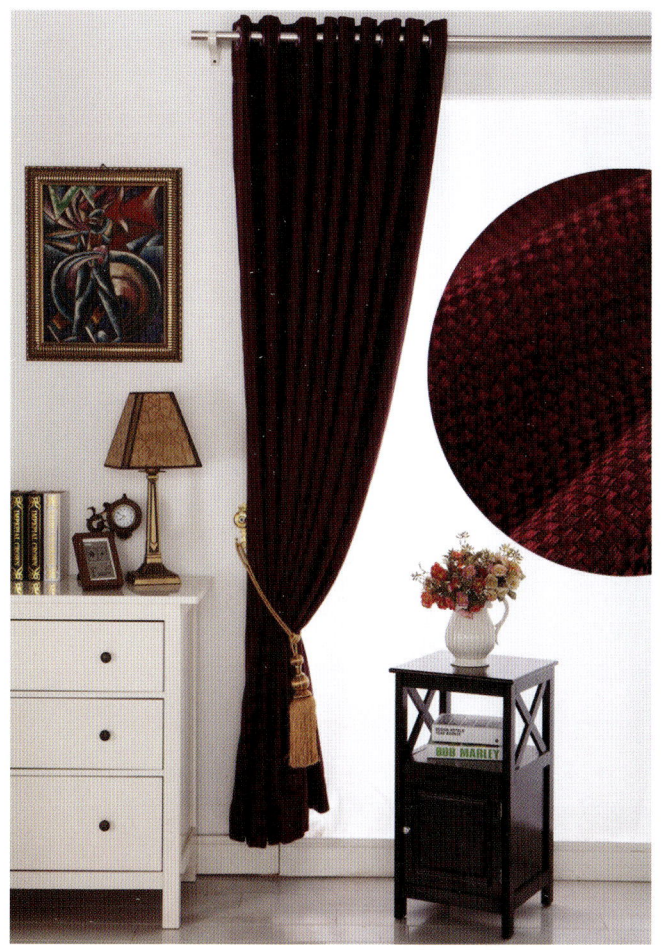

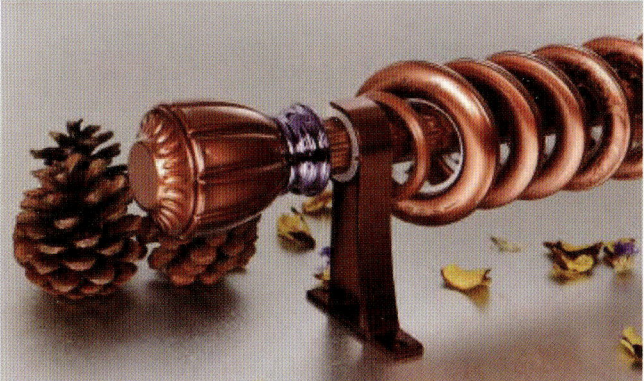

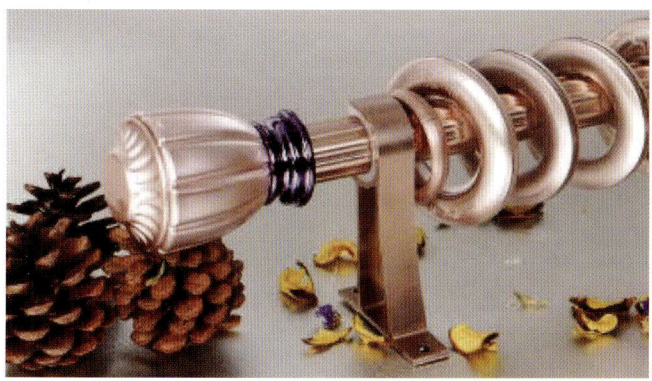

8 窗帘测量下料

窗帘测量：测量尺寸、成品尺寸、用料尺寸

一般窗户或者墙面测量，直接按照墙面宽度，室内总高测量的窗帘尺寸是属于原始测量数据，这个数据只能进行窗帘预算的使用，不能进行窗帘下单制作的使用。

成品尺寸为窗帘在现场实际占有的宽度和高度等尺寸，即为收边结束后的高度和宽度等，成品尺寸为窗帘设计制作下单的重要依据数据。

用料尺寸为制作一幅成品窗帘需要用的窗帘布的面料米数，用料需要根据窗帘款式来确认取用材料的数据。

满墙，满窗（图1）

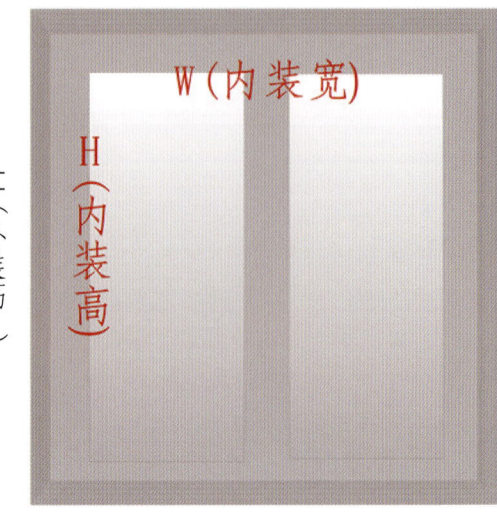

图1

8.1 成品帘测量

8.1.1 内装测量方法（图2~7）

窗户宽度 = 窗户宽度 W-1cm

图2 将安装的地方擦拭干净

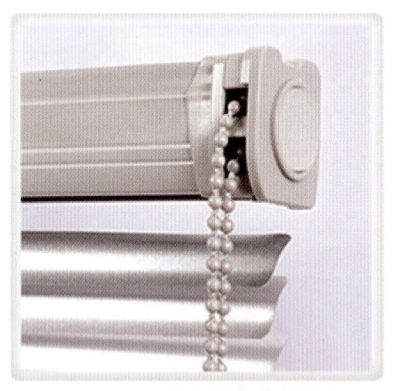

图3 确认窗帘右固定底座

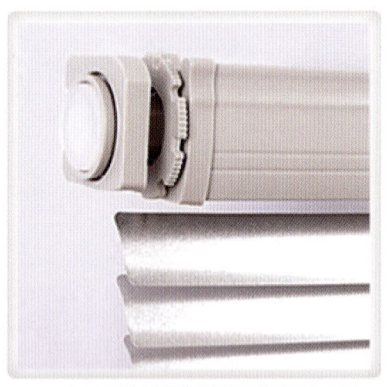

图4 免打孔配件伸缩设计

图5 按下装置，放入百叶窗

图6 逆时针旋紧免打孔系统

图7 简单快速，安装完成

窗户高度 = 窗户高度 H

注意：内装窗户宽度为窗户上、中、下测量的最小宽度。

一般安装柔纱帘窗扇顶部与窗户顶部至少需要12cm距离。

金属百叶一片厚度为1mm，10cm高度为5片金属百叶的成品尺寸。百叶帘高度越高，百叶帘闭合的帘盒高度越高。一般成品高度≤1.3m的金属百叶内装，距离窗户顶部的预留空间至少需要8cm。

8.1.2 外装测量方法（图8）

窗户宽度 = 窗户宽度 W+20cm

窗户高度 = 窗户高度 H+20cm

注意：具体需要加出的尺寸以实际需要为最终确认。成品定制尺寸宽度不超过1.5m为一幅，尺寸计算方法均为常规计算。

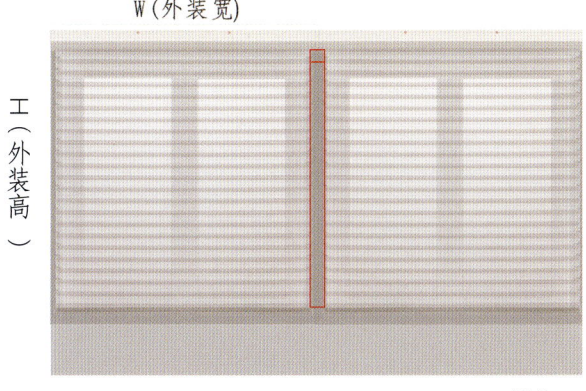

图3

如果一整面窗户都需要成品帘安装，需要按照实际分割窗帘宽度依次确认窗帘成品尺寸。需注意，成品帘窗帘盒之间会出现的缝隙宽度是否会影响到室内私密性问题。

8.2 定制帘测量

8.2.1 单钩帘测量方式

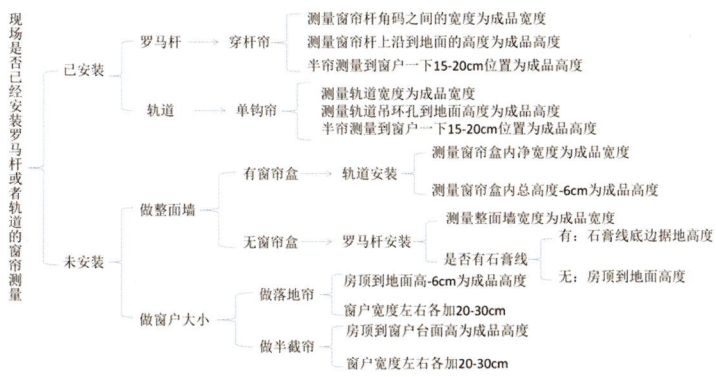

8.2.2 平拉布帘（固定钩）高度的测量方法

（1）装暗轨（也称滑道或轨道，一般顶装，但也可以侧装）

①顶装落地帘的计算方式

$H=H_1$ - 3cm（暗轨的厚度）- 3cm（离地高度）

注明：H 为成品高度。

H_1 是房顶到地面的高度。

②顶装不落地帘的计算公式

$H=H_1$ - 3cm（暗轨的厚度）

注明：H_1 为屋顶到窗帘下端点的高度，窗帘下端点建议盖住窗户30cm。

③侧装落地帘的计算方式

$H=H_1$ - 3cm - 3cm

注明：H 为成品尺寸。

H_1 代表暗轨安装点到地的高度。

前3cm代表轨道厚度，后3cm代表离地距离。

④侧装不落地帘的计算方式

$H=H_1$ - 3cm

注明：H 为成品尺寸。

H_1 代表暗轨安装点到窗帘下端所取点的高度。

3cm代表轨道厚度。

（2）装明轨（俗称罗马杆，大多侧装，很少顶装）

①侧装挨顶落地帘的计算公式

无顶角线时（即平顶）：

$H=H_1$-5cm-6cm-3cm = H_1-14cm

注明：H 为成品高度。

H_1 是房顶到地面的高度。

5cm为塞罗马杆用。

6cm为支架底座最上端到挂帘小环间距离。

3cm为离地距离。

有顶角线时罗马杆可以塞进：

$H=H_1$-6cm-3cm=H_1-9cm

H 为成品高度。

H_1 是房顶到地面的高度。

6cm为支架底座最上端到挂帘小环间距离。

3cm为离地距离。

②侧装挨顶不落地帘的计算公式

无顶角线时（即平顶）：

$H=H_1$-5cm-6cm = H_1-11cm

注明：H 为成品高度。

H_1 是房顶到窗帘下端所取点的高度。

5cm 为塞罗马杆用。

6 cm 为支架底座最上端到挂帘小环间距离。

有顶角线时（罗马杆可以塞进）：

$H=H_1-6$ cm

H 为成品高度。

H_1 是顶角线下端到窗帘下端所取点的高度。

6 cm 为支架底座最上端到挂帘小环间距离。

③侧装不挨顶落地帘（建议取上台中点安装罗马杆，也可根据实际情况）的计算方式

$H=H_1-3cm-3cm$

注明：H 为成品尺寸。

H_1 代表罗马杆安装点到地的高度。

前 3cm 代表罗马杆轨道中心距吊环下端距离。

后 3cm 代表离地距离。

④侧装不挨顶不落地帘（建议取上台中点装）的计算方式

$H=H_1-3cm$

注明：H 为成品尺寸。

H_1 代表安装的罗马杆中心点到窗帘下端所取点间的高度。

3cm 代表罗马杆中心距吊环下端距离。

⑤顶装落地帘的计算方式

$H=H_1-H_上-3$ cm

注明：H 为成品尺寸

H_1 代表顶到地的高度。

$H_上$ 代表从罗马杆底座到挂帘小环间的高度。

3cm 代表离地距离。

⑥顶装不落地帘的计算方式

$H=H_1-H_上$

注明：H 为成品尺寸。

H_1 代表顶到窗帘下端所取点间的高度。

$H_上$ 代表从罗马杆底座到挂帘小环间的高度。

另注：罗马杆顶装时，也有分叉的双支架，用来装两层帘。

8.2.3 套环帘高度的测量方法

套环帘的高 = 平拉帘 + 8cm

总注明，平拉帘、套环帘的宽度都按：

满墙 = 墙宽或墙宽 − 20cm

满窗 = 窗宽 + 50cm

8.3 窗帘下料

8.3.1 定宽布，定高布

（1）窗帘杆

一般按照成品帘宽度下窗帘杆长度。

（2）窗帘轨道

一般按照成品帘宽度下窗帘轨道长度。

（3）衬布

不论主布的造型样式，衬布使用的尺寸跟随主布和帘头用料。

衬布功能分为常规窗帘衬布、半遮光布、全遮光布，在衬布的选用上，注重功能之外，还要注意与主布或者家具环境之间的色彩关系、材质关系。

（4）素色布

8.3.2 定高布的计算（A、D）

（1）布的门幅为 2.8m 定高布，而层高在 2.7m 左右的情况下，即成品尺寸小于 2.65m 时：

窗帘的用料 = 成品宽 × 打褶倍数 2+ 腰带用料（0.2m）

（2）层高较高，即成品尺寸超过 2.65m 以上时，窗帘用料需要接高：

窗帘的用料 = 成品宽 × 打褶倍数 2+ 接高料 + 腰带用料（0.2m）

接高料 = 接高 H×（成品宽 ×2）/ 布的幅宽 2.8

或，接高料 = 成品宽，即多买一幅布。

8.3.3 定宽布的计算（B、C、H、E、I）

布的门幅为 1.4~1.5m 或 2.8m 定宽门幅

（1）不对花时：

用料 = 幅数 × 幅高 + 腰带（0.2m）

幅数 =（成品宽 × 打褶倍数 2）÷ 布料幅宽

幅高 = 成品高 + 约边 0.3m（套环帘约边为 0.4m）

（2）需要对花：

①在正常用料的基础上再加上对花所需的布料：

用料 = 成品窗帘用料 + 对花用料

对花用料 =（幅数 −1）× 花距

花距 = 两重复花型的间距

②在每一幅布上加零点几朵花

用料 = 幅数 × 对花幅高

幅数 =（成品宽 × 打褶倍数）÷ 布料幅宽

对花幅高 = 花距 × 对花数

对花数 =（成品高 + 包边料 0.3m）/ 花距，结果取大取整。

8.3.4 帘头计算方法

（1）幔帘帘头：

帘头宽 ×3 倍褶 ÷ 布宽（1.50m）= 幅数

幅数 ×（帘头高度 + 免边 0.2m）= 所需布数米数

如：窗帘帘头宽 2.5m，高 0.48m（一般帘头高度为成品高度的 1/5）

用料米数为：2.5m×3÷1.5m = 5，即 5 幅布

5×（0.48+0.2m）= 3.4m

（2）平幔帘头：

帘头宽 + 免边 0.2m ÷ 布宽（1.50m）= 幅数

幅数 ×（帘头高度 + 免边 0.2m）= 所需布数米数

如：窗帘帘头宽 2.5m，高 0.48m（一般帘头高度为成品高度的 1/5）

用料米数为：2.5m+0.2÷1.5m = 1.8，即 2 幅布

2×（0.48+0.2m）= 1.4m

（3）罗马帘：

罗马帘分为内罗马帘和外罗马帘。外罗马帘盖住窗外框即可，内罗马帘测量一定要准确，测量上、中、下三道尺寸。

以外罗马帘为例：单个罗马帘宽度都在 1.5m 以内，因此在计算时只需考虑长度，用一幅布料即可。

罗马帘计算方法：1 幅 ×（窗高 + 免边）= 所需布料米数

如，布宽 1.5m 米成品帘规格：宽 1.2m× 高 1.5m

计算方法：1 幅 ×（1.5+0.2）= 1.70m

里布计算方法：帘高 +0.04m（每个褶用布量）× 褶数 = 里布所需布料

由于罗马帘要在里布上穿铝条，里布的长要加上打褶所需布料。

即长：1.5m（帘高）+0.04m（每个褶布用量）×4 个褶 = 1.66m

（4）卷帘计算公式：

每幅卷帘价格 = 两个端子价格 + 拉线价格 + 轨道长度（就是窗宽）× 轨道每米

价格 + 窗宽 × 窗高（不低于 2m）× 每平方米卷帘价格

注意：窗宽和窗帘宽不同概念，窗帘宽 = 比例（如 1.67）× 窗宽，比例越高，米就越贵，不过低于 1.67 就不好看了。

窗帘软装搭配营销教程
CURTAIN SOFT MATCHING MARKETING TUTORIAL

第三章 窗帘服务

1 窗帘施工方案

1.1 制作车间工艺指导及标准

1.1.1 裁剪要求

裁剪之前要先核对窗帘加工单所描述的布料型号是否与手上的一致。检验面料上面是否有破损污迹定型不平等疵点。对于一些微瑕疵的布料要尽量避免疵点出现在窗帘的明显位置。对于无法避开的疵点，要及时上报并更换面料片。一般面料要抽丝裁剪（包括窗纱），不能用撕，必须用剪。绒布等针织布料在裁剪时要以花心为中点对折，按其自然下垂的折线分片。如果遇到上中下花位有错位，要保证视平线上的花为打孔（打折）的中点。裁剪配色布的时候色布的丝理要和主布一致，宽度不能小于单片窗帘的宽度，原则上不能拼接。如果遇特殊情况必须拼接时，要把接缝藏于不明显的位置（如打孔凹进去的地方）。

1.2 制作流程及工艺要求

1.2.1 审单

首先核对加工单与所制作的窗帘花型是否一致。仔细审单，了解要做的窗帘的高度、宽度、款式、拼接的布料型号及尺寸。

1.2.2 画线

画线时把布料摊平，检查分片的两条边与底边是否垂直。如不垂直要把两条边做适当的修整。预留卷底边量（12~15cm）后，向上画出要求的高度（拼接的款先剪去拼接的量）。找主花为基点，量出主花到要求高度的距离，然后按这个距离从每个基点向上量出与主花的平行线。预留2cm缝头，多余剪掉。同理往下画出底边。按加工单要求的尺寸画出每个配色布的尺寸，上下预留2cm缝头。

1.2.3 拼接

把每一片配色布拼接起来，拼接的地方拷边。线头修干净（包括拷边线头）卷底边。根据画好的线迹卷底边，卷的时候下层拉紧，上层用小剪刀或者镊子稍推，使布料缝纫的缩量一致，保证卷好的底边不起扭不起链。如果新手不容易把握，可以先把底边熨好后再缝。如果布料高度不够需要包边，一定要用类似的颜色包底边。包边时把针迹调密。包完后检查上下是否都缝住，豁开的地方要修补好。

1.2.4 装布带

按打孔装12cm无纺衬，打折装8cm无纺衬的原则，在拼接好的布料的最顶层装上无纺布带。如果高度允许或者最上面的一层是配色布，要把无纺布带包在里面缝纫。走线时止口宽窄一致，线迹匀称美观。正面布料不起扭不起皱。如果中途断线，继续缝纫时要针针相套5cm。起针和结尾时的线头要及时修掉。窗纱的缝头不能露在正面。

1.2.5 装花边

把花边先预缩一下，在要求的位置缝上，装花边时花边不能拉，要顺着缝纫机走势轻推。缝纫线要落在花边的中间。装完花边后布料没有明显抽缩。如有必要，可以把花边放在下层缝纫。

1.2.6 卷两边

第一折2.8cm，第二折3cm卷两边。线迹匀称美观，止口大小一致。遇到水溶等特别厚的地方，要用手拨动缝纫机转轮一针针缝，防止水溶的地方针迹大小不一致或者抽缩。左右两边缝头倒向一致，拼接窗纱的位子缝头一律倒向布的位置。工号牌缝于其中一边无纺布带下1cm位置。

1.2.7 定中心

把布料在地上摊平，无纺布带与主花相叠。检查无纺布带的长度是否与窗帘宽度一致。无纺布带长度超过5cm，表示布料已经被拉长了，需要从新装过。小于5cm，可以使无纺布带微松，把这个多出来的量均匀分布到每个折上。按花位中点在无纺布带上标出位置。把每个点对折后叠成方块，检查每个折大小是否一致。如果折有大小，说明有些花位位置已经偏了，要从新定位。把叠好的无纺布带放入打孔机，固定后检查布头是否全部都顶在顶板上没有移位了，才可以开始打孔。30-32头距的花位打在方块的中间，40头距的花位打在中间偏后的位置（保证后面的量小于前面才方便窗帘的拉动）。如果是打折的，对好中点后计算每个折裥的大小。缝纫时如果折裥过大，可以逢成3折，一般都是2折。打进去的折要打到底，不能使折裥凸出的部分过大。

1.2.8. 整烫

首先把拼接的缝头烫开。注意拼纱的位置正面不能看到缝头。在花边的位置绷紧烫，可适当改善装完花边布料抽缩的问题。然后把窗帘对折，烫两边。此时最好用到烫台的吸风功能，可以使烫完的边马上定型以保持两侧边的平整。最后把窗帘摊开，烫中间部分。整烫的时候要注意绒布面料要盖布或者反面熨烫，烫的时候要沿着顺毛方向移动熨斗，切忌来回移动熨斗时绒毛乱掉。烫完后要平摊或者挂起窗帘使其冷却定型。

1.2.9. 自检

把窗帘挂起后，按花位理好每一个折。首先检查尺寸是否正确。打孔的只需要检查高度，打折的要检查高度和宽度是否和要求的尺寸一致。然后检查花位是否高低一致，侧边是否平服顺直。在自然下垂状态下，打孔打折的中心是否正好在花位中心上。如果花位高低或左右偏离小于1cm，可以通过适当调节打孔位置改善，如果偏离大于1cm，装无纺布带那一层要从新换片。如果是打折，可以直接拆掉重新定中点后再打折。最后检查装的珠子是否有缺少，如有缺少要及时补上。

1.2.10 手工

用尺在需要做手工的地方定位，不能用目测和估计。然后把窗帘摊平，用针线或者热熔胶固定水钻铁链吊穗等。用针缝时要保证装饰物的牢固。用热熔胶时胶不要打得太多以免漏出来，也不能打的太少以免影响牢固。等胶水完全冷却凝固后，方可移动布料。注意热熔胶不要沾在其他不需要装饰的布料上面。

1.2.11 打包

确认窗帘全部完成并没有质量问题时，打孔的把正面朝里，打折的正面朝外折叠整齐，贴上标签。标签必须注明花名、客户、尺寸（打折的要注明高度和宽度，打孔的只需要注明高度），标签统一贴在无纺布带背面的右侧。

1.3 成品要求

1.3.1 成品的偏离要求

（1）尺寸标准

（2）①成品高度误差不超过1cm，宽度不能小于要求制作的宽度，不能超过要求宽度10cm以上（一个窗的宽度，不论分几片）②针迹大小一致。如果中途断线，继续缝纫时要与原来的针迹针针相套5cm以上。接缝的针迹不能跑偏错位。

（3）底边卷边要求第一折5cm，第二折10cm。成品底边不起扭不起链。如果高度不够，要按制作单拉包边条或者减小卷边的宽度。

（4）装花边之前要先预缩一下。装完花边后布面没有明显抽缩。装的时候不能用力拉花边，必要时可把花边放在布料下面从反面缝纫。

（5）成品挂起后保证视平线及以上的花纹水平，左右两片的横花能对齐。

（6）要对花的花型，在打孔与打折时要同下面的主花一一相对，位置不能偏离花心。最边上的圈不能打到外面。如果两边上的圈距离不够，要适当减小最边上两个圈之间的距离。两边最边上的折到卷边的位置如果距离过大，要把这个量打进折里去。没有特殊要求不允许出现单折。

（7）珠子花边水钻完整，没有遗漏破损或者缺少。

（8）成品无线头无污迹。

（9）帘头烫衬的时候要保持丝缕平直，不起泡，无线头杂物烫在衬布与布料的中间。剪断花边时要用透明胶带固定以防止散脱。花边结头不能明显暴露。

（10）水波圆顺，每个折的层次分明，边旗比例协调。

（11）装粘扣时缝纫止口大小一致（一般为0.1~0.2cm），装好粘扣后不抽缩。

2 窗帘安装方案

（1）安装窗帘需下列工具：小齿手锯、凿子、木工锤、长钻、錾子或钻孔器、万能钳、老虎钳、剪刀、大眼针、螺丝刀等。

（2）固定塞用软原木（如松木）制成。塞的长度60 mm，为正方形截面（22×22 mm），一端制成一个细尖头儿。为固装窗帘架，首先要定窗洞上部钉软木塞用的孔的位置。窗帘安装的高度取决于房间的总高度。房间高度2.5~2.7 m时，最好把窗帘架紧靠天棚设置，这样，窗洞将显得更大，房间显得更高。按需要，用凿子凿出或用钻孔器钻出几个直径30 mm、深度60 mm的大孔。用木工锤将软木塞紧紧地钉入孔中，使其与墙表面平齐。把大方钉钉入软木塞的中心或用螺丝刀把宽帽螺钉拧入软木塞的中心，然后固定窗帘架或板件。当安装平直形窗帘架时，采用长100~150 mm的大方钉或宽帽螺钉；当安装平直形板件时，应采用长100~120 mm的固定件；当安装圆杆式窗帘架时，应采用小方钉或宽帽螺钉。板件上可挂有帷幔为固定式或移动式的窗帘。

（3）对帷幔为移动式的窗帘，可把专用杆件固定在板上，帷幔可借助一定数量的环在杆上自由移动。为固定平直形的窗帘架，要用螺钉在其背部靠近边缘处拧上2个U形钉，并使突出于墙面的大方钉的头部进入2个U形钉的弧形部。挂帘时，可采用下列金属环：对圆杆式金属窗帘架，采用大金属环；对圆杆式塑料窗帘架，也可采用大金属环；对木质窗帘架，采用旋制的木质环。自由活动环的直径应大于杆的直径，通常大于的尺寸应不小于10~15 mm。

2.1 窗帘轨道的选择与安装

窗帘轨道是一种用于悬挂窗帘,以便窗帘开合,又可增加窗帘布艺美观的窗帘配件。品种很多,分为明轨和暗轨二大系列,明轨有木制杆、铝合金杆、钢管杆、铁艺杆、塑钢杆等,常见形式是艺术杆。暗轨有纳米轨道、铝合金轨道和静音轨道,质地有塑钢、铁、铜、木、铝合金等材料,此外,近年来新兴起了一种蛇形的窗帘轨道,主要流行于欧洲和台湾、日本等地区。

2.1.1 型材

材材以铝合金为上,所谓的纳米轨道是用带有纳米级塑料填料的塑料挤出的塑料型材,通过添加抗 UV 助剂、增韧剂,避免了长期使用老化、断裂问题,再加上制作工艺精度容易控制,往往成本较铝合金低很多,对于中底端市场和客户来说,是不错的选择。铝合金轨道品种较多,表面处理有氧化、喷涂、电泳、原材料以原生铝合金为上,许多便宜的铝合金轨道是用再生料制造的,表面处理以电泳为最好,表面光滑、不褪色。

2.1.2 滑轮

有聚乙烯、尼龙、聚甲醛为主的塑料无轮类和陪金属吊环的走轮式两大类。品质差的塑料滑轮大都采用再生料,表面暗淡毛糙,用不多久就会断裂和老化,它的拉环一般采用普通的铁丝弯曲,时间长了会生锈,污染窗帘;品质好的滑轮采用通过添加超细填料和助剂改性的塑料,制品表面光滑无毛刺,耐摩擦、抗磨损性能更佳,用手拉动轻滑无声,拉环采用不锈钢材质钢丝,静震动研磨而成,表面光泽度极佳,质感很好。

2.1.3 安装码

一般采用 0.5mm 的厚度的普通涂装,压板采用再生塑料,容易生锈和损坏,良好的安装码是轨道牢固的保证,应采用 1.0mm 的钢板,使用尼龙压板,表面严格采用酸洗-清洁-鳞化清洁工艺,涂装牢固,安装方便。

2.1.4 轨盖[封盖]

一般便宜的轨道采用再生塑料制造,表面暗淡没有韧性,优良的封盖采用优质 ABS 制造,表面光洁,商标和文字清晰。

2.1.5 包装

一般轨道包装简单或没有包装,好的轨道会使用印刷良好的包装袋。

不能贪图轨道的便宜,要从以上几个方面来比较它,轨道是窗帘的基础,好的轨道使用顺滑牢固。

2.1.6 明轨

现在装明轨的比较多,所谓明轨是罗马轨和装饰轨的统称,明轨按材质有铝合金的、实木的、钢管的三大类。

(1)实木装饰轨

实木装饰轨比较普遍,颜色多样,按种类可分透明色和覆盖色二种,基本上要看表面的处理,是否光滑,油漆是否均匀,装饰头的形状是否匀称等,实木装饰轨有带消音条和不带消音条的二种,基本没什么区别,因为窗帘开合的次数一天也没有几次。

(2)铝合金装饰轨道

铝合金装饰轨道市场上较多,区别品质只要看他的壁厚就可以,好的管壁相对较厚要在 1.5mm-2mm。其次看拉环的设计,许多铝合金装饰轨的拉环在轨道的上部和下部有拉槽,实际上是假性的装饰轨设计,真正的装饰杆的拉环是直接在杆上滑动的,差的装饰杆采用再生塑料的拉环,制造工艺粗糙。

(3)钢管装饰杆

俗称铁艺杆,表面处理有喷涂、电镀,直径有 16mm、19mm、20mm、25mm 等,品质看喷涂和电镀的质量,安装脚的钢板厚度和管壁的厚度。

2.1.7 窗轨的质量决定了窗帘的开合顺畅

(1)窗轨根据其形态可分为直轨、弯曲轨、伸缩轨等,主要用于带窗帘箱的窗户。最常用的直轨有重型轨、塑料纳米轨、低噪音轨等。

(2)窗轨根据其材料可分为铝合金、塑料、铁、木头等。

(3)窗轨根据其工艺可分为罗马杆、艺术杆等。罗马杆、艺术杆适用于无窗帘盒的窗户,最有装饰功能。

2.2 安装过程

2.2.1 定位

画线定位的准确性关系到窗帘安装的成败,首先测量好固定孔距,与所需安装轨道的尺寸。

2.2.2 安装窗帘轨

(1)窗帘轨有单、双或三轨道之分。当窗宽大于 1200mm 时,窗帘轨应断开,断开处煨弯错开,煨弯应平缓曲线,搭接长度不小于 200mm。明窗帘盒一般先安轨道,重窗帘轨应加机螺丝;暗窗帘盒应后安轨道。重窗帘轨道小角应加密间距,木螺丝规格不小于 30mm。

(2)安装吊装卡子,将卡子旋转 90°与轨道衔接完毕,用自攻螺丝将吊装卡子安装到顶板之上。如果是混凝土结构,需要加膨胀镙丝。

安装标准的窗帘轨道（双轨），其基础宽度一般应在 15cm 以上，单轨可根据适当情况缩减。

2.2.3 安装窗帘杆

（1）校正连接固定件，将杆或铁丝装上，拉于固定件上。做到平、正同房间标高一致。此处需要注意窗户套现顶部和房顶之间的距离是否可以放下窗帘杆固定角码。

2.2.4 调节位置

落地式窗帘或垂过台面的窗帘，安装轨道时应让出窗台的宽度，避免窗帘下垂时受阻而显得不雅观。

2.2.5 注意实贴的墙面

要求不能空心，否则钻孔时，贴面容易炸裂。

2.2.6 安装窗帘杆

（1）窗帘盒安装时主要是要找好位，画尺寸线认真，预埋件安装准确。安装前做到划线正确，安装量尺必须使标高一致，中心线准确。

（2）窗帘盒安装时应该对尺寸，使两端长度相同。

（3）要防止窗帘轨道的脱落，一般盖板厚度不宜小于 15mm，薄于 15mm 的盖板应该用机螺丝固定窗帘轨。

（4）加工时木材干燥不好，入场后存放受潮，安装时及时刷一遍油漆。

2.2.7 安装窗帘杆时需注意的事情

（1）石膏线下沿与窗套上沿之间至少预留 10cm 的距离。

（2）窗帘杆长度应大于窗套宽度，避免漏光。

（3）窗帘杆安装应水平、牢固。

2.2.8 办公室窗帘的安装方案

早期的有垂直帘、PVC 百叶帘。现在常用的有卷帘、铝百叶帘、木百叶帘、电动卷帘以及布艺开合帘等。现在还有一种新兴的双层卷帘，也叫柔纱帘，以及香格里拉帘非常适合办公窗帘，但是价格比较昂贵。

（1）控制方式

手动控制和电动控制。

（2）特点

透气性好、安装相对方便、样式简单、大方简洁、遮阳性能佳。随意调整室内光线，其外观整洁明快，安装及拆卸比较简单，常用于各种办公场所及居室的客厅、书房、阳台等。自然、清新、典雅、娴静、婉约、凉爽、书香气息尽显。若匆忙繁杂的现代人，坐于竹木帘下，则能倍感轻松简洁、田园安宁的氛围

（3）各种办公室窗帘的用途及优缺点

垂直帘是较早办公窗帘种类之一，优点在于透气性好、安装相对方便、样式简单。缺点在于遮阳效果差、易损坏。不适合安装在阳光强烈的窗户上。医院隔帘、门帘用的稍微较多外，现在已慢慢被淘汰了。建议使用在会议室或领导办公区。

塑料百叶帘也是被较早用于家庭阳台上及办公窗帘的产品，优点在于安装方便、易清洗、颜色丰富。缺点是价格相对较高，容易造成室内变暗。不适合现代办公场所的需求。建议使用在仓储室或领导办公区。

卷帘是目前比较主流的办公窗帘。优点是品种丰富，价格适中，大方简洁，遮阳性能佳，安装方便。缺点是不易清洗。但现在也出现了很多种材质的卷帘，易于清水擦洗。卷帘目前分拉珠帘和弹簧定位帘及电动帘三种，并有超薄、遮阳、加厚等不同规格。主要分为全遮光、半遮光卷帘两类，是办公用帘的最佳选择。全遮光卷帘建议使用于阳光强烈的窗户或办公区。其他光线不是很强烈或者需要一定透光效果的场合可选用半遮光卷帘。

铝百叶帘和木百叶帘都是在塑料百叶帘的基础上发展起来的，优缺点基本还是和塑料百叶帘差不多。铝百叶帘各种档次发展较为齐全，现在很多办公场所及酒店盥洗室等也多有采用，优点是铝合金叶片易于清洗，缺点是操作杆及叶片也易于损坏。现在已经有新型的操作系统能很好解决此问题，就是采用了卷帘的操控方式，集开合收放于一根拉绳，既美观（因为安装在侧面）又方便，耐用。木百叶有原木及仿木等几种，无论是原木还是环保材质的高仿木均价格昂贵，国外客户需求较多，建议使用在办公区或领导办公室。

开合帘及布帘，家庭用户会议室、舞台幕布等都较多采用，隔热隔音效果好，但是也不方便清洗，多用于酒店客房等场所。

电动窗帘是家居智能化发展的必然趋势，可分为有线线控和无线遥控两种，操作方便，维护需要一定技术含量，是一种比较高档的办公窗帘，多用于高级会所、酒店、别墅等。主要优点是使用简单、样式大气，缺点是价格昂贵。

2.3 窗帘的配件及安装说明

一般在购买窗帘时，垂直帘、塑料百叶帘、铝百叶帘基本没有配件收费的，也就是说你只要按平方购买就可以了。卷帘和电动开合帘就涉及到配件的问题了，这也是很多客户不了解的地方。卷帘的标准配置是小拉珠及塑料竿。客户可以根据要求选择大拉珠、弹簧拉珠、铝合金竿、电动竿等配件。电动开合帘的轨道价格较贵，因此整体价格就会有一定的增加。

2.3.1 办公窗帘安装的位置

办公窗帘安装的位置也是有讲究的,如果是安装在大厅里,并且阳光比较强烈,那么就要考虑他的遮阳性、防紫外线功效;如果是安装在阳光直照不到的办公场所,那只要考虑它的遮光性;如果是安装在老板或经理办公室,要考虑的因素除了遮光和防太阳外,还要考虑它的功效和 boss 的喜好,比如可以方便地拉开望向大厅的同事,或者说从外看里面不易,从里面看外面很方便;如果您是在噪音较大的地方办公,那么还要考虑它的隔音功效。

2.3.2 办公室窗帘选购安装

窗帘色彩的选择,重在"协调"。办公室窗帘设计师提议其色调、质地需与办公室的窗帘、居室的装潢风格以及室内的墙面、地面、天花板相协调,以形成统一和谐的整体美。再有,窗帘的色调选择,与主人的心理感觉、色彩喜好相协调才是最关键的。例如红与绿、青与橙、红与蓝、黄与紫的颜色搭配就会使人产生不好的心理感觉,而这些不协调则主要体现在窗帘与地面、家具和床罩的颜色搭配上。例如墙面和家具偏黄色调,而窗帘也采用米黄、杏黄,这样选色,虽然看似和谐,但是若在如此配色的居室待久了,心理上难免会感到"晕",所以选淡蓝、绿等颜色就比较合理。又如,淡湖色的墙面采用中绿色的窗帘,色彩统一,但给人的感觉偏冷,用中色调到浅暖色调就能够解决这个问题。而选购窗帘色彩、质料,也应区分出季节的不同特点。

3 窗帘保养维护

3.1 柔纱帘的保养与清洁

(1)超声波清洁,使面料亮丽如新。

(2)真空吸尘、除尘。

(3)擦拭清洁,是为了实现深度清洁,可使用带刷头的吸尘器轻轻进行吸尘,也可使用吹风机(不要设置成加热)吹除某些窗饰上的灰尘。除尘、杀菌时使用温水湿润的软布或海绵对窗帘进行擦拭,如需要,可加入性质温和的清洁剂。要轻轻擦拭,防止弄皱或损坏织物,擦拭可以使窗帘更干净。用蒸气熨斗距离布质窗帘约10cm位置喷熨,可起到除尘、杀菌效果。

百叶窗帘平时可用湿棉布擦拭。每月用洗涤剂彻底清洁一次,蘸少许洗涤剂顺一个方向逐叶擦拭即可。因为材质和喷漆的原因,百叶窗帘比较容易褪色,要注意不能曝晒。

3.2 棉麻窗帘、人造纤维窗帘的保养与清洁

棉、麻窗帘、人造纤维窗帘可用湿布擦洗,也可按常规方法用中性洗涤剂水洗或机洗。

绒面窗帘其吸尘力较强,拆洗时最好先到户外抖一抖,抖落附着在表面的尘土,再放入溶有洗涤剂的温水中浸泡15分钟左右。切忌用力拧绞,以免绒毛脱落,建议用手轻轻压洗。

最后,窗帘清洗后尽量不要脱水、烘干,而应自然风干,以免破坏其质感。特殊材质的窗帘,最好送干洗店洗涤,以防变形。

3.3 不同面料洗涤方法

3.3.1 棉(cotton)

棉织物的耐碱性强,不耐酸,抗高温性好,可用各种肥皂或洗涤剂洗涤。洗涤前,可放在水中浸泡几分钟,但不宜过久,以免颜色受到破坏。水温应控制在35℃以下,熨烫时温度在120℃以下,为了保持花色鲜艳,最好晾在阴凉处或反晒。

3.3.2 蚕丝(真丝)

以干洗为最佳方式,如标明可水洗时,用冷水手洗方式。洗涤时不要浸泡太久,用力过猛,切忌拧绞,不用搓板搓洗、不用洗衣机洗、洗涤时选用中性、较高级的洗涤剂,速度应稍快些,随浸随洗。洗好捞起后,不要拧去水分,而让衣物上的水分自然滴干,再挂于通风处晾干,禁止暴晒。因桑蚕丝耐日光差,所以晾晒时应将面料反面向外,置于阴凉处,晾至八成干时取下自然悬挂,熨烫时忌喷水,忌正面熨,以免造成水渍痕。

3.3.3 粘胶纤维的洗涤

(1)水洗时要随洗随浸,浸泡时间不能超过15分钟,不然洗液中的污物又会浸入纤维。

(2)粘胶纤维织物遇水会发硬,纤维布局很不牢固,洗涤时要轻洗,以免起毛或裂口。

(3)用中性洗涤剂或低碱洗涤剂,温度不超过35℃。

(4)洗后排水时应把窗帘叠起来,大把地挤失水分,切忌拧绞,以免过分走形。

(5)在洗液中洗好后,要洗后忌暴晒,应在阴凉或透风处晾晒,以免造成褪色和面料寿命降落。

(6)对薄的化纤织品,如人造丝绸等,应干洗,不宜水洗,以免缩水走样。

3.3.4 化纤

合成纤维用中性洗衣液，洗涤温度在30~45℃之间，洗后带水在通风处阴干。

3.3.5 仿真丝

因其光滑的面料表层易勾挂，应尽量手洗或干洗，如选择机洗应使用洗衣袋。

3.3.6 灯芯绒

洗涤时不宜用力搓洗，也不宜用硬毛刷用力刷洗，宜用软毛刷顺绒毛方向轻轻刷洗，不宜熨烫，保持绒毛丰满、耸立。

3.3.7 雪尼尔

雪尼尔窗帘虽然可以用水清洗，但是会出现不同程度的缩水现象，这是很难避免的。窗帘最好反面清洗，浸在水中，如果放有洗涤剂，则不能浸泡超过20分钟，然后用手轻柔洗涤。注意，不要用洗衣机搅洗和脱水，以免造成面料的损伤，最后垂直悬挂，自然晾干。

烫金的雪尼尔窗帘平时需要对其进行保养，用吸尘器进行定期的吸尘清理，避免污渍长时间附着在窗帘上，清洗时需要干洗，以降低面料的变形与缩水的程度。

烫钻的雪尼尔窗帘需要特别的保护，因为一旦掉了，就没有办法恢复了，并且还会留下粘痕，一定要用柔性的清洗方法。

3.3.8 其它

面料上有钉珠片、烫钻、胶印图案等，反转洗涤。

序号	标志	标志图解	序号	标志	标志图解
1	○	干洗	7		低温熨烫 100℃
2	Ⓟ	各种洗剂干洗	8		中温熨烫 150℃
3	▲	不可漂白	9		高温熨烫 200℃
4		不可转笼干燥	10		冷水机洗
5		悬挂晾干	11		温水机洗
6		平放晾干	12		热水机洗

附件 窗帘材质附件

1 丝

大多数人对于真丝的认识停留在"柔弱无骨"的层面上，许多人都不知道真丝布料其实也有硬挺类型的，其中最流行的大概属于真丝双宫了。

一般真丝绸所用的桑蚕丝原料是用单宫茧（一条蚕结成一个茧）缴制的丝，它的条干比较均匀，丝身光滑。而双宫茧（两条蚕合结成一拉茧）绷制的丝，条干不匀，疙瘩结块多，这种丝就叫双宫丝，它是丝绸原料中属于特殊规格一类的丝。用双宫丝原料织成的绸，统称双宫绸，它在织造过程中的加工工艺与一般丝绸也有不同。双宫绸织物具有天然的疙瘩纹、闪光、粗犷、厚实、挺括，风格独特，别具一格，颇受人们的喜爱。我国生产双宫丝和双官绸的历史由来已久，但因数量较少，在古代未受到应有的重视，史书记载也较少，大致列入下脚茧粗丝一类处理。历代出土文物也很少发现。直到清代后期，双宫绸类织物受到很多南洋国家的商人的关注，纷纷要求开发这类特种丝织产品。由此，近代双宫绸织物很快地在江苏吴县等丝织产地蓬勃发展，备受国内外欢迎。

其实，双宫绸本身差别也很大，双宫有无节或者少节类的，有软垂（当然软垂度比不上缎、绉）类的，有闪色（经线和纬线颜色不同，从不同角度看呈现不同色彩）的。双宫布料比缎、绉类更适合造型。双宫的致命弱点是下水之后容易皱，即便带水悬挂也很难恢复平整，一般都需要进行精心的熨烫，少数软垂型的双宫料子带水悬挂后皱褶会减少。双宫绸除了用于服装，还可以用做窗帘、床品等，绣花双宫堪称窗帘中的奢侈品。

一般人认为真丝就是绸缎，其实真丝的衣服及产品统一标示为100%SILK，而种类却有很多种，每一种的质感和效果都是不同的。常见的真丝面料品种大致有双绉、重绉、乔其烂花、乔其、双乔、重乔、桑波缎、素绉缎、弹力素绉缎、经纬编针织等几大类：

（1）双绉："绉"字的本义是"表面光有皱纹的丝织品"，因此绉类真丝与缎子最大的不同在于没有缎面，因此也就没有了缎子那种闪耀的光泽。我们最常见的真丝绉是真丝双绉。经高温定型，抗皱性较好。该面料组织稳定，印染饱和度较高，色泽鲜艳。这种真丝织得比较细密，较不易勾丝，较耐穿，拿在手上近看有自然的光泽，但不是缎子那种亮，也比较好打理的。

（2）乔其：有薄而透的乔其和烂花乔其，也有厚而糯的重乔。乔其的优点在于飘逸轻薄；重乔的优点在于挺括、回弹力强、垂性好。重乔则是织得细密的乔其纱了，密度大了，重量也重了，所以在质感，垂坠，抗皱，耐用方面就好很多。

（3）桑波缎：属丝绸面料中的常规面料，缎面纹理清晰、古色古香，非常高贵。

（4）素绉缎：属丝绸面料中的常规面料，亮丽的缎面非常高贵，手感滑爽，组织密实。该面料的缩水率相对较大，下水后光泽有所下降。这个就是很多人心目中的丝绸面料了，做睡衣的料子，如同珍珠般的顺滑光泽，亮丽的色彩，非常美。这种面料拿在手上就感觉很好，这种面料容易皱，所以熨一下后，平顺了，才能完美的闪现它的光泽。缎面是很显高贵的面料。

（5）弹力素绉缎：系新面料，成分为90%~95%桑蚕丝，5%~10%氨纶，属交织面料。其特点是弹性好、舒适，缩水率相对较小，风格独特。这个不是100%的真丝，加入了其他成份，面料有弹性，垂坠性相当好。这看真丝成份占多少了，真丝比重越大，手感越偏向绸缎，光泽越漂亮。

（6）经纬编针织：手感柔和、细腻、柔美舒适，是针织类新特面料，科技含量高，属高档精品。这个就是针织真丝了，这种面料比较贵，有弹性；

真丝制品的种类还非常多，无法都一一列举。每种面料都有它的特质，都有她的优点和缺点。

1.1 蚕丝的特点

（1）蚕丝手触柔软而有弹性，精炼脱胶后的练丝，表面平滑均匀，光洁雅致。蚕丝是多孔性蛋白质纤维，具有良好的吸湿、散湿性能和含气、透气性能。四肢物柔和舒适，具有独

特的"丝鸣"特征。

（2）蚕丝强伸力高，断裂强度可达 3.1～3.6 dN/tex (3.50～4.09gf/旦)、断裂伸长度可达 15%~25%；单位截面积所承受的切断强度达到 432.1~471.4N·mm^{-2}(44~48Kgf·mm^{-2})，接近于钢丝。蚕丝的耐磨性能优于其它天然纤维，22.2/24.42dtex(20/22旦)4A 计生丝包和力达 80 次左右。

（3）蚕丝耐热性好，其分解点为 150℃左右，同时，蚕丝的保暖性好，穿着时有冬暖夏凉的感觉。

（4）蚕丝绝缘性能好，是电的不良导体，但回潮率高时会降低电阻而减低绝缘性能，一般情况下，蚕丝纤维回潮率为 8%~14%。

（5）蚕丝染色性能良好，可用直接染料、酸性染料、活性染料和多种媒染剂染色，碱性染料需加保护剂。染色效果美观、鲜明、细腻。

蚕丝对酸的抵抗力比棉花强、比羊毛弱，随着浓度的增加、温度的提高，丝纤维中止膨润而溶解。苛性碱即使低温也能溶解丝胶并损伤丝素。

（6）蚕丝中的丝素能吸附某些金属（如锡），利用这一特性可进行锡增量加工，以增加丝素的体积和耐皱性。也可利用丝胶固着等方法处理蚕丝，获得独具风格的蚕丝新素材，制作某些服用饰物以及夏令服装。

（7）蚕丝纤维的缺陷是长期保存或暴晒，容易引起黄变和脆化，丝织物洗涤后再经日晒也容易褪色，某些微生物菌类能使蚕丝变色，影响丝织物品质。另外，纤维的摩擦强度、屈曲强度、伸长疲劳等服用性能不如合成纤维。

1.2 真丝面料的鉴别

1.2.1 品号识别法

国产绸缎实行由 5 位阿拉伯数字组成的统一品号，这 5 位数字从左开始第 1 位数字代表织物的材质号，全真丝织物（包括桑蚕丝、绢丝）为"1"，化纤织物为"2"，混纺织物为"3"，柞蚕丝织物为"4"，人造丝织物为"5"。

1.2.2 价格识别法

真丝织物价格大约是化纤、仿真丝绸缎的两倍左右。

1.2.3 光泽、手感识别法

将样品平摊观其外观，真丝有吸光的性能，看上去顺滑不起镜面，光泽幽雅柔和，呈珍珠光亮，手感柔和飘逸，丝线较密，用手抓会有皱纹，纯度越高、密度越大的丝绸手感也越好；仿真丝织物虽经过脱坚处理，手感较柔软，但绸面发暗，无珍珠光泽；化纤织物光泽明亮、刺眼，手感较硬挺。另外，丝绸产品应略有刮手的感觉，将两层面料进行摩擦，会产生"丝鸣"声，而其它原料的织物没有。人造丝手感稍粗硬且有湿冷的感觉。

1.2.4 燃烧法

抽出部分纱线燃烧，真丝看不见明火，有烧毛发的味道，丝灰成黑色微粒状，可以用手捏碎；仿真丝遇火起火苗，有塑料味，火熄后边缘会留下硬质的胶块。

真丝缩水率较高，购买成品以选比实际需求大一档的规格为宜，如果是布料，制作前应把布料放入清水中浸泡 5 个小时以上，让布料完全吸收水分后晾干，再浸泡第 2 次，这样经过两浸两晾之后真丝才不会变形，做成衣服可以随意洗涤。不过，如果是选用真丝中高档的货色，最好拿去干洗，这样布料就不用事先经过浸泡处理。

（1）蚕丝在燃烧时有烧羽毛味，难以续燃，会自熄。灰烬易碎、脆、蓬松、黑色。

（2）人造丝（粘胶纤维）燃烧时有烧纸夹杂化学味。续燃极快。灰烬除无光者外均无灰，间有少量灰黑色灰。

（3）棉纶、涤纶燃烧时有极弱的甜味，不直接续燃或续燃慢，灰烬硬圆，成珠状。

（4）棉和麻都有烧纸的味，灰烬柔软，黑灰色。

（5）羊毛燃烧时和蚕丝差不多。目测即可看出二者不同。

1.2.5 试纤拉力

（1）抽出织品丝线。真丝用手拉伸易断；而涤丝则结实有力，不易断。

（2）在织品边缘处抽出几根纤维，用舌头将其润湿，若在润湿处容易拉断，说明是人造丝，否则是真丝织品。

（3）手攥织品后放开，真丝织品回弹柔和缓慢，涤纶织品因刚度较大，回弹迅速。

1.2.6 听磨擦声

由于蚕丝外表有丝胶保护而耐磨擦，干燥的真丝织品在相互磨擦时会发出一种声响，故称"丝鸣"或"绢鸣"，而其它化纤品则无声响出现。

附：怎样识别人造丝、真丝、涤纶丝？

人造丝光泽明亮，手感稍粗硬，且有湿冷的感觉，用手攥紧后放开，皱纹较多，拉平后仍有纹痕，抽出布丝用舌端湿揉之，人造丝伸直易拉断，破碎。干湿时的弹力不一样。

真丝光泽柔和，手感柔软，质地细腻，相互揉搓，能发出特殊的音响，俗称"丝鸣"或"绢鸣"，用手攥紧后放开，皱纹少且不明显，真丝品的丝干湿弹力一致。

涤沦丝反光性强，刚度较大，回弹迅速，挺括，抗皱性能好，

结实有力，不易断。

2 棉（Cotton）

棉，一年生草本植物，棉主要是我们日常所说的棉花，各方面性能优异，保温透气，但是这种棉不易染鲜艳的颜色，水洗会出现一定的缩水现象，弹性与耐性较差一些。

2.1 品质最好棉花种类简介

2.1.1 埃及棉

世界上以埃及的长绒棉最为有名，其纤维最长可达35mm以上，纤维横断面接近圆形，漫射能力强，它的织物丝光好，染色效果好。他的棉纤维的长度都比较长、比较细，做成纱线之后，强度高，柔度大，所有属性都比普通棉花要好很多！埃及是世界上最重要的长绒棉出口地区。由于其内在品质最好，它的价格也是世界上最贵的。

2.1.2 美国棉

由美国选育出的陆地棉品种，原种是在1911年用快车与福字棉等杂交，经过4次回交和连续选择而得到的品系，又经多年系统连续选择先后得到岱字10、14、15、16、25、55、61、70和光叶岱字棉等主要品种。在美国种植的陆地棉品种中岱字棉居领先地位，在世界名产棉国家岱字棉品系也占重要地位。

2.1.3 新疆棉

新疆棉以绒长、品质好、产量高著称于世。其他地区土壤、气候不同，达不到新疆18个小时以上的光照。新疆有得天独厚的自然条件，土质呈碱性，夏季温差大，阳光充足，光合作用充分，生长时间长，导致新疆种植的棉花表现出更突出的特点。

2.2 棉的分类

2.2.1 按棉花的品种分类

（1）细绒棉：又称陆地棉。纤维线密度和长度中等，一般长度为25~35mm，我国目前种植的棉花大多属于此类。

（2）长绒棉：又称海岛棉。纤维细而长，一般长度在33mm以上，它的品质优良，我国种植较少，除新疆长绒棉以外，进口的主要有埃及棉、苏丹棉等。

此外，还有纤维粗短的粗绒棉，目前已趋淘汰。

2.2.2 特性

吸湿、保湿、柔软、耐热、耐碱、卫生性。

（1）吸湿性：棉纤维具有较好的吸湿性，在正常的情况下，纤维可向周围的大气中吸收水分，其含水率为8%~10%，所以它接触人的皮肤，使人感到柔软而不僵硬。如果棉布湿度

增大，周围温度较高，纤维中含的水分量会全部蒸发散去，使织物保持水平衡状态，使人感觉舒适。

（2）保湿性：由于棉纤维是热和电的不良导体，热传导系数极低，又因棉纤维本身具有多孔性，弹性高优点，纤维之间能积存大量空气，空气又是热和电的不良导体，所以，纯棉纤维纺织品具有良好的保湿性。

（3）耐热性：纯棉织品耐热性能良好，在110℃以下时，只会引起织物上水分蒸发，不会损伤纤维，所以纯棉织物在常温下使用、洗涤、印染等对织品都无影响，由此提高了纯棉织品耐洗、耐用性能。

（4）耐碱性：棉纤维对碱的抵抗能力较大，棉纤维在碱溶液中，纤维不发生破坏现象，该性能有利于对面料的洗涤、消毒，也有利于对纯棉纺织品进行染色、印花及各种工艺加工，以产生更多棉织新品种。

（5）卫生性：棉纤维是天然纤维，其主要成分是纤维素。纯棉织物经多方面查验和实践，织品与肌肤接触无任何刺激，无负作用，久穿对人体有益无害，卫生性能良好。

纯棉面料缺点：易皱、不易打理、缩水、易变形、耐用性差、易褪色。

2.3 丝光棉

以棉为原料，经精纺织成高织纱，再经烧毛丝光等特殊的加工工序，制成光洁、亮丽、柔软、抗皱的高品质针织面料，不仅完全保留了原棉优良的特性，而且有丝一般的光泽，吸湿透气，弹性和悬垂性能颇佳，加工花色丰富，充分体现居室的气质和品味。

2.4 棉和人造棉的鉴别方法

（1）用打火机烧一下就知道了，烧后观察灰烬，灰白色的灰烬是人造棉，黑焦的灰烬则是天然棉。

（2）人造棉和天然棉可从手感上去区别，染色后手感完全不一样。人造棉面料手感滑爽、细腻，有丝绸般的感觉。

（3）除上面的方法外还可利用人造棉湿态强力差的特点，把织物放在水里然后用手撕测其强力。

3 麻（Linen）

麻纤维包括有苎麻、黄麻、青麻、大麻、亚麻、罗布麻和槿麻等。其中麻、亚麻、罗布麻等胞壁不木质化，纤维的粗细长短同棉相近，可作纺织原料，织成各种凉爽的细麻布、夏布，也可与棉、毛、丝或化纤混纺；黄麻、槿麻等韧皮纤维胞壁木质化，纤维短，只适宜纺制绳索和包装用麻袋等。叶纤维比韧皮纤维粗硬，只能制做绳索等。麻类作物还可制取化工、药物和造纸的原料。

麻料窗帘面料具有质朴、粗犷的面料组织及自然怀旧的仿麻效果，散发着浓郁乡野芬芳，是典型的美式乡村风格，具有遮阳、隔热、防尘、透风、舒适等优点。

麻面料的分类：

3.1 纯麻织物

（1）亚麻织物

亚麻织物是由亚麻纤维加工而成，分原色和漂白两种。原色亚麻布不经漂白、染色，具亚麻纤维的天然色泽。漂白亚麻布经过漂炼、丝光，比原色布柔软光滑、洁白有弹性。亚麻布因布面细洁平整、手感柔软有弹性，穿着凉爽舒适、出汗不贴身等优点而成为各式夏令服装之面料，如外衣、衬衣、窗帘、沙发布等。

（2）苎麻织物

苎麻织物是由苎麻纤维纺织而成的面料，分手工与机织两类。手工苎麻布俗称夏布，因其质量好坏不均，故多用作蚊帐、麻衬、衬料用料；而机织苎麻布品质与外观均优于手工制夏布，布面紧密平整，匀净光洁，经漂白或染色后可制做各种服装。苎麻服装穿着挺爽、透气出汗，实属理想的夏季面料。

（3）其他麻织物

除苎麻布、亚麻布外，还有许多其它麻纤维织物，如黄麻布、剑麻布、蕉麻布等，这些麻织物在服装上很少使用，多用于包装袋、渔船绳索等。另外，近年来非常热门的罗布麻服装作为一种保健服饰，也日益为人们所认识和接受。

3.2 麻混纺、交织织物

苎麻、亚麻纤维均可与其它纤维混纺或交织，大多为低比例麻纤维与化纤、天然纤维混纺或交织，目的是集各类纤维之长，补其所短，使面料性能更加优良，同时也可降低成本价格。

（1）丝麻混纺织物

丝麻砂洗织物是近年来利用砂洗工艺开发出的新产品。它兼有真丝织物和麻织物的优良特性，同时还克服了真丝砂洗织物强度下降的弱点，产生了爽而有弹性的手感。

（2）麻与化纤混纺织物

包括麻与一种化纤混纺的织物、麻与两种以上化纤混纺的织物。如：涤麻、维麻、粘麻等织物"三合一"织物。

（3）毛麻混纺织物

采用不同毛麻混纺比例纱织成的各种织物，其中包括毛麻人字呢和各种毛麻花呢。毛麻混纺布具有手感滑爽、挺括、弹性好的特点。

（4）麻棉混纺交织织物

麻棉混纺布一般采用55%麻与45%棉或麻、棉各50%比例进行混纺。外观上保持了麻织物独特的粗犷挺括风格，又具有棉织物柔软的特性，改善了麻织物不够细洁、易起毛的缺点。棉麻交织布多为棉作经、麻作纬的交织物，质地坚牢爽滑，手感软于纯麻布。麻棉混纺交织织物多为轻薄型。

4 毛

新西兰是世界上最大的地毯工业用羊毛生产国。新西兰生产的地毯用毛，质量优良、均匀一致、色泽洁白，是公认的最佳地毯原料，在国际地毯市场上，高级地毯均使用新西兰羊毛制造。

在窗帘材质中，常规情况下以混合毛质面料出现。

4.1 毛织物特点

（1）坚牢耐磨：羊毛纤维表面有一层鳞片保护着，使织物具有较好的耐磨性能，质地坚、硬、韧。

（2）质轻，保暖性好：羊毛的相对密度比绵小，因此，同样大小，同样厚度的衣料，毛织物面料显得轻巧。羊毛是热的不良导体，所以毛织物面料的保暖性较好，特别是经过缩绒的粗纺呢绒，表面耸立着平整的绒毛，能抵御外界冷空气的侵袭。

(3) 弹性、抗皱性能好：羊毛具有天然卷曲性，回弹率高，织品的弹性好，毛织物面料经过熨烫定形后，不易发生褶皱，能较长时间保持昵面平整和挺括美观，但有时会出现毛球现象。

(4) 吸湿性强、手感舒适：毛织物面料吸湿性很强，它能吸收周围环境多余的湿气，故而能调节室内湿度，使空间干爽舒适。

(5) 不易褪色：高档毛织品，一般均采用较高的染色工艺，使染色渗入到纤维内层，织品能较长时间保持色鲜艳。

(6) 耐脏：因为毛表面有鳞片能够隐藏灰尘，不起静电。

(7) 耐碱性能差，因为动物蛋白潮湿状态下易霉烂、生虫，洗涤难度较大，水洗后会缩水变形，只能干洗。

4.2 纯羊毛面料

4.2.1 纯羊毛精纺面料

大多质地较薄，呢面光滑，纹路清晰。光泽自然柔和，有瞟光。身骨挺括，手感柔软而弹性丰富。紧握呢料后松开，基本无皱折，既使有轻微折痕也可在很短时间内消失。

4.2.2 纯羊毛粗纺面料

大多质地厚实，呢面丰满，色光柔和而瞟光足。呢面和绒面类不露纹底。纹面类织纹清晰而丰富。手感温和，挺括而富有弹性。

4.3 羊毛混纺面料

4.3.1 羊毛与涤纶混纺面料

阳光下表面有闪光点，缺乏纯羊毛面料柔和的柔润感。面料挺括但有板硬感，并随涤纶含量的增加而明显突出。弹性较纯毛面料要好，但手感不及纯毛和毛晴混纺面料。紧握呢料后松开，几乎无折痕。

4.3.2 羊毛与粘胶混纺面料

光泽较暗淡。精纺类手感较疲软，粗纺类则手感松散。这类面料的弹性和挺括感不及纯羊毛和毛涤、毛晴混纺面料。若粘胶含量较高，面料容易皱折。

5 缎

大家最熟悉的就是真丝绉缎（一般就叫缎子或者软缎了）和双绉了，绉缎的突出特点是织物有光泽非常强的缎面，手感软糯下垂，缎面比反面的触感更加光滑。绉缎有素色的，也有印花的，甚至还有色织的格子或条纹。如果把真丝比作女人，绉缎就是最性感的那一类了。高品质的绉缎柔软无骨，穿上去有一种迷醉的感觉。但是，它有3大缺点：1) 太亮，尤其是素色的；2) 过于无形，如果是浅色而且是素色，甚至你穿的内衣的形状都毕现无遗；3) 容易起皱，牢度也较差，容易抽丝、崩裂、变形。而重磅绉缎，厚度上去了，绉缎特有的细腻柔软就会丧失许多。重磅的绉缎比较有形，适合做高档时装、礼服。此外还有一种双面缎，即面料的正反两面都是缎面，价格当然比普通皱缎也贵了许多。

缎的分类：

(1) 桑波缎：属丝绸面料中的常规面料，缎面纹理清晰、古色古香，非常高贵。

(2) 素绉缎：属丝绸面料中的常规面料，亮丽的缎面非常高贵，手感滑爽，组织密实；该面料的缩水率相对较大，下水后光泽有所下降。视觉上有很自然的光泽，在触觉上手感柔滑、细腻，不会有毛糙的感觉。

(3) 弹力素绉缎：新面料，成分为90%~95%桑蚕丝，5%~10%氨纶，属交织面料。其特点是弹性好、舒适，缩水率相对较小，风格独特。

这是一种完美无缺的面料，因为经纬不同色彩纱线的高密度纺织，使得面料随着光线的变化而熠熠生辉，透露着古典的低调而又奢华的光芒，非常适合营造高贵、典雅、奢华、精致的居室空间。

6 绒

绒（velvet），用桑蚕丝或桑蚕丝与化学纤维长丝交织成的起绒丝织物，统称丝绒。因表面有耸立或平排的紧密绒毛或绒圈，色泽鲜艳光亮，外观类似天鹅绒毛，通常也称天鹅绒。绒是一种高级丝织品，适于做服装、窗帘、帷幕、装饰和工艺美术用品，在中国有悠久历史，湖南长沙马王堆出土的西汉绒圈锦，说明当时已采用提花机和起毛杆织制绒圈织物。此后，历代都有生产，明代尤为发展。丝绒品种繁多，分类方法不一。

起绒织物有经起绒和纬起绒两种，经起绒由绒经织成毛圈经割断后形成耸立在织物表面的绒毛；纬起绒是将部分绒纬的浮长割断后形成绒毛。绒类针织物表面布满绒毛，具有花型丰富、风格迥异、柔软舒适的特点，不同的针织生产工艺与后整理工艺赋予此类织物各种各样的风格。

6.1 按绒毛的形成方式分类

起绒针织物（针织绒布）：把针织坯布浮线中的纤维拉出，并形成绒毛而制成，这就是起绒整理或起毛整理。

剪绒针织物（包括丝绒织物、天鹅绒织物）如天鹅绒针织物，它们是将毛圈针织物中的毛圈剪断而形成绒毛。天鹅绒针织物手感柔软、厚实，绒毛浓密耸立，光泽柔和。

割绒针织物：是将双针床织物割绒形成绒毛。这类织物是以一定数量的地梳栉分别在前、后两个针床上编织的布，再以一定数量的毛绒梳栉在两个针床上均垫纱成圈连接两块地布并形成毛绒组织，经剖绒及后整理加工成为两块单面毛绒织物。

针织人造毛皮：是在制造过程中形成长毛的（如：腈纶散纤维染色后疏条，然后用棉纱或锦纶作为底布，经圆织机编织形成绒毛类织物）。

6.2 绒面料分类

6.2.1 生活中的绒类针织物——珊瑚绒

珊瑚绒，顾名思义，色彩斑斓、覆盖性好、呈珊瑚状的纺织面料。它是一种新型面料，质地细腻，手感柔软，不易掉毛，不起球，不掉色；对皮肤无任何刺激，不过敏，外形美观，颜色丰富。

特点：

（1）手感柔软：单丝纤度细，弯曲模量小，因而其织物具有杰出的柔软性。

（2）覆盖性好：由于纤维间密度较高，比表面积大，因而覆盖性好。

（3）适用性好：由于纤维有较大的比表面积，因而有较高的芯吸效应和透气性，使用舒适，去污性好。

（4）光学性：由于纤维比表面积大，纤维集合体表面的光反射就差，因此，这种纤维制得的织物，色泽淡雅、柔和。

（5）易起静电：由于织造原理会存在掉毛现象，建议使用前先过水洗一遍。因要掉浮毛，建议皮肤易过敏者和哮喘者应避免使用该面料。

6.2.2 生活中的绒类针织物——法兰绒

法兰绒色泽素净大方，有浅灰、中灰、深灰之分，法兰绒克重高，毛绒比较细腻且密，面料厚，成本高，保暖性好。

法兰绒呢面有一层丰满细洁的绒毛覆盖，不露织纹，手感柔软平整。经缩绒、起毛整理，手感丰满，绒面细腻。

6.2.3 生活中的绒类针织物——灯心绒

传统的灯芯绒以纯棉为原料，追求其柔软的手感，朴实的外观，优良的保暖性，但同时也继承了棉布保型性不好、弹性差、光感不强的缺点。

弹力灯芯绒：在灯芯绒底有的经及纬纱中加入弹力纤维，可获得经及纬弹灯芯绒。氨纶丝的加入，提高面料使用的舒适性；有利于底布结构紧密，防止灯芯绒掉毛；可提高面料的保型性。

粘胶灯芯绒：以粘胶做绒经，可提高传统灯芯绒的悬垂感、光感及手感，粘胶灯芯绒悬垂性提高，光泽亮丽，颜色鲜艳，手感光滑，如丝绒般效果。

涤纶灯芯绒：以涤纶为原料的涤纶灯芯绒，不但颜色鲜艳、洗用性能好，而且面料的保型性好。

割绒是灯芯绒最为重要的后整理工艺，是灯芯绒起绒的必要手段。传统的灯芯绒割绒方式总是一成不变，从而成为制约灯芯绒发展的重要原因。

7 涤纶

学名：聚对苯二甲酸乙二酯，简称聚酯纤维

翻译名称：涤纶、大可纶、特利纶、帝特纶

涤纶是合成纤维中的一个重要品种，涤纶由于原料易得、性能优异、用途广泛、发展非常迅速，现在的产量已居化学纤维的首位。

7.1 涤纶面料

涤纶面料是日常生活中用的非常多的一种化纤服装面料，其最大的优点是抗皱性和保形性很好，因此，适合做外套服装、各类箱包和帐篷等户外用品。

7.2 涤纶面料的优缺点

7.2.1 涤纶面料的优点

（1）涤纶面料强度高。短纤维强度为 2.6～5.7cN/dtex，高强力纤维为 5.6～8.0cN/dtex，由于吸湿性较低，它的湿态强度与干态强度基本相同，耐冲击强度比锦纶高 4 倍，比粘胶纤维高 20 倍。

（2）涤纶面料的弹性超强。弹性接近羊毛，当伸长 5%～6% 时，几乎可以完全恢复，将涤纶面料反复揉搓，很快就能恢复原形，且不留下皱褶，弹性模数为 22～141cN/dtex，比锦纶高 2～3 倍，这是其它面料无法比及的。

（3）涤纶面料的耐热性很好。可以说，涤纶在化纤织物中耐热性最好，可塑性极强，如果做成百褶裙，能够很好地保持褶裥，不需要过多的熨烫。

（4）涤纶面料的耐光性较好。涤纶面料做成的物品通常都比较耐晒，程度超过天然纤维织物，把涤纶面料物品放在阳光下暴晒基本上没有问题，不必担心会有什么副作用发生。这个特点使得涤纶面料的耐光性与腈纶面料几乎不相上下。

（5）涤纶面料的耐磨性好。耐磨性仅次于耐磨性最好的锦纶，比其他天然纤维和合成纤维都好。

（6）涤纶面料的耐化学品性能良好。涤纶面料做成的纺织品，酸和碱对其破坏程度都不大，所以一些漂白剂、氧化剂对其根本不起作用，并且涤纶纺织品还不怕霉菌，不怕虫蛀。

7.2.2 涤纶面料的缺点

（1）染色性差。涤纶分子链上因无特定的染色基团，而且极性较小，所以染色较为困难，易染性较差，染料分子不易进入纤维。但色牢度好，不易褪色。

（2）抗熔性差。涤纶是合纤织物中耐热性最好的面料，具有热塑性，可制做百褶裙，褶裥持久。同时，涤纶织物的抗熔性较差，遇着烟灰、火星等易形成孔洞。因此，穿着时应尽量避免烟头、火花等的接触。

（3）吸湿性差。涤纶织物吸湿性较差，穿着有闷热感，同时易带静电、沾污灰尘，影响美观和舒适性。不过洗后极易干燥，且湿强几乎不下降，不变形，有良好的洗可穿性能。

（4）容易起球。涤纶面料为现在人工合成纤维产品中的一种，凡是人工合成的纤维面料都会有起球的现象！而涤纶面料作为人工合成纤维的一种当然也不例外，所以涤纶面料在使用一段时间后是会起球的。

涤纶面料最大的优点就是不容易变形变皱，在家居中沙发餐椅等这些地方都比较适用，不用担心留下皱痕影响美观效果，所以在选择纺织物之前先了解一下面料的特性是很有必要的。

8 粘纤

粘纤是一种再生纤维素纤维面料，与其他合成纤维（涤纶、丙纶等）最大的区别就是原材料不同，一个是植物，一个是石油。

粘纤——又叫人造丝、冰丝。2000年后，粘纤又出现了一种名为天丝、竹纤维的高档新品种。粘纤是以棉或其它天然纤维为原料生产的纤维素纤维。在12种主要纺织纤维中，粘纤的含湿率最符合人体皮肤的生理要求，具有光滑凉爽、透气、抗静电、染色绚丽等特性。

学名：粘胶纤维

翻译名称：粘纤

粘纤的美誉："棉的本质，丝的品质"。

粘纤是用棉短绒等作为原料优化处理得来的，粘纤较棉纤维本质更纯正。

优点：

（1）光滑凉爽：具有丝般的柔软与润滑及良好的悬垂性。

（2）透气、抗静电：有独特的亲水性，透气性极佳，抗静电性能较好。

（3）色牢度高，不褪色。

（4）耐日光、抗虫蛀、耐热、耐化学药品、耐融剂、耐霉菌，在主要纺织纤维中，它的优良性能较为全面。

（5）不易起球

缺点：易变形、易起皱、不耐酸。

粘胶纤维具有良好的吸湿性，在一般大气条件下，回潮率在13%左右。吸湿后显著膨胀，直径增加可达50%，所以织物下水后手感发硬，收缩率大。

这种面料具有超强的抗静电性能，其含湿率最符合人体皮肤的生理要求，具有良好的透气性和调湿功能，被国内外媒体一致称为"会呼吸的面料"。它的织物具有手感柔软、光滑凉爽、透气、抗静电、染色绚丽等优点。

这款面料是粘纤的，它是一种人造棉，除了有棉的舒适感，保暖等等优点之外，还比棉更柔软，手感更好，不会起球，防止静电，易于打理。

9 锦纶

学名：聚酰胺纤维（Palyamide)

翻译名称：锦纶、耐轮、尼龙、阿米轮、贝纶

1935年开始到1937年由杜邦公司通过溶体纺丝法制造出聚酰胺66纤维——尼龙。1939年实现了工业化生产，也是世界上最早投入工业化生产的合成纤维。

在我国，最早是锦州化纤厂开始生产尼龙的，故而在国内称为"锦纶"。

性能：坚韧耐磨、弹性高、质量轻、染色性好、较不易起皱、抗疲劳性好。吸湿率为3.5%~5.0%，在合成纤维中是较大的，吸汗性适当，容易走样，保形性不好，不如涤纶挺括。耐光性差，长时间光照引起大分子链断裂，强度下降，纤维泛黄。燃烧性能与涤纶相似。

9.1 锦纶和涤纶的区别如下

区别一：

涤纶：聚脂纤维（Polyester），特性是良好的透气性和排湿性，还有较强的抗酸碱性、抗紫外线的能力。

锦纶：聚酰胺纤维，又称尼龙（Nylon），优点是高强度、高耐磨性、高抗化学性及良好的抗变形性、抗老化性；缺点是手感较硬。

区别二：

涤纶仿丝绸感强、光泽明亮，但不够柔和，具有闪光的效果，手感滑爽、平挺、弹性好。手捏紧绸面后松开无明显折痕。经、纬沾水后，不易扯断。

锦纶光泽较暗淡，表面有似涂了一层蜡的感觉，色彩不鲜艳。手感硬挺，手捏紧面料后松开，有折痕，能缓慢恢复原状。经、纬纱牢度大。

区别三：

锦纶的性能：强力、耐磨性好，居所有纤维之首。它的耐磨性是棉纤维的10倍，是干态粘胶纤维的10倍，是湿态纤维的140倍。因此，其耐用性极佳。锦纶织物的弹性及弹性恢复性极好，但小外力下易变形，故其织物在穿用过程中易变皱折；通风透气性差，易产生静电；吸湿性在合成纤维织物中属较好品种，因此用锦纶制作的服装比涤纶服装穿着舒适些；有良好的耐蛀、耐腐蚀性能；耐热、耐光性都不够好，熨烫温度应控制在140℃以下。锦纶织物属轻型织物，在合成纤维织物中仅列于丙纶、腈纶织物之后。

10 腈纶

学名：聚丙烯腈纤维

翻译名称：奥伦、开司米纶、考特尔、人造羊毛

早在 1929 年人们就已制得聚丙烯腈，但因为没有合适的容积，未能制成纤维。1950 年到 1954 年，改进了纤维性能，提高了实用性，促进了聚丙烯腈纤维的发展。腈纶生产以短纤为主。

腈纶的外观呈白色、卷曲、蓬松、手感柔软，酷似羊毛，多用来和羊毛混纺或作为羊毛的代用品，故又被称为"人造羊毛"，跟羊毛比，比羊毛轻 10% 以上，但强度却大 2 倍多，回弹性在伸长较小时约等于羊毛，但在多次使用过程中，腈纶的回弹小于羊毛。

腈纶的吸湿性低，染色性较差，耐光性和耐气候性特别优良，在常见纺织纤维中最好。腈纶放在室外暴晒一年，其强度也只下降 5%，对日光的抵抗性也比羊毛大 1 倍，比棉花大 10 倍，耐热温度在 130~140℃；不发霉，不怕虫蛀，因此腈纶最适合做室外织物所用；但是耐磨性差，尺寸稳定性差；腈纶相对密度较小。

通过共聚、混合纺丝、复合纺丝等方法可以改进聚丙烯腈纤维的染色性、耐热性、蓬松性与回弹性，因此腈纶除了做服装面料、毛线和毛毯之外，特别适用于窗帘面料。

11 维纶

学名：聚乙烯醇缩甲醛纤维

翻译名称：维尼纶、维纳尔

维纶洁白如雪，柔软似棉，因而常被用作天然棉花的代用品，人称"合成棉花"。维纶的吸湿性能是合成纤维中吸湿性能最好的。另外，维纶的耐磨性、耐光性、耐腐蚀性都较好。

由低分子物质（煤、石油、天然气及一些农副产品等）经化学合成的高分子聚合物，再经纺丝加工而成的纤维。

维纶面料具有的 3 大特点：

（1）维纶织物吸湿性是合成纤维织物中最强的，因此具有一般棉织品的风格。同时，它比棉布更结实、更坚牢耐用。强度比锦、涤差。

（2）维纶织物耐碱不耐强酸、耐腐蚀、不怕虫蛀。长期放于海水或土中均无影响，棉浸渍海水中 20 天，强力消失，维纶仅损失 12%。较长时间的日晒对其强度影响不大，棉和维纶织物同晒 6 个月，棉强力下降 48%，维纶强力下降 23%。

（3）维纶织物的缺点是耐热水性差，115℃以上收缩变形，煮沸 3~4 小时，织物变形或部分溶解。

12 丙纶

学名：聚丙烯纤维

翻译名称：丙纶

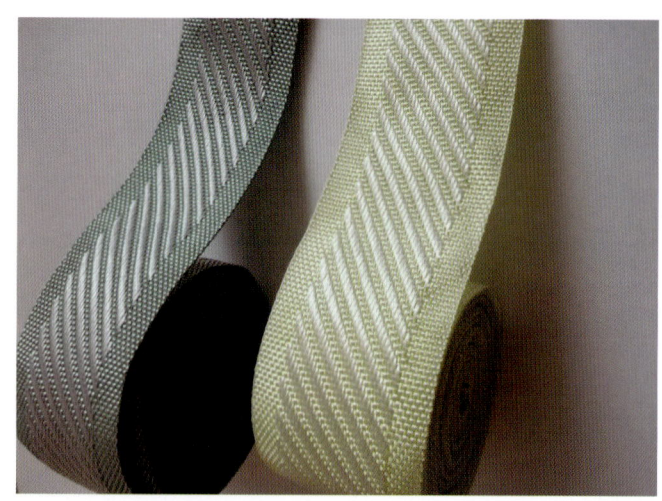

上世纪 50 年代 1954 年意大利的 Natta 等人最先研制出等规聚丙烯，直到 20 世纪 60 年代丙纶开始进入市场，PP 扁丝替代黄麻而逐渐成为麻袋行业的基本原料。20 世纪 70 年代丙纶细旦丝的开发首先在美国、意大利、捷克等国家兴起。20 世纪 80 年代中期，混凝土增强丙纶取得了进展，美国、西欧已开始用于建筑行业。

丙纶主要用于制作地毯（包括地毯布和绒面）、装饰布、家具布、各种绳索、条带、渔网、吸油毡、建筑增强材料、包装材料和工业用布。在衣着方面也日趋广泛，可与多种纤维混纺制成不同类型的混纺织物。

用中空纤维制成的面料，质轻是丙纶最大的优点，它的相对密度在常用纺织纤维中最小，比水还轻。丙纶强度高、弹性良好，几乎不吸湿，抗酸碱性能良好，环保度高，强度、弹性和耐磨性都比较好，织物不易起皱，因此经久耐用，面料尺寸比较稳定。但耐光性较差，染色性较差，为了提高丙纶的色牢度，一般用纺前着色法制有色纤维。在丙纶的生产过程中，常需要加入各种添加剂以改进染色性、耐光性和抗燃性。

丙纶用于生活面料中，手感硬、不吸湿、不耐高温熨烫且有蜡感，因此主要用于产业领域，用于生活面料领域，只能作为涤纶、锦纶中低档产品的部分代用品。丙纶熔点低，易褶皱不易染色，因此丙纶在服装领域的应用受到限制，大都用于服装辅料使用。

特细丙纶具有优异的芯吸效应，透气、导湿性极好，贴身穿时，能保持皮肤干燥，无闷热感。用特细丙纶制作的服装比纯棉服装轻2/3，保暖性胜似羊毛，因此可用于针织内衣、运动衣、泳衣、仿鹿皮织物、仿桃皮织物及仿丝绸织物。

12.1 丙纶与羊毛混纺

丙纶混纺长毛绒是利用丙纶所具有的比重轻、张力高、弹性好、保暖、耐磨、耐蛀等优点，与羊毛混纺，表现长毛绒的独特风格。

12.2 丙纶与竹纤维混纺

用竹纤维和细旦丙纶纤维混纺纱产品开发的面料，有较强的稳定性、防皱性和免熨烫性能，抗紫外线能力强，悬垂性佳，手感柔和，穿着凉爽舒适，透气性好，对人体皮肤有保护和健康作用。

12.3 丙纶与粘胶混纺

粘胶吸湿性强，染色性强，弹性较差，且比重大，耐磨性差，可以与丙纶混纺，相互取长补短。

服用：衬里、旗帜、飘带、窗帘

工业：纱线、滤布、无纺布、轮胎帘子线

12.4 丙纶与涤纶混纺

涤纶的耐光性很好，耐腐，耐冲击力，可以避免两种纤维之间的差异，染色后日晒牢度差的问题，工业上可以和丙纶混纺制成帘子线，绳索，过滤布，绝缘材料，也可与丙纶混纺制成各种低档的纺织品。

13 雪尼尔

雪尼尔纱又称绳绒，是一种新型花式纱线，一般有粘/腈、棉/涤、粘/棉、腈/涤、粘/涤等雪尼尔产品。雪尼尔装饰产品可以制成沙发套、床罩、床毯、台毯、地毯、墙饰、窗帘帷幕等室内装饰饰品。

雪尼尔纱的使用赋予了家纺面料一种厚实的感觉，具有高档华贵、手感柔软、绒面丰满、悬垂性好等优点。雪尼尔线特

征是纤维被握持在合股的芯纱上，形状如瓶刷。它手感柔软，广泛用于绒类织物和装饰织物，织物华丽，具有丝绒感。还可直接作为编结线用，具有丰满、保暖、装饰效果好的特点。

雪尼尔窗帘既可减光、遮光，以适应人对光线不同强度需求；又可防风、除尘、隔热、保暖、消声，改善居室气候与环境。装饰性与实用性的巧妙结合，同时雪尼尔窗帘具有调温、抗过敏、防静电、抗菌的功效，由于它的吸湿性好，能接收相当于自身重量20倍的水分，手感干爽，深受人们的喜爱和欢迎。

13.1 优点

（1）外观：雪尼尔窗帘可以做成各种精美的图案和花型，整体看起来高档华丽，装饰性好，能让室内呈现出富丽堂皇的感觉，表现主人的高贵品味。

（2）触感：窗帘面料的特点是纤维，纤维被握持在合股的芯纱上，绒面丰满，拥有丝绒感，触感柔软舒适。

（3）悬挂性：雪尼尔窗帘具有优良的悬垂性，保持垂面竖直，质感好，让室内更为整洁。

（4）遮光性：雪尼尔窗帘质地厚实，在夏季能遮住强光，保护室内家具、家电等，在冬季还能起到一定的保暖作用。

13.2 缺点

虽然雪尼尔面料的使用赋予了窗帘一种厚实的感觉，具有高档华贵、手感柔软、绒面丰满、悬垂性好、吸水性特别好等优点。但是雪尼尔窗帘由于其材质本身的特性存在一些缺点，它会出现变形，在清洗之后会有缩水现象，为免导致窗帘面料倒绒、乱绒，无法通过熨烫抚平，特别是窗帘的正面，如此一来，窗帘也就没有多少观赏性了。

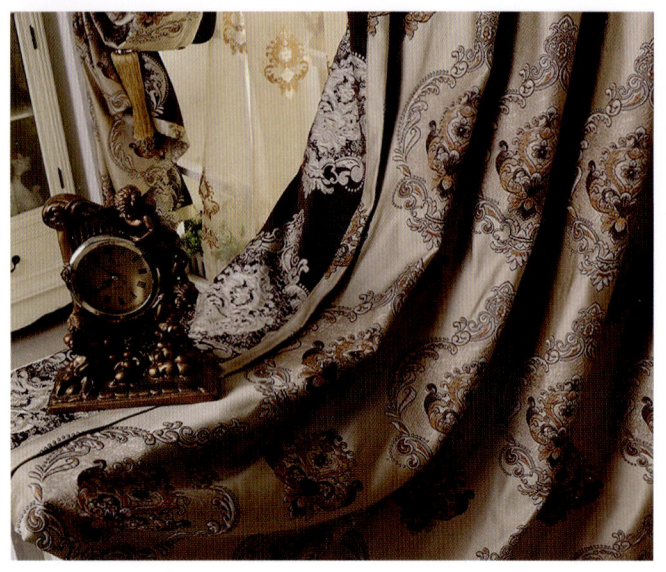
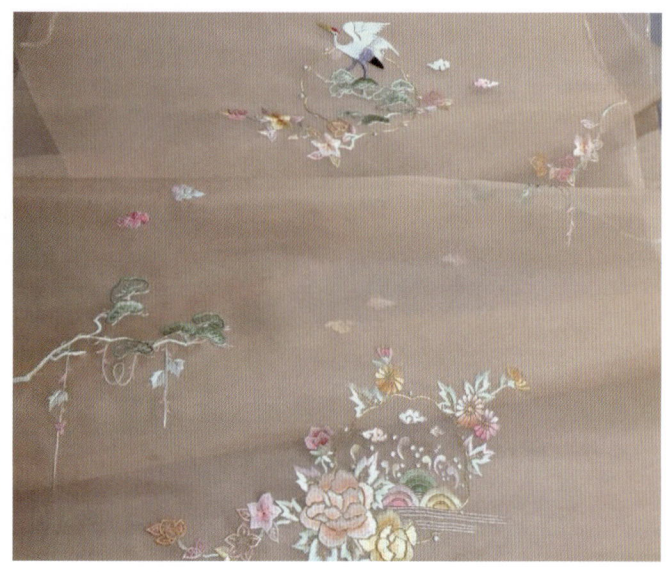

14 高精密

高精密是支数高密度的面料，只要支数高，那么对原料的品质、纺织工艺和设备的要求就高，相对来说纺织的成本就会上升。支数越高面料越细腻、厚实；支数越少的面料就越薄、越容易破损。

只有经纬密达到200支以上的布料才能称的上是高精密布料，目前市场上大部分的高精密布料的支数仅200支，只有经纬密支数均在300支以上，甚至达到400~500支，这样纺织出来的布料才可以达到质地细腻，柔韧性强，垂感好，花型别致。因其工艺的复杂和繁琐性，一直以来高精密布料的产量极低，以前仅仅被用来制作高档服装和星级酒店的软装设计。近年来，随着科技的发展和人们对生活品质的不断提高，高精密面料才逐步批量生产和广泛应用于现代的家装设计和窗帘制作。

高精密面料不仅费时更多，所需纱线也远远多于普通布料，并且高精密的面料对机器要求也很高。支数越高，纱线越细，档次越高，越舒适，价格越贵。

14.1 高精密窗帘优点

高精密布质地细腻，柔韧性强，花型别致，色泽呈亚光，手感柔滑，高精密布不论从视觉效果、悬挂效果、触觉效果都远高于普通面料，是人们追求品质生活的最佳选择！

选用高精密棉质底布，面料顺滑，绣花由五彩绣线绣成，绣花精细紧密，图案唯美雅致。绣花仿佛充满生机，让整幅窗帘在微风轻拂下，春意盎然。高精密麻料提花遮光窗帘面料，柔软透气舒适，精湛提花工艺，立体感极强、层次感佳、触感完美，色泽明艳。

15 欧根纱

欧根纱，又称柯根纱，欧亘纱。

较轻巧飘逸，非常薄，透明。手感轻微硬挺，适用于蓬松型轮廓的材质，多覆盖于绸缎或真丝上面。

欧根纱本身带有一定的硬度，易于造型，被欧美等国家广泛应用于婚纱、连衣裙、晚礼服的制作。

柯根纱是20D的，欧根纱是40D的。

欧根纱有化纤和真丝（又名真丝绡）之分，还有很少的棉欧根纱，化纤欧根纱价格较便宜，而真丝欧根纱稍贵，棉欧根纱一般都要定做的，通常没有现货。

欧根纱适合甜美、浪漫、温馨的居室环境。

16 玻璃纱（Voile）

玻璃纱又称巴里纱。是一种用平纹组织织制的稀薄透明织物。

经纬均采用细特精梳强捻纱,织物中经纬密度比较小,由于细、稀,再加上强捻,使织物稀薄透明。所有原料有纯棉、涤棉。织物中经纬纱,或均为单纱,或均为股线。按加工不同,玻璃纱有染色玻璃纱、漂白玻璃纱、印花玻璃纱、色织提花玻璃纱等。玻璃纱织物的质地稀薄,手感挺爽,布孔清晰,透明透气。

17 麻纱

麻纱通常采用平纹变化组织中的纬重平组织织制,也有采用其他变化组织织制的。采用细特棉纱或涤棉纱织制,且经纱捻度比纬纱高,比一般平布用经纱的捻度也高,因此使织物具有像麻织物那样挺爽的特点。织物表面纵向呈现宽狭不等的细条纹。这种织物质地轻薄,条纹清晰,挺爽透气,穿着舒适。有漂白、染色、印花、色织、提花等品种。

麻纱适合自由、舒适、质朴、温馨、柔美、温情的室内空间。

18 面料材质最终小结

18.1 丝

丝面料光滑柔软、质感良好、色彩艳丽、但不易打理、易皱、缩水。

真丝:光泽柔和、手感柔软、细腻。

人造丝:金属光泽、手感粗硬。

18.2 棉

优点:吸汗透气、柔软、透气、保暖、防敏感、容易清洗、不易起毛球。

缺点:易皱、不易打理、缩水、易变形、耐用性差、易褪色。

18.3 麻

天然织物、舒适、轻便、透气、但易皱、不挺括、弹性差。

18.4 羊毛

优点:保暖、毛质柔软、弹性好、隔热性强。

缺点:易起毛球、缩水、毡化反应。

18.5 锦纶(尼龙)

优点:表面平滑、较轻、耐用、易洗易干、定弹性及伸缩性。

缺点:易产生静电。

18.6 涤纶(聚酯纤维)

优点:弹性好、有丝般柔软、不易软、毛质柔软。

缺点:透气差、易起静电及毛球。

18.7 涤

化纤面料、易打理、挺括、不用熨烫、但透气性差、易产生静电、不易染色。

使用燃烧法如何鉴别面料

纤维	近焰时现象	在焰中	离焰以后	嗅觉	灰烬形状
棉	近焰即燃	燃烧较快	有余辉	燃纸味	极少 柔软、黑色或灰色
毛	熔离火焰	熔并燃 难续燃	会自熄	烧羽毛味	易碎、脆,黑色
丝	熔离火焰	燃时有丝丝声	难续燃,会自熄且燃时飞溅	烧羽毛味	易碎、脆,黑色
麻	近焰即燃	燃时有爆裂声	续燃冒烟	有余辉	同棉
粘胶	近焰即燃	燃烧、续燃极快无余辉	烧纸夹杂化学品味	有女人味	除无光者外均无灰,间有少量黑色灰
锦纶	近焰即熔缩	熔燃	滴落并起泡,不直接续燃	似芹菜味	硬、圆、轻,棕到灰色,珠状
涤纶	近焰即熔缩	熔燃	能续燃	少数有烟 极弱的甜味	硬、圆、黑或淡褐色

梁 宵（一桐）Aision

易配者软装学院

易配者壁纸窗帘课程研发专家

壁纸窗帘行业高精搭配设计师

壁纸窗帘室内情感设计实战讲师

资深搭配设计师

从事软装行业 9 年

《设计师成名接单术》出版合伙人

《壁纸软装搭配营销教程》作者

室内软装设计搭配 FM 分享主播

北京第三空间设计公司特聘设计顾问

法兰克福上市公司艾仕集团北京区软装设计经理